中国电影产业化投融资机制

张步丞 著

上海大学出版社
·上海·

图书在版编目(CIP)数据

中国电影产业化投融资机制/张步丞著.—上海：上海大学出版社,2022.9
(5G智媒大传播丛书)
ISBN 978-7-5671-4506-1

Ⅰ.①中… Ⅱ.①张… Ⅲ.①电影事业－投资－研究－中国②电影事业－融资－研究－中国 Ⅳ.①J992

中国版本图书馆CIP数据核字(2022)第135826号

责任编辑　司淑娴
封面设计　缪炎栩
技术编辑　金　鑫　钱宇坤

中国电影产业化投融资机制
张步丞　著
上海大学出版社出版发行
(上海市上大路99号　邮政编码200444)
(https://www.shupress.cn　发行热线 021-66135112)
出版人　戴骏豪

*

江苏句容市排印厂印刷　各地新华书店经销
开本 890mm×1240mm　1/32　印张 9.75　字数 261 000
2022年9月第1版　2022年9月第1次印刷
ISBN 978-7-5671-4506-1/J・595　定价：49.00元

版权所有　侵权必究
如发现本书有印装质量问题请与印刷厂质量科联系
联系电话：0511-87871135

序

在张步丞首部学术研究专著出版之际，作为家人的代表，我特别寄上来自亲人的喜悦和期望。经过多年的个人学业成长和学术研究努力，他终于完成了对电影产业投融资的深度研究，这个过程中，我们作为家人可以看到他的努力、坚持和付出，他一直在寻找和发现自己的价值与奋斗方向，并最终实现了他自己的成长融合。虽然他在这个过程中也走了不少的弯路，以至于在我们家人看来他错过了一些难得的成长机会，但我们还是很高兴看到他对自己的坚持，将理论研究和产业实践的融合，形成了他自己的学术创新和产业实践成果，当然我们也一直支持他为了自己的梦想而努力。

作为一位资深的产业发展研究者和实践者，我始终关注着文化产业投融资的发展轨迹，投融资机制研究的本质是对成熟产业投融资运行规律中机构和制度设置的总结，寻找产业化完善发展的方向。《中国电影产业化投融资机制》一书角度新颖、内容丰富、资料翔实，在研究中明确了中国电影产业投融资机制的建构和完善是中国电影产业化发展的必经阶段。中国电影产业投融资机制建构的意义，第一有助于实现对中国电影产业投融资风险的控制和提高中国电影工业化水平，第二有助于提升中国电影产业的产业间资本竞争能力，让更多的资本进入中国电影产业。书中强调了产业化发展的风险控制需求是电影产业投融资机制发展的动力，其实现路径是以政府产业

管理体制为导向，以产业利润和资本避险需求为驱动，以产业市场竞争的方式完成中国电影产业投融资机制的基本建构，最终形成电影产业投融资机制生态的建立和持续进化，实现中国电影产业化进程的可持续发展，值得电影产业的从业者和研究者参考借鉴。

作为张步丞的长辈，我深知他在学业进步中的不易，当然会鼓励他克服成长中的困难并不断提高自己；但作为一名多年的教育实践者，我更想对他讲的是，对于学术研究一定要脚踏实地、兢兢业业，只有不断对自己提出更高的要求才能实现更高水平的学术研究。

<div style="text-align:right;">

黄河商学院院长

李文彦

2021 年 12 月

</div>

前　言

在中国电影产业化进程中,投融资机制建立和完善的目的是降低电影投融资风险并保障产业化的效率,资本对于风险的天然抗拒驱动了电影投融资过程中种种机构和制度的市场化确立,对电影投融资过程中出现的种种风险实现了警示和规避,形成了对电影产业化发展的规范和保障,所以电影产业投融资机制的发展水平直接决定着中国电影产业化的质量和效率。

本书以中国电影产业化进程中投融资机制为研究主题,以实现建构中国电影产业投融资机制为研究目标,旨在深刻理解投融资机制建构意义、原理的同时,提出有效的电影产业投融资风险控制解决方案和机制的建构手段。另外,本书明确了对抗风险是投融资机制建构的核心目的,将电影产业中存在的风险分为产业风险和市场风险,产业风险是电影产业链内部发展完善程度的体现,而市场风险是由电影市场需求和竞争带来的风险,通过完善投融资机制,产业风险是可以被有效降低的,电影的市场风险也将会被最大程度地规避,实现更高水平的电影产业化发展。针对电影产业化发展的资本需求特点,本书的研究还明确了电影投融资机制包含两项核心的功能,即投融资模式和产业资本服务,投融资模式是资本进入中国电影产业的通道,电影的投融资双方是通过投融资模式实现产业合作和资本进入的,而产业资本服务就是针对投融资模式中的风险而设置的投融

资双方的风险控制保障服务,以求最大程度降低电影产业的投融资风险并提高电影的产品质量。投融资模式的创新发展需要获得产业资本服务的支持,而产业资本服务随着投融资模式对风险控制需求的增加而不断完善,成熟的电影产业投融资机制就是通过多种形式的投融资模式将资本导入电影产业,再通过完善的产业资本服务降低电影投融资风险,最终实现投融资双方的共赢和产业发展。

基于中国电影还处于产业化发展进程中这一特点,本书以形成机制的核心功能为目标,创新性地提出了中国电影产业投融资机制的实现应采用分层建构的方法逐步完成,首先以基础框架层的建构为起点,确保中国电影具备稳固的产业化基础,从政府体制支撑、法制环境支持、跨界人才储备、电影金融服务、产业管理咨询、资本服务平台、电影工业化发展等多个层次进行基础框架层的搭建;其次以基础框架层为支撑进行应用功能层的建构;最后实现投融资模式和产业资本服务的机制功能,完成中国电影产业投融资机制的建构。

从博士研究生学习阶段开始,一直到博士后科研阶段,再到进入内蒙古艺术学院设计学院从事教学工作,对于中国电影产业化投融资机制的研究和探索始终是我进行学术研究的重点,但由于水平和时间的限制,书中难免存在疏漏和不足之处,恳请广大同行和读者批评指正。

<div style="text-align:right">

张步丞

2021 年 12 月

</div>

目　　录

第一章　中国电影产业投融资机制的研究价值 ……………… 1

　第一节　研究的背景和缘起 …………………………………… 1
　第二节　研究的目的和现实意义 ……………………………… 8
　第三节　电影产业投融资机制研究的发展现状 ……………… 12
　第四节　研究架构和创新点 …………………………………… 22
　第五节　研究方法的阐释 ……………………………………… 29
　第六节　研究基本概念的界定 ………………………………… 32
　第七节　研究范围及相关问题的说明 ………………………… 38

第二章　中国电影产业投融资机制的运行原理研究 …………… 49

　第一节　中国电影产业投融资发展的基本产业特征 ………… 49
　第二节　中国电影产业投融资机制的运行原理 ……………… 64

第三章　中国电影产业投融资机制的历史沿革和进化发展 …… 75

　第一节　中国电影产业投融资机制的历史沿革 ……………… 75
　第二节　中国电影产业投融资机制的进化发展 ……………… 82

第四章　中国电影产业化进程中投融资发展的现状 …………… 110

　第一节　中国电影产业化进程中投融资发展的基本现状 …… 110

第二节 中国电影产业化进程中产业环境的 PEST 模型
 分析……………………………………………… 131
 第三节 中国电影产业化进程中的投融资风险………… 146

第五章 中国电影产业投融资机制的基础投融资模式……… 167
 第一节 中国电影产业的基本投融资模式……………… 167
 第二节 中国电影产业投融资模式的发展趋势………… 185

第六章 中国电影产业化投融资机制的分层建构…………… 210
 第一节 中国电影产业化投融资机制建构的意义和原则…… 210
 第二节 中国电影产业化进程中投融资机制分层建构的
 规范……………………………………………… 217
 第三节 中国电影产业投融资机制基础框架层的建构……… 224
 第四节 中国电影产业投融资机制应用功能层的建构……… 253
 第五节 中国电影产业化进程中投融资风险的机制控制…… 263
 第六节 中国电影产业化进程中投融资机制建构的实现
 路径……………………………………………… 273

本书的研究结论………………………………………………… 282
参考文献………………………………………………………… 288
附录 中国电影产业投融资发展大事记……………………… 298
后记……………………………………………………………… 301

第一章　中国电影产业投融资机制的研究价值

第一节　研究的背景和缘起

在对中国电影产业化进程中的投融资机制进行研究之前，关于本书研究的背景和缘起是一个不得不说的话题，电影的快速产业化发展让资本市场开始发现和意识到中国电影产业是一个充满价值的"钻石矿"。大量的资本开始对中国电影产业的市场发展蠢蠢欲动，然而中国电影产业化发展的阶段和程度暂时还无法充分满足资本广泛参与中国电影产业的风险控制需求，这就逐步形成了中国电影产业化发展的瓶颈和市场矛盾，如果这种发展矛盾不能得到有效的解决，势必会影响到中国电影产业化的发展进程。因此，基于对电影的热爱和对中国电影产业化发展的信心，我们迫切需要探讨解决这些影响中国电影产业化发展进程的投融资问题，这也就是本书研究的基本背景和缘起。

一、中国电影的产业化发展取得了巨大的进步和突破

电影作为重要的传媒和文化娱乐产品有广泛的大众市场消费基础，在文化产业中占有重要的地位，同时电影具备的意识形态特性和社会文化建设的功能，使得电影长期以来一直作为国家重要的政治宣传手段和平台，对弘扬中国民族文化和民族精神具有非常重要的社会意义。自20世纪90年代以来，中国电影逐步确定了电影的产

业化发展方向,并实施了一系列的产业化改革,以推动中国电影产业化的发展。从对国有发行体制的改革开始到电影院线制的建立,以及电影产业投融资主体资格的不断放开,一系列电影产业化改革取得了丰硕的成果,特别是在作为市场基础和终端的电影院建设方面成果尤其突出。2010 年全国影院银幕数量为 6 256 块,影院总数达到 2 000 家,到 2014 年全国影院总量达到 5 300 家,银幕总数达到 22 000 块,根据国家电影总局的数据,截至 2019 年全国银幕总数达到 69 787 块,电影银幕数量全球第一,这种发展速度是史无前例的,影院和银幕数量的增加直接增大了中国电影市场的容量与想象空间。

中国电影票房市场近年来保持高速增长的态势,观影人次从 2012 年的 4.4 亿人,增长到 2018 年的 17.16 亿人,年均复合增长率达到 25.5%。国内电影票房从 2012 年的 170.7 亿元增长到 2019 年 642.7 亿元,年均复合增长率达到 67.42%(图 1-1)。中国电影产业在国民经济新的发展形势下实现了快速增长,以电影票房收入衡量,我国电影市场已经成为仅次于美国的全球第二大电影市场,银幕总数居全球领先的地位。随着国家"供给侧改革"的深入进行,中国电

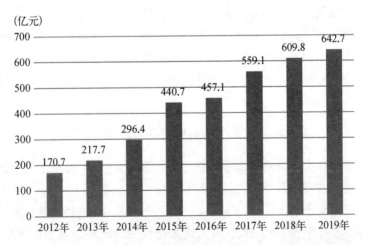

图 1-1 2012—2019 年中国电影票房成长趋势(来源:中商产业研究院)

影市场的快速扩容既在中国电影产业化发展的意料之中,也让我们对中国电影产业市场空间的未来充满了想象(图1-2)。

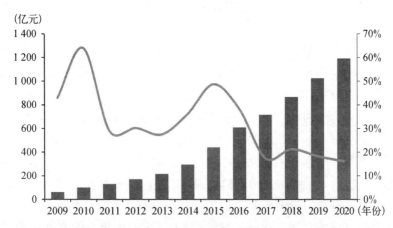

图1-2 中国电影产业票房未来成长趋势(来源:国泰君安证券研究所)

中国电影产业一系列的改革措施让中国电影从计划经济的事业化发展逐步转向了市场经济产业化发展的道路,在产业规模和质量方面都取得了长足的进步与辉煌的成绩。特别是随着国家对文化产业的扶持以及国内经济发展良好的态势,中国电影产业在生产制片、发行和放映三个核心产业环节都获得了突破式的发展,如此骄人的市场表现充分证明了中国电影产业发展的繁荣和巨大的电影市场空间,以及在中国电影产业市场繁荣背后活跃的电影产业资本及投融资活动。

二、中国电影产业化进程中投融资机制的发育现状与存在的问题

在中国电影产业市场迅速发展的同时,我们需要注意到的是,中国电影产业投融资依然是高风险的。在辉煌的市场票房数字背后和活跃的电影产业投融资背景下,中国电影产业在市场化的投融资机制方面同电影产业发达国家还是存在着巨大的发展差距,中国电影产业自身的投融资结构也存在着巨大的发展隐忧。

准确地说,中国电影产业还处于电影产业化发展的初级阶段,特别是由于国内电影产业投融资机制还不完善,电影产业的投融资发展仍然受到巨大的制约,存在着融资难度大、投资风险高、投融资权益无法得到充分保护、投融资保障手段不完善等问题。由于电影产业具有投资成本高、资金回笼慢、不可控制风险点多等产业特征,目前在中国电影产业的投融资中,占50%左右的电影投资亏损,40%的电影投资持平,仅有10%左右的电影投资可以获得盈利,投资风险非常高。同时中国电影市场还存在电影投资回收过度依赖电影票房、投资回收方式单一的问题,影片85%以上的收入来自电影票房收入,而在美国的电影投资回收中,票房仅占到投资回收比例的20%。[①]与之对应的是最终进入市场的中国电影在产品质量及营销发行方面在与国际电影的竞争中并不占有优势,这就导致了巨大的市场空间和市场份额被国际影片所占据,同时也导致国内很多观众在观影时更倾向于海外电影,特别是好莱坞电影,可以说是进入了中国电影市场的黄金时代。2015年4月,美国电影《速度与激情7》中国首映当天零点场票房收入就达到了805万美元,在中国上映8天后,票房已经超过2.5亿美元,成为当年中国电影市场票房增长最快的电影。[②] 2019年4月上映的好莱坞电影《复仇者联盟4:终局之战》于5月23日24:00正式下线,影片总票房达42.39亿元。[③]

以上这些数据和当前中国电影产业市场的发展现状,已经给中国电影产业敲响了警钟,如果中国电影产业不能有效提高自身的产业发展质量,让更多的产业资本参与到中国电影的生产发行之中,提高中国电影的市场竞争力,我们建构的巨大电影产业空间将沦为电影发达国家最好的倾销市场。好莱坞电影并非纸老虎,这是中国电影评论学会会长饶曙光在接受采访时的总结。因此建立满足中国电

① 杭东.中国电影产业盈利模式的思考[J].中国电影市场,2014(5):25.
② 中国电影网.2015年全国电影票房收入增加43%[EB/OL].(2015-12-08)http://indus.chinafilm.com/201001/2254748.html.
③ 《复联4》下映,收42亿元票房成影史进口片票房总冠军[N].新京报,2019-05-24.

影产业化发展要求的中国电影产业投融资机制,对于中国电影产业的健康发展具有深远的意义。

三、投融资机制不完善将会影响中国电影产业化发展的进程

中国电影产业化进程中投融资的发展面临着诸多问题,这些问题能否解决直接影响着中国电影产业化发展的进程。中国电影产业化发展的进程还处于初级阶段,在与产业发展机制较为完善和电影工业化水平较为发达的好莱坞电影竞争中自然难以取得竞争优势,当前的电影产业发展的投融资机制还不能满足中国电影参与国际竞争和赢得更多中国观众及电影市场认同的需要。电影产业化发展的多种动力机制需要进一步的完善,特别是电影产业的投融资机制,其完善将会进一步带动中国电影产业化的发展,让更多资本有机会参与到中国电影产业的投资和发展,从而让更多的电影制片人、电影导演有机会进行电影产品的创作,以逐步提高中国电影的市场能力和创作质量,推动中国电影产业逐步从量的优势向质的提高方向发展。

当前中国电影产业市场规模在不断地扩大,但目前中国电影产业的投融资规模与中国电影产业的市场空间是不相匹配的,参与电影产业的资本投入总额还是相对较小,只有建立满足中国电影产业化发展进程的投融资机制,让更多的资本有序地进入中国电影产业,才能进一步实现以市场和资本为导向的电影工业化发展。同时电影工业化发展标准的建立也是电影产业投融资机制完善的必然结果,最终让中国电影产业进入发达的电影工业化阶段,全面提升中国电影的数量和质量。

四、中国电影产业化进程中存在的 3 个亟待解决的产业投融资基本问题

(一)如何解决中国电影产业投融资双方存在的资本供需矛盾

随着中国电影由计划经济事业化管理向市场经济产业化发展的

改革的不断深入，电影产业的投融资需求随之产生。在电影产业化发展的环境下，没有资本的投入就无法进行电影的创作生产和发行放映，因此电影的投融资是电影产业化发展的首要步骤和重要环节，电影的投资方作为资本的供给方想要把资本投入电影产业之中以获得产业利润，而电影的融资方作为电影产品的创作生产者需要资本的投入以获得电影的生产机会。然而在中国电影产业化进程的实践中常常可以发现，资本对于电影产业的投资热情和电影创作生产的融资需求无法得到有效的对接和充分的满足，这就是中国电影产业投融资双方存在的资本供需矛盾。

这种电影投融资的供需矛盾是由于电影产业投融资信息的不对称而导致的，简单讲就是电影资本在众多电影融资需求中无法确定哪一个才是最佳的投资对象，以使投资的风险得到有效控制，同时在电影融资过程中好的电影创作资源无法获得资本的支持以至于无法有效参与到电影产业中来。就是说中国电影产业缺少一种可以有效衔接电影产业投融资双方资本供需的手段，而这种手段就是中国电影产业投融资机制的产业资本服务功能，通过这种手段的建构和完善，最终可以实现电影资本供求双方的均衡。

（二）如何有效控制中国电影产业投融资过程中的产业风险和市场风险

在电影产业投融资双方完成基本的投融资合作之后，电影将进入创作生产阶段和发行放映阶段，在这一过程中电影产业投融资将面临巨大的产业风险和市场风险，最基本的产业风险就是电影能否按照投资计划顺利完成生产制片进入电影市场，而市场风险就是电影产品能否满足市场的需求获得电影票房的成功。能否最大限度地降低投融资的产业风险和市场风险将直接决定着电影产业投融资的成败，克服和解决这些投融资风险问题是需要一系列的手段和方法的，而这些手段和方法就是电影产业投融资机制的风险控制功能，通过电影产业投融资机制对电影投融资过程中的各项风险进行有效的

干预和处理,最终实现电影资本投融资双方的共赢,完成电影产业投融资生产和再生产过程。

(三)如何让资本保持对中国电影产业投融资的长期关注和可持续发展

中国电影产业投融资的发展水平一定程度上决定着中国电影产业的发展水平,只有让中国电影产业的投融资保持可持续的发展才能确保中国电影产业发展的不断进步。然而如果中国电影产业投融资的风险持续增高,电影投融资秩序无法得到有效的保障,资本将无法获得预期的投资收益和产业利润,如果长期无法实现投融资的有序发展和规范,资本会从中国电影产业逃离进入其他投资秩序更为优化的产业,将不再关注中国电影产业,这样中国电影产业的发展将失去基础。因此必须建构和完善中国电影产业投融资机制,通过中国电影产业投融资机制去维护中国电影产业投融资的秩序并实现必要的风险管理和控制,不断规范中国电影产业投融资过程中的违规行为,让资本拥有更好的创造产业利润和收益的空间,让中国电影产业市场保持对资本持续的吸引力并不断拉动资本的投资热情,让资本持续保持对中国电影产业的关注,从而实现中国电影产业投融资的可持续发展。

中国电影产业的发展需要充足的资金投入,以推动更多的中国电影进入有着巨大潜力的中国电影市场,因此在这样的背景下,中国电影产业化发展的投融资机制的研究和实践就显得尤为重要与必要,否则,没有一个强大完善的中国电影产业投融资机制支持中国电影产业的发展,巨大的中国电影市场将沦为海外电影的倾销市场,中国的民族电影文化也将受到海外电影文化的冲击,同时中国电影产业也将会失去重要的发展机遇。

在这样残酷的电影市场环境下,必须通过对中国电影产业化发展的投融资机制建构的研究,建立中国电影产业化发展的投融资机制,引导更多的资本进入中国电影产业,同时逐步降低中国电影产业投融资的风险,增强电影产业投融资的风险控制能力,完善电影产业

投融资的保障手段,最终实现资本市场对中国电影产业发展的系统对接和全面支持,真正拉动中国电影产业投融资的发展水平。随着越来越多的资本进入中国电影产业,中国电影产业投融资的实践将不断深入,电影产业化发展的水平和规模将不断提升,并逐步实现中国电影产业的强大发展。

第二节 研究的目的和现实意义

当前中国电影产业正处在一个高速发展的阶段,在这个过程中,中国电影产业的投融资实践在一定程度上是超前于当前的电影产业投融资理论和研究的,但另一方面,电影产业投融资的发展实践又迫切需要先进理论的支持和指导,因此在这样的前提下,对中国电影产业化进程中投融资机制的研究具有重要的产业价值和现实的理论意义。

一、研究的目的

(一)建构和完善中国电影产业投融资机制的理论基础

当下中国电影产业化发展投融资的实践在一定程度上是超前于当前电影产业投融资理论研究的。中国电影市场规模的迅速扩大推动了电影的产业化发展,但是中国电影产业如何实现更为科学高效的产业化发展是需要理论指导的。由于国内电影产业发展理论研究和准备的不足,在很大程度上,中国电影是以借鉴国外电影产业发展理论和经验来提升自身产业化的发展能力的。中国电影积极借鉴了国外电影产业成熟的发展经验,但是由于国外电影的产业发展情况和文化条件毕竟和中国不相同,这就迫切要求中国电影产业化发展的理论研究必须及时对当前的产业实践进行系统的总结,同时基于中国电影产业发展的文化产业环境特点和现状,进行有针对性的研究,以完成和建立中国电影产业化发展理论,从而对中国电影产业的

发展产生一定的导向和指导意义,减少中国电影产业化发展的误区,提高中国电影产业化发展的效率。对中国电影产业化发展投融资机制研究的目的是对中国电影产业投融资的发展进行理论上的思考和准备,最终对中国电影产业化发展投融资机制的建立和完善提供理论基础与准备,对提高中国电影产业投融资效率进行前瞻性的思考和探讨。

(二)建构可以满足中国电影产业化发展的投融资机制

实现高水平的产业化发展是中国电影产业发展的最终目标,当电影产业化发展达到成熟水平的时候,中国电影产业将会实现更高的投融资效率,也会增强中国电影和中国文化在世界范围内的影响力,为中国电影艺术化发展赢得更多的空间,而产业化发展的前提是资本的大量投入和广泛参与,因此建立中国电影产业投融资机制是中国电影产业化发展的必经之路。

中国电影产业在国家产业发展政策的调控和指导下,已经取得了巨大的发展成就,各种资本都看到了电影产业发展的空间,这也是中国电影产业化发展的初步成果,但是各种资本的进入是基于产业利益的驱动自发而无序的。电影产业投融资过程中由于没有系统的资本融通机制,一定程度上也造成了电影产业投融资的乱象,投资方缺乏专业的投资监管能力,造成无法及时正确完成投资决策和投资保护,进一步加大了投资的风险;融资方无法准确把握电影投资者的需求和电影市场的产品需要,造成融资困难。[①] 这一系列的问题归咎起来,根本在于当前中国电影产业的发展还没有形成系统完善的投融资机制,不能有效地将投融资双方进行机制整合,一方面会降低投资者对于电影产业市场的信心,另一方面会大大降低当前中国电影产业投融资的效率,从长期来看甚至会影响中国电影产业化的发展,因此建立中国电影产业化发展的投融资机制,提高电影产业投融资效率是进行本研究的主要目的。

① 唐榕.探寻电影产业与金融机构对接的有效路径[J].电影艺术,2010(4).

二、研究的现实意义

（一）通过中国电影产业投融资机制的建构推动中国电影产业工业化的进程

电影产业化发展的基础是电影工业化，电影工业化要求对于电影的生产要进行规范和标准化的过程控制，实现更为科学有序的电影生产过程，以达到电影产业化发展所要求的电影产品质量。电影工业化是电影产业化发展的基本需要，是电影产业资本实现产业利益的手段。如果电影工业化进程比较落后或者无法对电影生产过程进行标准化的准确控制，电影的产业化发展进程将会非常缓慢且无效率，甚至最终无法实现电影产业化的有序发展。

中国电影产业化发展正在如火如荼地进行之中，但是中国电影产业的工业化水平却相对较低，要想加速中国电影产业化发展的进程，就必须要提高中国电影工业化的水平，同时，中国电影工业化水平低也在一定程度上加大了电影投融资的风险。中国电影工业化程度较低，一方面是由于国内缺乏电影工业化发展的经验，另一方面是由于电影产业投融资机制不健全及电影产业生产创作专业性的不足，产业资本对于电影创作生产无法进行必要的规范和导向，因此通过电影产业化发展投融资机制的完善，让电影资本对电影产品的生产创作提出更高水平的电影工业化发展要求，是实现电影产品质量和降低投融资风险的路径。电影产业投融资机制的建构和完善将在电影产业的各个环节实现资本反向推动电影产业工业化发展的建立与提高，进一步降低电影投融资风险，实现更高水平的电影工业化和电影产业化发展。

（二）促进产业资本进入中国电影产业的规模与水平的提高

电影产业化发展必然需要资本的不断投入，电影产业通过不断的投融资实现电影产业自身的成长和发展，可以说产业资本的进入是电影产业发展的原动力——通过产业资本的投入进行电影的生产，再由电影产品进入电影市场实现价值转换，最后实现资本增值和

产业发展的同步成长。

拉动更多的资本进入中国电影产业是中国电影产业化发展的基本需要,也是实现中国电影更高水平产业化发展的关键。但是由于当前中国电影产业投融资机制不够完善,很大程度上影响了资本进入中国电影市场的节奏。因为电影产业本身就是高风险的投资行业,又具有极高的产业专业性,在当前中国电影产业还没有建立完善的电影产业投融资机制背景下,电影投资的风险性极高而投资的收益又很难确定,这样的情况如果长期得不到解决,各种资本将会失去对于中国电影产业的投资信心,最终导致资本大量流失进入其他投融资机制更为完善的产业,长此以往,中国电影产业将无法得到充分的发展。

基于以上分析,中国电影产业的发展必须吸引更多的资本进入,加大对中国电影产业的投资,所以中国电影产业化进程中投融资机制的建构和完善将进一步降低电影投资的风险,规范电影投融资的过程,为实现电影产业价值创造更好的条件,更好地促进资本与中国电影产业的结合水平和规模。

(三)提高中国电影产业对投融资风险的控制能力

电影产业投融资的特征就是高投资、高风险、高收益、高专业性,这些特点对电影产业投融资主体提出了更高的要求,在一定程度上限制了电影产业投融资的参与主体。如何进行有效的电影产业投资风险控制是决定电影产业投融资发展水平的关键指标,从另外一个角度来看,电影产业投资的高风险特征,也对电影产业融资提出了更高的专业要求并且一定程度上加大了融资的难度。

在中国电影产业投融资实践中,电影投融资双方都会各自基于对自身利益的考虑进行电影投资或融资行为,在一定程度上,投融资双方会忽略对于对方利益的考虑,如果投融资双方无法达成投融资的产业利益共识,就很难实现下一步的电影产业再生产。显然完善的中国电影产业投融资机制将会对这种投融资关系进行整理和调节,通过充分考虑投融资双方各自的产业利益,对电影投资风险进行

更高水平的控制,并对电影融资提出更为市场化和专业化的要求,最终形成市场为基础,资本为导向,电影产业发展规律对艺术创作规律形成引导,通过高水平的电影工业化生产制片完成电影产品并投放进入市场,顺利完成产业循环。

建立和完善电影产业投融资机制的意义就在于把电影产业的投融资关系通过一系列的电影投融资机构和制度系统地规范起来,让投融资双方充分尊重对方权益,最终实现共赢互信的产业发展关系,将电影产业投融资的风险尽可能降低,同时实现电影产业投融资的效率和专业性,建立电影产业投融资双方都可以接受和遵守的产业语言和规则,让中国电影产业化发展实现更为有序的运转,实现更高水平产业价值创造的可能。

总之,对于中国电影产业投融资机制的研究最直接的意义在于以下三点:首先,建立完善的符合中国电影产业发展需求的投融资机制,以直接提高中国电影产业发展的效率并推动电影产业的工业化发展。其次,中国电影产业投融资机制的构建将对中国电影产业化发展的进程实现优化,进一步降低电影产业投融资风险,并提高电影产品的质量。最后,中国电影产业投融资机制的建构可以实现中国电影产业发展的可持续性,通过规范的投融资秩序对进入中国电影产业的资本进行合理的保护,长期保持中国电影产业对资本的吸引力,实现中国电影产业的可持续发展。

第三节　电影产业投融资机制研究的发展现状

在系统研究中国电影产业投融资机制之前,对国外和国内的相关研究进行全面了解和梳理是研究工作的第一步。通过这一过程可以发现研究相关的主题内容目前在国际的研究现状,及时找到更为准确的研究定位。同时只有通过对已经完成的研究成果进行系统的了解才能够发现目前相关研究领域的空白,以帮助找到与已完成研

究不同的创新研究点,找到研究的核心价值。

在电影产业投融资领域,国内和国外都已经进行了多年的研究,不同的研究者往往着眼于不同的研究主题,各自的研究角度也不尽相同,特别是国外研究者与国内研究者的研究思路和方法有着巨大的差异,这是基于研究者个人背景及各国电影产业发展水平和情况不同而导致的。但是大家对于电影产业投融资研究的目的基本都是一致的,就是找到更为有效的电影产业发展策略和电影产业投融资发展规律,推动电影产业投融资实现健康的发展。

一、经济学有关投融资机制的理论回顾与借鉴

经济学关于投融资理论的研究源于20世纪50年代,美国财务学家大卫·杜兰特(D. Durand)1952年提出的资本结构理论包括三个方面:一是净收益理论,二是净营业收益理论,三是传统理论。该理论为企业如何制定有效的融资政策、权衡融资成本和风险之间的关系、建立最佳的融资结构、实现企业价值最大化提供了理论依据。[①] 但最具有影响力的融资理论是美国经济学家莫迪利亚尼(France Modigliani)和米勒(Mertor Miller)1958年提出的MM理论(Modigliani-Miller-theory),即在完善市场中,在没有企业和个人所得税、没有企业破产风险、资本市场运作充分等假设条件下,企业的市场价值不会受到企业融资方式、资本结构的影响。但在实践中因其假设不切合实际,MM理论受到了巨大挑战,所以他们在释放假设前提、取消无税假设后对其理论做出了修正,修正后的结论是:负债会因利息减税的作用而使企业的市场价值增加。[②] 因此,当企业的负债率达到100%时,企业的市场价值最大而融资成本最小。虽然MM理论考虑了负债减税的影响,却没有考虑随着负债增加所带来的风险和与

[①] 魏鹏举,周正兵.文化产业投融资[M].长沙:湖南文艺出版社,2008:197—213.
[②] Vinet Mark. Entertainment Industry: The Business of Music, Books, Movies, TV, Radio, Internet, Video Games, Theater, Fashion, Sports, Art, Merchandising, Copyright, Trademarks & Contracts[J]. Journal of Business, 2005(8).

之相关的费用。

在 MM 理论之后,1976 年詹森(Jensen)和麦克林(Meckling)开创了具有深远意义的现代契约理论。① 该理论放松了 MM 理论中对"市场完善"的假设前提,将不完全信息引入公司资本结构的研究中,提出资本结构的选择会从以下三个方面影响企业的市场价值:一是通过影响经理人员的工作热情及其他行为的选择,进而影响企业的市场价值;二是通过信息的传递来影响投资者对企业经营状况的判断;三是通过影响控制权的分配,并以此来影响企业的收益。可见,企业资本结构的选择不只是融资工具的挑选,更多的还涉及企业产权以及内部治理结构的优化问题。② 在此基础上,梅耶斯(Mayers)和麦吉勒夫(Majlhuf)1984 年将信息不对称理论引入了企业融资理论的研究中,分析了信息不对称对融资成本的影响。在信息不对称的情况下,企业将会避免通过发行有价证券来进行融资,如股票或者是其他带有风险的有价证券,只是在确保其安全时,企业才会考虑采用外部融资来解决其融资需求。1992 年,阿洪(Aghion)和博尔顿(Bolton)提出了企业融资控制权理论,主要分析了股票和债券融资缘何能成为企业最重要的融资工具。③ 1999 年,美国经济学者阿尔钦(Armen A. Alchian)、德姆塞茨(Harold Demsetz)、布莱尔等人将公司的资本结构与公司控制权、公司治理研究相联系,指出企业的资本结构不仅要考虑自身的状况,还要将其同国家的经济发展水平、金融市场体系和公司治理机制等外部的制度因素紧密结合,以做出决策。查得斯(Childs)运用期权框架考察在权益持有者做出自利的投资决策情况下企业的投融资互动。④ 查得斯认为,当企业的增长期权

① Michael Keane. Exporting Chinese Culture:Industry Financing Models in Film and Television[J]. Westminster Papers in Communication and Culture,2006.
② 简·莱恩(Jan-ErikLane).新公共管理[M].赵成根,等译.北京:中国青年出版社,2004:231—250.
③ Kaplan S, Stromberg P. Financial Contracting Theory Meets The Real World:An Empirical Analysis of Venture Capital Contracts[J]. The Review of Economic Studies,2003.
④ 杨大楷.投融资学[M].上海:上海财经大学出版社,2006:278—291.

被执行时所带来的资产结构重新安排的类型,决定了权益投资者在增长期权中是投资不足还是投资过度,这些投资不足和投资过度是相对于企业价值最大化的执行政策而言的。

综合来看,国外经济学者以新制度经济学为视角,对投融资理论的研究都是以一个相对成熟、完善和规范的市场为基础的,是基于较为完善的金融环境进行的。而很多新兴市场国家包括中国,企业运行的市场环境是相对不成熟、不完善的,不规范、不相同的运行环境会导致不同的企业行为;特别是中国正处于特殊的经济体制转轨发展时期,在进行投融资机制研究和考虑投融资相关问题时,应更加注重将制度环境作为影响因素,将金融环境变迁与企业投融资相结合,更为准确地认识中国企业投融资的现状和问题,并对中国电影产业投融资的发展形成更为综合全面的观点。

二、国外电影产业投融资机制研究的现状

国外在电影产业投融资领域的研究主题是对应其成熟电影产业市场投融资情况,对其运行的电影产业规律进行总结和归纳,并且侧重于运用计量经济学模型进行实证分析,所得到的结论都是建立在大量的数据分析基础上的,这一点非常值得在进行中国电影产业投融资研究和实践时借鉴。同时国外电影产业投融资研究主要集中在电影产业投融资现状实证研究、具体投融资模式的效率研究和政府在电影产业发展中的扶持政策研究。

洛朗·克勒通在其《电影经济学》[1]中用计量经济学方法分析了好莱坞的2 015部电影,他分析了影响电影票房收入的季节、投资规模、明星演员等因素,认为影星不是一部电影投资成功的保证,决定影片成败的原因是"没有人能预知任何事",这说明电影投资收益的不确定性是较大的[2];潘天强在其编著的《新编西方电影简明教程》[3]

[1] 洛朗·克勒通.电影经济学[M].刘云舟,译.北京:中国电影出版社,2008:123—137.
[2] 周黎明.好莱坞启示录[M].上海:复旦大学出版社,2005:54—61.
[3] 潘天强.新编西方电影简明教程[M].上海:复旦大学出版社,2007:132—139.

中用回归方法分析了电影广告效应及电影类型对投资收益率回归结果的影响;美国的哈罗德·L.沃格尔(Harold L.Vogel)在其《娱乐产业经济学:财务分析指南》[①]中用收益现值法对电影版权进行了评估;加拿大的考林·霍斯金斯(Colin Hoskins)在其《全球电视和电影:产业经济学论》[②]中以产业经济学的结构-行为-绩效(SCP)范式分析了全球电影产业;唐睿的《体制性吸纳与东亚国家政治转型》[③]论述了有关新加坡电影的竞争、政策和技术状况,采用基于知识和无形资产的视角,主张运用创意知识寻找和发行新加坡电影的新方向;英国的奥古斯·芬尼(Angus Finney)以一个企业家的角度去看待未来的电影投资机会,应对这样一个高风险的行业,充分的信息和精湛的业务技能是必要的,他讨论了数字技术的作用,对欧洲电影如何超越好莱坞电影提供了一个市场指导。里根·米勒(Reagan Miller)把研究视角瞄向了电影生产的经济学问题,无外乎是以最小的成本来获取最大的收益;M.F.梅耶的《电影业经营学》[④]详细考查了电影创作者可以选择的各种不同融资方式,包括制片公司提供资金、独立发行商融资、代理融资、终端客户融资、完成基金、贷款、胶片购买协议、预售协议等,并对上述不同融资方式的利弊进行了深入分析。

奥古斯·芬尼在"超越好莱坞/欧美电影产业体制研究"系列丛书[⑤]中,研究了意大利对本土电影产业的补贴政策及对意大利电影产生的积极影响。巴里·利特曼(Barry R.Litman)在《大电影产业》[⑥]一书中,分析了不同投融资模式的优缺点,为中国电影产业拓展电影

[①] 哈罗德·L.沃格尔.娱乐产业经济学:财务分析指南[M].支庭荣,译.北京:中国人民大学出版社,2013:233—265.
[②] 考林·霍斯金斯.全球电视和电影:产业经济学论[M].刘丰海,张慧宇,等译.北京:新华出版社,2004:104—108.
[③] 唐睿.体制性吸纳与东亚国家政治转型[M].北京:中央编译出版社,2014:135—208.
[④] M.F.梅耶.电影业经营学[M].赵玉忠,王大千,译.北京:中国电影出版社,1990:153—179.
[⑤] 奥古斯·芬尼.超越好莱坞[M].唐玲玲,等译.北京:中国电影出版社,2015:267—290.
[⑥] 巴里·利特曼.大电影产业[M].尹鸿,译.北京:清华大学出版社,2005:113—121.

产业投融资渠道提供了很好的启示。

三、国内电影产业投融资机制研究的现状

国外电影产业成熟的投融资发展经验可以为中国电影产业的发展与投融资机制研究和建构提供值得借鉴的经验,而在中国电影产业化发展的进程中,针对电影市场的完善以及投融资的研究也是目前国内电影产业化发展研究的重点。

在中外电影产业发展比较研究方面,辛阳在《中美文化产业投融资比较研究》[①]一文中,研究了不同融资渠道对电影创作者的影响,他指出大型电影制片厂能够提供较大额度的资金和广泛的发行网络,但同时会在很大程度上介入电影的制作过程,从而影响电影作品的内容和风格;而独立融资(包括电影创作者自己的投入、海外版权预售、个人投资者的资金投入等)则可以使电影创作者保持创作上的独立性,更好地实现自己的创作理念。李敏在《服务行政理念下的电影业监管法律制度研究》[②]一书中,通过对融资及投资的回报结构进行分层设计,保障业务私人资本得到优先偿付,可以吸引更多具备较强避险意识的业务私人资本进入电影产业。潘玉香、强殿英、魏亚平等人在《基于数据网络分析的文化创意产业融资模式及其效率研究》[③]中对电影产业的共同融资现象进行了研究。文中通过对美国在1987—2000年放映的3 826部电影的融资与收益状况所做的实证研究,指出美国电影产业常见的共同融资并非像人们通常认为那样存在于那些风险相对较高的电影中,而是经常出现在那些投资额度较大的大制作电影中。这是因为根据大数定律,这种投融资方式能够降低资金的平均风险。另外大制作电影的共同融资还可以缓和它们对发行档期的激烈争夺,因为共同融资很好地实现了对他们的利益

① 辛阳.中美文化产业投融资比较研究[D].吉林:吉林大学,2013.
② 李敏.服务行政理念下的电影业监管法律制度研究[M].北京:知识产权出版社,2013:43—59.
③ 潘玉香,强殿英,魏亚平.基于数据网络分析的文化创意产业融资模式及其效率研究[J].中国软科学,2014(3):184—192.

捆绑。董小麟、吴珊在《美国电影产业贸易的经验及其对中国电影贸易的启示》①一文中,研究了在美国电影产业进行投融资需要注意的问题,指出投资者在考察投资项目时需要关注电影创作者的能力、电影预算、电影故事以及自己的资金实力,而电影创作者在寻找投资者时需要研究证券法及相关法律,并想方设法激发投资者的兴趣,同时组建有实力的创作团队。张云在《中美电影产业比较研究》②一文中,则指出好莱坞那些有经验的投资者的盈利秘诀包括投资系列电影、亲自发行电影、启用超级明星、制作低成本电影等。刘非非在《电影产业版权制度比较研究》③一文中,研究了澳大利亚电影产业税收优惠政策的运行情况和效果,从经营风险与利益、文化利益以及促进竞争等角度论证了使用税收优惠政策的合理性并指出税收优惠政策较之直接补贴更有利于吸引私人资本进入电影产业。尹鸿、彭侃、尹一伊等人在《世界电影产业发展趋势研究报告》④一文中,对欧盟1991年以来针对电影产业的三期媒体资助计划进行了深入研究,指出为了与美国强势的好莱坞电影抗衡,启动对电影产业的政府资助机制是完全必要的。但是欧盟目前资助对象主要集中在中小型的电影企业,这样的资助机制并无助于欧洲的电影企业获得国际竞争力。因此需要对欧洲的电影资助机制进行调整,使其致力于促进制作与发行环节的纵向整合,从而形成足以与好莱坞抗衡的大型电影企业。朱江水在《基于产业集聚视角的电影企业融资研究》⑤一文中,则认为澳大利亚现行艺术扶持体系存在资金运用效率低下、行政运行费用过高的问题,大部分资助经费并没有进入艺术创作领域,应建立覆盖面更为广泛的直接对艺术家进行资助的政府资助体系,并对该体系

① 董小麟,吴珊.美国电影产业贸易的经验及其对中国电影贸易的启示[J].国际商务(对外经济贸易大学学报),2011(4):103—111.
② 张云.中美电影产业比较研究[D].厦门:集美大学,2015.
③ 刘非非.电影产业版权制度比较研究[D].武汉:武汉大学,2010.
④ 尹鸿,彭侃,尹一伊.世界电影产业发展趋势研究报告[J].现代传播(中国传媒大学学报),2014(8):124—128.
⑤ 朱江水.基于产业集聚视角的电影企业融资研究[D].成都:西南交通大学,2015.

提出了设想。夏妮亚和蒲勇健在《基于多国面板数据的电影产业经济特征分析与国内电影票房影响因素研究》[①]一文中,研究了德国音像产业政策,指出德国对本土电影产业的补贴政策虽然抵补了很大部分的电影生产成本,但较之美国因拥有广阔的市场而享有的成本优势,这种补贴的作用是微不足道的。美国电影在德国的垄断地位并没有因为德国政府对本土电影的扶持而受到威胁。吴海清、张建珍在《全球电影产业链结构及其对中国电影产业的影响》[②]一文中,则进一步研究了德国政府对电影产业的两种不同财政资助机制,即通过委员会分配资金或根据"观影人数参考原则"决定是否给予资助和分配资金,指出前者往往导致资金使用低效率,后者则使资金流向了不需要资助的电影。杨柳在《电影产业国际竞争力评价研究》[③]一书中,研究了英国电影产业的现状,指出为促进英国电影产业的繁荣,政府应该使现有的税收优惠政策措施进一步制度化、长期化,以鼓励更多的本土电影生产,并吸引更多境外资本进入英国电影产业,实现对本土电影资源的充分利用。另外作者指出应该加强电视台与电影产业的联系,更好地发挥电视台对电影产业的促进作用。任明在《全球背景下中国电影产业所面临的挑战与机遇》[④]一文中,详细介绍了美国制片投资机制,指出通过第一资金、第二资金与完成资金的划分,可以调动不同的投资者广泛参与制片投资、扩大制片资金的来源。他研究了美国、韩国电影产业化的成功经验,指出美国专业化的筹款方式和韩国政府的政策扶持与风险资金的引入是它们电影产业取得成功的重要原因。谭苗在《电影产业研究综述》[⑤]一文中,介绍了德国政府对德国电影产业的扶持措施。赵卫防在《绩效作用下的香

① 夏妮亚,蒲勇健.基于多国面板数据的电影产业经济特征分析与国内电影票房影响因素研究[J].经济问题探索,2012(6):64—68.
② 吴海清,张建珍.全球电影产业链结构及其对中国电影产业的影响[J].电影艺术,2011(4):123—131.
③ 杨柳.电影产业国际竞争力评价研究[M].上海:上海交通大学出版社,2016:117—123.
④ 任明.全球背景下中国电影产业所面临的挑战与机遇[J].现代传播(中国传媒大学学报),2014(8):165—169.
⑤ 谭苗.电影产业研究综述[J].北京电影学院学报,2009(5):234—237.

港电影产业结构流变及启示》[①]一文中,考察了中国香港电影产业融资的多种方案,指出电影院线和电视台的电影频道在香港电影融资中担当的重要角色。

 电影产业投融资研究以国内电影产业如何发展为核心视角方面。王婷在《我国影视制作投融资问题研究》[②]一文中,则侧重于对电视业的分析,仅分析了电影产业投资方式及投资机会等;该文较早从产业经济学基本理论视角以 SCP 范式阐述了电影产业的基本理论,分析了北京银行的"影贷"模式,该模式是中国电影融资的一个新方式,是以电影版权为抵押进行贷款,概括分析了国产电影投融资现状。彭景在《民营电影企业的境外产业资本研究》[③]一文中,对中国中小成本电影融资渠道、提高政府资金利用效率、理顺投融资体制等问题进行了探讨,分析了美国电影投融资体系,对完善我国电影投融资体系的建构给出了启示。其认为中国电影产量逐年增长,质量明显提高。孙晖、刘汉文、宋嘉薇等人在《2013 年度中国电影产业发展分析报告》[④]一文中,认为重点要考虑的是电影产品,而不仅仅是电影院线,分析了电影产业投融资存在的若干问题,提出完善电影产业投融资体系的对策:加强版权保护和电影制片业投融资体系建设。当前中国电影产业的投融资渠道明显增多,国内外投资者进入电影产业的热情空前高涨,跨国投资、国内行业外投资、风险投资、金融贷款、政府出资、电影基金资助、间接融资、版权预售、广告投入等,都成为中国电影业资金渠道的重要来源。金雪涛在《我国电影产业链优化发展策略——基于国际比较的视角》[⑤]一文中,对中国电影产业融资

① 赵卫防.绩效作用下的香港电影产业结构流变及启示[J].北京电影学院学报,2008(2):123—134.
② 王婷.我国影视制作投融资问题研究[D].武汉:中南民族大学,2012.
③ 彭景.民营电影企业的境外产业资本研究[D].重庆:西南大学,2015.
④ 孙晖,刘汉文,宋嘉薇.2013 年度中国电影产业发展分析报告[J].当代电影,2014(3):121—137.
⑤ 金雪涛.我国电影产业链优化发展策略——基于国际比较的视角[J].现代传播(中国传媒大学学报),2013(4):221—230.

创新及风险控制进行了分析。胡异艳在《中国电影产业发展探析》[①]一文中,对1983—2011年间SCIE、SSCI和AHCI三大检索系统的574篇电影产业研究文献,从时间、地区、机构、学科、期刊、作者、关键词等方面进行了文献计量分析,研究得出近30年全球电影产业研究的热点方向、主要期刊、重要文献、一流机构及顶尖学者等结构特征,并据此提出中国电影产业研究质量提升的若干建议。虞海峡在《中国电影产业投融资机制研究》[②]一书中,对2012年的中国电影市场进行了概括分析,侧重从理论经济学角度对我国电影投融资问题进行定性分析。

 在电影产业化方面,盛薇在《中国电影产业结构政策研究》[③]一文中,认为"先市场化后产业化"的改革路径已经取得巨大成果,但产业化仍然滞后,中国电影产业总体为中寡占型结构特征,集中度与绩效成反方向运动。姜淼在《中国电影产业发展现状及问题分析》[④]一文中,以上影集团为例探索国有电影企业的发展路径,认为推动电影产业发展的因素主要有4个:雄厚的经济实力、庞大的国内和国际市场、成熟的产业链、类型电影制作经验,培育市场和培育人才是中国电影产业可持续发展的动力。刘帅在《我国电影产业投融资模式现状问题与对策研究》[⑤]中认为,中国欲从电影大国发展到强国,除了艺术要出人才外,再有是企业的发展,另外是创造环境和政策的引导。张宇在《中国影片制造商的不同融资模式研究》[⑥]一文中认为,针对产品质量不高、产业结构不合理、产业链条尚不完善等问题,应抓住时机,大力满足观众需求,充分开发市场,合理配置资源。初明雪在《美国电影产业融资模式分析及对我国的启示》[⑦]一文中,认为美国好莱

① 胡异艳.中国电影产业发展探析[J].科技和产业,2007(4):361—370.
② 虞海峡.中国电影产业投融资机制研究[M].北京:经济管理出版社,2012:163—170.
③ 盛薇.中国电影产业结构政策研究[D].长沙:湖南大学,2008.
④ 姜淼.中国电影产业发展现状及问题分析[J].新闻界,2011(2):291—311.
⑤ 刘帅.我国电影产业投融资模式现状问题与对策研究[D].北京:对外经济贸易大学,2015.
⑥ 张宇.中国影片制造商的不同融资模式研究[D].南京:南京大学,2013.
⑦ 初明雪.美国电影产业融资模式分析及对我国的启示[J].电影评介,2011(15):167—171.

坞以娱乐为产业导向,不需要审批,具有电影分级制度。而中国电影首先要考虑的是宣传教育导向,其次才是娱乐功能,由于国内电影市场与国外的生存环境不同,如国产电影需要国家新闻出版广电总局的审批、没有电影分级制度等,这对电影创作是有一定的限制的。

目前国内对电影产业投融资进行案例研究、对电影投融资现象和现状描述的较多,对电影投融资成功率和风险控制研究的不多,运用计量经济学模型进行实证研究的就更少了,电影产业投融资方面的实证研究几乎是空白,如中国电影资料馆内目前就几乎找不到关于中国电影产业如何发展、中国电影体制如何改革、电影产业投融资机制如何进行建构方面的书籍与期刊。所以,中国电影产业投融资研究的深度和广度都有待进一步提高。

第四节 研究架构和创新点

通过一系列必要的研究准备,在进行具体研究前,首先必须要明确讨论的创新点和论文研究的架构,这两点可以说是研究的核心。讨论的创新点是进行研究的基础,如果研究本身没有充足的创新和对已完成研究的超越,那么也就没有进行研究的必要了。在明确了研究创新点之后,就必须要有一个系统的研究架构为基础来进行具体的研究,架构就是研究的框架和基础,是一条通向研究目标的道路和轨道,只有明确研究的架构才能够进行更有针对性的研究,在确保研究方向正确的前提下深入挖掘创新点,提高研究的创新价值和学术价值。

一、研究的基础架构

本书研究的核心主题是中国电影产业投融资机制,研究的重点是对中国电影产业化进程中投融资机制建构的理论研究,研究的基础框架包括以下几个环节(图1-3):

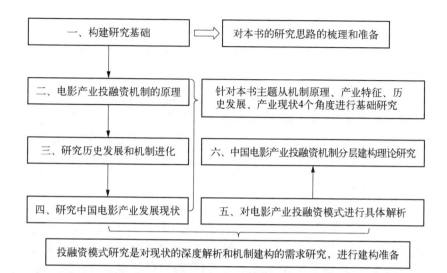

图 1-3 中国电影产业投融资机制研究框架

首先通过第一章对中国电影产业化进程中投融资机制研究的缘起和意义进行了明确的解析,并对研究过程中要涉及的基本概念和原理进行了具体的阐述,界定了研究的合理范围和方向。

第二章中,为了保证研究可以始终把握电影产业的发展规律,建构符合全球电影产业发展规律和方向的投融资机制,从中国电影产业投融资发展产业特征和国际产业环境入手,进一步明确中国电影产业发展的基本特征和规律,并系统分析电影产业投融资发展的国际产业经验,对电影产业投融资的发展形成更为全面的认识,为具体进行中国电影投融资研究奠定基础。

第三章中,从历史唯物主义的观点出发,对投融资机制的进化发展和中国电影的产业发展历史沿革进行全面研究,通过对中国电影产业历史和投融资机制进化的全面了解,进一步掌握中国电影产业自身发展的历史经验,以实现对中国电影产业化发展进程中投融资机制建构的正确判断和全面把握。

在从产业化概念到历史发展等多个角度对中国电影产业的基

本运行规律进行系统探讨之后,第四章以中国电影产业投融资的现状为研究重点,因为只有对中国电影产业投融资发展的现状有充分的了解,才能够更加有针对性地进行中国电影产业投融资机制的建构。

第五章对电影投融资模式研究的本质是中国电影产业投融资机制的深度研究。中国电影产业投融资机制中投融资模式和产业资本服务是功能供求关系,所以必须对中国电影产业投融资模式的发展现状和不足进行深入分析,为建构有效的中国电影产业投融资机制功能应用层做好必要的建构准备。

第六章是本书研究的核心也是本书的最后一个章节,以前5章在不同角度较为充分的研究准备作为基础,对中国电影产业投融资机制的建构进行理论探讨,从投融资机制建构的功能逻辑入手,以原则和意义、建构规范、层次功能搭建、风险控制和实现路径为顺序,逐步完成对中国电影产业投融资机制的建构和实现的研究。对中国电影产业化发展进程中投融资机制建构的理论进行系统研究是本书的核心目的。

二、研究的基本思路

对中国电影产业投融资机制进行研究的基本思路首先是对需要研究的对象和内容进行系统的认识与梳理,确保对研究内容有清晰和全面的认知,在这个基础上进一步明确研究的原则和目标,以便逐步有序地深入到对具体主题的研究之中。

(一)中国电影产业正处于产业化发展的进程之中是本书研究的核心背景

在对中国电影产业投融资机制进行系统研究之前,必须对研究的核心背景进行全面把握,因为整个研究的理论前提就是本书研究的核心背景,即中国电影产业正处在产业化发展的进程之中。

由于中国的经济发展体制多年处于计划经济的发展模式之中,特别是电影的发展深深地受到计划经济体制的影响,因此在中国电

影产业化发展的过程中，必须要逐步克服计划经济阶段对电影发展产生的种种影响，以及目前仍然没有完成全部产业化改革的计划经济体制电影环节，才能够更好地实现电影产业化发展和推动中国电影产业投融资的发展。在进行书中研究的时候，必须充分考虑到中国电影产业正处于产业化改革的进程中这个研究的前提背景，深化对于中国电影产业发展现状的认识，才能够保证中国电影产业投融资机制的研究方向。

（二）通过3个层次的研究实现对中国电影产业投融资机制的系统把握

从具体内容研究的角度出发，中国电影产业化发展进程中投融资机制研究可以从基础层研究、现状层研究和建构层研究3个层次进行把握，在确保对研究背景深刻理解的前提下对研究主题进行逐层解构。

基础层研究：这一层次的研究目标是对本书研究主题的背景、目的、意义进行系统的阐述，并对国内外当前关于电影产业投融资的研究现状进行分析，找到本书研究在整体电影产业投融资研究领域的位置，同时对研究中涉及的关键概念进行定义和解释，以确保研究思路的清晰和准确。

现状层研究：这一层次的研究目标是对电影产业化发展实现进一步的深刻认识，特别是电影产业的特征和模式，国外电影产业投融资机制特点，中国电影产业投融资机制的历史发展以及中国电影产业化发展投融资机制中各种投融资主体间的关系、外部环境及相关要素。理清这些内容就会进一步加强对于电影产业投融资的认识，为进一步讨论建立中国电影产业化发展进程中投融资机制打下良好的基础和做好准备。

建构层研究：这一层次的研究重点是如何建立中国电影产业化发展的投融资机制并且对其进行系统的经济学分析，以确保中国电影产业化发展投融资机制符合电影产业发展的规律，最终形成有效的中国电影产业投融资机构和制度建设理论，为进一步拉动资本进

入中国电影产业进行深层次的理论探讨,实现资本和中国电影产业的共赢发展。

通过以上3个层次的研究,逐步完成中国电影产业化发展投融资机制的研究,循序渐进地明确研究目标,了解相关研究内容在国内外的历史发展和现状,进一步加深对中国电影产业的特征和性质特别是中国电影产业投融资的特点的认识,以便可以把书中研究建立在合理的理论基础之上,进一步完成对中国电影产业投融资机制的研究。

遵循合理的研究思路,对于有效完成中国电影产业化发展进程中投融资机制的研究是具有重要意义的。按照3个层次规范的研究思路,基本上可以把对中国电影产业化进程中的投融资机制的研究分为5个阶段(图1-4),分阶段进行系统的阐释和研究,在满足学术研究规范要求的基础之上对研究问题进行有序的分阶段讨论。

第一研究阶段:
从学术研究的角度对研究问题的必要性进行系统的阐释说明并明确基本的研究概念和研究的框架。

第二研究阶段:
对中国电影产业投融资机制研究的国际产业背景进行系统阐述并提出中国电影产业发展可借鉴的国际产业经验。

第四研究阶段:
对中国电影产业投融资机制的现状进行整体阐述并对投融资模式具体解析,深刻认识中国电影产业的现状,明确投融资机制建构的功能要求。

第三研究阶段:
对中国电影产业投融资机制的发展进化和产业发展的过程进行历史的解析,为研究问题的解决进行历史观点的必要准备。

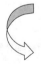

第五研究阶段:
对中国电影产业投融资机制的建构进行理论研究和框架构建,并对实现路径进行系统分析和研究。

图1-4 中国电影产业化进程中投融资机制研究的思路逻辑

三、研究的基本创新点

（一）明确提出了中国电影产业投融资机制的核心功能

通过系统的背景研究发现，在已经完成的对中国电影产业投融资机制的研究中，对于电影产业投融资机制的运行原理和核心功能的研究是不足的。大量的电影产业投融资机制研究把焦点放在投融资模式的研究上，而忽略了对于电影产业投融资机制原理和功能的全面把握。因此在本书中，通过对中国电影产业投融资机制的深刻理解，第一个研究创新点就是明确提出了中国电影产业投融资机制的核心功能是投融资模式和产业资本服务。

中国电影产业投融资机制的机制目标是让更多的资本进入中国电影产业，同时最大程度降低中国电影投融资的风险，因此投融资机制的核心功能是通过投融资模式将资本导入中国电影产业，同时通过产业资本服务对潜藏在投融资模式中的风险进行必要的控制，最大程度地降低和消除风险。投融资模式是资本进入中国电影产业的通道，多种类型的投融资模式可以导入不同的资本。每种投融资模式都存在着一定的风险，而对抗这些风险的关键就是投融资机制的产业资本服务，通过产业资本服务进行投融资风险的控制和管理，最终促进投融资模式的进一步发展和创新，而在这一过程中，产业资本服务也将实现更高水平的完善。

（二）提出对中国电影产业投融资机制的分层建构理论

中国电影产业投融资机制的分层建构理论是本书研究提出的第二个创新点。实现对中国电影产业投融资机制的合理建构是本书研究的目标，对于投融资机制运行原理和建构过程的深刻理解是实现更为有效建构中国电影产业投融资机制的关键，以中国电影产业投融资机制的核心功能为基础，可以把投融资机制分为两个基本的层次，即基础框架层和应用功能层，基于机制层次的认识实现对投融资机制的分层建构是本书研究的核心创新点。

将中国电影产业投融资机制划分为基础框架层和应用功能层两

个功能层次进行建构是较为有效的机制建构方法。基础框架层是中国电影产业投融资机制的基础,是对应用功能层的机制功能输出进行必要准备,基础框架层包括政府的电影产业管理体制、电影产业的市场主体、电影产业投融资服务平台、跨界人才支撑、法律制度保障、电影工业化发展、产业管理咨询服务、电影金融服务、互联网创新发展9个方面的基本框架功能。应用功能层的建构以直接实现投融资链接功能和降低投融资风险为目的,利用基础框架层的基础功能准备实现投融资机制的核心功能,推动中国电影产业化的投融资发展,以产业资本服务为支持,投融资模式为手段吸引更多的产业资本参与到中国电影产业中来。

在明确投融资机制的层次之后,就可以采用分层建构的方式进行中国电影产业投融资机制的建构。以政府调节为导向、产业市场为引导,首先进行基础框架层的建构,完善机制的底层基础功能,同时以基础框架层为基础进行应用功能层的建构,通过应用功能层进行机制功能的输出并实现投融资机制对电影产业化发展的支撑作用。应用功能层的需求将促进基础框架层的完善,基础框架层的完善将使应用功能层的输出更为完美,因此分层建构是较为理想的中国电影产业投融资机制建构方式。

(三)中国电影产业投融资机制生态的形成是电影产业投融资机制的发展趋势

明确中国电影产业投融资机制生态的形成是电影产业投融资机制发展的最终方向是本书的第三个创新研究点。中国电影产业投融资机制的建构将会进一步推动中国电影的产业化发展,让更多的资本进入中国电影产业,因此在初步完成对投融资机制的建构之后,要保持中国电影产业投融资机制功能的竞争力就需要机制本身进行不断的进化发展,而这种进化发展的核心动力就是电影产业市场的机制需求。

市场化的投融资机制建构方式将会推动中国电影产业投融资机制的继续发展,根据电影产业市场的需求不断对投融资机制内部的

机构和制度进行优化与淘汰，最终形成以电影产业市场为基础，投融资机制的机构和制度相互作用、相互影响、互为生存、不断进化的中国电影产业投融资机制生态。

第五节 研究方法的阐释

要完成对中国电影产业化进程中投融资机制的研究，必须综合使用多种方法对研究的重点和难点进行系统分析。文献分析是本书研究方法的基础，对国内外的大量关于电影产业投融资问题的文献资料进行系统的查阅、分析、梳理、归纳，以掌握在当前电影产业投融资机制研究中已经取得的成果和存在的不足，从而为进一步完成中国电影产业化发展投融资机制研究奠定理论基础并为保持研究成果的领先性和创新性创造条件，最终发现和找到隐藏在产业发展过程中的中国电影产业化发展的规律，通过建构有利于中国电影产业投融资发展的机构和制度，最终形成电影产业化发展进程中的投融资机制，引导资本合理地进入中国电影产业，最后形成中国电影产业投融资双方的共赢及社会效益巨大的良好局面。

以下4组更为具体的研究方法将会被应用到对中国电影产业化发展进程中投融资机制的研究中，这4组研究方法既是本书的研究策略也是本书研究的学术范畴。以宏观分析法和微观分析法为基础，比较分析法和案例研究法为手段，定性分析和定量分析为路径，最终通过规范分析和实证分析完成对中国电影产业投融资机制建构的研究。通过使用系统、严谨的研究方法，保证中国电影产业化发展投融资机制的研究质量，解决研究过程中的重点和难点，最终完成对中国电影产业化发展投融资机制的创新研究。

一、宏观分析法和微观分析法相结合

电影产业本身就是一个复杂的系统，电影产业投融资更是涉及

多个产业环节和产业要素,基于这些特点,中国电影产业化投融资机制的研究就必须保持整体观点的分析方法,从经济研究的宏观角度和微观角度同时分析入手。先从宏观的研究视角把握电影产业投融资机制的基本框架,然后通过微观分析的方法以更为系统的视角和理论为研究明确导向,最后综合考虑组成中国电影产业投融资机制的各种宏微观因素及其相互关系和影响,确定中国电影产业化发展进程中不同投融资主体之间的利益关系,找到中国电影产业投融资机制运行过程中各种投融资主体之间相互制约和相互作用的规律,为中国电影产业投融资机制的建构提供可靠的依据和指导,最终发现中国电影产业化进程中的投融资发展规律,实现对中国电影产业投融资机制的建构。

宏观分析方法的重要特点就是从不同的视角和层次对研究事务进行解析和论证,没有对整体的产业特征充分认识就无法对局部的电影产业投融资特点进行把握;同样,当只对电影产业投融资的发展进行局部认知,没有对世界电影产业和中国电影产业发展趋势的整体认知,也将很难对中国电影产业投融资发展的规律进行正确认识。所以,对于中国电影产业化进程中投融资机制研究的宏观分析法和微观分析法都是必不可少的,并且必须将二者有机结合起来。

二、比较分析法和案例研究法相结合

比较分析法是直接通过比较的方法,对不同国家电影产业投融资机制的特点和运行过程进行比较,获得不同国家电影产业投融资机制的共同点和不同点,以实现对于电影产业投融资机制更为全面的认识,同时得以保证中国电影产业投融资机制研究可以有效地吸取不同国家电影产业投融资机制发展的经验,便于建立更为系统有效的中国电影产业投融资机制。

案例研究法对于研究中国电影产业投融资机制是较为直接的研究方法,中国电影产业化的发展还在进程之中,良好的示范作用将会对中国电影产业的后续发展产生重要的影响和推动,当然不良的示

范也会为中国电影产业化发展敲响警钟。因此,案例研究法对于中国电影产业投融资机制的研究是非常有价值的,利用中国电影产业化发展进程中的典型电影投融资案例作为研究对象,进行电影产业投融资一般规律的揭示,这将为后续的规范分析和实证分析建立坚实的研究基础。

综上,比较分析法和案例研究法将会作为重要的研究手段进入中国电影产业投融资机制的研究与分析中。

三、定性分析与定量分析相结合

定性分析和定量分析是基本的研究方法,在对中国电影产业投融资机制的研究中也是必不可少的。我们先对定性分析和定量分析的定义与关系进行了解,定性分析是一种对事物性质进行研究讨论的分析方法,对事物发展的趋势和特点进行系统分析与总结;而定量分析是从数量角度进行分析的一种方法,通过一系列的数据分析方法运用,实现对事物发展规律的把握。两种研究方法的基本定位是:定性分析是定量分析的基础和前提,而定量分析是对定性分析的进一步完善。对中国电影产业投融资机制的研究将通过定性分析方法对电影产业投融资的发展方向和趋势进行定性的认识,掌握中国电影产业发展的基本规律和内在的产业发展需求,再用定量的研究方法对具体的产业投融资行为进行数据分析和整理,最终用定性分析和定量分析相结合的研究方法,实现对中国电影产业投融资发展的深度认识,找到实现中国电影产业投融资机制建构的路径。

在中国电影产业投融资机制的研究过程中,定性分析是基本的方法,在研究过程中,可以通过定性分析对电影产业发展规律分析进行把握;而定量分析需要以大量的数据作为研究基础,在电影产业化发展的背景下,中国电影产业大量的发展数据都属于商业秘密,一般不进行公开披露,所以在进行定量分析的时候将会受到一定的限制。在利用公开数据研究的同时,应尽可能进行专项数据的挖掘和定量分析,以完善和优化定性分析的结果,实现定量分析对定性分析的修

正和支持。

定性分析和定量分析是研究中国电影产业投融资机制的重要方法，在对中国电影产业投融资机制进行研究的过程中，应该充分将定量分析和定性分析相结合，发挥两种分析研究方法的特点，以更好地发现中国电影产业投融资机制的发展规律。

四、规范分析与实证分析相结合

规范分析法和实证分析法是重要的经济学研究方法。实证分析法主要是对现状进行系统研究和分析的方法，即"是什么"的研究；规范分析法则是"应该是什么"的研究，旨在发现规范的问题解决方案和目标实现路径。

在对中国电影产业化投融资机制的研究中，将使用实证分析法对中国电影产业投融资机制发展的历史和现状进行系统的研究，明确中国电影产业投融资发展的阶段和特点，通过实证分析法确定中国电影产业投融资发展的基本状况、存在的问题和有待完善的产业环节。而对于中国电影产业投融资机制的建构研究，则要通过规范分析法明确什么是中国电影产业投融资机制，应该构建一个怎样的中国电影产业投融资机制，通过规范研究发掘建构中国电影产业投融资机制需要规范的制度和建立的机构，为中国电影产业投融资机制的建构明确清晰的框架和路径，这也是中国电影产业投融资机制研究的基本路径。最后将规范分析法和实证分析法进行结合研究，最终完成对中国电影产业投融资机制的建构研究。

第六节 研究基本概念的界定

在对中国电影产业化投融资机制进行系统研究之前，我们必须对研究中将要涉及的基本理论概念进行厘清，通过对基本研究概念的理解和把握，加强对中国电影产业投融资机制原理的把握，这样在

后续的研究过程中才能始终保持正确的研究方向,并始终保持电影产业投融资机制研究的基本边界和理论本质。

一、电影产业

对电影产业的认识,我们需要先从产业的基本概念开始。所谓产业,是指具有某种共同特性,生产和提供同种产品或同类产品的企业集合。产业以盈利为目的并通过产品销售的方式实现自身利润和发展,以盈利为目的是产业的最大特征。产业的另一特征是由生产、提供同种或同类产品的企业的集合组成,产业的发展是靠产业中企业的发展而获得的,企业的发展是产业发展的核心动力。产业是企业的集聚和集合,同时社会经济的发展是由多个产业的发展组成的,产业的发展影响着社会经济的成长,产业是社会经济的基本单位,产业是面向市场的,在获取利润的同时必须要承担市场风险,所以风险性也是产业的核心特征。

根据以上产业的定义,电影产业的概念就是生产和提供电影产品、电影服务及电影周边产品和服务的企业集合。电影产业的发展是以盈利为目的的,电影产业的发展在注重电影的艺术属性的同时更为重视电影的商品属性,并且以电影产业市场为导向,通过电影产品的市场销售实现电影产业利润并获得产业自身的发展和完善。

基于电影产业的生产流通特征,电影产业可以分为制片、发行、放映3个核心环节。电影生产制片是电影作为产品的生产环节,是将电影原材料进行加工制作成电影产品的生产过程。[1] 电影发行环节本质是对电影产品在产业链内部进行的批发销售环节,通过一系列的营销推广将电影产品价值传递给电影产业市场,最终将电影产品销售给电影放映环节的院线或影院,为电影在影院放映创造良好的市场氛围和条件。电影放映环节是电影产品的零售阶段,是指院

[1] 于丽.中国电影专业史研究——电影制片、发行、放映卷[M].北京:中国电影出版社,2006.

线或影院从发行商获得电影产品后,通过向观众售票的方式销售电影产品实现电影市场价值的产业增值过程。

电影产业的制片、发行、放映3个环节是电影产业重要的组成部分和特征,电影产业的运行和发展始终都要与这3个产业环节紧密相连,制片、发行、放映3个环节各自功能独立,又相互制约、相互促进、相互依存。电影生产制片环节是电影产业的基础环节,没有电影产品的生产,就没有电影产业,同样,电影产品的制片质量直接影响着电影产品在其他产业环节的价值实现,可以说电影生产制片是电影产业的运行发动机。电影发行环节是连接电影生产制片和电影放映的中间环节,是电影产品进入电影放映环节的通道,通过对电影产品的营销实现电影产品对市场的影响力,帮助电影产品找到进入电影放映市场的入口和接点。电影放映环节是电影进行市场价值实现的必需环节,电影产品必须通过电影放映环节的市场化销售才能实现电影的产业市场价值,同时,电影的其他市场价值实现与电影在放映环节的市场表现直接相关。电影的制片、发行、放映是3个紧密相连的电影产业环节,电影产业的纵向整合就是对电影产业制片、发行、放映3个环节的产业联合,这是电影产业发展的必然趋势和方向,这种整合也是实现电影产业风险控制的重要手段和方法。

二、电影产业化进程

电影产品具有商品和艺术两种基本属性,在电影产业化的进程中电影首先是商品,其次是艺术。电影的商品属性与电影是不可分割的,因为任何形式的电影艺术创作都需要资本的投入,甚至需要高昂的投入,为了保证这种创作的可持续,就必须对创作成本进行必要的回收。电影也是艺术创作作品,电影是公认的第七艺术,是多种艺术创作的复杂过程和结合。电影本身是一个艺术创作的结果,往往具有较高的艺术价值,可以对欣赏电影的人产生思想理念的影响并给人独特的审美体验。电影的商品性和艺术性是一个有机的统一体,电影在诞生的早期通过有偿观赏的方式实现了其艺术属性和商

品属性的统一,这种统一就是电影产业化的基本特征。电影作为商品通过电影市场销售实现电影产品成本的回收和利润的产生,这就是电影产业化,电影产业化是以电影产品的市场价值实现为方向的,通过对电影产品的有偿欣赏实现电影艺术特性和商品特性的统一,让电影产品在进行艺术价值审美的过程中同步实现其市场价值。

电影产业化是将电影产品的商品属性和艺术属性通过电影市场进行有机统一的过程。由单纯强调电影审美转向既强调电影审美也强调电影产品市场价值实现的过程,这一过程中最为重要的特征就是基于对电影产业利润渴望而产生的电影投融资行为,通过资本对电影产业的参与实现电影的生产和再生产。

中国电影产业化进程是指中国电影由计划经济时期的事业化发展向市场经济时期的产业化发展转变的过程,这个过程的阶段和进度就是中国电影产业化发展进程。中国电影的产业化进程是中国电影发展的系统性变革,在计划经济时期中国电影是作为电影事业由政府进行统一规划和发展的,电影生产并没有来自市场的压力,而是靠国家电影主管部门进行计划安排和调配,以实现国家政治宣传和丰富人民精神文化生活的目的,电影的商品属性基本被忽略了。而中国电影向产业化发展的转变意味着电影需要真正作为商品进入电影产业市场进行价值交换和价值实现,电影产品必须要通过市场化的销售实现自身的产业市场价值,自此中国电影的产业化发展特征得以确立。

中国电影走向产业化发展并逐步成熟的前提是必须在原有电影计划经济事业化管理的背景下进行大量的电影产业化发展改革,以真正确立电影的产业地位和具备产业化发展的能力,这个不断改革、优化的过程就是中国电影的产业化发展进程,是中国经济发展由于特定的历史原因导致电影进入全面的产业化发展所必须经历的阶段。

三、投融资机制

要对投融资机制进行研究,就必须先了解什么是机制,根据《现

代汉语词典》的解释,机制泛指一个系统中各元素之间的相互作用的过程和功能①。在社会科学领域,机制通常被解释为制度和方法或制度化了的方法。机制本身含有制度的因素,同时还包含着确保制度得以实现的规则、方法。对于机制直接的理解是机构和制度,是为了实现某种目的的机构和制度总和,因此机制是一个系统的方法和方式,机构的设置和制度的规范是其存在和产生作用的基本方式。

投融资是由投资和融资共同组成的概念。投资是投资主体为了获取经济利益和社会利益而将一定的资金投入特定经济盈利项目或非营利项目中的行为。融资是为了获取一定的资金以运行特定的经济盈利或非营利项目获取经济利益和社会利益的行为。投融资的本质是对资金的融通行为,资金供给方和资金需求方基于经济利益与社会利益方而达成的一致和共识的资金融通行为。

投资和融资是相互依存的关系,投融资双方的目的是一致的。投资主体基于自身的资金能力、对风险的评估、对未来利益的预期以及对投资的管理能力决定了投资的规模、结构和方式。同样,融资方自身对于融资项目的管理能力、收益预期以及自身的信用程度直接决定了融资的规模、方式和结构。投融资双方保持着相互支持的关系,如果没有融资行为,投资将无法实现,资本将无法通过特定的经济项目完成自身的增值;如果没有投资行为,特定的融资项目也将无法获得资金进行产业化生产,市场经济下的社会再生产也将停止。某种程度上投融资双方的相互交织形成了市场经济的发动机,在市场经济条件下,资本是重要的生产要素,投融资是社会生产市场化发展的必然要求。

投融资机制是通过机构设置和制度建立对投资行为与融资行为的规范,促进投融资双方的相互融合,旨在建立投资和融资之间的桥梁,让投资方以更为合理的方式进行资金投入,减少投资过程中的风

① 中国社会科学院语言研究所词典编辑室.现代汉语词典[M].北京:商务印书馆,2012:147.

险,融资方可以更加有效地和投资方建立信任关系,更加高效地获得资本的融通。投融资机制的本质是以投融资双方共赢为目的。基于对投融资双方的保护和约束,通过投融资机制作用的发挥使投资方找到更符合要求的融资方,融资方可以更为有效地完成从投资方获得资本,并对投资方的资本进行负责任的产业实践,最终实现投融资双方的共赢。

总之,投融资机制是对投融资双方进行的一种约束和保护,是旨在提高投融资行为的效率,降低投融资过程中的风险,通过投融资双方相互影响、相互作用,实现投融资双方共赢的系统组织过程。

四、电影工业化

电影工业化是指为了提高电影产品在生产制片过程中的生产效率、降低电影生产的风险和成本、保证电影产品质量而进行的按照科学管理的工业生产原则对电影进行工业化生产的过程细分和管理,通过工业化的管理过程对电影产品的生产进行优化和风险控制,以确保电影生产的周期合理、成本可控和产品优质。

电影工业化的重要特征是对电影生产制片过程进行工业流程化,充分考虑利用科学生产的工业化模式对电影生产过程进行解构和重新规划。通过建立电影工业生产的标准,让电影可以实现更高的生产效率、更短的生产周期和更强的生产能力,进一步降低电影的生产成本,把科学生产充分导入电影的生产过程中,以实现对电影生产风险的控制,最终达到电影生产的风险降低、成本可控、周期合理的科学生产目的。

提高效率和降低成本是电影产业工业化的初衷与目的,电影的生产原本是一个艺术创作过程,这一过程充满了艺术创作的随意性和不确定性。在这样的情况下,电影生产的成本和周期都是不可确定与不可控的,特别是当电影产业化发展的时候,这是完全不能被接受的。为了满足电影产业发展的需要,电影的生产必须进行工业化管理的优化,用工业化生产的理念对电影生产的成本和效率进行控制,以确保电影产品能够以有竞争力的成本和质量进入电影市场实

现产业利润。

电影工业化生产的核心是建立电影工业化生产的标准与按照工业化生产的标准对电影生产进行科学的流程划分和产品质量控制。电影工业化生产标准的建立要求对电影生产的各个环节进行科学的规划和细分,以建立可以操作和控制的工业标准,最终实现以最低的产业风险和成本完成电影产品的生产。总之,电影工业化是将科学的生产管理导入电影产业中,对电影的生产过程进行全方位的标准建立和科学规划的过程。

第七节 研究范围及相关问题的说明

电影产业作为文化艺术产业的重要组成部分,有着其独特的产业特征和运行规律,要想完成对中国电影产业投融资机制的建构研究,就必须要对研究的范围进行必要的界定,同时对中国电影产业投融资机制的运行原理和电影产业的基本特征进行必要的说明,以保证对中国电影产业投融资机制进行研究的方向是准确的。

一、研究范围的界定

对中国电影产业化投融资机制研究的主要内容是探讨以电影产业化发展为前提的中国电影产业投融资机制的建构,之所以把产业化发展作为投融资机制研究的前提,是因为电影本身具有两种基本的属性,即商品性和艺术性,对电影第一属性的不同把握会直接影响对电影投融资进行研究的导向,因为对于电影第一属性的确定将会产生完全不同的投融资机制。

我们的研究是把电影的商品性作为电影第一属性的,电影首先是产业商品,其次才是艺术作品。把商业性作为电影的第一属性考察并不会因此而忽略电影的艺术性,反而会更进一步地加强对电影艺术性的认知和要求,因为在这样的背景下电影是一件艺术产业商

品,作为商品最终是要实现产业销售的,因此必须注重电影的艺术性和艺术质量,甚至会对电影艺术性提出更高的要求或进行一定程度上的约束,以保证电影产品的整体质量并拥有广泛的受众基础,最终在电影产业市场上顺利实现其作为电影产品的市场价值,保证电影产品顺利完成电影产业化的循环,实现电影产业的投融资利益和电影产业化的有序发展。

相反,如果把电影的第一属性确定为艺术性,第二属性定位为商品性,同样电影的艺术化发展也是需要投融资的,但是电影的投融资就不是以产业化发展为前提,而是以艺术品创作为核心,缺少了电影产业规律的指导,增加了电影艺术创作规律的指导。在这种情况下,电影的投融资行为是以完成电影艺术创作为核心目的,电影的产业价值实现是放到第二位的。

在当前的中国电影市场上存在着很多对电影属性认知矛盾的情况,很多电影的投融资和创作是把电影的艺术性摆在了首位,而把电影的商业性放到了第二位,但是这样的电影进入电影市场还是要以寻求电影的市场价值为目的,结果往往不尽如人意。造成这样情况的本质原因就是电影在投融资和创作阶段就忽略了电影的商品性,资本没有在创作阶段对电影提出产业商品化的要求,导致电影市场不接受这样的产品,最终电影可能在艺术创作上获得了成功而在电影市场上大败[①]。

基于以上情况,我们就把研究的内容定位在电影产业化发展投融资机制建构的方向上,而不是电影艺术化发展投融资机制研究,这是一个根本性的导向问题。也就是说一切对电影投融资的研究都是以电影产业化发展为前提的,电影的商品性是第一位的,电影以商品的形态存在,以产业化发展为目标,通过电影产业投融资实现电影资本的更多导入,拉动更多的电影创作和人才培养,在完成电影产业循环的目标下不断提高电影的艺术品质,最终实现中国电影产业化的发展目标。

① 周笑.中国电影视产业的融资创新[J].现代试听,2008(4).

二、中国电影产业化进程中投融资的基本发展趋势

中国电影产业化进程中投融资的发展是一个逐步由计划经济特征向市场经济特征转换的过程,中国电影产业化进程中投融资发展的趋势是由单一投资主体向多元投资主体转换的过程,同时中国电影产业投融资的发展是随着投融资机制不断完善而深入的。

(一) 中国电影产业投融资由政府主导型向市场主导型转变的趋势

新中国成立后百废待兴,计划经济体制指导着国家整体的经济运行,电影作为重要的意识形态宣传工具和事业在国家的统一计划与管理下运行。在这一时期,国有电影体制是电影制片、发行、放映3个产业环节的主导运行方向,并没有真正意义上的投融资行为,电影的生产、发行和放映按照国家计划来运行。作为经营性的事业单位,国有电影企业的运行并没有来自电影市场的运营压力,完成国家计划的电影拍摄和发行放映任务是国有电影企业的重要工作,电影事业发展和成长的资金全部由国家投入,这一阶段可以总结为政府主导型的投融资发展模式。

中国经济体制进入市场经济改革开放的发展阶段后,市场经济成了中国经济运行新的主导方向。随之中国的电影事业也逐步开始由事业化管理向产业化运营转变,电影的生产、发行、放映各个环节开始了市场经济企业化改制,这一阶段国有电影企业开始逐步面向市场进行自负盈亏的发展,真正意义上的电影投融资行为开始出现。中国电影产业投融资由政府主导型向市场主导型发展转变的关键就是国家对电影管理方式的转变、产业化发展投融资资质门槛的进一步降低以及多元资本参与到电影产业投融资局面的形成。此时中国电影的投融资风险也逐步加大,电影的产业地位进一步得到确认,这一时期投融资的发展趋势可以总结为由计划经济政府主导型向市场经济企业主导型转变。

(二) 中国电影产业投融资规模不断扩大的趋势

中国电影事业发展模式在由计划经济政府主导型向市场经济企

业主导型转变之后,电影的产业化定位和对电影事业的产业化改革逐步深化,国有电影企业进入了自主经营、自负盈亏的市场化发展阶段。同时政府为了推动电影产业化的快速发展,在电影市场的资本准入政策方面进一步放宽,民营资本和外国资本被允许进入中国电影产业的发展之中。中国电影产业在制片、发行、放映各个环节进行了深化改革,中国巨大的电影市场潜力让电影产业的投融资需求不断增加,投融资规模也在持续地扩大。

在电影生产制片环节,由于多种资本共同参与到中国电影产业中,电影的产量年年都在提高;在电影发行环节,院线制的建立和推广极大地提升了中国电影产业的发行能力;在电影放映环节,大量不同类型的资本涌入之后,多厅电影院如雨后春笋般建立了起来,影院的银幕数量也在快速增长。显然电影产业投融资规模的不断扩大推动了电影产业各环节的发展和成熟,中国电影产业的票房和市场规模在这样的态势下逐步进入了空前的繁荣发展阶段。

(三)多元资本广泛参与中国电影产业投融资发展的趋势

在中国电影产业高速发展的背景下,电影产业市场的繁荣对不同类型资本都产生了强大的吸引力,更多的民营资本、外国资本等金融资本广泛地参与到了中国电影产业的市场发展中。这种多元化资本参与的趋势是由于中国电影产业的市场潜力和产业利润的发展空间得到了资本市场的认可,资本对中国电影产业利润的追逐和对中国电影产业发展的信心直接激发了其巨大的投融资热情。这一阶段的中国电影产业发展趋势是在政府产业化发展政策的引导下,电影产业规模和市场空间不断吸引越来越多的资本进入,电影产业本身有了更大的资本运营和操作的空间,新的资本投融资方式和模式不断出现与优化,中国电影产业自身在多元资本的投融资规模不断扩大趋势的带动下获得了高速发展的成长机会。

(四)中国电影产业投融资体制不断完善的趋势

随着中国电影投融资规模的不断扩大,电影产业发展内在对于投融资质量的要求在不断提高,电影产业投融资发展对于中国电影

产业投融资机制的建构和完善也提出了更高的要求。中国电影产业要想获得可持续的发展动力,就需要建立更为完善的电影产业投融资机制,中国电影产业投融资体制不断完善的趋势是电影产业投融资发展的本质需求,电影产业资本需要获得来自电影产业投融资机制的保护和约束,因为资本进入电影这个专业程度高、投融资风险高的产业必须合理地降低投融资风险,提高投融资成功的概率,不断加强对电影投融资风险的控制。电影产业投融资机制的完善程度直接决定了电影产业对投融资风险控制的水平,同时电影产业投融资的效率需要投融资机制进一步地优化和提高,中国电影产业投融资机制的持续完善是中国电影产业化发展的必然要求和趋势。①

三、电影产品的基本特征

一个产业本身的产品特征在很大程度上决定着该产业投融资模式的构建和投融资风险的控制策略,例如移动互联网高科技企业的高成长性和高风险性使得风险资本成为其重要的融资渠道,而公益性基础设施的特点使得财政资金成为其主要的资金来源。电影产业是文化艺术产业的重要组成部分,而电影作为一种具有文化艺术性的精神产品,具有一般物质生产明显不具备的特征,正是这种特征决定了电影产业的发展规律和电影产业投融资的规律,我们必须深刻地对电影产品的基本特征进行认知,以准确把握中国电影产业化发展研究的正确方向和内容。

(一)电影具有明显的外部性

电影作为一种文化产品,具备文化传播特性和产业产品特性的复合功能,例如信息传播、理念宣传、教育引导、娱乐大众等。就是说电影除了让电影投资者获得票房收益及衍生收益之外,在产品消费过程中还存在文化传承、促进共同价值观的形成等社会效益。电影产业的这种性质具有明显的产业经济学外部性的特性,所谓外部性

① 孟赟彦.论中国电影产业的文化环境与运行模式[D].上海:上海师范大学,2010.

也称为溢出效应,是指一个经济主体对其他经济主体的影响,而这种影响并不是在有关各方以价格为基础的交换中发生的,无法通过市场供求关系的变动而发生改变。① 比如说当一个人从事一种影响旁观者的工作,而这种既不付报酬又得不到报酬的影响就产生了外部性。

一般而言,外部性可以分为正的外部性和负的外部性,如果某经济主体对其他经济主体形成积极的影响,使其他经济主体获得收益而无需花费代价,该经济主体也不因使其他经济主体获得收益而得到补偿,这种情况称为正的外部性或外部经济。如果某些经济主体的行为给其他经济主体造成了消极的影响,使其利益蒙受损失而得不到赔偿,造成损害的经济主体也不会因此承担相应的成本,这种情况称为负的外部性或外部不经济。当生产过程中存在正外部性时,厂商会因为没有获得全部收益而使产量低于社会的最优水平,当存在负外部性时厂商会因为没有偿付生产过程中的全部成本而生产过多的产品,使产量超过社会的最优水平,因此外部性的存在会造成社会偏离最有效的生产状态,不能很好地实现市场经济机制的优化配置功能。在这种情况下,政府干预便成了使外部性内部化的重要手段,政府通过对产生负外部性的企业增加税收,而对产生正外部性的企业给予财政补贴,就可以在一定程度上消除由外部性造成的市场失灵并增加企业福利。外部性问题是产业经济学重要的研究方法,最早是由著名经济学家庇古(A.C.Pigou)发现并提出的。

电影的外部性特征是电影产业带来文化衍生效应的理论基础。随着经济全球化的发展,文化产品在推动本国有形商品的出口、提升本国综合国力中的作用日趋明显。最为明显的例子就是美国好莱坞电影在全球的热映和传播极大地推动了美国产品在全球的竞争力,比如当可口可乐出现在美国电影中的时候,全球无数潜在消费者想要尝试这种黑色液体,由此美国可口可乐公司的产品畅销全球,这就

① 张学艳.新制度经济学研究[M].沈阳:白山出版社,2006:121—134.

是电影产业外部性的集中体现,美国电影对美国产品、美国生活方式的全球推广无疑起到了推波助澜的作用。同样,近年来我们的邻国韩国,在韩国电影的推动和"韩流"影响下,其文化在全世界范围内得到了传播,韩国服饰、食品以及旅游业的全球竞争能力大大提升,有效地促进了韩国外汇收入的增长。[①] 反观我国多年来的电影产业发展并没有有效地利用电影的外部性提升中国文化的形象。通过中国电影向外国观众展示我国悠久的历史和优良的文化传统可以在很大程度上提升中国产品的国际竞争力,因此在构建中国电影产业投融资机制的时候就必须要结合电影产业的外部性特征,以最大限度地调动资本对于电影产业的投融资热情,同时电影产业的外部特性对政府给予电影产业发展的保障支持奠定了明确的理论基础。

电影作为一种文化产品,同时也是一种传媒产品,深入认识电影产业的外部性特征对于构建成熟的中国电影产业投融资机制是非常重要的。

(二) 电影是重要的意识形态载体

电影是重要的文化产品,也是主流的社会意识形态载体。一般意识形态被定义为一套信念,它们倾向于从道德上判定劳动分工、收入分配和社会现行制度结构。从制度经济学的角度来看,意识形态具有重要的经济作用。意识形态是减少提供其他制度安排的服务费用的重要制度安排,意识形态的制度性功能和定位可以概括为首先它是个人与生存环境达成的"协议",是一种节约费用的工具,它以世界观的形式出现从而简化社会决策过程。换言之,稳定、良性的意识形态能降低社会运行的费用。其次,意识形态的内在与公平、公正相关的道德和伦理评价相结合时,明显地有助于缩减人们在相互对立的理性中,非此即彼选择过程的时间和成本。最后,当人们的经验和意识形态不一致时,他们便试图发展一套更适合于其经验的合理解释,即用新的意识形态来节约认识世界和处理相互关系的费用。由

① 李蕙凤.经济学原理[M].北京:北京邮电大学出版社,2007:76—81.

此可见意识形态具备降低社会运行成本、维持国家稳定的功能,因此国家对本国电影产业推动保护的必要性在很大程度可以通过电影作为意识形态的理论进行解释,电影是任何一个国家进行意识形态教育的重要工具和手段,几乎所有的国家都通过各种国家政策直接或间接地扶持本国的电影产业。在构建电影产业投融资机制的过程中,必须考虑电影的意识形态特性对电影产业投融资机制带来的影响,并且可以合理地利用该特性建立更符合电影产业发展规律的投融资机制。

（三）电影具备明显的规模经济效应

规模经济是西方经济学中的一个重要的概念。所谓规模经济,指的是随着生产规模的扩大,单位生产成本随之下降的经济现象。电影产业具备明显的规模经济效应,例如电影产品的生产制片成品非常高,但到了发行放映阶段为了扩大放映规模,胶片或数字拷贝投放量越大,单个拷贝所分摊的生产制片成本就越低。美国好莱坞电影高水平产业化发展的重要原因就是美国国内拥有庞大的观影市场,为实现电影的规模经济提供了可能。

根据统计,2010年美国国内票房就达到了106亿美元,银幕数量达到了39 547块,人均年观影人次达到了4.4次,这使得美国电影制片商依靠国内庞大的电影市场即可收回巨额的电影生产制片成本,这样的情况支持了美国制片商生产场面宏大、制作精良的商业电影；当在国内电影市场完成回收生产制片成本后,可以以明显的价格优势占据国际电影市场,可以说正是电影所具备的规模经济特点,使美国电影形成了高投入、高产出的良性循环。[1] 反观欧洲,由于各国国内市场规模小,制约了其电影规模效应的实现,即使欧洲各国政府为保护本国文化和意识形态为电影产业提供了诸多支持,欧洲电影仍然无法和美国电影相抗衡。

[1] 康尔.八方高论：南京大学人文艺术系列讲座集粹[M].南京：南京大学出版社,2006：367—378.

充分理解电影产业规模效应对构建中国电影产业投融资机制至关重要,利用电影产业的规模效应降低电影各环节的成本、提高产出是中国电影产业投融资机制建构的方向。庞大的本土电影市场带来的规模效应是美国电影产业成功发展的重要原因,而中国同样具有庞大的潜在市场规模,这是中国电影产业化发展的先天优势。在中国电影进入产业化改革发展之后,中国本土电影市场得到了快速的成长,这对资本形成了巨大的产业吸引力,按照规模效应的原理构建与市场容量相适应的电影产业投融资机制是中国电影产业发展的必然选择。

(四)电影传播存在文化折扣

文化折扣[①]是电影产品存在的重要特征,就是指在国际文化产品贸易中,电影、电视剧等文化产品会因为其内蕴的文化因素存在地域特征而不被其他区域、民族的观众认同或理解而带来的产品价值降低。文化折扣直接影响着中国电影产业的全球化发展,同时根据文化折扣的概念,很容易得出拥有较大本土电影市场国家的电影产业具备竞争优势的结论。对文化折扣的认识对世界电影产业生产制片和电影投融资的方向都产生了直接的影响。

对于中国电影产业的投融资发展来说,对于文化折扣认识的最大价值在于可以通过有针对性的风险控制措施进行有效的文化折扣规避,降低由于文化折扣带来的电影投融资的市场风险。以美国好莱坞电影为例,好莱坞电影总是围绕着责任、人性、生存等主题,宣扬自由、平等、博爱等普世价值观,能很容易地突破文化壁垒、种族、地域的限制,引起世界各地观众的普遍共鸣,最大限度地降低文化折扣对电影市场票房的影响。从电影投融资的发展来看,国际联合制片已经成为包括好莱坞在内的各国电影生产制片商开拓融资渠道、分

① 文化折扣(Cultural Discount),亦称"文化贴现",指因文化背景差异,国际市场中的文化产品不被其他地区受众认同或理解而导致其价值的减低。霍斯金斯(Colin Hoskins)和米卢斯(R. Mirus)在 1988 年发表的论文《美国主导电视节目国际市场的原因》(*Reasons for the U.S. Dominance of the International Trade in Television Programmes*)中首次提出此概念。

散投资风险、降低文化折扣的重要商业策略和手段,联合制片是一种建立在不同国家电影生产制片机构合作的基础之上共同投资、共享电影著作权和市场收益的生产制片方式,也是电影产业重要的投融资模式之一。由于联合生产制片整合了不同国家的资金、人才等电影资源,在电影的生产制片过程会兼顾不同电影市场的需求和偏好,尽量减少由于文化差异带来的文化折扣,使电影可以适应不同国家地区人们的文化偏好,顺利从各个国家的电影市场获得电影投融资收益。

认识到电影传播中存在文化折扣的产业特征,有助于在建构中国电影产业投融资机制的过程中通过合理的资本组合方式规避文化折扣给中国电影产业带来的产业风险,建立合理的电影投融资全球视角,并通过在电影产业资本服务体系中设置基于文化折扣风险规避的资本服务机构,帮助中国电影产业解决由于文化折扣带来的电影产业投融资风险。

综上所述,随着中国市场经济发展体制改革的深化和文化产业化发展导向的确立,中国电影获得了空前的产业发展机遇和契机。电影是国际公认的产业化发展最为成熟的文化领域,然而由于经济体制的历史原因,中国电影的产业化发展,正处在由事业化发展向产业化发展转型的关键阶段。在这一进程中,中国电影的产业市场唤醒了电影投融资的需求,市场需求开始主导电影及其作为艺术产品的命运。在国家电影产业政策的强力引导下,中国电影产业化发展已经初见成效,目前中国已经成为全球第二大电影市场,巨大的市场空间对资本形成了强烈的吸引力,基于对电影产业利润的追逐,大量资本涌入了中国电影产业之中,随着电影投融资规模不断扩大,投融资风险也随之而来,但正是中国电影产业化进程中投融资双方的相互角逐,直接推动了中国电影产业规模的不断扩大和产业化的蓬勃发展。

然而中国电影正处于产业化发展的关键阶段,产业化发展环境还不完善,风险控制机制还不健全,电影投融资呈现出的风险不断增

加、电影生产制片成本不断攀升,这无疑将直接影响着中国电影产业化发展的进程。中国电影产业的投融资发展水平直接影响着中国电影产业化的发展质量和规模,显然,如何控制中国电影产业投融资过程中的风险,如何让资本对中国电影产业保持投资热情和关注,如何实现中国电影产业投融资的可持续发展,就是中国电影产业化发展进程中必须解决的3个基本问题,只有解决了这些问题,中国电影产业才能够实现健康的产业化发展。解决电影产业化进程中这些问题的关键是建立一系列可以保障中国电影产业长期发展利益并对电影投融资风险进行有效控制的产业机构和制度,这些相互关联、相互协作形成系统组合的机构和制度的总和就是中国电影产业的投融资机制,建立完善的中国电影产业投融资机制是电影产业化发展的必然需求。

第二章 中国电影产业投融资机制的运行原理研究

要对中国电影产业投融资机制进行系统研究,第一就要了解中国电影产业投融资发展的基本特征,对中国电影产业投融资发展的态势具备准确的认知,从电影产业基本的产业特征和产业化发展的基本规律入手,最终对产业化进程中投融资发展的路径形成整体的认识,建立针对电影产业投融资研究的基本思路和框架。第二就是以中国电影产业投融资发展的产业特征为基础,深刻认识中国电影产业投融资机制的运行原理,只有真正掌握了投融资机制的运行机理,才能够进行有针对性的建构研究,电影产业投融资机制的运行原理是本书研究的理论基础,也是重要的研究准备阶段,进行建构研究的前提就是明确投融资机制的核心功能及其协作关系,为有效的投融资机制建构研究明确方向。

第一节 中国电影产业投融资发展的基本产业特征

对于中国电影产业投融资发展规律的认识和理解应从电影产业的特征研究入手,全球电影产业的发展都具备一定的产业发展共性,这种共性就是电影产业的产业特征。认识电影产业的产业特征有助于准确把握中国电影产业投融资发展的基本规律,基于电影产业发展的基本规律去认识电影投融资的发展,才能够更为准确地把握电

影产业投融资的发展情况和问题,特别是中国电影产业正处在产业化发展的进程之中,发现中国电影产业投融资发展的一般规律是建构中国电影产业投融资机制的必要前提和依据。

一、中国电影产业的基本特征

中国电影的发展在明确了由事业化管理向产业化发展之后,产业内部的多种利益关系更加明确,这些产业利益关系的出现和深化正是基于电影产业的基本特征。要把握中国电影产业发展的一般规律和正确认识中国电影产业化发展过程中的投融资行为,就需要从中国电影产业的基本特征分析入手,深刻认识中国电影产业发展的基本规律和方向。

(一)中国电影产业的结构特征分析

在对电影产业的结构特征进行分析前,有必要再次明确电影产业的基本定义,就是生产和提供电影产品、电影服务及电影周边产品和服务的企业集合。电影产业的发展是以市场为导向、盈利为目的的,通过电影产品的市场销售实现产业利润并获得产业自身的发展和完善。[①] 电影产业的发展更为注重电影的商品属性,同时以电影的艺术属性为基础。通过以上定义,我们明确了电影产业是以电影产品为基础、电影市场为中心的,因此电影产业的结构特征是根据电影产品的生产流通特性和进入电影市场的方式决定的。

电影产业的基本结构是由电影制片、电影发行和电影放映这3个产业阶段和环节组成的,制片、发行、放映是电影产业重要的组成部分和基本结构特征,电影产业的运行和发展始终与这3个环节紧密相连。[②] 电影的生产制片、发行、放映3个环节虽然各自功能独立,但它们的结构特征是相互制约、相互促进、相互依存的,缺少任何一个环节都不能完成电影产业的生产和产业循环(图2-1)。

① 唐榕.电影投融资:现状透视与体制建设[J].当代电影,2007(5):317—320.
② 于丽.电影市场营销[M].北京:中国广播电视出版社,1999:281—293.

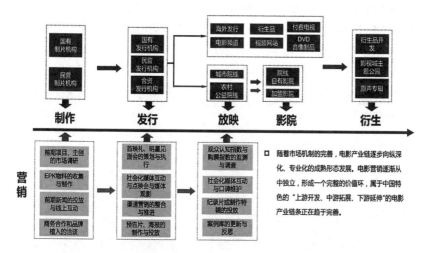

图 2-1 电影产业链原理（来源：艺恩管理咨询公司）

电影产业的生产制片、发行、放映是 3 个紧密相连的电影产业链条环节，电影产业的纵向整合是电影产业发展的必然趋势和方向，这种整合的方向是出于降低电影产业投融资风险的需要，也是实现电影产业投融资风险控制的重要手段和方法。[①] 电影产业的结构特征分析对于电影产业投融资机制构建最大的价值在于明确电影投融资的资本需求和切入点，同时通过对电影产业的结构特征分析，可以加强对电影产业投融资涉及的电影产业的结构性风险进行理解，有利于对电影产业投融资过程中的潜在投融资风险形成正确的认识。

（二）中国电影产业的盈利模式分析

1. 电影生产制片阶段的盈利模式

电影的生产制片环节是电影产品的生产阶段，是整个电影产业链条的基石，也是所有电影经济活动的价值基础，电影生产制片阶

① 理查德·E.凯夫斯(Richard E.Caves).创意产业经济学[M].孙绯，等译.北京：新华出版社，2004：176—199.

段完成的电影创作在一定程度上决定着电影发行、放映阶段的价值实现和产出。电影作为文化消费产品,其市场需求存在着很大的不确定性,电影生产制片阶段是电影产业整个产业链的起点,经过电影发行阶段和电影放映阶段获得票房收入之后才能进行投资回收,因此电影生产制片是整个电影产业链中投融资风险最高的一个环节(图2-2)。

图2-2 电影产业链盈利模式原理

电影产品与普通物质产品最大的区别在于电影产品存在多次销售的机会,这是由于电影生产制片阶段创造的核心价值是电影产品的文化版权价值。从时间的维度来看,电影制片商可以通过影院上映的方式获得票房分成收入,还可以通过其他的电影播放渠道获得版权的使用费用,同时电影还可以进行国际发行赚取国际票房和版权费用。电影公司不仅是靠当年的新电影投资来获得收入,片库的版权价值经营也是一个重要的收入来源。美国米高梅公司2001年的财务报表显示,新的电影投资带来的年销售收入为1.7亿美元,只占到全年收入的30%,而片库的经营收入高达5.4亿美元。[①] 在电影的播放版权价值之外,电影还包含着电影周边产品的版权许可运营价值,例如美国迪斯尼主题乐园就是完全利用电影形象开发的旅游娱乐项目。电影作为一种传播媒介,还具备承载和传播其他商品信息的功能,因此电影制片商还可以获得植入广告的收入。

总之,电影生产制片阶段根据电影产品的特性存在多个投资回

① 娄孝钦.新世纪以来美国电影产业的政府扶持[J].中共成都市党校学报,2011(5).

收的窗口,但同时依然存在着较高的投资风险,一旦电影产品影院发行放映失败,电影生产制片商也很难获得基于版权的其他收入以进行成本回收,所以电影在影院放映的票房收入是电影生产制片商的核心盈利模式。

2. 电影发行营销阶段的盈利模式

电影的发行营销阶段就是通过进行电影的营销推广活动让电影顺利获得电影院和院线的认可,以便电影顺利进行影院放映阶段的工作。根据电影的具体发行组织过程,包括对电影的营销推广和电影胶片或数字拷贝的订购、供应和调度,以让影院安排放映电影并满足电影院和院线的拷贝需求。电影的营销发行阶段是连接电影生产制片和影院放映的中间环节,电影发行商的主要收入来自和电影制片商、电影放映商的票房分成,电影发行商的主要成本在于为电影进行营销推广所投入的费用,电影的营销可以分为针对电影放映环境的影院营销和针对电影大众市场的社会化营销。

一般而言,电影发行商在电影制作完成之后才会进入具体的电影项目,这个时候,电影投资风险已经很低了,同时电影发行商不需要向电影制片商和电影放映商一样在固定资产上有大量的投入,因此从理论上来说,电影发行阶段的市场风险相对来说是最小的。但是在电影产业的市场实践中,电影发行商一方面必须获得优秀电影产品的发行权才能获得电影放映商的支持,为电影进入市场提供好的排片和档期,同时电影发行商必须是具备短期内大规模排片的能力以及有广泛的电影院支持才能更有机会获得优质电影的发行权。电影发行商可以在电影产业结构的上下游不断延伸,最终可能实现电影产业结构的纵向整合,院线作为一种先进的发行模式就是电影发行环节和电影放映环节不断融合的结果。① 因此,理论上不需要投入大量资本的发行环节实际上仍然存在着对资金的大量需求,在中国电影产业出现的保底发行模式便是需要大量资金并在电影发行环

① 史忠良.产业经济学[M].北京:经济管理出版社,1998:365—373.

节获取盈利的新趋势。

3. 电影影院放映阶段的盈利模式

电影影院放映阶段是指影院通过支付租金或票房分成的方式从电影发行商处获得拷贝并通过向电影观众售票的方式组织电影观赏获取票房盈利的电影产业环节。电影的影院放映是电影票房收入的主要来源,电影产品的价值实现最终是通过影院放映这个环节来完成的。虽然电影还可以通过其他的渠道进行发行放映并获得收入,但是影院放映是否成功直接影响着最终的票房和其他渠道的发行是否可以成功,电影的影院放映对电影在其他渠道进行发行放映具有促销推广的价值作用,所以电影的影院放映是电影产品其他价值实现的基础。

电影的影院放映阶段在电影核心产业链中处于最后端,一般来说影院的主要收入来源于两个方面,其一是电影的票房分成收入,其二则是基于影院的实业经营,例如影院的广告和餐饮经营收入。相对于电影生产制片环节,电影的影院放映同样面临着票房收入不确定的情况,但是影院同时放映多部电影,可以在电影上映后按照电影的实际上座率对排片情况进行调整,及时缩短上座率低的电影的放映时间,延长卖座电影的放映时间,实现整体票房收益的最大化。[①]因此,电影影院放映阶段的运营风险要低于电影生产制片阶段。但相对于电影发行阶段,电影院的建设本身要投入大量资金,固定资产占据了很大的比例,而且其专用性强很难改作他用,因此电影影院放映阶段的风险要高于电影发行阶段。

作为电影产业基本结构的电影产业链 3 个阶段,各自功能独立保持着其独特的盈利方式,但彼此又存在着相互制约和相互促进的关系,如果 3 个产业阶段按照各自规律实现顺利运行和盈利实现,电影产业的发展也将实现创造产业价值的目的。通过电影制片、发行

① 汤志江,曾珍香.当代中国电影产业融资问题及其对策[J].河北学刊,2012(12):178—181.

和放映3个产业阶段的纵向整合一体化发展,将进一步降低交易成本和运营风险,这3个产业阶段可以在电影票房收入所创造的产业价值中取得共赢。

(三)政府在中国电影产业发展中的产业调控价值

电影作为意识形态的载体和文化精神产品,在任何一个国家和地区都会引起政府管理部门高度的重视和关注,特别是基于电影具有产业外部性特征的原因,电影的发展在任何国家都会被政府审视。同时,电影产业的发展跟政府的产业政策息息相关,政府产业政策直接引导着电影产业的发展方向和投融资水平,甚至长久以来政策会成为电影产业投融资的重要风险点。因此,清晰认识政府在电影产业投融资过程中的作用对于构建电影产业投融资机制是尤为重要的。

1. 电影审查和分级制度的政策导向分析

电影作为一种意识形态载体,在任何国家都会被政府实行严格的监管并进行政策性的导向,以规范电影作为意识形态的外部性作用对社会和经济发展带来的影响。当前在全世界范围内,政府对电影的意识形态管理分为电影审查制度和电影分级制度两种方式,其本质是针对电影的内容而进行的市场发行审查准入制度。

电影审查制度就是由政府主管部门对电影的内容进行审查,以确定电影是否可以进入市场正常发行,如果未达到电影主管部门的审查要求,电影将无法进入市场进行公开发行,除非按照主管部门的要求进行修订直到达到主管部门对电影内容的审查要求。中国政府目前实行的就是电影审查制度。1997年1月,广播电影电视部发布了《电影审查规定》[①],规定了9类电影中禁止的内容和6类需要删减、修改的内容。2006年5月,国家广播电影电视总局颁布了《电影剧本(梗概)备案、电影片管理规定》[②],规定了10类影片中禁止的内

① 陈景艳.信息经济学[M].北京:中国铁道出版社,1995:291—310.
② 李艳,马西平.国外电影产业化的成功经验对中国的启示[J].重庆工学院学报,2005(10):141—156.

容和 9 类需要删减、修改的内容①。对比两个版本的有关电影审查规定,我们可以发现后者在规定的详细程度上有了进一步的提高,从制度设计的角度讲,这应该是一种进步,但条文仍然多为原则性规定,例如电影不得含有"扰乱社会秩序,破坏社会稳定,危害社会公德"的内容,必须删除"夹杂淫秽色情和庸俗低级"的内容②,这类电影审查规定显然过于宽泛,在认定电影是否存在这些内容时存在非常大的弹性,从而使电影审查的结果存在很大的不确定性。从电影投融资风险的角度来看,电影审查制度作为难以把握的电影的政策导向,没有具体明确的规则可依循,在很大程度上加大了电影的投融资风险。在中国电影产业化的进程中,电影审查制度是电影投融资过程中必须要控制风险点,只有对政策导向进行正确理解和把握,才能实现对电影投融资明确的指导,因为这一点直接决定了电影投融资是否存在风险。

电影分级制度是电影产业发展管理部门或电影行业组织根据一定的原则,把电影按照其内容划分成若干等级,给每一级的电影规定好可以面对的观众。分级制只对电影进入市场后的电影内容进行分类提示,把选择权交给了观众,由观众实行自我保护。执行电影分级制度是世界上很多国家电影通行的做法,目的是在保护电影创作自由和繁荣的同时保护少年儿童身心健康,并对一般观众的观影提供指导。电影分级制度在很大程度上保持了对电影内容的开放性和电影创作的自由度,对于电影投融资来说,分级制在没有增加电影投资风险情况下,反而更加明确了电影的目标市场,让电影投资立项之初就会考虑如何更好地贴近目标市场,某种程度来说,电影分级制度降低了电影投融资的风险。同时由于分级制对目标观众进行了划分,这样就对电影内容进行了规范,作为市场化的电影投融资为了规避投融资风险反而不会选择目标观众群有限的电影级别。

① 张浩,李世亮.试论中国电影分级制[J].发展,2007(5).
② 邵培仁,刘强.媒介经营管理学[M].杭州:浙江大学出版社,1998:112—140.

电影的产业政策导向直接决定着电影的内容方向和能否获得市场准入,对于电影产业的投融资至关重要,无论是电影审查制度还是电影分级制度,作为电影产业化发展的一个环节,进行电影投融资时都应该把政策导向作为重要的投融资风险控制点。

2. 财政电影资助政策和税收优惠政策对电影产业发展的扶植作用

电影作为具有外部性特征的文化精神产品,基于保护和推广本国文化与意识形态的目的,任何国家政府都会进行必要的支持和帮助,特别是对于完全满足本国意识形态需求的电影,各国政府都在不遗余力地保护和支持。在市场经济条件下,随着外部电影产品和意识形态的进入,其对本国文化和意识形态产生影响与冲击,这时政府通过多种手段对电影进行扶植显得尤为重要。

各国政府对于本国电影产业的保护和帮助最为通行的方法就是给予直接的财政资助和税收优惠。这两种方法在很大程度上都会提高本国电影的市场和文化竞争能力,特别有助于降低电影企业和电影投融资的成本和风险。直接的财政资助是指政府设立专项的电影资助资金,往往是通过从电影票房收入中提取相应比例的资金对符合要求的电影企业和电影项目进行直接的资助,这种资助又分为有偿资助和无偿资助。[①] 无偿资助就是直接进行资金的支持并且不需要返还,而有偿资助往往是需要返还的,且有偿资助往往会以资金服务的方式出现,比如说政府建立专项的电影担保资金帮助电影企业进行银行融资,这些方式会在很大程度上降低电影投融资的成本和市场风险,并且成为电影资金融通的重要渠道。税收优惠是指政府针对电影产业进行特定税收的优惠和减免,从而直接帮助电影企业减轻运营成本负担、增加企业利润,更好地实现自身的产业发展。

中国电影产业正处于产业化发展的进程中,政府的产业政策导向直接决定着电影产业化的发展水平和发展规模。因此在构建中国

① 沃尔特·亚当斯,詹姆斯·W.布罗克.美国产业结构[M].封建新,等译.北京:中国人民大学出版社,2003:367—381.

电影产业投融资机制的过程中,必须高度重视电影产业的政策导向,同时,政府在资助和税收等方面的扶植政策将会极大地帮助电影的产业化发展、丰富电影产业的投融资渠道并降低电影产业投融资风险。

二、中国电影产业化发展的基本规律

在完成对中国电影产业发展国际环境的研究,有了对于国际电影产业发展规律的基本认识之后,我们需要把视角再次转向研究的主体——中国电影产业的产业化发展之上,对中国电影产业化发展的基本规律进行分析和把握,只有对中国电影产业化发展的规律有深刻的认识,才能够进一步确保中国电影产业投融资发展的方向,真正推动中国电影产业的健康发展。

(一)政府在电影产业化进程中存在着重要的导向功能

随着国际政治经济一体化的形成,国际间的较量不仅仅停留在政治、经济上,也有文化软实力的较量。电影作为国家软实力的重要组成部分,其在国际上对于国家形象传播的作用越来越明显,电影产业的发展一定程度上也将对国家政治、经济产生影响。在这种情况下,各国政府更加重视本国电影产业的发展,并采取相应的政策对其发展进行扶持。通过对中国电影发展的国际产业环境进行研究,我们发现世界各国政府都高度重视电影产业的发展,在保护本国文化和推动本国电影产业发展的背景下,政府对于电影产业的发展起着举足轻重的作用,同时政府对于电影产业的发展存在着至关重要的产业导向功能。

在欧洲各国和韩国电影产业发展过程中,政府出于保护本国文化和电影市场的目的,对本国电影产业的发展进行了直接的补贴和间接的扶植,在这样的情况下,政府的产业政策在很大程度上导向了本国的电影产业发展方向。欧洲各国对电影产业采取的直接补贴政策很大程度推动了本国电影产业的发展和对本国文化的保护,但同时也让其电影产业的发展对政府的支持产生了一定程度的依赖,进

入了投融资市场规模不足和投融资回收渠道有限的恶性循环之中,电影的创作也更多倾向于个人艺术表达而非向市场倾斜。韩国电影产业的发展也在很大程度上受到了政府政策的引导,通过一系列间接扶植产业政策的疏导,韩国电影产业获得了广泛的投融资渠道和税收支持,这样的政府调节很快帮助韩国电影建立了符合自己国家特点的投融资机制,让产业资本很快加入了电影产业的发展中,最终推动了韩国电影产业的快速发展。①

通过以上分析,我们更加明确了政府在电影产业发展过程中的导向功能。中国电影产业的发展应该吸取其他国家产业政策和导向的经验,通过政府的产业政策给予不同类型资本参与中国电影产业的产业机会,以间接的产业扶植政策推动建立中国电影产业良好的发展环境,以适当的直接补贴政策进行本国文化的保护和拉动市场资本对于中国电影产业市场的投融资的热情,给予中国电影产业正确的产业化发展导向,全面引领中国电影产业化的发展进程。

(二)中国电影产业的市场规模决定着电影投融资的发展水平

通过对国际电影产业投融资发展的研究,我们发现本土电影市场的规模直接决定了该国家电影产业投融资的发展水平。美国好莱坞拥有规模庞大的北美电影市场,这样巨大的市场规模给予了美国电影产业投融资得天独厚的发展空间,资本为了获得市场机会和产业利润纷纷进入电影产业,大量资本的涌入直接推动了美国电影工业化的发展,资本对产业利润的追逐不断推动着美国电影产业的发展和投融资水平的提高,同时市场的规模和需求推动了美国电影工业体系的发展和成熟。在本土电影市场获得充分的发展之后,成熟的美国好莱坞电影又轻松地获得了国际电影产业的竞争力,席卷世界电影市场。而与美国好莱坞电影产业发展形成鲜明对比的是欧洲电影产业,由于欧洲各国都有一个共同的特点就是本国电影市场规

① 黄式宪.中国电影产业背景中的发展思考[J].当代电影,2006(2):67—69.

模有限,各国又有不同的语言和文化背景,因此很难拥有像美国本土一样大规模的电影产业市场,这样的市场规模直接决定了欧洲各国的电影产业投融资发展方式不能像美国一样吸引大量的市场资本进入电影产业,欧洲各国政府在这种情况下普遍采取了多种形式的对电影产业的发展补贴和扶植政策,以实现保护本国文化和推动电影产业发展的目的。[①] 在这样的投融资环境下,欧洲各国的电影艺术发展都取得了很高的艺术成就,电影艺术创作的浪潮在欧洲各国不断兴起,而商业电影由于本土电影市场规模有限和欧洲各国电影市场文化需求难以统一,并没有获得广泛的市场认可和发展空间。

综合以上研究结论,电影产业的市场规模直接影响着电影产业投融资的发展水平,同时电影产业的投融资规模直接决定着电影产业的发展水平,因此中国电影产业在拥有庞大市场规模的背景下,具有非常巨大的市场发展潜力。中国电影产业投融资的水平将随着电影产业市场规模扩大而不断提高,同时资本的不断进入将持续推动中国电影产业投融资机制的发展和完善,带动中国电影产业工业化发展水平的提高。

(三)多元的产业资本参与中国电影产业将直接推动中国电影的产业化发展

通过对美国好莱坞电影产业投融资机制的研究,我们发现美国电影产业发展的直接动力来源于多种类型的资本参与。由于不同类型的资本进入电影产业只有一个目的就是获取产业利润,而电影产业投融资的发展水平直接影响着资本的切身利益,因此多元资本的参与直接推动了美国电影的产业化发展和投融资机制的建立和完善。而欧洲电影市场由于规模有限,在很大程度上降低了其对多种类型资本的吸引力。韩国电影产业在政府的大力引导和扶植下取得了快速的产业发展,其中至关重要的一点就是将多元资本引进了韩

① 郭鉴.好莱坞电影筹资体系研究[J].决策探索,2007(4下):131—134.

国电影产业,不同的资本带来了多元的风险控制要求,这在很大程度上保证了韩国电影产业化发展的方向,最终让韩国电影取得了辉煌的发展成果。[①]

中国电影的产业化发展进程,在很大程度上就是需要引导多元资本进入中国电影产业的过程,消除不同类型资本参与中国电影产业的壁垒,多元资本的不断进入和参与将成为中国电影产业化发展的最大动力。同时基于资本自身的避险本能,大量不同类型资本的进入将进一步推动中国电影产业投融资机制的建构和完善以及电影工业化水平的提高。

中国电影产业投融资机制建构的重要方向就是为更多的资本进入中国电影产业创造条件和环境,让多种不同类型的资本充分参与到中国电影产业的发展中来,让资本的不断参与壮大中国电影产业的市场规模。因此,在中国电影产业化发展进程中的重要环节就是实现多元资本的广泛参与。

三、中国电影产业化进程中投融资发展的基本路径

在政府的改革号角下,中国电影进行了系统的产业化发展变革,电影市场逐步经历了从背水一战到扬眉吐气的发展过程,确立了中国电影投融资在产业化发展进程的基本路径,这一路径是中国电影产业化进程中的关键环节,明确中国电影投融资发展的基本路径是实现投融资有序发展的基本保障。

(一)建立以电影产业市场为中心的产业发展导向

中国电影产业投融资发展的基本路径是建立以电影产业市场为中心的产业发展导向,这个导向直接决定了中国电影发展只能以电影产业市场为中心,任何偏离这一导向的发展都将对电影产业化发展的进程产生影响。

在确立了以电影产业市场为中心的导向之后,中国电影企业如

[①] 万涓.影响韩国电影发展的政府因素[J].电影评价,2007(10):87—93.

何认知电影市场和满足电影市场的需求就成为电影产业化进程的中心环节,根据电影产业市场的需求,对电影产业的制片、发行和放映的各个环节进行系统的市场化布局,电影才能实现真正的产业化发展。当中国电影产业的电影产品和市场设施能够以更高的标准满足市场需求时,中国电影的产业化进程才会深入和提高到更高的发展水平。

电影产业在中国文化产业中,正在实现全产业链以市场为导向,向社会开放的产业化过程,市场化程度不断提高,因此在一定程度上,电影的产业化改革对中国文化产业改革具有"示范性"作用。中国电影在黄金年代之后跌入低谷,通过以市场为中心的电影产业改革让中国逐渐从电影小国成长为电影大国,从电影弱国开始走向电影强国,证明了产业化、市场化变革对于中国文化生产力的巨大解放,证明了正确的中国电影产业化发展路径对于电影产业化发展的巨大价值。①

(二)构建符合中国电影产业化发展进程的投融资机制

中国电影产业化进程的核心是构建符合其发展需要的电影产业投融资机制,这一机制的建立对于导入资本参与电影产业化发展和提高电影产业化发展水平具有非常重要的作用。

首先,中国电影产业正处于产业化发展的进程之中,这是中国电影产业发展的基本现状,在此基础上构建符合中国电影产业化发展进程的投融资机制的首要目的是导入更多资本参与到中国电影产业化的发展中来任何一个产业的发展都是需要资本的推动的,只有资本的不断进入,中国电影产业才能不断深化发展。因此,资本是产业发展的必需要素,中国电影产业化随着政府的产业化改革逐步深入,不同类型资本的市场准入逐步开放,不同类型的资本开始有序地参与中国电影产业的发展,特别是允许中国民营资本进入电影产业,就是符合产业化发展进程需要的重要措施。

① 黄勇.2009年中国广播电影电视发展报告[M].北京:新华出版社,2009:191—210.

其次,通过电影产业投融资机制的建立,要实现对资本的保护和规范,电影产业是高风险、高专业的产业领域,必须通过电影产业投融资机制的构建,给予资本进入产业之后可以进行自我保护的手段和渠道,以降低电影产业投融资的风险,增强资本对于中国电影产业的信心,降低由于电影产业投融资机制不健全导致的投融资失败,例如电影项目投融资双方在电影生产制片成本、周期、质量等方面可能产生的分歧和纠纷导致的电影投融资失败。

最后,资本进入中国电影产业,基于资本自身利益的维护,可能出现对电影产业投融资过程造成伤害的行为,这时必须通过电影产业投融资机制中的相应规则对其进行规范和约束。例如电影投资方利用电影项目进行过度融资,这一定对电影产业的发展是有害的,因此就必须建立专门的渠道、方式对其进行监管和打击,保障电影产业化发展的产业环境,这也是符合中国电影产业化发展进程需要的,投融资机制的本质是对投融资行为的管理和约束,通过市场化的手段和方式降低电影产业的投融资风险,提高资本进入中国电影产业发展的水平。

(三)建构满足电影产业化发展的电影工业体系

当前中国电影产业发展面临的基础问题就是未建立系统化的电影工业化生产体系,这直接导致了当下电影产业化发展过程中种种问题的产生,电影企业基本还是作坊式生产,电影工业生产流水线的模式规划、设计和执行能力低,人才培养跟不上电影产业发展的速度,市场的可控性不足,而美国好莱坞电影成熟发展的基础恰恰就是完善的电影工业化生产体系。

在中国电影产业化发展的进程中,电影市场很容易受各种市场偶然性因素的冲击,大电影公司的发展是依靠产业发展的必然规律,而小电影公司常常依靠偶然性、小概率实现产业营利。虽然小概率的偶然性也是一种产业机会,但是过度依赖偶然性的"黑马"发展则是中国电影工业化不成熟的体现,电影工业化才是电影产业化发展的基础。在中国电影产业化的发展进程中,如果用"游击队模式"对

抗好莱坞的"正规军",很难具有持久性优势。①

中国电影产业迫切需要建立可以和中国电影产业化发展相适应的电影工业体系,电影工业体系的缺失和不足直接导致了中国电影产业发展的高风险性。美国好莱坞具有长久竞争力的原因就在于完备的工业化体系对其电影产业发展进行的支持。在完善的电影产业工业化体系下,首先电影成本得到了进一步有序的控制,同时电影项目和电影市场的可控性大大增强,电影工业化体系可以对电影的产业过程实现更高水平的风险控制。因此中国电影产业化发展的重要路径就是建立满足电影产业化发展需求的工业化体系。

第二节 中国电影产业投融资机制的运行原理

要对中国电影产业投融资机制进行建构研究,就必须了解国际电影产业发展方向和情况以及基于国外电影产业发展成熟而形成的产业规律,确保对电影产业投融资发展规律形成系统的认识才能保证进行中国电影产业投融资机制建构的全面性和合理性。相对于中国电影产业正处于电影产业化的发展进程中,美国、法国、德国、意大利、英国、韩国等国家电影产业的发展都拥有更为充分的电影产业化经验,通过对这些国家在电影产业化进程中产业发展经验的研究,将会对中国电影产业化发展和中国电影产业化进程中投融资机制的建构起到重要的导向和借鉴作用。

中国电影正处在产业化发展的进程之中,计划和市场的因素在这一过程中交织出现,显然这是一个复杂的产业发展过程。能否不被产业化发展过程中的各种乱象干扰,掌握这一过程中中国电影产业投融资的发展趋势,决定着是否能够对于中国电影产业投融资的发展形成正确的认识,因为只有正确认识中国电影产业投融资机制

① 胡异艳.中国电影产业发展探析[J].科技产业,2007(4):191—198.

的发展趋势,才能够保证在建构中国电影产业投融资机制时的有效性。

一、中国电影产业投融资机制的概念

中国电影产业投融资机制的概念是以促进中国电影产业投融资发展为目的,推动中国电影产业化发展为方向,通过一系列的产业机构政策、制度设置,实现对电影产业投融资双方的产业行为进行必要的规范和约束,最终实现控制电影产业投融资风险和实现投融资双方共赢的电影投融资产业发展系统。在中国电影的产业化发展的进程中,如何能够更好地满足中国电影产业市场对资本的需求和应对电影产业市场的投融资风险是中国电影产业投融资机制要解决的核心问题。如果中国电影产业投融资机制得到了较为完善的发展,那么中国电影产业投融资的风险将被控制在一个合理的区间,同时产业的利润水平会进一步提高,这样就会吸引更多的资本进入中国电影产业,推动中国电影产业继续扩大市场规模。否则,在没有有效发挥中国电影产业投融资机制作用的情况下,资本将面临巨大的投融资风险并从中国电影产业逃离,中国电影的产业化发展将出现停滞。

二、投融资模式和产业资本服务是投融资机制的核心功能

中国电影产业投融资机制的两个核心功能结构是投融资模式和产业资本服务。中国电影产业投融资机制的基础是多种形式的投融资模式,通过不同的投融资模式将不同类型的资本导入中国电影产业的发展中来,随着中国电影产业的不断发展和市场规模的不断扩大,投融资模式也在不断地演化和发展,最大限度地引导资本进入电影产业是投融资模式的基本任务。但是投融资模式的进化发展和价值发挥需要获得投融资环境的进一步支持与规范,这些支持与规范投融资模式发展的机构和制度的总和就是产业资本服务。也就是说如果没有相应的产业资本服务,投融资模式的进化和发展也将会受到影响,如果支持和规范电影产业投融资模式发展的产业资本服务

发展不完善,电影投融资将存在较高的风险,投融资模式的类型和进化也将非常有限。因此,中国电影产业投融资机制包含的两个核心功能是缺一不可的,只有发展完善的产业资本服务,才能够推动投融资模式的进化和价值发挥,电影投融资的风险才能够得到合理控制,投融资双方的利益才能够得到共赢,更多的资本才可能有序地加入中国电影产业的发展中。

中国电影产业化发展进程中的多种投融资模式将会刺激与其对应的产业资本服务的出现,而随着产业资本服务的发展和完善,又将进一步推动中国电影产业投融资模式的进化和发展,最终实现更多的资本进入中国电影产业,推动中国电影产业化的发展进程,两者是一个有机的整体,缺一不可(图2-3)。

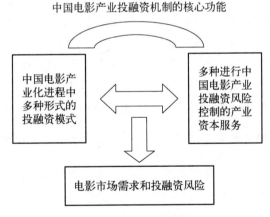

图2-3 中国电影产业投融资机制结构

只有在中国电影产业投融资机制核心功能的保障下,中国电影产业化的发展才能更好地满足中国电影市场的需求,并有效降低电影投融资的风险。很明显,把握好中国电影产业投融资机制的核心功能,才能更加明确中国电影产业化发展进程中投融资机制研究的基本框架,更好地进行投融资机制的建构研究。总之,投融资模式是中国电影产业投融资机制研究的基础,产业资本服务是中国电影产

业投融资机制进行建构研究的核心,投融资模式是随着产业资本服务的不断完善而演化发展的,产业资本服务是中国电影产业投融资规范发展的核心动力。

三、中国电影产业投融资机制运行的基本原理

对中国电影产业投融资双方利益的保护是中国电影产业投融资机制运行的基本原理。构建中国电影产业投融资机制的最终目的是进一步推动中国电影产业化的发展,让更广泛的资本参与到中国电影产业中来。因此建构多种形式的电影投融资模式让不同的资本以各种方式进入中国电影产业,是电影产业投融资机制建构的第一步。第二步是对不同投融资模式的风险进行规范和控制,以实现对电影产业投融资双方的利益保护和电影的产业循环,这也是投融资机制建构的核心功能,以确保资本对于中国电影产业的可持续参与。

(一)建立可以导入更多不同类型资本的投融资模式

资本是中国电影产业发展的基本动力,让更多的资本进入中国电影产业是电影产业投融资模式的基本功能。中国电影产业规模的不断扩大和产业利润空间的增加,给予了不同资本参与中国电影产业投融资的机会和信心,不同类型的资本需要不同类型的投融资模式将其带入电影产业,因此建立多种类型的电影产业投融资模式是进一步拉动不同类型的资本广泛参与到中国电影产业发展的重要手段,投融资模式是中国电影产业投融资机制建构的基础(图2-4)。

图2-4 电影产业投融资模式原理

投融资模式的不同导致投融资双方面对的风险也是不同的,电影投融资模式的本质是对投融资风险进行分担,最终通过电影产品产业价值的市场实现达成电影投融资双方的共赢。投融资模式的建构和发展旨在为中国电影产业开拓更多的资本参与渠道和方式,让更多的资本进入中国电影产业并推动中国电影产业的发展。没有资本的信心和参与,中国电影的产业化发展将举步维艰,导入更多的资本参与中国电影产业的发展是中国电影产业投融资机制的重要功能和基本原理。

(二)产业资本服务是对电影投融资模式过程中的产业风险进行的控制

通过不同类型投融资模式进入电影产业的资本最终都必须面对相同的电影投融资风险,包括电影产业的市场风险和产业风险,产业资本服务的基本工作原理就是对电影产业投融资过程中的各种风险进行干预和控制,以实现电影投融资产业循环的顺利进行(图2-5)。

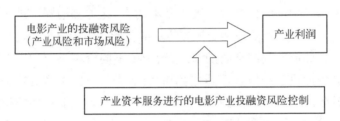

图2-5 电影产业投融资风险控制原理

产业风险是指在电影产业内部生产制片、发行过程中的可能发生的各种投融资风险,电影产业自身的发展存在很多潜在的风险点,如果不能对这些风险点进行有效的控制就会发生电影投融资的产业风险,无法生产完成满足电影市场需要的电影产品。市场风险是指通过电影投融资完成电影的生产制片、发行阶段进入电影市场参与市场竞争,但无法被市场认可并进行电影产品销售的风险。产业风险和市场风险是电影产业投融资必须面对的电影产业投融资风险,而这种风险必须得到有效的控制才能实现电影的投融资产业循环,

因此中国电影产业投融资机制建构的产业资本服务就是通过一系列机构和制度的建构实现对电影产业投融资风险的有效控制。

四、中国电影产业投融资机制的基本特性

电影产业的投融资是电影产业发展的基础和核心,任何产业的发展都需要资本的参与,大量资本的参与将会直接推动该产业的发展,电影产业也是这样的。对电影产业投融资机制的建构就是为了拉动更多基于电影产业的投融资行为,鼓励更多的资本参与到电影产业中,让更多的电影投融资模式得到发展,并对投融资风险实现更有效的控制。简单讲,电影产业投融资机制是基于电影产业化发展而建立的规范和鼓励产业资本投融资的机构和制度的总和。电影产业的发展离不开产业资本的融通,然而作为一个专业性较强的产业,投资方和融资方往往存在着较大程度的信息不对称,电影产业投融资机制就是通过系统化的产业机构设置和市场制度的优化提高电影产业投融资的效率,最大程度减少投融资双方信息的不对称,从而减少投资风险,实现电影产业投融资双方的共赢。

通过以上定义我们可以认为中国电影产业投融资机制的基本特性包括三点:一是吸引和拉动更多的资本参与到中国电影产业的投融资中,为电影产业的发展准备充足的资本。二是电影产业投融资机制是帮助中国电影产业投融资双方提高合作效率的手段。对于电影投资方,电影产业投融资机制可以帮助其更好地选择投资方向和投资对象,同时对融资方的融资行为进行规范,对投资风险进行必要的控制;对于电影产业融资方,电影产业投融资机制旨在给予其更有效的渠道获得资金进行产业生产,并对其融资行为进行要求和规范,以确保双方可以按照电影投融资计划顺利完成电影的产业循环。[①]三是对中国电影产业投融资双方基于产业共赢发展进行必要的约束和保障,进行投融资风险控制。随着当下中国电影产业市场的发展

① 弘石.关于中国电影产业化发展进程中若干问题的思考[J].当代电影,2006(6):99—103.

和产业利润的不断增加，基于资本对于产业利润追逐的特性，大量的资本被吸引到中国电影产业中来，大量的电影产业投融资风险也随之产生，中国电影产业投融资机制的核心特性就是进行电影投融资风险控制。这一风险控制过程的实现依赖于电影产业投融资机制的建立和完善，通过系统机构设置和制度安排，实现对中国电影产业投融资风险进行有序控制，实现正常的产业发展循环，从而带动更多的投资方和融资方进入中国电影产业，在电影工业化发展的基础上对资本形成保护，对投融资行为进行约束，推动中国电影产业的持续健康发展。

中国电影产业投融资机制建构的根本价值首先在于提高中国电影产业投融资的效率；其次是对中国电影产业投融资过程进行优化，有效地降低电影产业投融资风险；最后，电影产业投融资机制的最大价值在于对参与中国电影产业化发展的资本形成了必要的产业市场化保护，有利于中国电影产业投融资的可持续发展。通过对投融资双方的约束和控制实现对中国电影产业投融资的风险控制，确保电影产业投融资风险在可控的情况下实现当下中国电影产业的生产和再生产，让中国电影产业健康成长。

五、中国电影产业化进程中投融资机制发展的基本阶段

（一）国家统一计划发展阶段

中国电影产业化发展进程中，电影投融资发展的第一阶段是国家统一计划发展阶段。这一阶段的时间跨度主要是在新中国刚刚成立到电影产业的市场化改革开始。国家计划经济发展体制决定了新中国成立后电影作为文化事业顺利进入国家统一计划发展阶段。

这一电影投融资发展阶段的主要特征是电影作为文化事业进行发展，是国家意识形态宣传的重要手段和方式，电影事业发展不存在市场化的电影投融资行为，国家对电影事业发展所需要的资金进行统一的财政预算和规划，电影事业的 3 个环节制片、发行、放映都是国有企业行为，国家建立专门的行政管理机构对电影事业的发展进

行统筹规划,电影事业单位没有投融资的需求和行为,国家按照电影事业的发展需要投入必要的发展资金,实现电影事业的社会责任和义务,进行电影事业的社会主义精神文明建设和发展。

(二)电影产业市场化改革开始阶段

中国电影产业化发展进程中投融资发展的第二阶段是电影事业管理向电影产业市场发展改革转型阶段。这一时期电影逐步从国家的计划经济体制下脱离出来,原国有事业体系内的机构和组织都开始向国有企业转型,电影企业开始独立承担电影项目运行所需要的资金并享受由电影项目带来的产业收益。这一阶段,真正意义上的电影投融资行为出现了,电影的投资方和电影的融资方为了共同的产业利益走到了一起,电影产业市场由于资本的参与而逐步活跃起来。政府电影管理体制的产业化市场改革让中国电影产业化发展的方向被确立,在电影产业化的发展进程中,随着产业化改革的不断深入,中国电影投融资的水平和规模开始不断地提高和扩大。

(三)多元资本参与中国电影的产业化发展阶段

中国电影产业化发展进程中投融资发展的第三阶段是多元资本参与中国电影产业化发展的阶段。随着中国电影产业市场化改革的深入和发展,国家电影产业政策不断降低资本准入的产业门槛,多元化的资本进入了中国电影产业。这一时期国有资本、民营资本、外国资本各自由于中国电影产业利润的吸引大量进入了中国电影产业。在多元资本进入中国电影产业化发展的阶段,中国电影产业的投融资活动异常活跃,电影的生产制片、发行、放映3个基础产业环节由于资本的广泛参与都得到了显著的发展,中国的电影生产制片的数量和质量逐年提高,电影发行的规模和放映的银幕数量实现了快速增长,院线制的建立让中国电影在发行方面也更为成熟稳定,电影票房逐年递增。[①]

① 童家丽,张莺,肖月.后金融危机时代中国电影产业的投融资之路[J].商业经济,2011(18):177—181.

这一阶段是中国电影产业发展的快速增长期,这一时期的发展对于中国电影的产业化进程尤为重要,产业利润的不断扩大和电影产业特有的传播效应不断吸引更多的资本进入中国电影产业,电影产业开始期待产业投融资机制的建立,因为随着中国电影产业发展规模的扩大,电影投融资的风险水平也不断提高。

(四)中国电影产业投融资机制的初步建立发展阶段

电影产业化进程中投融资发展的第四阶段是资本在广泛参与中国电影产业发展的过程中提出了更高的投融资风险控制要求,与此同时中国电影产业的投融资机制开始初步建立。当中国电影产业的市场规模达到甚至超过资本市场对于电影产业发展空间预期的时候,大量行业外的资本开始广泛参与到电影产业化的进程中。

这一阶段最大的特点是电影产业的利润空间和产业发展规模已经引起了行业外的多种类型资本的广泛关注,资本的增值和投机冲动让资本不惜承担巨大的产业风险进入中国电影产业。这一时期电影产业的市场影响力已经从产业市场拓展到了资本市场,跨市场的运作开始出现,更加多元的资本结构参与到了中国电影产业化的进程中,电影产业内多种发展资源已经成为资本哄抢的对象,电影产业市场进入了空前繁荣时期。与电影产业投融资发展同步的电影产业投融资机制在这一阶段开始初步建立,电影产业的各个环节逐步形成了相互的制约和控制,电影投融资模式在不断地推陈出新,基础的产业资本服务开始广泛参与到电影投融资的风险控制中,电影产业投融资机制的建立是电影产业化发展进程中的内在需要,因为电影产业的投融资存在巨大的风险,要进一步实现对资本的保护和投融资风险的控制,产业内各环节需要形成相互制约和相互扶植的发展关系,以最终实现投融资双方在中国电影产业化的发展过程中的共赢。

在中国电影产业投融资机制初步建立发展的阶段,电影产业的投融资过程还不能得到充分的资本服务和规范,电影产业的投融资行为还存在较高的产业内部风险,但是这一阶段的发展已经凸显出

建立电影产业投融资机制的重要性和必要性。

（五）中国电影产业投融资机制生态的完善发展阶段

中国电影产业化进程中投融资发展的最后一个阶段就是中国电影产业投融资机制的完善发展阶段，这一阶段的最大特点是经过长时间的机制建构和发展，中国电影产业已经建立了较为完善的投融资机制，电影产业内部已经形成了紧密的相互约束和制衡的产业协作关系，电影产业投融资的风险得到了进一步的控制，特别是在产业内部风险控制方面，在完善的电影产业投融资机制的引导下，资本更为有序地进入电影产业。在以市场为主导的电影投融资机制帮助下，资本从电影生产制片阶段就更为科学合理地寻找到电影投融资项目，也会更为严格地向融资方提出要求，以确保把电影的投融资风险尽可能降低，最终通过适合的电影投融资模式让资本参与到电影产业的发展中来。当资本的投机性行为影响到电影产业的有序发展和运行时，电影产业投融资机制会通过多种风险控制手段对资本进行约束，以确保不会出现严重的投融资风险，以此保障中国电影的产业化发展。

这一阶段充分体现了对资本的尊重和对投融资双方参与电影产业发展的约束与规范。电影产业内部通过各种机构和制度形成了相互扶植和制衡的关系，完善的电影产业投融资机制通过以产业利益作为电影投融资双方共同的目标，对电影产业投融资过程进行系统的服务和优化，以实现中国电影产业投融资的可持续发展。

本章以中国电影产业投融资机制的原理为研究目标，通过中国电影产业投融资发展的产业特征和机制原理两个层次对电影产业投融资发展的机制原理与趋势进行具体分析。第一，力图通过电影产业投融资发展的基本产业特征掌握电影产业发展的一般规律，这是进行基础研究的第一步，旨在深化对中国电影产业投融资发展进程的理解，获得中国电影产业投融资发展的基本规律。通过研究我们认为政府的体制导向功能对电影产业发展的影响是广泛而又深刻的，电影投融资的发展水平直接决定了电影产业的发展规模。第二，

要想进行电影产业投融资机制的建构就必须要明确投融资机制的核心功能、运行原理和发展趋势,如果不能对这些问题进行系统把握基本不可能完成投融资机制的建构。经过分析我们可以确定投融资模式和产业资本服务就是投融资机制的核心功能,投融资模式将资本导入电影产业,产业资本服务针对投融资模式带来的资本风险进行预防保障,最终形成良好的产业发展环境,让更多的资本进入中国电影产业并不断扩大中国电影产业投融资规模,为中国电影产业的发展赢得更好的契机。

第三章 中国电影产业投融资机制的历史沿革和进化发展

中国电影产业投融资机制的历史沿革和进化发展是一个发展过程的两个方面,中国电影产业正是随着电影投融资机制不断的进化过程而逐步发展的,在这一过程中由于种种历史原因拥有了自己独一无二的发展史。要想对中国电影产业化进程中投融资机制进行合理建构,就必须了解中国电影投融资机制的历史沿革和进化发展,特别是中国电影投融资发展的历史沿革,只有对中国电影产业投融资发展的历史过程有充分的了解,才能够对中国电影产业投融资发展的现状和未来有更为准确的认识和把握。通过对电影产业投融资机制的历史沿革来把握中国电影产业发展的历史经验,通过对发达电影国家的考察来获得中国电影产业发展的进化方向,这些都是进行中国电影产业投融资机制建构的必要理论准备。

第一节 中国电影产业投融资机制的历史沿革

对于中国电影产业投融资机制的历史考察,应以中国的近代历史为基本线索,通过梳理电影在中国近代历史背景下的发展过程,逐步厘清中国电影投融资机制的发展脉络,最终清晰认识电影这一由光影技术发展而来的艺术在中国的产业成长历程。

1895年12月28日,法国卢米艾尔兄弟(Louis and Auguste Lumière)

在巴黎首次公开放映他们制作的电影,到 1896 年 8 月 11 日,上海徐园"又一村"便出现了中国第一次电影放映,至今中国电影已经有百年历史了。① 中国电影在百年的发展中,经历了复杂的产业发展历程,最终确立了产业化发展的方向和目标。根据中国电影在不同年代的发展特征,我们可以把中国电影产业投融资的发展分为 4 个阶段,分别是第一阶段商业资本主导发展时期(1896—1937 年),第二阶段意识形态主导发展阶段(1937—1949 年),第三阶段计划经济主导发展阶段(1949—1978 年),1979 年至今为改革开放产业化发展逐步确立的第四阶段。②

一、商业资本主导发展时期(1896—1937)

最初,电影以一种特别的娱乐方式进入中国,其作为娱乐商品的属性很快得到了中国市场的认可,大量的电影业投资为了谋取中国丰厚的商业电影利润,纷纷进入中国市场。

电影放映室是最先发展起来的电影产业环节,最初在中国进行商业电影放映的都是外国人,随着电影放映利润的增加,中国电影商人开始加入商业电影放映的行列,逐步开创了中国人电影商业放映的历史。商业放映取得良好市场效果之后,在产业利润的驱动下,电影的生产制片也逐步在中国电影市场展开,但首先进行电影生产制片活动的依然是外国人,犹太裔俄国商人本杰明·布拉斯基(Benjamin Brodsky)1909 年在上海设立了中国第一家电影制片公司——亚细亚影戏公司,此后不久,大量的中国商人也加入了电影制片的行列。1913 年,黎明伟与其兄弟黎北海在香港成立了华美影片公司,1916 年,张石川邀请管海峰等人集资合作在上海徐家汇创办了幻仙影片公司,1920 年,商务印书馆活动影业部出现,中国电影市场生产制片的运营逐步由以外国人主导的经营格局转变为以本国投

① 沈芸.中国电影产业史[M].北京:中国电影出版社,2005.
② 吴逸君.电影业投融资机制的国际比较以及对中国的启示[D].杭州:浙江财经大学,2015.

资为核心的商业发展阶段。①

在中国电影市场发展的最初三四十年里,获取商业利润成为电影发展的主导方向,这一时期政府并不直接参与电影的市场经营和管理,也没有出台针对电影产业的任何鼓励或限制措施。为了获得电影带来的丰厚利润,外国电影商业资本和中国电影商业资本交相呼应,共同构成了中国电影市场投融资的主力。在商业利益的带动下,中国电影市场进入了一个快速发展、成果丰富辉煌的阶段。大量的中国电影公司纷纷建立,不同类型的电影产品进入市场,产生了很多优秀的中国电影,中国电影产业也出现了自己的电影明星。商业的力量主导着那个年代中国电影的创作和发展,电影的投融资也以获取商业利润为直接目的,激烈的商业电影竞争下,存在着极高的电影商业风险。②

总之,在中国电影市场发展的第一阶段,电影商业资本主导着电影产业的发展方向,商业利益带来了中国电影产业的第一次繁荣发展,市场的需要、观众的口味都直接影响着商业资本对电影投融资的方向和电影投融资的风险。这一时期中国电影产业投融资的发展特征是商业导向的。

二、意识形态主导发展时期(1937—1949)

中国电影产业发展的第二阶段是伴随着战争的爆发而开始的,这一阶段的中国电影是以意识形态为主导的,以1945年为界可以把这一发展时期划分为前后两个阶段。

前一阶段从1937年日本发动了全面的侵华战争到1945年日本战败。由于战争的原因,这一时期中国的政治、经济和社会环境的变化直接导致了电影发展格局的改变,电影从商业竞争逐步转向了意识形态的竞争,电影由单纯的娱乐产品逐步成为中国政局各方的宣

① 于丽.中国电影专业史研究——电影制片、发行、放映卷[M].北京:中国电影出版社,2006.
② 于世利.中国电影产业风险投资的必要性分析[J].吉林工商学院学报,2010(4):65—71.

传手段和博弈工具。这一时期内地的民营电影资本和电影公司转向香港发展,内地电影的商业市场迅速萎缩。这一时期电影成为重要的意识形态工具,国民党政府成立了中国电影制片厂,采用制片、发行、放映一体化的经营策略,在国内进行政治宣传放映的同时也努力进行国际宣传和推广。中国共产党1938年成立了延安电影团,并在1939年建立了延安电影团放映队,在革命根据地拍摄与放映了大量的纪录片和苏联电影,中国共产党让电影成为发动革命阶级力量坚持抗战的有效手段,取得了良好的电影宣传效果。伪中华民国临时政府也对电影产业进行了各环节的控制和掠夺,通过强行收购原有的影院和出资建设新的电影院,以极其低廉的价格获得了很多中外电影的发行权;并于1937年8月21日在吉林省长春市成立了"满洲映画株式会社"①,兴建了当时远东地区最大的电影制片厂,拍摄制作了大量战争纪录片;于1938年2月在北平成立了伪新民映画协会,控制着当时华北地区的电影发行放映市场;同时在上海成立了伪中华电影股份公司,垄断了华中、华南敌占区的电影发行放映。这一特殊的战争时期,电影作为娱乐商品的导向被大大削弱了,电影被广泛应用成为意识形态的教育工具,伪中华民国临时政府把电影变成殖民教育的手段,美化其侵略历史。② 这一时期的中国电影产业被打上了政治的烙印,电影的商业娱乐属性和商品属性被极大地弱化了,电影的市场转变为各种政治势力进行意识形态较量的舞台,政治势力的发展主导了这一阶段中国电影的发展。

意识形态主导发展的后一阶段是1945年日本战败后,这一时期中国电影的产业市场又出现了一系列新的变化。国民党统治区域的电影市场得到了很大程度的恢复,电影再次作为娱乐产品回归到电影市场中,国民党"四大家族"接收了敌伪的电影企业,并基于电影商业利润的驱动开始打击排挤民营电影公司的市场份额,同时好莱坞

① 沈芸.中国电影产业史[M].北京:中国电影出版社,2005.
② 刘藩.电影产业经济学[M].北京:文化艺术出版社,2010:178—189.

电影再次回到中国市场,美国成熟的电影产品又一次霸占了中国电影市场的票房。与此同时,解放区电影作为政治宣传工具的事业属性更加明显,电影的制片、发行、放映也进入了全新的阶段,延安电影制片厂、东北电影制片厂、石家庄电影制片厂相继成立,创作拍摄了大量的优秀革命电影作品,为中国共产主义革命的发展做出了巨大的贡献。

总体来讲,这一时期的电影发展在很大程度上成为不同政治势力宣传自己政治主张的手段和工具,电影的意识形态属性得到极大的彰显,电影的商品属性被弱化了,电影市场和电影投融资的发展都受到了一定程度的打击,特别是民营电影资本的市场力量和发展受到了严重的影响。

三、计划经济主导发展时期(1949—1978)

1949年新中国成立后,电影成为树立国家形象、宣传工农兵美学最为重要的艺术形式,电影作为一项新中国的文化事业进入了全新的发展阶段。电影事业的发展得到了国家的广泛支持,迅速建立了长春、北京、上海、八一、珠江、西安、峨眉等多家国有电影制片厂,同时国家对原有的私营电影制片厂和私营电影院进行了公私合营改造,为新中国电影工业的国有化和电影生产的发展奠定了良好的基础。

这一时期中国电影的事业发展运营采取的是苏联模式,即计划经济的事业化发展管理。在制片生产环节,制片厂根据上级对数量及题材的严格计划接受电影的拍摄任务,资金上统一由国家预算拨款及专项资金维持其建设、生产和流通,在资金不足的情况下,制片厂还可以向银行申请贷款用于维持生产周转。① 在发行环节,作为全国发行放映专业领导公司的中影公司统一收购影片,之后通过等级

① 于丽.中国电影专业史研究——电影制片、发行、放映卷[M].北京:中国电影出版社,2006:112—140.

分明的发行放映公司以业务和行政手段相结合从省、市、县(地区)往放映单位发放拷贝。在放映环节,电影院由国家财政进行投资建设,由地方电影公司进行统一建设和管理,管理内容既包括排片放映也包括对影院设施的改造和维护。

在这一发展阶段,无论是电影制片厂、发行放映公司还是电影院都是由国家直接投资建设,整个电影事业是一个封闭的运行系统,电影事业的发展是国家电影管理部门统一计划的,不以市场为中心,意识形态的宣传和社会主义精神文明建设是电影事业的核心职能,电影的制片生产、发行放映无市场压力,以完成国家计划任务为主要工作目标。

四、改革开放市场经济产业化主导发展时期(1979年以后)

随着1978年中国全面启动经济发展的改革开放工作,国家经济由计划经济发展体制开展逐步转向市场经济体制发展,在计划经济管理下的电影事业也开始了向产业化发展的电影市场化改革转变。市场化发展的改革逐步开始进入中国电影的发展中,文化部1980年以〔1588〕号文件的形式规定,中影公司根据发行需要所印制的拷贝量按一定单价与制品厂结算。① 这在一定程度上改变了制品厂只能按照固定价格向中影公司出售影片而与电影放映市场的经济收益完全脱钩的局面,建立起了投入与产出的有限联系。1984年,电影业被固定为企业性质,独立核算自主盈亏,可以通过银行贷款自筹资金实现生产利润并承担纳税的义务,从而进一步增强了电影企业的经济核算意识。20世纪80年代后期,各电影制片厂开始对内改革人事制度和分配制度,对外启动音像出版、广告拍摄等多种经营业务,并积极吸收争取社会资本参与电影的生产拍摄,国内民间资本很快构成了国营电影制片厂一个重要的拍摄资金来源。

国内电影的发行体制的改革是推动中国电影产业化发展的重要

① 张浩,李世亮.试论中国电影分级制[J].发展,2007(5):141—145.

突破口。1993年1月,广播电影电视部正式颁布广电字〔3〕号文件,即《关于当前深化电影行业机制改革的若干意见》及其实施细则,将国产故事片由中影公司统一发行改由各制片单位直接与地方发行单位见面,并在原则上放开票价,由此进一步推动了中国电影的市场化改革。①

进入21世纪,政府加快了电影产业化发展步伐,进一步放开了电影产业的资本准入资格。根据2004年11月10日起施行的《电影企业准入资格暂行规定》,国家允许境内公司、企业和其他经济组织(不包括外商)设立电影制片公司;允许境内公司、企业和其他经济组织与境外公司、企业和其他经济组织合资、合作设立电影制片公司,并规定取得《摄制电影许可证》的电影制片公司,依照《电影管理条例》享有与国有电影制片单位同等的权利和义务;鼓励境内公司、企业和其他经济组织(不包括外商投资企业)设立专营国产影片发行公司;鼓励境内公司、企业和其他经济组织(不包括外商投资企业)投资现有的院线公司或单独组建院线公司;鼓励境内公司、企业和其他经济组织及个人投资建设和改造电影院。

根据2004年1月1日起实施的《外商投资电影院暂行规定》,外国公司、企业和其他经济组织或个人可以同中国境内的公司、企业设立中外合资、合作企业,新建、改造电影院,从事电影放映业务,外方在注册资本中的投资最高可达49%,在北京、上海、广州、成都、西安、南京几个试点城市中外方的投资比例最高可达到75%。

由此中国电影进入了更加快速的产业化发展阶段,电影产业在生产制片、发行、放映的全产业链环节已经向民营资本全面开放,同时外国资本也已经享有电影生产制片和放映的准入资格。准入资格的放开扩大了电影产业的投资主体,拓宽了电影企业的融资渠道,为中国电影产业的发展奠定了良好的产业基础,同时也为中国电影产业的投融资发展建立了必要的条件。

① 向晶.新媒介语境下的电影营销——以电影《小时代1》为例[J].电影评介,2014(Z1):231—236.

第二节　中国电影产业投融资机制的进化发展

电影作为产业已经有上百年的发展历史,电影产业的投融资也同样在这一过程中不断完成着自身的发展和进化,正是由于电影产业投融资的不断发展,与其相对应的电影产业投融资机制也在不断地优化和完善,持续引导电影产业的发展,甚至推动了电影技术的创新和改变。电影的产业资本始终是电影产业成长的发动机,而投融资机制的进化就是机制自身为了不断优化对电影产业投融资发展的支撑能力而进行的自我完善过程。对电影产业投融资机制进化的把握,我们要从国际考察入手,通过对发达电影国家投融资机制发展进化方向的研究,最终把握中国电影产业投融资机制的进化方向。

一、中国电影产业投融资机制进化的全球考察

（一）美国好莱坞电影产业投融资机制特征分析

美国电影产业可以说是世界上最为强大的电影产业,好莱坞是美国电影产业发展的中心和生产基地,源源不断的美国大片从好莱坞这个"梦工厂"走向全世界。根据产业统计数据,好莱坞生产的电影的播放时间占了全世界电影播放时间的50%以上,全世界上映的电影大约有85%是好莱坞制造的,美国电影产业的票房收入持续占据着世界电影产业老大的位置,虽然中国电影产业的市场规模在不断扩大,但在发展质量上依然和美国好莱坞电影存在着巨大的差距(图3-1、图3-2)。① 美国电影产业取得如此辉煌的发展成就,与其成熟的电影产业投融资机制是分不开的,分析认识美国电影产业投融资机制将在很大程度上帮助我们建构中国电影产业化发展的投融资机制。

① 孙玉芸.美国知识产权战略的实施及其启示[J].企业经济,2011(2):331—338.

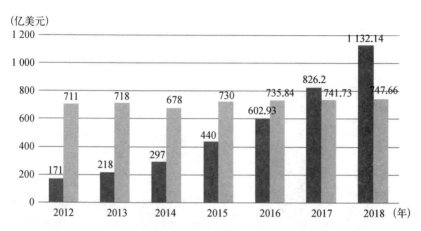

图3-1 2012—2018年中美票房对比（来源：华谊兄弟研究院）

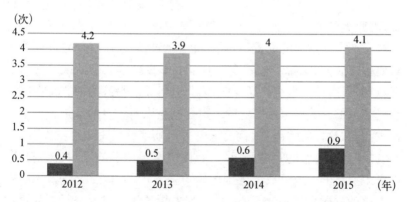

图3-2 2012—2015年中美年人均观影次数对比（来源：华谊兄弟研究院）

1. 好莱坞电影产业是以资本和市场为导向,工业化为基础的产业化发展模式

美国电影产业是全球电影产业发展的标杆,在商业电影市场上,美国电影占据着大多数国家的主要票房,赚取着全球最高的产业利润并且深度地影响着世界各国的电影产业发展(图3-3),美国电影产业的成功在很大程度上取决于其以资本和市场为导向的产业特征和以工业化为基础的产业化发展模式。

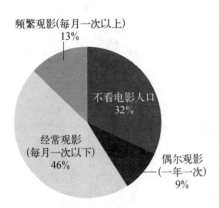

图3-3 美国观影人口比例
(来源:MPAA 东方证券研究所)

在美国,商业电影几乎是无法获得任何官方资助和政府帮助的,商业电影从立项开始就必须面向市场并以获取市场产业利润为基本导向,资本进入商业电影也是以获取产业利润为基本目标,因此美国电影产业是以迎合和影响市场为方向,以获取资本利益为核心的。在这样的前提下,美国电影产业是以控制投融资风险为重要的发展方式的。① 这就要求对于电影投融资从开始就要面向电影市场,以市场为电影产品导向,因为电影投资最终的回收是在电影市场完成的。美国电影产业的风险控制是以对资本的保护为基本的出发点,在这样的情况下,就要求电影产业实践者对电影的制片、发行、放映进行科学的管理和组织,否则电影投融资的风险将会提高,电影工业化的形成就成为美国电影产业发展的必然结果,因为电影工业化的本质是用科学管理的方式对电影的生产过程进行更为合理的规划和组织,以确保电影生产制片的成本可以得到控制,电影可以

① 谢凤燕.美国知识产权海关保护的执法现状及对我国的影响[J].对外经贸实务,2012(1):90—103.

顺利完成生产,避免电影生产制片、发行和放映发生失控的情况和局面,最大程度降低电影投资的风险。同时美国电影产业以市场为导向的核心就是关注电影观众的需求和对大众观影习惯的培养,大量的美国电影观众是美国电影产业化发展的基础,电影观众的市场规模扩大和电影产业化的发展水平是相互依托和促进的。

美国电影产业是以市场为中心、以资本为导向、以电影工业化发展为基本方式进行产业化发展的,美国电影产业强大的市场竞争能力是基于对电影投融资风险的有效控制而实现的,同时美国电影产业的投融资机制是以实现对资本投融资风险有效控制为前提而进行系统构建的。

2. 美国电影产业投资主体多元化发展

电影生产制片是电影产业中资金需求量大、风险最高的领域,同时也是电影产业的起点,因此电影生产制片领域的资金是否充足对整个电影产业的发展有直接的影响。美国政府对投资电影的资本并没有设置任何进入壁垒,所以在美国电影制片领域活跃着众多的投资主体。

在美国电影产业的发展中,根据资本的来源可以把投资主体分为行业内部资金和行业外部资金。在美国好莱坞电影行业内部专业制片商是电影投资的第一大主体,其中包括主流大制片厂和中小独立制片商。大制片厂依靠雄厚的资金实力和行业资源占据着电影投资的主导地位,每年可以制作超过 140 部电影产品。大量中小独立制片商是好莱坞电影行业内重要的投资主体,其在电影生产的数量上远远超过主流大制片商的制片数量。好莱坞电影行业内第二电影投资主体是电影发行商,电影发行商通过承担和参与电影投资而获取区域乃至全球的电影发行权,将电影投资从发行延伸到制片生产领域。好莱坞电影行业内第三大电影投资主体是电影放映端的投资主体,为了确保放映资源的充足和占领优势的市场地位,电影放映终端的影院、电视台会参与到产业链前端的资本投资。好莱坞行业内的第四大电影投资主体是参加电影生产制片的人员或机构,例如大量采用计算机数字特效的电影在数字制作方面的费用比例非常高,

视觉特效公司常常会以劳务作价的方式进行电影投资,同样电影明星也常常会以片酬作价成为投资方。① 以上是美国电影行业内的4种主要投资主体。

除在电影产业链中行业内部的各种投资主体外,电影行业外部的资金也构成美国电影产业投融资的重要资金来源。从历史的角度看,美国行业外资金大量涌入美国电影产业共经历了4次大的浪潮。第一次浪潮出现在20世纪70年代初,当时美国税法规定投入电影生产制片的资金可以在短时间内提前折旧,同时可以作为报税时的预扣金额。这一税收优惠规定吸引了大量个人投资者将资金投入电影行业,直到1986年美国税制改革堵住了这一资金流向。第二次浪潮源于1995年证券市场上通行的投资组合理论在电影投资领域的应用。大量的实践表明,如果将一笔资金分散投入到20—25部不同风格的电影项目中,可以大大降低投资风险,并可保证一定比例的回报,因此保险资金和退休基金纷纷涌入电影行业。第三次浪潮出现在20世纪90年代末,德国当时的税法规定公民投向电影生产制片的资金(无论本国电影还是外国电影)可以立即在税前预扣,并可延迟到未来相当长的时间后才交纳税款,这一税收优惠政策极大地激发了德国公民投资电影的热情,并使德国成为美国电影投资资金的主要国外来源。德国政府在2003年前后修改了税法,弥补了这一漏洞,最终停止了德国资金流向好莱坞。第四次浪潮始于2004年,发起者是来自华尔街的对冲基金和私募基金,主要以电影投资基金的方式出现。根据美林证券的分析报告,目前好莱坞的六大制片公司及其旗下公司整体电影生产制片费用中至少30%资金来自此类电影基金,平均年资金额达25亿美元。总之,美国电影产业存在多元化的投资主体,为美国好莱坞电影产业的发展提供了充足的资金来源。

3. 好莱坞电影产业投融资的金融服务体系

在美国,电影故事片不被视为文化艺术而被视为商业活动,因此

① 周笑.中国电影视产业的融资创新[J].现代试听,2008(4).

美国政府并不给电影故事片提供任何直接的财政资助,即使是非商业电影如纪录片、动画片、实验性艺术电影也只能通过国家艺术基金会提供有限资助,申请额最高不超过影片摄制资金总额的 1/3,对非故事电影的资助年均不超过 200 万美元。① 在这样的背景下,美国电影产业的发展能够保持充分的资金支持与美国好莱坞电影产业较为成熟的金融服务体系是有巨大关系的。

在美国好莱坞电影产业的金融服务体系中,银行扮演着重要的角色。银行可以为电影生产制片提供各种形式的贷款,包括一般抵押贷款、预售合同抵押贷款、交货合同抵押贷款、差额融资等银行金融信贷产品。一般抵押贷款是最为常见的融资方式,由电影公司提供抵押品给银行或借款方以取得资金,在影片上映后优先偿还贷款并加计利息。预售合同抵押贷款是指电影公司可以用与各地区发行商签订的预售发行权合约取得贷款,电影公司以预售合同向银行或借款方申请融资时,由于预售合同中会记载影片完成时发行商需给付电影公司的最低保证金,因此银行或借款方会依据该发行商的信用水平和信誉核发贷款数额给电影公司。如果发行商信用程度非常高,银行甚至会核定贷给电影公司 100% 的最低保证金额度。由于履行预售合同的一项重要前提是电影能够顺利完成生产制片,因此银行或借款方除了要求电影公司提供预售合同外也会要求进行完工保证,即通过完片担保以确保影片将来若未能完成生产制片,银行或借款方可以从完片担保公司获得赔偿。交货合同抵押贷款和预售合同抵押贷款类似,是指电影发行公司向电影制片公司承诺当电影完成时将以一定的保证价格购买电影所签订的合同,电影制片公司用这份与电影发行公司签订的合同向银行申请的贷款就是交货合同抵押贷款。差额融资是指银行在没有任何抵押品的状况下,根据权威性的销售代理商给未完成的电影在全球各地可能的销售收入所做出的评估给电影公司一定额度的贷款,以使电影制片公司获得完成电影

① 孙春生,陈振英.发展我国电影产业的政策建议[J].电影评价,2008(11):97—101.

生产的剩余差额资金,目的是完成影片生产,一般来说这种贷款的额度有限。

在好莱坞电影产业金融服务体系中,另一个重要的金融角色就是保险公司。保险公司为投资者提供了风险分担机制——完片保险。完片保险属于第三方责任保险,它可以向电影投资者提供担保,保证一部电影会严格按照投资者与制片人协商的预算和计划来完成电影生产制片。虽然完片保险既不能给电影的市场成功提供担保也不能提供电影的资金来源,但是它转移了电影生产制片过程的风险,通过为电影投资者提供保险以保障电影能够在预算和计划之内完成,防止投资人因生产制片方和相关工作人员的失误等不可预知的情形导致的错误判断而遭受损失。当一部电影超出预算才完成生产制片时,保险公司会支付超出预算的部分。完片保险的费用一般都会包含在美国电影的制作预算中,是电影生产制片的必要支出,通常会占到一部电影预算的2.5%到5%,同时在没有索赔要求的情况下,即电影在没有需要保险公司支付超额预算的情况下成功完成生产制片,完片保险还会有基于完片保险费用50%的佣金回报。[①]

产业投资基金是美国好莱坞电影金融服务体系的又一个重要内容。产业投资基金为个人投资者的闲置资金进入电影生产制片行业提供了机会,一般而言,生产制片一部电影需要大量的资金,这是普通投资者所无法承受的,而电影产业投资基金一方面为零散的资金提供了化整为零的机会,丰富了生产制片领域的资金来源,另一方面又可以将集中起来的资金分别投资于不同的电影,实现了风险的分散化,使电影产业投资基金成为拥有较为稳定收益率的投资工具。

总之,银行信贷产品、保险产品以及投资基金产品扩大了美国电影生产制片的资金来源,为美国电影产业的发展提供了必要的金融

① 张彩虹.归去来兮——对中国电影产业化发展现状的思考[J].当代电影,2006(4):23—26.

服务,同时推动了美国电影产业投融资机制的建构和完善,并在一定程度上实现了电影产业发展和金融服务的共赢。

4. 美国电影产业拥有广泛的电影投资回收渠道

20世纪80年代以来,美国电影产业逐步发展形成了一种大电影产业的概念,即电影的市场是一种可扩展的市场,能够通过不同的发行渠道和产品市场窗口,多渠道进行投资回收,在电影的衍生产品市场获得更为高额的产业回报。

在多种电影投资的市场回收渠道运营方面,美国好莱坞电影有一个经典的市场窗口理论,就是说每一个市场的投资回收渠道就像窗户的窗口,这些窗口可以按照电影投资回收的计划一个个打开,每打开一个市场窗口,就意味着一个投资市场回收渠道的实现,而根据不同时间开启不同的市场窗口,将可能实现电影投融资收益的最大化。这些市场窗口是从电影院窗口开始的,并逐步进行拓展成为电影产业的多级市场,此外还包括在海外发行的每一个国家和区域同样的多级市场。在这些市场中影院放映市场是最为重要的市场窗口,可以称之为第一窗口,影院市场的票房收入一般能占到影片收益的30%,虽然未必是电影的最大收益窗口,但对电影在整个电影市场的成功具有决定性的作用[①],它就像电影进入市场的发动机,决定了电影在其他市场窗口能够获得怎样的市场收获和认可,高额的电影票房收益是电影在其他市场窗口环节成功发行的可靠保障,也就是说如果电影在影院放映环节不能获得很好的市场反馈,那么在其他市场窗口也将很难有好的市场表现。这是因为虽然影院市场的收益未必是电影最大的投资收入来源,但是影院的良好表现将实现电影良好的市场形象和口碑,为其他电影的其他投资回收渠道奠定坚实的市场基础。

5. 美国电影产业投融资机制分析总结

美国电影产业投融资机制的构建是以保护对电影投资的资本为

① 黄式宪.中国电影产业背景中的发展思考[J].当代电影,2006(2):36—41.

基础的,美国电影产业投融资作为商业投资几乎是无法获得任何来自政府的资助和支持的,因此控制电影投融资市场风险是构建美国电影产业投融资机制的核心目的。在美国电影产业的发展中,政府没有对进入电影市场的资本进行规定和限制,这在很大程度上保证了美国电影产业资本的充足和活力。美国电影产业最为显著的特征就是电影产业的金融服务和电影工业化体系,电影金融服务帮助电影直接获得了资本并进行了必要风险控制,电影工业体系最终确保电影完成生产制片并进入电影产业市场接受市场的考验和投资的回收,市场最终决定了电影投融资是否成功。因此美国电影产业投融资机制的本质是确保可以生产出市场接受的高质量电影产品,并通过电影工业化的生产过程最大程度控制电影的投资风险,以获得电影产业的投融资利润。

(二)欧洲电影产业投融资机制特征分析

1. 欧洲电影产业投融资机制的总体特征

自第一次世界大战以来,欧洲国家始终没有为电影产业找到在商业上可行的盈利模式,这是因为欧洲电影产业市场由于语言和文化的不同被分成了很多相互割裂的部分,同时由于各国的市场规模都相对有限,从而无法应对来自美国的具有市场规模的电影产品的挑战。因此,基于民族文化保护的需要,各国政府动用自身力量对本国电影产业给予直接的支持便成了欧洲电影产业投融资机制不可分割的一部分。

来自欧洲各国政府的电影资助是欧洲电影产业投融资机制的重要组成部分。20世纪50年代以来,欧洲国家已经较为普遍地建立起公共财政对电影的资助体系。英国和意大利率先于20世纪20年代通过了保护本国电影产业的法案。最初的公共资助体系采用的是对电影生产的自动资助模式,即根据电影的票房收入的一定比例自动给予生产制片商或发行商一定金额的资金支持,从而为他们的下一部电影提供资助。意大利于1938年建立了这种对电影生产制片自动支持的制度,而法国和西班牙则分别于1948年和1964年建立了

这一制度[1]。欧洲第一个选择性资助制度是在电影观影人数出现急剧下降后推出的,主要面向电影的生产制片。英国于1949年推出了选择性资助制度,而西班牙则在1983年开始实行这一制度。选择性资助制度是一种要求电影生产制片商以将来的收入进行偿还的软贷款。后来葡萄牙(1971)、希腊(1980)、奥地利(1981)、卢森堡(1990)都建立了公共财政资助体系。[2] 自动资助体系的目的在于保持整个产业广泛的竞争力(通过奖励成功电影的形式提供补贴),即意在保证电影的生产数量,而选择性资助制度旨在达到更多的文化目标,更多资助的是实验性电影,主要关注的是电影的品质。

总体来讲,由于分布的国家较多,各国都有着较大的文化、语言和市场差异,以及复杂的历史原因,欧洲没有一个足够大且文化统一的电影产业市场,欧洲各国为了保持本国特有的电影文化价值,政府扶植就成了各国电影产业投融资机制的重要组成部分。

2. 典型欧洲国家的电影产业投融资机制分析

虽然以政府的力量保护电影产业的发展是欧洲大多数国家的共同做法,但在具体资助方式上,不同的国家之间存在着一定的差别。法国、德国、意大利、英国是欧洲最为主要的电影市场,这些国家的电影产业投融资机制各自有着不同的发展特点,以下我们将分别进行具体分析。

(1) 法国

法国是世界电影的发源地,1895年法国卢米埃尔兄弟在巴黎公开了他们自己制作的电影,由此正式宣告电影诞生。在电影诞生后的最初20年,法国电影因其先发的优势风靡全球,成为世界电影的主导者,然而好景不长,在第一次世界大战之后,法国电影就因为在电影技术设备上的资本投入不足、战争的影响以及法国大电影制片厂对电影生产制片的盈利能力缺乏信心等原因逐渐丧失了其原本领

[1] 泰勒·考恩(Tyler Cowen)商业文化礼赞[M].严忠志,译.北京:商务印书馆,2005:76—84.
[2] 饶曙光.中国电影:改革开放30年[J].电影,2008(12):103—107.

先的地位,被美国、德国等国家迎头赶上。第二次世界大战之后,好莱坞电影更是像潮水般涌进了法国。

为了保护法国文化,抵抗好莱坞电影的入侵,法国政府采取了一系列旨在保护法国电影产业的措施。具体包括在1948年废除了1946年美国和法国签订的Blum-Byrnes协议[①],并规定电影院在13个星期中至少要有5个星期用于放映法国电影,同时恢复了二战前每年最多进口120部美国电影的进口配额,建立了向电影产业提供直接财政资助的资金等,由此拉开了法国政府长期努力支持法国电影的序幕。

目前法国电影产业资助与监管体系中最为重要的机构是法国国家电影中心(CNC),该机构成立于1946年,既是法国文化部直属机构又是电影行业的协会组织,具有法人资格和财政自主权,其主要功能是管理财政资助资金和监管电影市场。法国国家电影中心管理的财政资助资金并非来自财政预算,而是由对影视产业进行征税而提取的专项资金,具体包括电影院票价收入的11%税金,放映美国电影的纳税率为14.5%,电视台营业额的5.5%税金,音像出版的2%税金,也就是说,法国的财政资助体系是建立在以服务消费为基础的"强制储蓄"的原则之上的,属于产业内部的重新分配。[②]

法国国家电影中心的资助分为自动性资助和选择性资助两种形式。自动性资助是指影视作品在各个载体所产生的税金按照规定比例纳入扶植资金体系后由法国国家电影中心根据特定条件分配偿还给制片、发行、放映3个环节,用途严格限定在电影行业内的持续生产和经营。具体讲,自动性资助就是一部法国国产故事长片或合拍片在影院发行、电影播映、音像市场所产生的税金将由法国国家电影中心设立专款账户,用于资助制片人或导演拍摄下一部电影时使用,偿还额高达50%。致力于发行法国国产故事长片或合拍片的发行商

① 考林·崔斯金斯,等.全球电视和电影:产业经济学导论[M].刘丰海,译.北京:新华出版社,2004:212—234.
② 曹春明,方芳.电影行业的竞争状况分析[J].科技广场,2009(6):67—72.

在连续发行同类影片时也可以享受国家资助,其专款资助账户上的金额和预期发行下一部影片的收入成正比。电影放映商则可以得到一笔扶持补贴金用于更新现代化影院设备或新建影院,补助金额与影院票房收入所产生的税金成正比。选择性资助除重点面向故事长片制作外还包括改写剧本、外语片、国际合拍、短片和独立影片的发行等,由法国国家电影中心下属的8个委员会每年在全国范围内接收500个候选剧本,审阅后从中挑选出30个剧本给予部分制作资金的帮助。

通常来说,法国国家电影中心仅扶持有长期生命力和文化增值价值的电影,商业化程度高的电影和潮流性视听节目很难得到资助。对于电影艺术创新的推崇和对新人新作的扶持是法国电影产业政策的另一核心内容。法国国家电影中心对处女作影片的经济倾斜还延伸到鼓励发行商多发行处女作电影的激励措施,从根本上催生了法国电影的新兴力量,而帮助法国电影不同于好莱坞模式别样生存的关键就是这种新人新作的"召唤"制度。总体上来看,法国国家电影中心把70%的财政资金分配给自动资助机制,剩余30%用于选择性资助方式。

1983年法国成立了信用保证履约公司,为电影制作企业申请银行贷款提供信用担保。在电影制作商与发行商确定了预售合同以及政府资助机构的合同之后,它们可以把这些合同作为抵押向银行申请贷款,此时法国信用保证履约公司就可以为借款者向银行提供信用保证,但法国信用保证履约公司最高只为银行承担55%的风险,并且只负责赔偿在穷尽了其他还款可能之后仍存在的损失。

1985年法国电影市场因受到美国电影的强力冲击,本土电影市场占有率急剧下降,随后法国政府推出了一项新的投资机制,利用税收减免政策吸引私人和社会资本进入电影产业。其具体的运行机制为:任何个人或企业只要将其不超过25%应纳税收入投入影视专项投资公司管理的基金,便可享受减免税优惠,对个人免征全额税,但

每户免征金额总计不高于 12 万法郎,企业则可执行额外的折旧,额度为购买影视专项投资公司管理基金资本的 50%。[①] 投资者享受这种税收优惠的前提条件为持有影视专项投资公司管理基金至少 5 年。法国影视专项投资公司的基金通过将资金投入专业的电影制片公司或直接参与电影的投资,投资的影片不能超过由法国国家电影中心审批立项的范围,其中投入每部电影的资金不得超过总投资的 50%,对合作拍摄的外语片投资不得超过年投资总额的 20%,此外 35% 的资金是提供给独立电影制作者的。政府通过在全国范围内建立投资合同存放系统和电影售票网络对影片票房收入及电视台播放次数分成等硬性指标进行严格监控,从而实现了较高的透明度,保证了投资人的利益。1991—2000 年法国电影故事长片融资的 52% 来自影视专项投资公司管理的基金,2004 年共投资 61 部电影,投资总额近 4 000 万欧元,迅速提高了法国电影在制片和发行方面的国际化速度,同时法国本土电影票房快速回升并基本保持在 25% 到 35%,对美国电影进行了很好的产业阻击。

在法国电影投融资机制中,政府通过立法规定电视台必须承担起扶持本国影视产业发展的责任,无论商业或公共电视台必须以年度收入的 15% 投入法国或欧洲的电影,且首播电影一年需播映 120 小时,这也在一定程度上保障了法国电影产业的投资规模以及投资回收渠道。

法国电影产业的投融资机制目前已经较为成熟并形成了本国的发展特色,基本的投融资模式可以总结为:制片人筹资(境内及境外)+电视台投资+国家资助。以 2003 年为例,31.3% 的电影投资来自制片人本土筹资,14.9% 的电影投资来自国外资金,30.1% 的资金来自电视台,23.7% 来自法国国家电影中心的资助,虽然来自国家的资助所占比例大幅下降,但是它对于整个法国电影产业投融资机制的意义显而易见。

① 中国电影产业研究报告[M].北京:中国电影出版社,2009:41—57.

(2) 德国

1895 年 11 月,德国电影史上的第一部电影在柏林冬宫首映,之后德国的第一批电影制作和发行公司诞生了。目前德国有 70 多家电影制片公司,但大多数是小公司,在发行环节有 50 余家电影发行公司。21 世纪以来,德国每年出品的故事长片不足百部,本土电影份额仅为德国电影票房的 15% 到 20%,70% 左右的票房份额被美国电影占领,其余为西欧各国电影,德国电影在欧盟 20 多个国家的电影市场的份额仅为 4.5% 左右。① 全德国拥有 4 000 多家电影院,每年上映电影 400 部,观众约为 1.2 亿到 1.5 亿人次,票房总额每年约为 8 亿到 10 亿美元,且呈现逐年上升的发展趋势。②

为了促进德国本国电影产业的发展,德国政府在 1967 年就颁布了《电影促进法》,迄今已建立联邦和州两级电影促进基金。其中地区性的电影促进基金构成了德国电影公共资助资金的主体,而德国最大的联邦资助机构——德国国家电影资助机构提供了约 28% 的财政资助。德国国家电影资助机构是德国经济部控制下的公共机构,每年为德国电影的制片、发行和放映提供近 3 000 万欧元的财政支持。

德国电影资助机构设立了基础基金与项目赠款两类补贴手段,对德国国内所有符合条件的电影给予资助。1998 年 8 月 6 日,德国通过了《德国电影资助法案》,其中第 15 条规定,接受财政补贴的电影必须符合以下要求:第一,制片商必须是德国居民,或者居住在欧盟任一成员国内,但必须在德国境内设立分公司或代表处。第二,所有的成品电影必须有德语版本。第三,电影的前期制作工作至少有 30% 在德国完成。第四,电影导演应该是欧盟居民或具有德国文化背景的欧盟公民,如果不是,则要求大多数演职人员是德国人或欧盟公民。第五,电影应该首先在德国国内以德语的形式放映或者在电

① 张生祥.全球时代的德国电影产业政策与市场结构[J].当代电影,2007(5):124—131.
② 浙江在线.以美国为鉴看电影版权产业将为中国 GDP 贡献多少.[EB/OL].(2009 - 03 - 19). http://cjr.zjol.com.cn/05cjr/system/2009/03/19/015357421.shtml.

影节上代表德国进行放映。满足这5项条件的电影即可以进行资助申请。而项目赠款由一个专门的委员会负责,在公平、公正与平等的基础上进行分配。这种赠款是一种无息贷款,各个接受赠款的机构或个人必须在一定期限内归还,具体的归还日期要视所资助电影的市场投放效果而定,同时德国国内的制片商必须至少承担15%的影片制作费用。2002年该机构一共资助了29部电影,总财政支出为1 140万欧元。这些电影制片商或机构除了接受联邦基金的资助外,它们还可以在所在州拿到赠款,前提条件是2/3以上的赠款必须用于所在州内的电影生产制片活动。

另外德国政府还出台各种新的市场激励机制,鼓励德国电影制片、发行的创新。例如在德国上映的任何一部电影,如果在一年内能吸引10万人次或更多观众的话,德国电影资助机构将为该电影的制片商补贴一笔基础资金,用于接下来新的德国电影的制作,最高数额不超过200万欧元。2002年,德国电影资助机构资助的电影数量为63部,总财政支出1 800万欧元,其中有7部电影接受的补贴超过了100万欧元,有4部电影获得了50万到100万欧元的资助。①

2004年,德国的新电影促进法生效,进一步提升了德国政府对电影产业发展的支持力度。政府每年给本国优秀故事片和纪录片颁发120万欧元的高额奖金,以刺激和繁荣德国电影产业市场。2007年设立了德国电影促进基金,为电影业提供雄厚的财力支持,该基金每年支配金额超600万欧元,迄今已向179部电影发放了1.1亿欧元的促进资金。

(3) 意大利

意大利对电影产业进行的资助和扶植同样是以政府为主导的。政府主导的电影产业投融资机制是意大利电影产业发展的重要特

① 杨志生.略论中国电影产业的国际化战略[J].江苏经贸职业技术学院学报,2007(4):134—141.

征。从中央政府到地方,各级政府都会对电影产业提供财政支持。意大利的电影生产活动主要集中在罗马、那不勒斯、米兰以及都灵等地,各地区当局也都积极支持本区域电影产业发展,一些地方政府还建立了电影委员会为电影制片公司提供资金支持和产业发展的激励措施。中央财政每年向电影产业提供6 040万欧元的预算,而各地区资助的金额在260万到520万欧元间①,并且这些资助在逐年增加。

意大利负责管理电影产业的政府机构是表演艺术部。1985年以来,对意大利电影产业的财政资助都是表演艺术部通过一个专门针对表演艺术的基金发放的,意大利国家预算法案通过以后,基金管理的金额每年都会修订。由于预算的限制,分配到这一基金的资源是十分有限的,同时从资金的流向上看,意大利电影产业的生产制片部分吸引了大部分的公共资助(58%),电影营销推广只占到了13%,剩下的29%投入了意大利国家中央电影机构。

除了有国家和地方财政直接以补贴形式向电影产业提供的资助以外,意大利还通过国家劳动银行电影信贷部管理的资金以信贷形式为意大利电影产业提供支持。这种信贷资金的分配要遵守特定的规则,并受到表演艺术部电影咨询委员会和电影信贷委员会的控制,前者负责对电影进行定性评价,以判定其是否因具备国家文化利益而享有特殊的贷款资格,后者负责评估递交申请的电影项目在商业上的可行性。这种以贷款形式分配的资金必须偿还银行的电影贷款部,而具备国家文化利益的电影在获得保障基金资助的情况下,可免除其还款责任,即在市场回收不足以偿还贷款时,意大利国家保障基金可以为这一类电影的申请者偿还制片贷款。在这样的政府电影扶植发展体系下,意大利的艺术电影获得了巨大的发展空间,其独特的电影美学获得了来自全世界范围的肯定。

① 李华成.欧美文化产业投融资制度及其对我国的启示[J].科技进步与对策,2012(7):71—76.

(4) 英国

英国的电影产业投融资机制也是以政府资助和扶植为基础的。在1992年之前,英国电影产业的公共资助体系存在着多头管理的现象,即有英国艺术委员会等多个机构共同对电影公共资助体系进行管理,多机构的多头管理直接造成了英国电影扶植效率的低下,后来英国政府对这些机构进行了重组,将其整合成一个单一的机构——英国电影委员会,并由英国电影委员会接管原先由英国艺术委员会管理的用于支持英国电影产业发展的福利彩票。从2004年开始,英国电影委员会负责所有的来自文化、传媒和体育部门对电影的直接资助。与资助体系内部重组相对应,英国政府还逐步将支持电影生产制片的责任转移给了地方性机构,而各地方电影资助管理机构也表现出对电影及音像产业日益增长的兴趣,把其作为促进当地经济发展的潜在工具。

英国政府除了给予电影产业直接的财政资助外,还通过税收减免计划鼓励英国的电影产业投资。英国1992年《金融法案》规定,总支出在1 500万英镑以下的电影可以获得相当于制作费用7%—10%的税收减免,总支出在1 500万镑以上的电影可以获得相当于制作费用12%—14%的税收减免。① 在1999年到2003年5年间英国政府给予电影产业的税收优惠总计达到了8.6亿英镑②。通过英国政府一系列的资助支持和努力,英国电影产业在保持自身文化特征的同时也赢得了大量本土和海外市场。

3. 欧洲电影产业投融资机制分析总结

在欧洲国家的电影产业投融资机制中,政府普遍占据着重要的地位,各国的电影产业投融资机制基本都是以政府为主导型。这是因为欧洲各国由于语言和文化的不同,无法形成统一的电影大市场,各国电影的发行放映基本上局限于本国有限的领土和观众范围之

① 胡异艳.中国电影产业发展探析[J].科技产业,2007(4):128—132.
② 谢凤燕.美国知识产权海关保护的执法现状及对我国的影响[J].对外经贸实务,2012(1):145—151.

内,无法像美国电影那样实现庞大的国内市场带来的规模经济效应,市场的狭小使欧洲电影存在很大的电影投资回收压力,因此欧洲电影的投资规模普遍较小。在电影观众对电影视听效果要求不断提高的今天,中小成本制作的欧洲电影很难满足电影产业市场的需求,在好莱坞斥巨资打造的视听盛宴面前无法进行竞争,由此陷入了中小投资—投资难以回收—进一步缩小投资规模的恶性市场循环。电影作为一种本国文化的载体不仅仅是一种商品,同时还是一种思想和文化的载体,在这种情况下,为了保护本国民族文化的发展,促进本国文化价值观的传播,欧洲各国政府就会主动采取措施支持本国的电影发展,否则本国的电影产业市场和文化传统都将会受到来自好莱坞电影的影响和威胁。

以政府为主导构建的电影产业投融资机制是欧洲各国在各自电影产业发展实践中不约而同形成的选择,通过政府构建的符合本国电影产业发展需要的电影产业资助扶植系统,欧洲各国电影产业实现了各自独特的发展轨迹。

(三)韩国电影产业投融资机制特征分析

20世纪90年代中后期以来,韩国电影产业在世界范围内异军突起,受到全世界的关注和瞩目。韩国电影产业的迅速崛起有着政治、经济、社会、文化各方面的原因,而其电影产业投融资机制的完善和成熟是其中一个重要的因素。韩国作为中国的近邻,曾经长期受到中国文化的影响,但其在现代电影产业的发展中有很多产业实践的经验是值得中国电影产业发展借鉴的,特别是在电影产业投融资机制的建构方面。

1. 韩国政府在韩国电影产业投融资机制中的作用

韩国政府在韩国电影产业投融资机制的建构中扮演着举足轻重的角色。其一,韩国政府通过《文化产业振兴基本法》《电影振兴法》等法律法规立法确定电影产业的重要地位,为电影产业投融资机制的建构和完善营造了良好的产业发展环境。其二,电影立法明确了韩国政府对电影产业发展的资助义务。根据《文化产业振兴基本

法》,韩国政府在1999年成立了文化产业基金,提供新创文化企业贷款,基金规模从1999年的549亿韩元到2002年的2 329亿韩元,4年间增加4倍①。根据《电影振兴法》第七条,韩国政府于1999年成立韩国电影振兴委员会,由后者管理分配政府对电影产业的财政资助预算。对于一般商业电影,韩国电影振兴委员会所编列的财政补助并非无偿给予,而是以无息或低息融资的方式贷款给韩国商业电影制片商,电影制片商可以以房产向电影振兴委员会申请抵押贷款,金额最高为6亿韩元,每家公司一年最多申请3部电影,期限为2年,到期必须偿还。此外电影公司也可以用抵押著作权的方式申请,最高可达5亿韩元,电影上映结束半年后清偿。②除了直接的财政资助外,韩国政府还通过税收减免政策鼓励企业投资和参与电影产业,这些举措大大繁荣了韩国本土电影的生产制片,为韩国电影产业的腾飞奠定了良好的产业环境和投融资基础。

2. 韩国电影产业投融资主体和多元化的资金参与

韩国大企业集团曾经是韩国电影产业的重要投资主体。早在20世纪80年代末,包括三星、现代、大宇在内的韩国大企业集团就因受到索尼收购美国哥伦比亚电影公司和哥伦比亚唱片公司的启发而计划进军文化内容生产行业。基于软件与硬件可以产生协同效应的观点,这些韩国大企业集团在生产电子设备的同时开始涉足娱乐产业。从20世纪80年代末开始,三星与大宇集团便开始投资电影和电视制作。此后这些大企业集团更是将业务扩展到电影进口、融资、制片和影院运营等方面。虽然在1997年的东南亚金融危机之后,这些企业财团大幅收缩业务范围,有的甚至放弃了电影业务,但它们曾经的参与给韩国电影产业的复兴奠定了坚实的基础。通过举办独立电影节和各种电影剧本竞赛,这些企业财团吸引了大量人才进入电影产业,并使年轻的导演获得了前所未有的发展机会。另外这些企业财

① 姜锡一,赵五星.韩国文化产业[M].北京:外语教学与研究出版社,2009:251—267.
② 韩国电影观众人数创新高 大片起推波助澜作用[N].新闻晨报,2007-01-12.

团中很多杰出的人士进入电影产业,把他们的营销系统规划、财务透明管理等先进的经营管理理念移植到了韩国电影产业中,从而改变了韩国电影产业原先落后的运营方式。虽然这些企业后来退出了电影产业,但是很多人才继续留在了电影领域,成为韩国电影产业发展复兴的中坚力量。

韩国政府以直接和间接的方式推动了电影产业投融资的发展。政府推动以知识产权为担保的融资方式,也就是以技术信用保证基金对技术成果进行鉴价然后再配合担保服务为包括作品版权在内的技术成果搭建有效的融资平台,即售后回租制度,拓宽了韩国电影产业的融资渠道。此外政府还强化了以制片人为导向的合同融资制度,引导制片人和创投机制相结合引入资金,其中官方机构文化振兴院和民间创投公司IMM就曾合作一起推动韩国影视产业创业投资。同时韩国政府也成立了投资电影的基金,由韩国电影委员会以及中小型商业投资管理委员会管理,以促进韩国电影产业投融资的发展,2000年,来自各种渠道的组合基金投资电影行业的总额达到了9 200万美元。[①]

除了韩国政府财政资助资金和大企业投入的资金外,从具体的资金筹措方式来看,通过电影发行商或放映商预售电影版权是韩国电影生产制片的传统资金筹措渠道。而随着韩国电影产业的不断发展,电影生产制片的资金筹集方式也变得更加灵活,例如韩国电影《我的老婆是大佬》就通过网络融资募得资金280万美元[②],韩国导演姜帝圭的电影制片公司通过IPO上市机制在韩国股市KOSDAQ上市后启动了通过证券市场向公众募集资金的方式。多元的电影产业投资渠道和资金筹措方式在很大程度上直接推动了韩国电影产业的发展。

3. 韩国电影产业投融资机制分析总结

在韩国的电影产业投融资机制构建中,韩国政府和大财团对电

① 李大武."韩流"的成因及其发展趋势[J].剧作家,2007(4):131—135.
② 霍步刚.国外文化产业发展比较研究[D].大连:东北财经大学,2009.

影的投资发挥了举足轻重的作用。首先,韩国政府的一系列产业政策和法律规范为韩国电影产业的发展创造了良好的外部环境和产业导向。其次,政府在鼓励和引导资金进入电影产业以及在电影产业投融资创新方面也起到了很大的推动作用。在政府的支持和鼓励下,韩国的大财团先后加入韩国电影产业的发展中,大量的资本参与和人才培养为韩国电影产业化发展积蓄了产业力量。最后,韩国电影产业的蓬勃发展与韩国电影产业投融资机制的发展和完善是分不开的,目前韩国已经形成了市场化的多元投资主体和融资方式,在这样的投融资体制的构建中,政府发挥了巨大的引导和规范作用,通过政府坚定的保护和发展本国电影产业的决心,政府产业政策、制度的不断与时俱进,韩国电影最终获得了成长的动力和辉煌的产业发展。

二、中国电影产业投融资机制进化的国际经验

(一)市场化的政府扶植是电影产业投融资机制的进化方向

在世界任何一个国家的电影产业的发展中,基于对本国民族文化和电影产业的保护,政府扶植都是推动本国电影产业有序发展必不可少的产业调节手段,然而不同国家在进行政府扶植时,使用的方法导向是不同的,而不同的政府资助扶植方法导向对电影产业产生的发展影响也是完全不同的。

根据世界各国进行的电影产业政府资助扶植的情况,政府的资助扶植可以分为两种基本的模式:第一种模式是政策性的政府电影产业扶植资助,是指通过政府的政策和行政命令对国家电影产业扶植资助进行分配的一种产业扶植方式。其特点是电影获得电影扶植资助并不是以电影的市场表现为基础的,而是更加依赖政府的资助政策的导向,进行更为主观的电影扶植资助政策的执行,电影产业不发达国家往往采用的是政策性的政府扶植资助模式。[1] 第二种模式

[1] 卢燕,李亦中.聚焦好莱坞:文化与市场对接[M].北京:北京大学出版社,2006:141—177.

是市场化的政府电影产业扶植资助,是指政府对电影产业扶植资助的分配是以电影的市场表现为基础的,电影要想获得来自国家给予的电影资助,必须在满足国家扶植政策的前提下,通过电影的市场表现来赢得国家电影扶植资助,政府对电影产业扶植资助是根据电影的市场票房成绩通过明确的流程和标准来确定的。

这两种政府对于电影产业进行扶植的方式具有完全不同的产业效果。政策性的政府电影扶植资助在执行中往往会流于形式,最终由于种种主观原因获得扶植的可能是电影市场票房表现差、不值得扶植的电影和电影公司,长期下去将会导致国家的电影产业扶植政策很难达到推动本国电影产业发展的效果。中国目前的政府电影扶植资助政策在很大程度上就是政策性的政府电影扶植资助模式,获得扶植资助的电影往往并不能在电影市场获得认可,电影资助扶植政策的执行往往简单地停留在意识形态的判断上,这对于中国电影产业化发展的推动效果是有限的。而电影产业发展较为成熟的国家往往采用的是市场化的政府扶植资助政策,电影想要获得国家的电影扶植资助,不仅要满足基本的意识形态判断,还要以电影的市场表现为标准进行扶植资助评价,市场表现更好的电影将会优先获得国家的电影产业扶植资助,在这样的政府电影产业扶植政策下,电影资助扶植政策才可能发挥更好的扶植和导向作用。

对于政府的电影产业扶植政策执行而言,很显然市场化的电影产业扶植政策是电影产业投融资机制发展的国际进化方向。市场化的政府扶植资助政策有利于将电影扶植的指标进行定量化解析,使得扶植政策的执行更为客观且符合电影产业发展规律,给予了更多优秀电影获得国家政策扶植资助的机会,是推动本国电影产业发展的有效手段。

(二)产业生态的形成是电影产业投融资机制进化的方向

根据对电影发达国家产业发展轨迹的研究,电影的产业化发展已经成为世界各国电影发展的共识,电影的产业化发展水平直接决定了这个国家的电影发展水平,而电影产业化的发展又离不开电影

投融资的发展。电影发达国家正是很好地处理了电影产业化发展和电影投融资之间的关系,建立了完善的电影产业投融资机制,形成了市场化的电影产业投融资机制生态,让电影产业获得了长期发展的动力。

以美国好莱坞电影为例,好莱坞电影的发展是以产业市场为中心的,电影投融资的目的就是通过对电影的投资满足电影市场的电影消费需求,通过电影产品的销售获取电影产业的投资收益并实现更为丰富的电影产业价值。在这一过程中,与电影投融资对应的就是电影投融资风险,风险控制是电影投融资获取电影产业利润前必须经历的环节,合理克服和控制电影产业的投融资风险是电影产业实现成功投融资的关键。① 好莱坞电影是通过完善的电影产业投融资机制来实现的,通过电影产业市场中多层次的风险控制机构和市场制度进行共同的规范与约束,最终实现合理的投融资风险控制。电影产业投融资机制的成功发展推动了美国好莱坞电影产业的发展,由此美国电影产业投融资机制也随着其电影产业一起进化,实现了电影产业投融资机制内部的优胜劣汰和进一步发展,逐步形成了美国电影产业的投融资机制生态。在这样的国际产业背景和产业发展的环境下,市场化的电影产业投融资机制生态的形成是电影成熟国家的产业发展经验和投融资机制进化发展的方向。

三、中国电影产业化进程中投融资发展的进化特征

中国电影产业化进程中投融资的发展是产业历史发展的必然过程,同中国电影产业化改革的发展进程是一致的,中国电影产业化进程中投融资发展的基本特征是由电影产业化改革的发展进程决定的,对电影投融资发展基本特征的系统认识,对于中国电影产业投融资机制建构具有重要的导向意义。

① 何建平.好莱坞电影机制研究[M].上海:上海三联书店,2006:321—348.

（一）电影产业化投融资由计划经济方式向市场经济方式转变的进化特征

中国电影产业化进程中投融资发展的第一个基本特征是投融资方式由计划经济的发展导向到市场经济发展导向的转变。这是中国电影由电影事业向电影产业转型导致的，产业化电影投融资行为的出现始于这一特征的出现，国家经济发展体制的改变系统地影响了中国的各行各业，中国电影作为文化领域最具备产业发展条件的产业，受到了国家经济运行方式转变的巨大且深刻的影响。

（二）电影产业投融资由单一资本参与向多元资本参与转变的进化特征

中国电影产业化进程中投融资发展的第二个基本特征是参与电影投融资的资本由单一的国有资本参与向多元资本共同参与的转变。电影作为事业发展的阶段只有国有资本参与到电影的运行，其他类型的资本不允许也没有机会参与到这个意识形态领域的投融资。到了电影产业化发展运营阶段，多种资本开始被允许进入电影产业的发展当中，国有资本、民营资本、外国资本开始广泛参与到中国电影产业的发展中，国家对进入电影产业投融资的资本门槛不断放宽，彻底点燃了多元资本参与中国电影产业投融资的热情。

（三）电影产业投融资由业内资本参与向业外资本广泛参与转变的进化特征

中国电影产业化进程投融资发展的第三个基本特征是由业内资本参与向业外资本广泛参与的转变。之所以具备这一特征是因为电影的产业化改革与发展经过长期积累和建设已经具备了巨大的产业市场规模和利润空间，基于资本增值发展的内在需求，中国电影产业无疑对资本形成了强大的吸引力。在电影产业内资本不断扩大投融资规模的同时，行业外资本也被中国电影产业创造的产业机会吸引了进来，从业内资本参与转变到业外资本广泛参与极大地丰富了中国电影产业投融资的资本来源，直接推动了中国电影产业投融资的发展逐步走向成熟。

四、中国电影产业化进程中投融资机制的进化方向

（一）文化事业计划发展模式向市场产业化发展模式的进化

在计划经济体制的发展模式下，电影是作为文化事业由政府直接管理的，并发挥着对国家意识形态的宣传作用。在计划经济体制下，电影的意识形态属性和价值是高于电影的产品价值与商业属性的，因此电影生产的主要目的是进行意识形态的推广宣传，而不是进行市场销售获取产业利润，电影的文化事业功能是电影发展的核心。而在市场经济体制条件下，电影是以产业化发展模式为基础的，电影作为产品进入产业市场，因此电影的生产是完全以市场为导向的，通过对电影市场需求的满足，最大限度地获取产业利润是电影产业发展的重要目标。

电影从文化事业计划发展模式向市场产业化发展模式的进化，是中国电影发展的一次根本性变革，这样的进化给予了电影更大的发展空间和电影艺术更广泛的实践空间。同时产业化发展模式明确了电影的产品属性，而不是片面地强调电影的意识形态价值，通过在市场经济产业环境下电影的产业化发展，将实现中国电影产业更大的市场价值和文化意义。

（二）资金的计划配给管理向产业化市场投融资的进化

中国电影产业发展的基本动力在于电影资本的不断投入，而中国电影由文化事业发展向产业化发展进化中最根本的改变就是电影生产资金从国家计划配给到电影产业投融资发展的进化。在计划经济发展模式下，电影生产的资金是国家按照统一电影事业发展计划进行配给供应的，统一由国家预算拨款和专项资金维持其建设、生产和流通，电影制片厂并没有对电影生产进行投融资的需求和从市场进行投资资金回收的压力。[①] 而当电影在市场经济体制下进行产业化发展的环境中，电影产业发展的市场属性被确立之后，国家就不再

① 高铖.中国电影产业的差异化程度分析[J].广东社会科学，2007(4)：131—136.

负担电影生产的费用,电影企业开始进入自负盈亏的运营阶段,电影的制片方要通过产业市场的投融资行为进行电影生产资金的筹集,如果无法筹集到电影的生产和发行资金,电影很可能将无法进行生产,这无疑对电影的产业化发展提出了更高的要求。

电影产业投融资行为的出现是电影由文化事业发展向市场产业化发展的又一次进化,电影产业化发展的方向导致电影企业有了投融资的需求,电影产业的生产和再生产需要通过从投融资筹集资金开始。同时由于产业化发展的利润导向,就要求最终的电影产品必须从电影产业市场进行投融资资本回收和利润获取,市场化的利益驱动成为电影产业化发展的核心动力。

(三)电影生产制片由导演中心制向制片人中心制的进化

中国电影产业投融资机制进化的第三个环节是电影的生产制片管理制度由导演中心制向制片人中心制的进化。这一环节的进化可以说是质的改变,因为导演中心制和制片人中心制是两个完全不同的电影产业发展制度。

电影导演中心制是与计划经济电影事业管理相适应的电影生产管理制度,在这个制度下,导演是电影创作和管理的核心,导演在以艺术创作为中心的同时兼顾电影的生产流程管理,由于在计划经济体制下电影的意识形态功能远远大于大众娱乐功能,电影生产也没有市场投资回收的压力,所以导演的工作更倾向于提高电影的艺术创作质量,而不是电影的市场票房和成本回收,更没有回收电影投融资的压力,在这样的环境下,导演中心制往往会由于过度强调电影创作的艺术性而忽略电影生产的成本和效率。计划经济的电影发展环境下,导演只要保证电影的意识形态和艺术质量并完成生产就可以了,并没有任何来自市场的压力,而在市场经济环境下,情况就完全不同了。①

在市场经济环境下,导演中心制进化为制片人中心制。在制片

① 尹鸿,詹庆生.2006中国电影产业备忘[J].电影艺术,2007(2):154—176.

人中心制的规则下,制片人是电影项目的核心负责人,而导演只是生产部门的负责人,只对电影的艺术创作负责,是制片人的工作助手,而制片人要承担电影投融资的风险和压力,因此制片人的工作方向完全是市场导向的。制片人要对电影的生产进行成本和生产效率的控制,力求以高质量的电影产品赢得电影产业市场的认可,所以制片人中心制是电影在市场经济环境下进行投融资发展所对应的电影管理制度。

中国电影产业正处于产业化发展的进程中,虽然计划经济的电影发展环境已经不复存在,但导演中心制的影响和局限性依然存在于中国电影产业的生产制片过程中,因此中国电影产业化的发展必须全面建立起全面的制片人中心管理制度,逐步消除计划经济导演中心制对中国电影产业化进程的影响,建立完全以市场为导向满足中国电影产业化发展的以制片人为中心的电影产业管理制度。

综上所述,对中国电影产业投融资机制进行建构研究的第二阶段准备就是对电影产业投融资机制的历史沿革和进化发展进行系统的研究。本国电影产业发展的历史经验的总结和国际电影发达国家经验的借鉴对于中国电影产业投融资机制的建构研究都是必要的。其一我们要对中国电影产业投融资机制发展的历史沿革进行全面总结,以把握中国电影产业的历史发展经验为目的,加深对中国电影产业发展规律的理解。中国电影产业投融资机制经历了商业资本主导到非商业资本主导再到电影产业化主导的3个过程4个阶段的发展,这一过程既是由于特定历史原因而导致的必然结果,也是中国电影产业投融资的进化发展过程。对于中国电影产业投融资机制历史沿革的全面了解更有助于我们更加深刻地理解中国电影产业投融资发展的现状,把握中国电影产业化进程中投融资机制进化发展的历史根源。其二,对于电影产业投融资机制的进化,我们从对电影发达国家的全球考察入手,通过对美国、法国、德国、意大利、英国、韩国这6个国家的电影产业投融资发展进行全面的研究,进一步明确了电影产业投融资机制发展的国际趋势。进行电影产业投融资机制国际

考察的本质是对全球电影产业化发展的共性进行研究,正是这种产业发展的共性给予了中国电影产业化发展可借鉴的进化方向和国际产业规律。

电影产业化发展建立以市场化为导向的投融资机制是国际电影产业发展公认的进化方向,任何一个国家电影产业竞争力的基本体现就是投融资机制的市场化程度。可以说市场化程度越高的电影产业里,投融资机制就越是可以帮助该产业获得长足的发展和进步,反观单一由政府主导的电影产业投融资机制,则缺乏产业活力,甚至无法保证产业进化发展的基本方向。

第四章 中国电影产业化进程中投融资发展的现状

对中国电影产业化进程中投融资机制的建构,第一需要对于中国电影投融资发展的历史沿革和发展进化进行深刻的理解,第二就是对发展现状进行充分的研究,在完成对中国电影产业历史沿革和进化发展的研究之后,这一章我们转入对于电影产业投融资现状的研究之中。

不了解电影产业投融资发展的进化方向就很难保证中国电影产业投融资机制建构的方向符合国际电影产业的发展规律,不了解中国电影产业投融资机制的历史沿革就无法获取产业发展的历史经验,进而不能形成对中国电影产业发展现状的深刻理解。中国电影产业化进程中,投融资发展的现状是建构中国电影产业投融资机制的现实基础,可以说没有对中国电影产业投融资现实基础的研究,是无法进行任何投融资机制建构的,只有系统地掌握中国电影产业投融资发展现状,才能够更为准确地把握中国电影产业投融资机制建构的需求。

第一节 中国电影产业化进程中投融资发展的基本现状

随着国家对中国电影产业化发展的不断重视,2002 年《电影管理条例》、2004 年《电影企业经营资格准入暂行规定》等一系列拉动

电影向产业化方向发展的产业管理政策颁布实施,中国电影走上了产业化改革的快车道。国内外资本对投资中国电影产业的热情日益高涨。① 整个中国电影产业的发展呈现出一派欣欣向荣的景象,而从电影产业投融资机制发展和建构的角度来看,中国电影产业已经形成了政府、企业、产业资本交相呼应、大电影产业格局逐步建立的繁荣局面。

一、政府通过多种手段支持电影投融资的发展

中国电影产业化改革发展以来,政府一直非常重视对电影产业发展的扶植和支持。计划经济发展时期,政府承担了电影制片、发行、放映的全部投入,电影作为重要的大众文化深入人心。随着电影产业化改革的不断推进,电影的商品属性逐步得到了认可和承认,国有电影企业开始向自主经营、自负盈亏的现代企业转型,国有资本和民营资本及外国资本开始真正有机会进入中国电影产业参与产业发展和利润追逐。②

尽管市场经济规律已经成为推动中国电影产业发展的重要力量,考虑到电影具有的意识形态属性、外部性等特点,政府对电影产业的发展并不是听之任之,而是采取了积极主动的扶植发展政策,利用直接资助和税收优惠等多种手段,对中国电影产业制片、发行、放映以及出口等各个环节给予了巨大的帮助。

(一)电影事业发展专项资金

1991年5月,中国政府为了缓解电影工业投入不足的困难,开始设立电影事业发展专项资金。刚开始的时候,国家电影事业发展专项资金按观众人次乘以5分钱从放映收入中提取,1996年以后,则按照县级以上城市电影院电影票房收入的5%提取。③ 专项资金主要

① 张达.中国电影投融资现象分析[D].上海:上海交通大学,2009.
② 徐文松.中国电影产业认知的误区[J]. 电影艺术,2009(6):156—158.
③ 张力.改革开放30年我国教育成就和未来展望[EB/OL].(2008-10-07).http://news.xinhuanet.com/theory/2008-10/07/content-10160445.htm.

用于扶持国家倡导的重点影片生产、城市电影院的维修改造、对少数民族地区电影企业特殊困难的资助以及对中国电影发展有重大影响的重点项目的支持。

专项资金实行中央和省（自治区、直辖市）两级管理。中央专项资金管理委员会由广电部、财政部组成；各省（自治区、直辖市）管委会由地方电影行政主管部门和财政部门组成。专项资金实行逐级上缴、中央统筹安排、分级管理的原则；国家管委会按照各省上缴数额的一定比例（不低于40%）回拨上缴省，再由省级管委会安排使用，其余部分由国家管委会安排使用。国家电影专项发展资金的运行对扶持电影艺术创作，改善电影市场发行运作，推进影院设施维护、改造，提升电影文化传播的经济、社会效益起到了明显的作用。仅1991年到1995年，接受中国电影事业发展专项资金资助的重大题材影片就达60多部。电影专项资金规模从1991年的1 415万元提高到2013年的10.94亿元，累计收入逾40亿元，累计支出35亿元，重点支持了城市影院的新建与改造、胶片向数字化发展、全国影院计算机售票系统的推广、少数民族电影的译制等方面。近年来，专项资金的使用从支持创作向支持电影放映终端倾斜，出台了针对促进城市影院建设的一系列政策，有效地带动了全国各地的影院投资。近10年，累计资助新建、改建影院金额9亿多元，带动了数倍的社会资金投向影院建设。从2002年到2013年底，全国影院数量从900余家发展至近4 000家，拥有银幕数1.8万块。2013年，国家电影事业发展专项资金加强了对中西部及东部困难地区的县城数字影院的建设，按照"先建后补"的方式，当年安排资金20 540万元，对符合条件的264家县城数字影院建设予以补贴支持。2019年，财政部补助地方国家电影事业发展专项资金97 404万元，以支持电影事业发展。2020年，新冠疫情突如其来，电影产业受到了空前的市场打击，国家电影总局及时发布了暂免征收国家电影事业发展专项资金政策的公告，凸显了电影事业发展专项资金管理的产业扶植导向。

电影专项资金的设立是国际上很多国家保护民族电影的通用做

法,如法国、韩国,有些国家的计提比例甚至超过了5％。中国电影专项资金的使用始终是"取之于电影,用之于电影",无论是以前扶持中国国产影片的制片,还是目前支持新建现代化电影院等,其对于中国电影产业的发展都发挥了巨大的推动作用。

(二) 电影精品专项资金

1996年3月,广播电影电视部和财政部联合发布了《关于设立支持电影精品9550工程专项资金有关规定的通知》,设立电影精品专项资金(又称影视互济资金)。电影精品专项资金是由电视广告收入计提建立的。中央电视台广告收入的3％计算上缴广播电影电视部(国家广电总局),每年不少于3 000万元;各省、自治区、直辖市的省级电视台按照其电视广告收入的3％计算,交给省广播电视厅。① 电影精品专项资金专项用于支持电影精品的摄制,没有制片厂的省、直辖市、自治区则用于支持"五个一工程"中的电影拍摄。② 在"9550工程"实施期间,中央和地方政府支持各大国营电影制片厂的影视互济资金近4.4亿元。电影精品专项资金(影视互济资金)的资助项目还增加了对获得铜牛奖的影片和获得夏衍电影文学奖的电影剧本的奖励。电影精品专项资金更侧重于对电影制片阶段进行资助和扶持,鼓励更多优秀电影作品的再创作。

近年来,政府进一步加大了对电影精品专项资金的支持力度。电影精品专项资金年规模从1.5亿元增加至2013年的3亿元,重点加强了剧本创意和青年人才扶持,增加了高新技术的研发和改造投入,拓展了对电影进入产业市场的宣传投入,加大了对国产动画电影的扶持力度。鉴于当前科技对创作的支撑作用越来越凸显,在2013年的电影精品专项资金中,累计支出3 651万元用于电影设备数字化升级、改造和电影数字技术的推广、应用工作。此外,还有部分资金用于中国国产影片海内外宣传、第十五届中国电影华表奖奖金支出、

① 李娜.出得了电影局进不了电影院,中国电影发行怪现象[N].新闻午报,2006-01-14(2).
② 张毅.美国文化产业发展的经验及启示[J].商业时代,2011(24):65—71.

购买电影农村公益放映版权和改善农村电影放映条件、青年导演创作选题策划及打击走私盗版等方面。2014年,国家广播电影电视总局继续深化对中国电影产业化发展环节的优化和改善,支持中国电影的产业化发展。从2019年的电影精品专项资金资助公示中,我们既可以看到对优秀国产影片剧本创作的鼓励,也可以看到不少优秀国产电影获得了相应的资助,而针对电影人才队伍建设、由中国电影导演协会发起的"青葱计划"也得到了电影精品专项资金的支持(表4－1)。

表4－1 2019年度电影精品专项资金拟资助项目(第三批)公示表

序号	单 位 名 称	项目(影片)名称
一、资助优秀国产影片剧本制作		
1	中央宣传部电影剧本规划策划中心	重点剧本策划论证
二、资助优秀国产电影摄制		
1	北京京西文化旅游股份有限公司	我和我的家乡
2	北京京西文化旅游股份有限公司	东极岛
3	北京博纳影业集团有限公司	冰血长津湖
4	北京嘉映春天影业有限公司	一点就到家
5	广西文化产业集团有限公司	秀美人生
6	峨眉电影集团有限公司	五彩云霞
7	天津世纪乐成文化科技有限公司	新·五朵金花
8	广东盛视文化影视有限公司	太阳升起的时刻
9	湖北长江电影集团有限责任公司	我为你牺牲
10	湖南广播电视台	致平凡
11	重庆肥象影业有限公司	白云·苍狗

续表

序号	单 位 名 称	项目(影片)名称
12	北京光线影业有限公司	哪吒之魔童降世
13	北京基因映画影业有限公司	罗小黑战记
14	广东咏声动漫股份有限公司	猪猪侠·不可思议的世界
15	上海淘米动画有限公司	赛尔号大电影7疯狂机器城
16	山西广电音像出版有限责任公司	这一年
17	中央新闻纪录电影制片厂(集团)	青春中国
18	深圳电影制片厂有限公司	变化中的中国
19	山东电影制片厂	乡村理财需注意
20	中国农业电影电视中心	牡丹不止于欣赏

来源：国家电影局官网。

(三)农村电影资助项目

对农村电影发展的资助是中国电影产业政府支持体系的重要组成部分。为帮助解决落后地区农村看电影难的问题，政府出台了多项资助措施以丰富农民群众精神文化生活，推进农村电影发展。

2002年1月，文化部、国家发展计划委员会、国家广播电影电视总局联合颁布了《农村电影放映国家2131工程专项资金及自主设备拷贝管理办法》，旨在解决农民看电影难的问题，目标是在21世纪初实现一村一月放映一场电影。"十五"期间，国家组织实施的农村电影放映"2131工程"取得了显著的成效。[1] 2007年5月，国家广电总局、国家发展和改革委员会、财政部、文化部联合发布了《关于做好农村电影工作的意见》，规定国家每年资助20部农村题材故事片、30部

[1] 童家丽,张莺,肖月.后金融危机时代中国电影产业的投融资之路[J].商业经济,2011(18):176—182.

农村实用科教片的生产,并对国产优秀故事片、科教片的生产,对面向农村发行放映的胶片转制数字影片以及购买版权、拷贝缩制等给予适当补贴。国家对农村电影的资助在推动农村精神文化建设、丰富农民文化生活方面发挥了重要的作用,同时为中国电影产业化进行了必要的市场准备和观众群体的积累。

（四）中国电影海外推广的政府支持

为了提升中国的国家形象,提高海外市场对中国电影接受程度,增强中国国家的软实力,2001年2月,国家广播电影电视总局颁布了关于广播影视"走出去"工程的实施细则,规定了推动中国电影产业"走出去"的若干措施,包括在国外举办中国电影节、参加国际电影节、加强电影的海外整合营销、整合中国广播影视集团的海外机构等,近年来中国电影"走出去"工程取得了显著的成效(图4-1)。①

图4-1 2009—2014年中国电影海外票房(来源：中国电影发行放映协会)

2004年,我国成立了中国电影海外推广中心,构建了为中国电影走向海外提供宣传推广和服务的国家级平台。2006年8月,由中国电影集团公司、华夏电影发行责任有限公司和中国电影制片人协会等单位共同注资,在原中国电影海外推广中心的基础之上成立中

① 杨武,周致力.中国电影产业的投融资趋势与创新[J].电影文学,2011(3):76—84.

国电影海外推广公司,进一步加大了对中国国产影片的海外推广力度。在中国电影产业化的海外发行体系尚未成功构建,中国电影直接在海外推广的成本依旧很高的情况下,参加各类国际电影节、电影展销活动成为提高中国电影海外影响力的重要渠道。很多优秀的中国电影通过电影节这块跳板成功登陆国际电影市场。创办于1996年的"北京放映"就是典型的中国电影国际推广活动,旨在将优秀国产电影推广到海外市场,现在已经成为继"洛杉矶放映""伦敦放映"之后的第三个国际大型电影放映活动。同时随着合拍片的国家政策进一步开放,中国电影对外合作制片数量有了大幅的增长,成为中国电影进入国际市场的重要方式。

（五）中国电影产业税收优惠政策

税收优惠政策是政府支持中国电影产业发展的重要政策措施,通过合理的税收优惠降低电影企业的税收负担和运营成本,同时可以鼓励更多的企业进入中国电影产业,进而推动中国电影产业化进程的有序发展。2005年,财政部、海关总署、国家税务总局下发了《关于文化体制改革中经营性文化事业单位转制后企业的若干税收政策问题的通知》以及《关于文化体制改革试点中支持文化产业发展若干税收政策的通知》,规定从2004年1月1日至2008年12月31日对文化体制改革试点地区的所有文化单位和不在试点范围内的试点单位给予一系列的税收优惠政策,惠及全国2 000多家转制文化单位,减免税收近百亿元。[①]

国家政府针对电影产业的税收优惠和减免在很大程度上会帮助电影企业减轻运营的成本负担,提高电影企业的市场竞争能力,税收优惠是政府重要的产业调节政策也是政府推动中国电影产业发展的重要手段。

二、中国电影产业化发展取得阶段性成果

随着中国政府对电影产业支持力度的加大和电影产业化投融资

① 周铁军.电影产业的税法供给[J].电影评价,2007(11):102—109.

渠道的不断扩大,中国电影产业的整体投融资水平已经有所提升,并取得了阶段性的成果,主要体现在以下几个方面:

(一)电影产业投融资规模不断扩大,各项产业数据指标连年大幅度增长

自2003年电影产业化改革启动以来的十余年间,中国电影产业的市场规模便一直保持着每年30%左右的增长。2005年,中国电影在度过百年华诞之后,迎来了蓬勃发展的"新元年",电影产业在国内经济高速发展、综合国力不断增强、电影产业化改革和市场需求的拉动下,焕发出旺盛的生命力和可持续发展的巨大潜力。进入21世纪以来,中国电影的产量一直保持着快速增长的态势。根据国家新闻出版广电总局电影局公布的数据,2001年,全国各电影制片厂和电影公司出品的故事片电影总和只有88部,到2010年时国产故事片电影的数量便达到了526部。2019年我国生产故事片电影850部,较上一年缩减52部,2019年全年共生产动画电影51部、科教电影74部、纪录电影47部、特种电影15部,总计1 037部,故事片产量和影片总产量分别比上一年微降5.76%和4.16%。① 以此推算中国故事片电影的产量规模增速极为可观。在电影产量快速增长的同时,中国电影市场的票房容量进入21世纪之后也在急剧扩大。

国家广电总局电影局公布的相关数据显示,我国电影票房市场近年来保持高速增长的态势,2010年,中国电影产业全年票房首次突破百亿元大关,国内电影票房从2012年的170.7亿元增长到2019年642.7亿元,年均复合增长率达到20.85%。2019年电影票房比2018年增长5.4%,净票房594.195亿元,比2018年增长5.02%;全年国产电影票房411.75亿元,占全国电影总票房的64.07%,比2018年增长6.13%(图4-2),图4-3为2019年中国内地电影票房收入前十名。虽然2019年电影票房市场增速放缓,但从中长期来看中国电影票房仍将维持较快的增长速度,因为中国人均观影次数和每百

① 尹鸿.2019中国电影产业备忘[J].电影艺术,2020(2):91—96.

万人口票房金额与北美地区存在较大差距,随着中国居民消费水平上升、城市化进程的深入和对文化产品需求的增加,电影市场还有较大的发展空间。中国电影产业在国民经济新的发展形势下实现了快速增长。以电影票房收入衡量,我国电影市场已经成为仅次于美国的全球第二大电影市场,银幕总数居全球领先的地位。

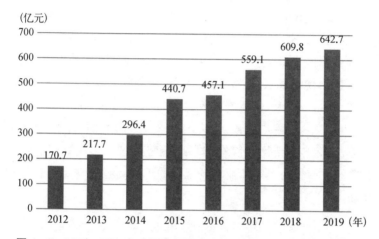

图4-2 2012—2019年中国电影票房变化趋势(来源:中商产业研究院)

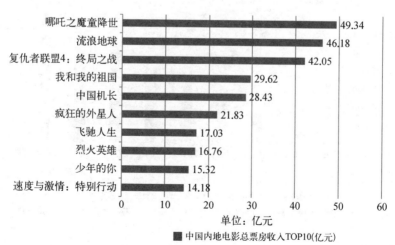

图4-3 2019年中国内地电影总票房收入前十名(来源:前瞻产业研究院)

(二)中国电影产业院线和影院建设稳步发展

随着中国电影产量的增加和票房容量的扩大,全国各地的影院建设也进行得如火如荼。国家广电总局电影局公布的统计数据显示,2019年可统计票房影院 11 453 家,银幕数 69 787 块,座位 8 816 010 个,同比 2018 年,可统计票房影院增加 1 015 家,银幕数增加 9 708 块,座位数增加 971 720 个(图 4-4)。11 453 家影院中,16 厅以上影院 55 家,10—15 厅的影院 870 家,7—9 厅的影院 3 534 家,4—6 厅的影院 4 877 家,3 厅以下的影院 2 117 家。与 2018 年相比,7—9 厅的影院增加最多,达到 562 家,占新增总数的 55.37%;4—6 厅次之,增加 387 家,占新增总数的 38.13%;3 厅以下的影院减少了 86 家;2019 年,影院均厅数 5.92 个,比 2018 年增加 0.21 个,而连续 4 年的增长,标志着新增影院在向多厅趋势发展。影院数量和银幕数量的爆炸性增长为电影产业市场规模的扩大与发展奠定了良好的产业基础。[1]

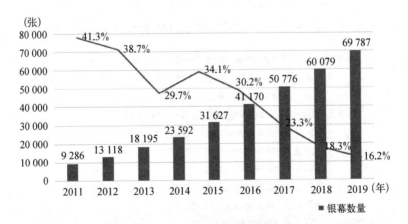

图 4-4　2011—2019 年中国数字银幕数量
(数据来源:中国电影产业研究报告,国家电影局,艾媒数据中心 data.iimedia.cn)

[1]　宁克强,李亚宏.中国电影市场化运作模式分析[J].市场现代化,2007(9 上):188—193.

2010年以后,我国电影产业市场总体增速保持在较高的水平,中国电影产业的发展初步具备了扎实稳健的内在动力。2014年以来,中国人均观影人次不断上升,2017—2019年达到1、2次(图4-5)。国家广电总局电影局公布的数据显示,2013年我国城市影院观影人次总和已经超过6亿,城市影院观影人次已经连续4年同比增长超过30%。数太奇电影大数据平台2014年的数据显示,每年在影院观看12次及以上电影的观众占比最高,占到26.1%,其次是每年观看3次以及每年观看2次的,分别占14.2%和12.7%;从年度影院观影花费来看,年度花费超过400元的影院观众已经占到48.6%,接近所有影院观众人数的一半。① 到2019年中国电影年观影人次已达17.3亿(图4-6),较2018年同比增长3.1%。由此可见,过去十多年中国电影产业化的发展进程中,中国电影产业已经取得了不错的产业成绩。

图4-5 2014—2019年中国电影平均观影人次
(数据来源:美国电影协会,灯塔,艾媒数据中心 data.iimedia.cn)

(三)中国电影投融资的发展推动了电影类型的多元化

中国电影产业市场的迅速扩容和绝对观众数量大幅增多,也促使电影创作者与观众之间有了更为紧密的互动,中国国产类型片水

① 邓颖波.中国电影产业的消费与被消费[J]. 商场现代化,2007(32):45—52.

图4-6 2010—2019年中国观影人次（单位：亿人）
（数据来源：中国电影数据网，国家电影局，艾媒数据中心 data.iimedia.cn）

准也有了一定程度的提高。魔幻、喜剧、警匪等类型的优秀作品不断涌现；同时高质量的IP开发也成为电影投融资的热门选择。

在资本与艺术创作结合的中国电影产业发展态势下，产生了一系列优秀的青年电影人：2019年票房过亿元的47部国产影片中，共涉及48位导演，"80后"与"70后"的青年导演占据大半壁江山。其中"80后"导演15人，占比31.25%，"70后"导演16人，占比33.33%。位列年度票房榜前两名的影片皆为"80后"导演之作，国产票房季军《我和我的祖国》的导演之一文牧野亦为"80后"新兴势力。这批青年电影人既有现代电影的艺术感觉，又有对青年观众心理的准确把握，电影的艺术性和产品性得到结合。电影创作的新力量的涌现，带来电影形态、类型与话语方式的新变革，也带来电影投融资模式的新尝试和媒介融合及人才跨界的新可能，为中国电影产业的未来发展积累了宝贵的人力资本。各类电影与资本联姻的平台还激发了创作活力，如各类"电影扶持计划""电影投资论坛""项目路演推介会""新青年导演计划""电影基金项目"为电影人实现理想，走向电影产业市场，发挥出了积极的桥梁作用。

资本在推动电影进行艺术表达和创作的同时，也注意让电影更

积极地贴近观众,大量的电影作品开始从"小众"走向"更广阔的天地"。如北京电影学院毕业生创作的具有"新学院派"风格的作品,《烈日灼心》《解救吾先生》《少年班》《不二情书》等,既呈现了人文价值又兼顾了商业价值,对多层次的电影市场体系构建起到了积极引领作用。当然,中国电影产业市场的扩容还对产品生产提出了更高的要求,但受制于我们电影工业基础薄弱、文化消费习惯没有完全形成,以及观影中尚存在的年轻化、粉丝化、娱乐化等现象,中国电影的多元化、差异化发展得还不够好,美学价值亟待提升。综上,通过中国电影产业不断提供优质电影,满足不同层次水平观众的诉求,来实现观众诉求和电影供给的有效配置,最终促进中国电影产业有效供给能力提升,力求达到"艺术与商业"的平衡。

三、中国电影产业的基本市场格局已经确立

(一)中国电影单片票房大幅提高并与资本市场形成联动

十几年前,"票房过亿"还是评价一部电影是否是一部成功商业大片的重要指标。2002 年,张艺谋导演的电影《英雄》获得 2.5 亿元票房,业内普遍认为只有商业大片才能取得如此可观的票房成绩。①现在,很多中小成本电影也实现了"票房破亿"。2012 年"贺岁档"电影《人在囧途之泰囧》的前期制作成本约为 3 000 万元,后期营销成本约为 3 000 万元,总投资不超过 8 000 万元的电影实现了 12.6 亿元的票房收入。在为期一个月的上映期内,《人在囧途之泰囧》共获得了近 3 910 万人次的观影成绩,在电影票房和观影人次两个方面均成为当年国产电影排行榜第一名。2013 年电影票房排行榜前 10 的《致我们终将逝去的青春》《北京遇上西雅图》《中国合伙人》《小时代》等总投资均不超过 7 000 万元,2013 年,国内上映的中外电影中,票房过亿元的电影已经达到 51 部。② 到了 2017 年,《战狼 2》创下了单片 57

① 李沛,窦文章.电影制作项目风险管理的探讨[J].项目管理技术,2008(9):221—225.
② 中国电影海外版权交易透视[N].法制日报,2005-03-25.

亿元票房的奇迹。2019年88部影片票房过亿元,其中国产电影47部,票房前10的影片中国产影片占据8席,《哪吒之魔童降世》以近50亿元的票房站稳了全年票房冠军,《流浪地球》则以46.18亿元的票房成为亚军,同时《哪吒之魔童降世》《流浪地球》《我和我的祖国》及《中国机长》4部影片的票房都进入了全球年度票房排行榜的前20名。

伴随着中国电影产业化发展的深入,尤其是互联网企业对电影产业的介入、高新技术的兴起和明星演员大批粉丝的助推,中国电影产业单片票房纪录被不断刷新,产生了50多亿元票房体量的中国国产电影,近亿人次的观影规模,并且电影高票房成绩在股市及资本市场已开始产生较强的联动效应:一方面,一直飙升的票房体量拉升了A股中影视公司的估值;另一方面,票房也影响着电影相关公司的股价变化,而上市影视公司也将股价作为其公关和广告的手段从而进一步影响票房。值得关注的是,估值溢价正在从二级市场传导至一级市场,如开心麻花公司成功登陆"新三板"(主要借助《夏洛特烦恼》票房成功);另外,电影票房与股价联动并不是取决于电影票房的高低,而是与票房预期相关。

中国电影产业市场的扩容给电影企业带来了新的机会,电影获得大票房的机会提高了,在做大电影产业市场蛋糕的同时,电影产业的市场投机行为也在不断增多,不规范的票补行为直接导致了一些电影票房增幅的虚高。同时,产业急速发展中,"幽灵场"、虚假保底发行、不规范的电影P2P等问题在电影产业层出不穷,这当中最为极端的案例就是对电影产业造成严重影响的电影《叶问3》。《叶问3》以证券化方式进行电影金融资本化融资,由于违规操作直接造成了挤兑现象,提高了电影投融资风险。[①]

2017年以来部分备受市场期待的电影纷纷跳档,市场的票房表现远远低于预期,并没有成为真正的中国大片,票房收益也出现下

① 刘勇,张志强.中国电影产业投融资的现状、问题及对策[J].淮阴师范学院学报:哲学社会科学版,2012(6):121—130.

滑,例如冯小刚的《只有芸知道》票房不足2亿元。这说明中国电影产业市场的非规范化发展会引起投资的不稳定,带来电影市场发展极大的变动性、非常态化。因此,在做大中国电影产业市场的过程中,需加强对资本的科学合理引导,适当去泡沫,着力提高电影的质量和竞争力,从多个维度上来规范电影产业化的发展。

(二)中国电影产业已形成了多元投资主体和产业链条间的投融资合作

随着国家政府在中国电影产业化发展中对资本政策的不断开放,中国电影产业已经形成了国有资本、民营资本、海外资本等多元投资主体的框架。据统计,中国电影产业中具有电影投资(制片、发行、放映等)相关业务的机构逾3 000家,除了传统的强势民营电影公司之外,新兴的、中小型的电影制片公司和互联网电影企业也不断涌现,众多非影视公司通过并购和投资进入影视业。从核心的投资主体来看,国有大型电影集团目前正在逐步完成上市进程;华谊、光线、博纳、万达等影视公司虽然站稳脚跟,但是体量和市场地位还难以跟好莱坞六大公司相提并论,中小型制作公司持续为市场贡献"以小搏大"的影视项目,但多元化的产品结构发展尚不完备,还存在着"作坊式的生产方式""产业化运作能力弱""产业规模小"等问题。[1]

为了进一步降低电影产业的投融资风险,电影产业链在制片、发行、放映各环节开始了积极融合。院线开始参与电影的投资及联合制片,不论是参与投资还是发行,院线的利益与电影的利益紧密结合后,一方面会使院线在主观上更重视对电影市场潜力的挖掘,另一方面从客观上说,院线更为接近消费终端,能够使电影产品在生产和推广方面更贴近电影市场的需求,从而提高电影的市场票房和收益,中国电影产业链带来的协同效应也进一步提高了电影投融资的效率并降低了投融资的风险。电影产业制片、发行、放映的纵向一体化发展融合是电影产业投融资水平进一步提高的重要表现。

[1] 沈友华.我国企业融资效率及影响因素研究[D].南昌:江西财经大学,2009.

四、资本市场开始广泛参与到中国电影产业投融资之中

（一）多层次的资本市场成为中国电影产业重要的投融资平台

中国电影产业已开始对接由"主板、中小板、创业板、新三板及众筹"构成的国内多层次的资本市场体系，同时还积极对接境外国际资本市场，谋求国际化电影产业合作。

首先，中国电影企业开始利用资本优势加速产业链布局，在经济转型升级与产业结构调整步伐加快的背景下，非电影行业的领军上市公司，利用先发优势加速自身外延成长并购之路，深度参与中国电影产业。特别是国内A股公司跨界并购重组近年明显升温，电影产业成了大量资本的接纳方，在大规模的电影产业资本运作热潮中，多家二三线电影公司仍以较好价格与上市公司进行了资产重组。例如"共达电声"拟发行股份及现金收购西安曲江春天融和影视文化有限责任公司100%股权，"天神娱乐"拟以13.23亿元收购"儒意影业"49%股权正式加码影视板块，"富春通信"则以8.6亿元收购《战狼》出品方"春秋时代"80%股权[1]。借道"转型公司"，实现"弯道超车"，部分面临转型压力的传统公司，通过并购方式布局影视娱乐领域，但整合效果尚待进一步观察。

其次，"中概股"出现回归国内资本市场的潮流，博纳影业、盛大网络、完美世界等公司的"私有化"运作也在推进中。

最后，众多影视公司先后在"新三板"挂牌，出现了抱团挂牌的现象。"新三板"因门槛低，上市操作高效，已成为影视公司进军资本市场的新出口。电影企业可以集中在"新三板"挂牌受益于整个电影产业的大发展。随着市场竞争的日益激烈，电影公司围绕IP、人才等核心资源的争夺日趋白热化，局势的变化迫使电影公司寻找更多的资金投入业务运营，而挂牌上市能够进一步增加公司的融资能力，解决

[1] 李平凡,彭楷涵.3D时代：中国电影产业如何迎接新挑战[J].电影评介,2011(22)：71—78.

企业资金的需求。"新三板分层方案"正式发布后,挂牌公司划分为创新层和基础层,很多中小文化企业可以先登陆"新三板"再谋求长远发展,这为中小文化企业做大做强发挥了重要作用,相信未来还将迎来新一轮的"新三板"电影公司的上市潮。截至2016年1月,"新三板"挂牌影视传媒类公司接近60家,其中在2015年挂牌上市的影视传媒类公司有35家左右。①

资本的涌入为电影产业的发展注入了活力,促进了整个行业的快速发展,但同时也会带来包括跨界风险、高溢价收购等问题。因此,资本市场作为电影产业重要的动力工厂,也需要与电影产业的发展规律、产业运行规则融合成为有机的整体,才能生发出"协同"的中国电影产业成长动力。

(二) PE/VC持续参与中国电影产业投融资,电影金融化运作常态化

伴随中国电影产业市场规模的不断扩大,PE/VC已经开始广泛并且持续地介入中国电影产业投融资,中国电影产业投融资的金融化运作已经初步开始进入常态化发展。②

近几年电影产业市场规模的快速发展产生的高额利润回报,吸引了大批PE/VC纷纷建立影视基金。据统计,2000年以前仅有"中国电影基金会"一支专项产业基金,但截至2015年12月,国内PE/VC设立的私募股权基金中,在设立初定位于影视投资方面的基金就有50余支,目标规模为500多亿元。除了专业的影视投资基金外,几乎所有的大中型PE都设立了影视投资部门或者成立了影视子基金公司。此外,华谊兄弟在2015年8月完成的36亿元定增的发行对象中就有中信建投及平安资管两家基金,它们分别认购了1亿元、6.79亿元。同年11月,"腾讯系"的微影时代完成15亿元的C轮投资,买家既有腾讯基金和万达集团,也有南方资本、信业基金等产业

① 袁红松.二十世纪三十年代中国电影产业研究[D].长沙:湖南师范大学,2009.
② 陈凤娣.文化产业引入风险投资的机理及对策[J].福建论坛:人文社会科学版,2012(8):135—139.

投资机构。目前,国内的较活跃影视投资基金还包括华人文化产业投资基金、中国文化产业投资基金、复星投资基金、建银国际文化产业股权投资基金等。

作为影视基金的重要形式,电影私募股权投资基金以股权方式对影视公司或项目进行投资,这些投资均有专业团队遴选项目,确保项目质量,并可以与产业上下游广泛合作,进行各种增值开发,提高电影投融资的成功率。如博纳诺亚影视投资基金(由博纳影业、诺亚财富、红杉资本3家行业领先企业联合发起的国内首支影视专业投资基金),其中博纳影业出资3亿元,市场化募集7亿元,募集资金投资到博纳影业集团拍摄制作的电影、电视剧等作品。首期募集成功以来,已经投资出品影片数十部,多数影片取得了较高的票房(表4-2)。

表4-2 2017—2019年博纳影业主投并上映的主要影片票房

年 份	影片名称	票房(万元)	上映时期
2019年	《中国机长》	291 246	2019-9-30
	《烈火英雄》	170 659	2019-8-1
	《决胜时刻》	12 440	2019-9-20
2018年	《红海行动》	365 079	2018-2-16
	《无双》	127 377	2018-9-30
	《武林怪兽》	7 966	2018-12-21
2017年	《追龙》	57 465	2017-9-30
	《杀破狼·贪狼》	52 157	2017-8-17
	《建军大业》	40 352	2017-7-27
	《荡寇风云》	6 512	2017-5-27
	《明月几时有》	6 342	2017-7-1

来源:艺恩咨询管理公司。

股权投资基金和风险投资基金对中国电影产业投融资的持续参与,进一步拓宽了电影产业市场化投融资的渠道,并基于投资基金对电影产业投融资风险控制的需求推动,进一步促进了电影产业投融资机制的建构和完善。

五、资本持续推动中国电影产业的国际化发展

中国电影产业的持续发展和不断消融的电影产业投融资的边际与国界,随着"一带一路""亚投行"等的实施、中美经济文化的深入交流合作以及与好莱坞等海外市场的接触增加,大批国际金融资本开始进入中国电影产业,多元化、国际化的投融资方向将成为中国电影产业发展的未来趋势。

在中国电影产业化发展的进程中,中外合作、投资的电影项目大致可分为4类:第一类是影片项目合作,中方参与投资国际合拍片,如《云图》《小王子》等;第二类是设立海外独资子公司,进军国际电影市场,如华谊兄弟、乐视影业、游族影业等纷纷在海外建立独资子公司;第三类是跨国并购和企业与企业间的战略合作,如近年万达的跨国资本化并购美国传奇影业及其国际化院线战略;第四类是主动精准的深入合作运营模式,以中国电影产业动力嫁接全球资源,与多个国际电影公司进行顶尖资源的配比,合作拓展优质IP,深入参与到好莱坞工业体系中,分享更广阔的收益和相关权益,学习优质IP孵化、衍生、拓展的成熟机制。

基于中国电影产业市场的潜力,中国电影企业已经逐步通过资本的链接开启了一条全新的国际化电影产业发展道路。在中外合作中,中国企业也开始学习国际电影金融化运作方式。比如:博纳影业以2.35亿美元投资美国TSG娱乐金融,后者是二十世纪福克斯电影公司长期的融资合作伙伴。[①] 2015年,华谊美国项目公司就与美国STX娱乐达成合作,采取类似拼盘合作模式,公司计划与美国

① 尹鸿,詹庆生.2007中国电影备忘[J].电影艺术,2008(2):78—82.

STX娱乐公司联合投资、拍摄、发行不少于18部合作影片。项目由华谊在美国特拉华州设立的全资子公司负责经营。华谊兄弟可从3个方面获得18部合作影片的收益：一是按协议约定收取大中华地区的发行代理费；二是按照投资份额及协议约定分享合作影片的全球收益分成；三是按照投资份额拥有合作影片著作权。作为"中国动力嫁接全球资源"投资理念的成功案例，复星影业进行了全产业链的布局，而并非仅限于单一内容的研发和制作环节。在影视制作环节，复星影业率先与索尼影业一起投资了Studio8，Studio8的第一部戏就是与李安导演合作的《比利·林恩漫长的中场休息》，2016年11月11日在北美全线上映。在影视发行放映环节，复星影业发起参与了博纳私有化，并与上影集团合作紧密。复星影业还致力于打造世界级的IP，同时覆盖了影视艺人经纪和粉丝经济，进一步将电影制片、发行、放映以及衍生品等环节全部打通，力图实现更高标准的中国电影企业的国际化发展。

六、中国电影产业投融资机制尚未形成，需深化建构

虽然在政府支持政策和各种渠道资金的推动下，中国电影产业投融资的规模和水平有了很大的提高，但从整体来看，首先，中国很多电影项目属于小成本、小制作的社会投资，这些投资存在很大的偶然性、盲目性和投机性，因此很难持续取得良好的投资收益。其次，银行虽然已经开始向民营电影公司展开电影贷款业务，然而由于版权评估公司、完片保险公司等环节的缺失，银行贷款还只局限于极少数的几家大型民营电影公司，因此并不具备普遍意义。最后，私募基金对于中国电影产业的资本参与和介入也才刚刚开始，上市融资还只有华谊兄弟、博纳、光线传媒等少数公司得以完成，可以说我国电影产业投融资水平还处于比较初级的发展阶段。

中国电影产业工业化制片体系和产业链条发展还不健全，目前明星、导演等资源和角色被突出放大，而制片人的地位和重要性尚显不够，以制片人为中心的生产制片管理制度尚未完全确立，电影的工

业化生产的流程和基础设施还需进一步完善。因此,以市场为导向、"制片人中心制"为基础、将电影产业化发展与金融资本有机结合的中国电影工业体系还需逐步进化。

政府虽然已经把电影产业的发展提高到了战略高度,但是迄今为止还没有形成对电影产业完善的政府扶持体系,还存在很多阻碍电影产业投融资发展的计划经济电影发展特征和因素,例如电影审查结果的不确定性使电影投融资存在很大的风险,分级制度的缺乏大大限制了电影投资的范围,知识产权保护的不充分大大降低了电影投融资的收益,这些因素的存在很大程度上影响了中国电影产业投融资环境,使很多渴望进入中国电影产业的资本望而却步。

当下中国电影产业化进程中,完善的中国电影产业投融资机制尚未形成,特别是对于资本的保护,没有形成系统的机构和制度共同支撑资本进入中国电影产业发展的局面,同时资本在电影投融资过程中违反电影产业市场规律的行为也无法得到有效的规范,这就意味着中国电影产业投融资的风险依然居高不下。因此,建构可以满足中国电影产业投融资发展的电影产业投融资机制,实现更为完善的产业资本服务和投融资创新模式仍是中国电影产业发展的当务之急。

第二节 中国电影产业化进程中产业环境的 PEST 模型分析

一个产业的投融资状况与该产业面临的内外部发展环境存在着密切的联系,良好的产业外部环境和健康的产业内部竞争态势能促进该产业投融资水平的提高,并直接拉动该产业的发展,而恶劣的产业外部环境和激烈的产业内部竞争则会大大降低产业对于资本的吸引力。不同的产业内外部环境对产业投融资机制的建构有着完全不

同的要求,因此,对我国电影产业所面临的内外部产业环境进行分析,是建构中国的电影投融资机制的基本环节。

PEST模型分析是指对宏观产业环境的分析,宏观环境又称一般环境,是指一切影响产业和企业的宏观因素。对宏观环境因素的分析,不同产业和企业根据自身特点与经营需要,分析的具体内容会有差异,但一般都应对政治(Political)、经济(Economic)、社会(Social)和技术(Technological)这四大类影响企业的主要外部环境因素进行分析,这里我们使用PEST模型分析法对中国电影产业环境进行分析,以期对中国电影产业化进程中的产业环境获得全面的了解。

一、中国电影产业化发展的政治法律环境(Political)

政治法律环境是指一个国家或地区的政治制度、体制、方针政策、法律法规等方面构成的综合外部环境。在改革开放以前,电影因其具有意识形态属性的特征而受到政府的严格管制,电影的制片、发行、放映都要服从国家的计划管理,政府是电影唯一的投入主体,并不存在市场化的投融资行为,电影的投融资行为处于严格禁入的政治法律环境。改革开放以后,中国开始了市场化为导向的经济、政治和文化体制改革探索,电影管理体制改革也开始逐步向产业化不断深化,特别是电影产业投融资的准入资格开始不断放松。2002年党的十六大报告里提到了加快文化体制改革和文化产业发展,明确将中国文化产业纳入国家发展的宏观战略格局中。[1] 2007年11月党的十七大报告再次强调了发展文化产业的重要性,正式形成了文化产业的国家战略。[2] 在这样的背景下,电影产业作为文化产业的重要组成部分,是最具备产业化发展条件的文化产业,得到了政府主管部门的重视,获得了日趋宽松的政策发展环境。一方面,国家政府继续

[1] 李莹.价值创造视角下的电影融资影响因素研究[D].重庆:西南财经大学,2012.
[2] 毛羽.寻找振兴中国电影市场的艰难之路——1993年以来电影行业机制改革概况[J].电影艺术,1999(1):132—141.

贯彻和完善对电影产业的扶持政策,包括利用专项资金对国家鼓励的重点影片、少数民族影片、农村影片、儿童影片、动画片等进行长期扶持,利用国债资金扶植历史悠久、影响深远的大型国有生产制片基地进行改造,给予国内电影企业一定的财税优惠政策等。另一方面国家政府积极推进中国电影的产业化改革,包括调整电影审批方式、降低电影行业的准入门槛等,与报纸、电视等其他传统媒体相比,电影产业已经成为开放程度最高的文化传媒产业领域。电影产业链上的三大核心环节——电影的制片、发行、放映已经向国有和民营资本全面开放,而外国资本也可以按照相应的政策进入电影制片和放映环节。电影产业正由计划经济发展时期国有经济为主的结构向国有、民营、外资等多种经济成分并存、非公有制电影企业比重逐步增加的趋势转变,电影产业经营主体、投资主体正呈现出多元化的发展趋势。

 2009年9月,国务院发布了《文化产业振兴规划》,这是新中国成立60年来国家第一次从战略高度对振兴文化产业做出整体规划和重大部署。电影产业作为中国文化产业中的重点发展对象,直接受惠于《文化产业振兴规划》所确定的规划目标、政策措施、和保障条件。2010年1月,国务院办公厅发布了《中共中央关于深化文化体制改革、推动社会主义文化大发展大繁荣若干重大问题的决定》,对促进电影产业繁荣发展提出了重要指导方针和具体的政策措施,进一步明确了中国电影产业的发展方向和工作任务,明确提出了鼓励和加大电影投融资的政策支持,为促进中国电影产业的繁荣发展以及电影产业投融资机制的建构和完善提供了难得的契机与良好的条件。

 与此同时,电影产业作为以版权为核心的文化产品生产部门,版权的保护对电影产业的发展至关重要。知识产权保护体系是中国电影产业发展重要的外部宏观产业环境,其体系是否健全直接影响到中国电影产业的生存和发展。事实上政府已经充分认识到知识产权保护对于促进科学技术进步、文化繁荣和经济发展的作用,把知识产

权保护作为改革开放政策和社会主义法制建设的重要组成部分。1991年6月1日《中华人民共和国著作权法》开始正式实施,在制度设计方面,中国已经建立了比较完善的电影版权保护制度,但目前在电影产业版权保护的实践方面还没有达到理想的效果,中国电影产业市场的版权保护将是进行投融资机制建构的重要方向。当前国家政府为电影产业的发展提供了良好的政治法律环境,为探索电影产业投融资机制的建构和完善奠定了坚实的宏观产业环境基础。

二、中国电影产业化发展的产业经济环境(Economic)

(一) 宏观产业经济环境

宏观经济环境主要是指构成企业或产业生存和发展基础的国民经济发展状况,主要包括国内生产总值、人均国民收入、产业结构、分配结构、消费结构、储蓄情况等因素。电影产业作为提供精神文化产品、满足人们精神文化需要的生产部门,其发展与国民经济发展状况有着密切的联系。根据国际经验,当人均GDP低于800美元时,人们的需求以解决温饱为主,当人均GDP上升到1 000—3 000美元时,人们对精神文化产品的消费需求开始活跃,当人均GDP超过3 000美元时,人们对精神文化产品的消费需求就会大幅攀升。2008年我国人均GDP达到了3 200美元,已经进入文化消费需求的大幅攀升阶段。[①] 电影消费作为文化产业消费的重要组成部分,其消费需求的增加必然会引致电影产业投融资需求的增加。

而从资金供给的角度来看,中国存在大量的社会闲置资金。截至2009年末,我国城乡居民储蓄存款余额达26.1万亿元,比上年增加19.7%,其中定期储蓄存款增加2.2万亿元,活期存款增加了2.1万亿元。储蓄存款的持续增多折射出的是当前中国居民投资渠道单一的现实。另外,改革开放以来,我国涌现出一批具有良好经济效益、资金实力雄厚的上市公司、国有企业和民营企业。这些企业在本

① 陈清华.中国文化产业投资机制创新研究[D].南京:南京航空航天大学,2009.

行业获得发展之后,有着向其他行业渗透发展以及为闲置资金谋求理性收益的强烈愿望。近年来,电影产业的爆发式增长吸引了大量的投资需求,尤其当前中国出口导向型的制造业因国外需求的萎缩而遭遇了严重的生存危机,加快第三产业的发展、促进产业结构调整的紧迫性愈显突出。

从历史产业发展经验来看,文化产业的发展具有与经济周期不同步的特点。众所周知,美国在20世纪30年代经历了严重的经济大萧条,然而其电影产业反而呈现出欣欣向荣的局面,成为经济增长的亮点。在中国当前的经济形势下,无论是从投资需求还是从投资供给的角度,中国的经济产业环境都是有利于电影产业投融资不断发展,从而推动中国电影产业产业化进程的进一步发展的。

(二)微观产业经济环境

1. 中国电影产业生产制片环节的产业发展现状

2002年以来,随着国家在电影产业领域实施产业化改革进程的加速,中国的电影产业逐步进入了发展的快车道,电影年产量、总票房、观影人次、票房过亿的影片数等各项指标都迅猛攀升,呈现出生机勃勃的状态。支撑起这些数据的基石是近年来崛起的一批有着较强竞争实力的电影生产制片企业。作为电影生产制片的市场主体,电影企业是电影产业当之无愧的龙头和核心。在经历了十多年的产业化发展和改革之后,中国电影产业出现了一批不同特色、不同层次、不同类型的电影企业,为中国电影生产制片的繁荣发展奠定了基础。国有企业中,既有像中国电影集团(简称中影集团)、上海电影集团(简称上影集团)这样规模庞大、资源丰富的龙头企业,也有宁夏制片厂、西影集团这样经历改制后重新焕发活力的地方国有制片企业;民营企业中,既有以华谊兄弟、博纳集团、光线传媒为代表的上市公司,也有以小马奔腾、横店影视集团为代表的后起之秀,更有以大盛国际为代表的独立中小制片企业。不同类型的电影企业类型有不同的电影产业发展道路和经营理念,但是在目前中国注册的2 000多家电影制片企业中,可以实现正常经营的仅有1 000多家,能够连续两

年有影片出品的企业只有几百家,从出品影片的影响力和企业实力来看值得关注的只有十几家,通过对这些企业的发展现状进行剖析,我们能够进一步了解中国电影生产制片企业的发展现状。

(1) 国有电影企业的发展现状和特点。

这类企业以中影集团和上影集团为代表。两家企业无论是电影产量上还是质量上都明显位列国有电影制片企业的前列,同时在政策资源和人才资源方面也占据了相当大的优势,因此在电影创作方面,中影集团(图4-7)和上影集团相对其他国有电影生产制片企业就显得要从容很多。2016年中影集团和上影集团都分别通过多年的精心准备顺利实现了 IPO 股票上市,为国有电影企业的发展和中国电影产业投融资进行了新的积极探索。

图 4-7
中国电影集团公司品牌 LOGO
(来源:中影集团公司)

作为国有电影生产制片企业的代表,生产主旋律影片是这两家企业的一大重点,近年这两家企业也对主旋律影片的生产规律做了较多的探索,如中影集团通过《建国大业》摸索出了全明星阵容模式,获得了较好的反响。在商业类型片的生产上,两家制片企业也颇有心得,例如中影集团把中小成本类型片作为生产的主抓方向之一。这些影片一方面是现实生活类型化的表达,另一方面有一定的艺术追求和人文关怀,更多强调内容品质,《杜拉拉升职记》《武林外传》《亲密敌人》《亲家过年》《饭局也疯狂》均属于这一类型的影片。在电影生产制片成本上,这些影片制作成本大多在 1 000 万元到 3 000 万元之间,风险控制压力较小,同时又能够在较大的空间内培养新生代的中国电影创作力量,使其尽快接受市场的洗礼。

除了中影集团和上影集团,还有一批由原来的国有电影制片企业转制而来的国有制片集团,这些国有电影企业相对而言底子较薄,各方面的资源都比较缺乏,同时由于相对缺少市场化的操作经验,很

多电影企业生产的电影很难取得市场的认同。在这种条件下,率先顺应产业化大潮,投身商业类型电影制片的电影企业则较容易取得发展的先机。最为典型的案例即为宁夏电影制片厂。2007年拍摄东方新魔幻类型片《画皮》时,宁夏制片厂是一家只有几十名员工、在全国电影制片厂中排名末几位的小厂。为了尽可能将企业的效益最大化,宁夏制片厂在运作《画皮》时,采取了多家企业合作的策略,借用其他企业的发行、放映、融资资源,尽可能地化解自身的风险。在成功出品和运作了《画皮》后,宁夏制片厂顺利实现了由默默无闻的国有电影小厂向著名电影制片企业的跨越,成为国有制片厂实现跨越式发展的一个经典案例。①

(2)民营电影企业的发展现状和特点。

民营制片企业是中国电影产业化发展的重要组成部分。经过一段时间的发展,活跃的民营电影生产制片企业已经成为中国电影生产的主力军。在这其中,以华谊兄弟、博纳影业和光线传媒为代表的大型民营制片企业成为佼佼者,它们目前均已上市,在更加充沛的资金流的支持下,显现出更为强大的能量。三家企业由于专业优势不同,因此在发展路径上有所区别,但是其总体的发展策略却又有不谋而合的地方,即着力完善电影产业全链条的布局,不断提升电影企业的抗风险能力。

华谊兄弟以电影制片见长,其主操盘的影片《唐山大地震》《狄仁杰之通天帝国》《非诚勿扰》《风声》等均获得了很好的经济效益和社会效益,而企业内部的艺人经纪业务也为制片业务提供了有力的保障。在电影制片的基础上,华谊兄弟进一步延伸了影院业务和发行业务,从而贯通了制片、发行和放映等产业环节。同时,借助华谊兄弟已有资源,布局了音乐、影视基地等延伸产业。此外,华谊兄弟还通过与互联网公司巨人网络、腾讯网络的合作,完成了游戏和延伸新媒体平台的业务布局。

① 李沛,窦文章.电影制作项目风险管理的探讨[J].项目管理技术,2008(9):58—61.

博纳影业集团以发行作为企业发展的起点，尤其是发行香港片，在电影发行市场上站稳脚跟之后开始向电影制片、影院投资等业务领域挺进。在纳斯达克成功上市之后，博纳获得了更为充足稳定的资金流，在电影制片业务上成绩也颇为亮眼，既有《龙门飞甲》《大魔术师》《窃听风云2》这样成功的商业片，也有像《桃姐》《Hello！树先生》这样口碑优良的文艺片，显现出企业不俗的投资眼光和专业的操盘能力。

光线传媒是2011年上市的电影企业，其电影业务的优势在于较强的发行能力与隶属于传媒集团的集团效应。光线传媒进入电影产业之初涉足的是发行业务，在长期的发行实践中，建立起了自己强大的"地面发行部队"，通过"本地化"网络实现了对电影市场的精耕细作。而光线传媒的其他两大业务——电视节目制作与演艺活动经营也为集团提供了充足的现金流，使得集团整体业绩不会受高风险的电影生产制片业务板块的冲击。不过，目前光线传媒在电影项目开发方面的短板还比较明显，需要进一步经受电影产业市场的检验。作为上市企业，以上三家民营制片企业面临的共同问题便是如何增强其业绩的稳定性。

除了上述三家大型民营电影制片企业之外，市场上还活跃着众多大大小小的民营电影制片企业，它们有着各自不同的发展背景，在电影产业市场的浪潮中不断寻找自己的位置与机遇。如拥有吴宇森、张一白、宁浩、刘恒、芦苇等大牌导演和编剧合约的小马奔腾公司，与数字王国等美国顶尖电影技术公司合作，积极布局电影生产制片业务，近年出品了《剑雨》《将爱情进行到底》《黄金大劫案》等颇有影响力的作品；以影视制作基地闻名业界的横店集团也成立了横店影视公司涉足电影制片业，并积极借助海外的制片力量来提升自身的实力，同时其产业链条也初具规模；2011年出品了《失恋33天》和《钢的琴》两部年度话题影片的完美世界影视，堪称业界黑马，签约了赵宝刚、滕华涛、刘江、郭靖宇、高希希等著名影视剧制作人和导演，优质项目和人才储备丰富；此外，背靠资金实力强大并且有娱乐产业

经验的完美游戏公司的完美影业发展前景也被看好。当然,并不是所有的民营电影制片企业都能拥有如此广阔的发展空间和充足的资金链条。更多的电影企业产业链条单一,抗风险能力差,要面临残酷的中国电影产业市场竞争。

2. 中国电影产业发行环节的产业发展现状

目前在中国电影产业发行环节的国有电影发行注册单位共2 000多家,拥有境外影片全国发行权的公司有2家,分别是国有独资的中国电影集团发行公司和由19家国有电影股东单位组建的华夏电影发行有限责任公司,拥有国有电影全国发行权的国有制片单位31家以及大型民营电影发行公司10家[①]。虽然我国存在众多的电影发行主体,但事实上,中国电影发行环节已经形成了一定程度的垄断。首先,在目前产业利润最为丰厚的进口电影发行环节,只有中国电影集团发行公司和华夏电影发行有限责任公司享有进口影片发行权,这就形成了进口影片发行的寡头垄断局面。中影集团在发行权方面更是因为独享国外影片的进口权而在进口影片发行环节具备更大的话语权。进口影片发行环节的垄断优势使得中影集团在面对院线时拥有强大的优势地位,再加上1993年电影发行制度改革以前中影集团对国产电影实行统购包销积累的渠道资源,中影集团在国产电影的发行上也具备明显的优势。从1993年到2007年,中国电影市场中18部票房过亿元的电影全部由中影集团的电影发行放映公司发行或参与发行。2007年,中影集团发行放映公司保持了发行市场上的绝对领先位置,发行的国产电影和进口电影占全国票房的60%以上。在中影集团发行放映公司把持着进口大片和国产大片发行权的背景下,博纳影业凭借其在内地香港合作影片的发行优势,成为规模最大的民营专业发行公司。[②] 2007年,博纳影业共发行国产片17部,其中多数为内地香港合资电影,在国产电影票房排名前10

① 徐文松.中国电影产业认知的误区[J].电影艺术,2009(6):177—182.
② 汪菲菲.中国中小成本电影投融资体制探析[J].东岳论丛,2009(1):236—241.

的电影中,有6部由博纳电影公司独立或联合发行,这6部电影总票房近4亿元。另外华谊兄弟、光线传媒等民营电影公司也因为拥有影片资源而在发行行业占据了重要的市场地位。总体来看,中国电影产业发行环节已经形成了垄断竞争的市场格局。

从电影制片、发行和放映三者的关系来看,发行属于中间环节,起着连接电影制片和放映的作用,随着我国电影产业市场的发展,制片、发行和放映之间的关系日益紧密,国内大型电影生产制片公司往往拥有自己的发行公司,以便可以直接和院线、影院进行交易,作为中间商的纯粹的专业发行公司的生存空间正在逐渐萎缩,向上游的电影生产制片或下游的院线拓展业务将成为专业电影发行公司努力的业务方向。

3. 中国电影产业放映环节的产业发展现状

2016年,中国影院建设继续快速发展,国家广电总局电影局数据显示,截至2016年12月20日,全国银幕已达40 917块,平均每天新增26块银幕,与2015年日均新增22块银幕相比,再次提升中国银幕总数,已超过美国位居世界第一(根据美国影院业主协会统计截至2016年5月,美国银幕总数为40 759块)。全国银幕中,3D银幕占比达85%,已成为影院建设的"标配"之一。此外,2016年新建影院中平均每个影院有5.6个厅,多厅化影院已成为影院建设的主流。

(1) 院线自主投资建设影院及跨区域发展趋势增强。

以万达院线、大地院线为代表的全国性院线公司依靠自身资金实力,不断向全国各省市拓展。万达电影院线成立于2005年,隶属于万达集团。截至2015年底,公司拥有已开业电影院292家,银幕总数2 557块。2015年,万达院线观影人次1.51亿人次,票房总收入63亿元,约占全国14%的票房份额,连续7年票房收入、市场份额、观影人次稳居全国第一。

同时,以签约加盟方式联结的院线公司在激烈的竞争中也意识到拥有自有影院的竞争优势,并越来越重视自有品牌影院的投资建设和跨区域拓展。大地影院是广东大地影院建设有限公司拥有的影

院品牌,已在全国开设超过500家影院,其中投资直营的影院280余家,银幕数超过1 300块,座位数超过18万个。大地影院已签约项目601个,覆盖全国29个省、直辖市、自治区的286座城市。2015年,大地影院票房突破22亿元,同比增长47%。可以预见,品牌知名度强、标准化程度高、经营模式可复制性好的院线公司将在全国跨区域拓展中拥有较强优势,在电影产业竞争中也将逐渐占据主动的地位。

(2) 现代多厅影院建设成为电影放映市场的主流。

随着中国电影产业化进程的发展,看电影已经成为人们在业余时间进行文化娱乐消费的重要方式。电影院周边的商业环境、交通便利度、影院的舒适度和观影的效果逐渐成为人们是否走进一家影院的核心考虑因素。从国际上看,近年来美国影院呈现出大型多厅化态势。据 *IHSScreenDigest* 统计,截至2012年12月31日,美国81%的银幕位于拥有8个及以上影厅的大型多厅影院中。① 从2007年至2012年统计数据看,美国银幕数量仅增长2.4%,但是位于大型多厅影院的银幕数不断上升,2012年较2007年上升10.6%,而拥有1至7个影厅的中小型影院银幕数却在不断下降,2012年较2007年下滑22%。② 与电影产业化发展初期相比,中国电影院终端在数量和发展水平上越来越接近发达电影国家的水平,影院建设的多厅化、现代化态势已经充分显现,尤其在票房收入较高的大中型城市中,现代化大型多厅影院不断涌现,且成为城市院线建设的主流。

(3) 电影放映数字化逐渐成熟。

基于数字技术在质量保证和成本节约方面的有效性,近年来中国电影放映数字化趋势明显。2004年,国家广电总局发布《数字化电影发展纲要》,提出实现数字影院规模化经营,满足社会不同层次需求,使数字电影院线进入中国电影放映市场的主流。③ 2009年末,

① 李岚.华语电影·片库经营·国际合作——上海电影集团总裁仲伦纵论中国电影产业链[J].试听界,2007(6).
② 夏青.中国电影产业的"三次售卖"盈利模式[J]. 新闻世界,2010(1): 143—149.
③ 马跃如,白勇,程伟波.基于SFA的我国文化产业效率及影响因素分析[J]. 统计与决策,2012(8): 37—42.

为推动电影数字化放映,鼓励影院积极安装数字放映的电影设备,加快胶片放映向数字放映转换,国家电影专项资金管委会对安装数字放映设备的影院给予资金补贴。

国家政府的大力支持推动了中国电影放映数字化的发展和普及。2011年新建影厅中90%采用数字放映。2012年新建影厅全部采用数字放映。截至2013年12月31日,全国银幕数从2003年的1953块增加到18195块,其中2K数字银幕达到1.8万块。[①] 由此可以看出,我国电影放映业已完成由胶片放映向数字放映的转变。伴随着数字技术在电影产业的渗透与普及,数字3D和巨幕电影成为数字电影发展的新动力。

数字3D和巨幕电影的产出不断增加,不仅拉动了票房收入的增长,也使得全国影院掀起投资建设3D和巨幕影厅的热潮。2008年9月,《地心历险记》在我国首次尝试3D影片放映时,全国仅有3D银幕82块,到2013年末,城市影院中3D银幕数已近1.4万块。近年来,巨幕电影在我国获得了快速发展,其高端的观影体验已得到中国观众的高度认可;与此同时,中国也在大力发展自有巨幕电影放映技术和品牌,万达公司自主开发的巨幕放映系统X-Land,拥有世界领先的电影放映工艺技术,从银幕、分辨率、音响、3D效果等方面为观众提供高端观影体验。截至2013年12月31日,万达推出的X-Land巨幕已达到27块。[②]

通过对中国电影产业化进程中微观产业环境现状的研究,我们发现中国电影在产业链的生产制片、发行、放映还有衍生品开发方面,都与电影发达国家存在较大差距。电影的盈利模式和收入构成方面也需要进行调整,目前在中国,一部电影的票房一般可以占到电影总体收入的80%,而版权收入仅占6%,这和好莱坞的电影收入构成有很大的不同。不过也正因如此,我们才有可能吸取其他国家发

① 于嘉.2003年以来中国电影产业之产业链发展研究[D].济南:山东大学,2011.
② 陈凤娣.文化产业引入风险投资的机理及对策[J].福建论坛:人文社会科学版,2012(8):67—71.

展电影产业的经验和教训,结合中国的实际情况,少走弯路,实现中国电影产业的跨越式发展。

三、中国电影产业化发展的社会文化环境(Social)

社会文化环境是指一个国家或地区的人口规模、居民教育程度和文化水平、宗教信仰、风俗习惯、审美观点、价值观念等。电影产业有着明显的规模经济效应,中国庞大的人口规模为电影产业化发展的扩张提供了广阔的上升空间。改革开放以来,中国教育事业取得了长足的进展,国民素质取得了显著的提高。而国民素质的提高会带来对精神文化产品需求的增加,这给电影产业扩大投融资规模带来了难得的市场机遇,同时观众文化素质的提高也带来了对电影欣赏和审美水平的提高,这也对电影产品的创作提出了更高的要求,从而也加大了电影产业的投融资风险。

在当前中国电影产业发展所处的社会文化环境下,电影作为重要的文化载体以独特的文化体验成为社会文化环境必不可少的组成部分。文化的多元化发展和繁荣的文化交流局面为电影的产业化发展创造了巨大的空间,与此同时电影在进行生产创作时必须要考虑不同电影消费人群的宗教信仰、价值观念和风俗习惯,否则电影产品将触碰到社会文化的壁垒,遭遇产业发展的风险。可以说,中国电影产业的发展在中国社会文化的大环境下既有机遇也有风险。

四、中国电影产业化发展的电影技术环境(Technological)

电影技术环境是指电影企业或产业所在的地区或国家的电影技术水平、技术政策、新技术开发的能力以及电影技术发展的动向等。电影是一项源于科技发明而出现的艺术产品形式,电影高度依赖于科学技术,可以说科技是电影诞生、成长、发展、壮大的先决条件。从默片到有声片,从黑白电影到彩色电影,从标准银幕到宽银幕立体声,从胶片电影到数字电影,再到 3D 电影、IMAX 电影都依赖于电影技术的进步和先进科学成果在电影技术上的应用,可以说,电影技术

的每一次进步都会对电影产业的发展产生深刻的影响和改变。

对电影产业发展影响最大的技术莫过于由计算机技术发展带来的数字技术。数字电影大大降低了传统胶片电影在发行过程中产生的胶片冲印和运输费用,也大大降低了电影放映的成本,同时数字电影放映的声音、图像质量较之胶片都有很大的提高,大大改善了电影消费者观影的体验,电影技术的进步无疑再一次增加了电影在和其他文化产品竞争时的优势。

改革开放40多年来,中国非常重视电影技术的提高和运用,努力缩小与国际上电影技术先进国家的差距。2008年中国建立了国家中影数字电影制作基地,结束了中国大片到海外加工的局面,同时电影数字化放映和数字影院建设也在稳步推进。到2010年6月,中国已拥有2 679块2K数字银幕,其中1 460块支持数字3D立体放映[1],居世界第二位。同时中国政府还在中小城市影院大力推广符合国情的1.3K数字电影技术,在农村普遍推广0.8K数字电影放映,中国电影数字技术的发展为电影产业市场的发展提供了更为广阔的产业基础。近年来出现的VR(虚拟现实)技术在未来的电影产业放映技术发展方面将可能产生巨大的影响和改变,同时VR技术的发展和成熟也可能会再一次改变电影产业生产制片和发行、放映的模式及格局,VR技术的蓬勃发展被认为最有可能改变当下电影的生态,是电影产业新技术发展的一个重要方向。

种种迹象表明,VR在中国正在成为新的电影技术发展方向和电影投融资热点。在国内,VR也已引起投资关注。2015年,华人文化基金领投了好莱坞的VR技术和内容开发公司Jaunt。华谊兄弟投资了北京圣威特科技公司,开始布局旗下实景乐园里的VR游玩项目,根据电影《集结号》开发的VR-RIDE(虚拟骑乘)项目于2017年在苏州华谊电影世界推出[2];兰亭数字投入百万元拍摄了12分钟

① 郑君君,韩笑,邹祖绪,范文涛.IPO市场中风险投资家策略的演化博弈分析[J].管理科学学报,2012(2):187—190.
② 张军.揭秘《集结号》融资模式[J].中国投资,2008(1):112—121.

的VR短片；动漫电影公司米粒影业创造出一个名为《星核》的IP，开发出配套的VR体验，以线下体验馆的方式经营；土豆网的前CEO王微创办的追光动画也运用VR技术推出了动画片《小门神》的预告片。

对于电影工业而言，VR时代的来临将激发出全新的消费点，如对VR设备和VR体验的购买，很多业内专家预测，VR设备进入平常百姓家只是时间问题。VR也将给传统的电影生产和消费体系带来巨大冲击，如在内容生产上，传统的叙事规律和拍摄方式可能将被打破，传统的电影叙事往往是线性的，通过限制视角和剪辑去引导观众理解，而VR电影打破了这种线性，观众可以四处看，每个人的观看轨迹可能是不同的，那么如何组织叙事、如何在主线故事和观众的个人化体验之间平衡将成为问题。在技术层面，拍摄时如何进行场面调度，如何处理场景和声音的自然切换这些看似简单的问题也将变得艰难。这些问题目前都还没有标准答案，电影公司都还在同一起跑线上，新一代的影视巨头可能会从成功解决这些问题的公司中崛起。而对于传统的电影院而言，VR可能带来的却是灭顶之灾。因为VR电影的入口将是头戴式眼镜等设备，并无必要前往电影院观看。电影院必须调整自己的功能定位，利用社交性优势才能在VR电影时代赢得生存空间。

对于VR领域的电影产业投融资来说，若没有雄厚的资本实力、明晰的盈利模式和创新的内容支撑，将面临极高的投融资风险，但一旦在探索中发展出独特的技术优势或掌握新的创作规律，生产出市场广泛接受的作品，那么，投资电影VR领域所得到的回报也将是巨大的，甚至还能占领未来的制高点。

VR是在互联网技术引领下不断发展壮大的新型技术手段。VR时代的来临可能会带来又一次的电影革命，但是以互联网为首的技术革新，毕竟只是一种生产技术模式，整个电影产业能否取得进步的关键仍在于内容，因此电影新技术投融资风险控制的关键还在于能否完成同电影技术相匹配的内容开发。总之，电影技术的发展一直在推动着电影产业的发展。中国电影产业化的发展面临着不断发展

的技术环境,在拓宽电影产业化发展基础的同时,也直接拉动了电影产业投融资的发展,在一定程度上,电影技术的革新和发展降低了电影产业的投融资风险,让电影产业获得了更为强大的产业竞争力和市场空间。

第三节 中国电影产业化进程中的投融资风险

一、中国电影产业化进程中投融资风险研究的意义

在当下中国电影产业化发展进程中,重视投融资过程中的风险管理是实现中国电影产业健康发展的关键步骤。对于电影产业投融资风险的重视体现着电影产业发展的理性和成熟,同时电影产业投融资风险管控的基础是对电影产业投融资风险的认识,只有对中国电影产业投融资过程中风险进行系统的认识才能够实现对投融资风险有效管理和控制,建构符合当下中国电影产业化发展的电影产业投融资机制。

(一)强化电影产业投融资风险意识,是风险控制的第一步

加强中国电影产业投融资过程中的风险分析工作,对电影产业投融资的风险形成全面的认识,将会极大地强化电影产业投融资参与主体的风险意识,从而让电影产业投融资双方对电影的投融资规律形成正确的认识,可以更为理性、科学地参加电影产业投融资,这样在很大程度上会形成对资本的基础保护,提升电影资本对于中国电影产业的信心,避免由于盲目参与电影产业投融资而导致的资本风险,伤害资本对于中国电影产业投融资的信心,破坏中国电影产业投融资的可持续发展。只有建立正确的电影产业投融资风险意识,才能进一步降低电影产业投融资的风险,才能让电影资本有意识地规避风险,对电影融资方提出规范科学的产业风险控制要求,提高电影项目的投资执行质量,真正对电影产业投融

资风险实现控制。①

电影产业投融资风险分析的首要目的是提高电影投融资的风险意识,这也是电影产业进行风险控制的开始。

(二)对电影产业的投融资风险形成系统认识,避免盲目的投融资行为

中国电影产业正处在产业化改革发展的上升期,单片电影的票房纪录和电影产业总票房不断被刷新,中国电影市场巨大的产业空间和产业利润吸引了各种资本进入这个行业,对于中国电影产业的发展这是非常有益的。但是电影产业作为一个专业的投资领域,是有非常高的投资风险的,如果不能对中国电影产业化发展进程中的各种投融资风险进行系统的认识,就有可能导致盲目的投资行为,由于缺乏专业的投资风险认识和管理能力,最终可能导致电影投资失控,血本无归,这种情况一旦发生,将会对关注电影产业发展的资本形成巨大的打击和压力,这种打击将会影响到资本对电影产业的再投资,长此以往,将会对电影产业的发展形成不利的影响和打击。因此,电影产业投融资风险分析的重要性在于避免盲目投资,提高资本对电影产业投融资风险的认知和控制能力。

(三)认识风险是有效建构电影产业投融资风险控制方案的前提

要想实现有效的电影产业投融资风险控制的前提,就是系统认识电影产业投融资过程中实际存在的风险,然后针对这些风险设计有效的风险控制方案,以实现电影产业投融资过程的风险控制。试想,如果对电影产业投融资的风险没有清晰的认识,也就无法设计出有针对性的风险控制解决方案,最终将直接影响对于电影产业投融资机制的风险控制能力。因此,电影产业投融资风险分析是建构电影产业投融资风险控制方案的前提,真正认识风险,才能理性面对风险,才能进行更有效的风险控制。②

① 张辉锋.传媒经济学[M].广州:南方日报出版社,2006:134—141.
② 王建陵.基于创新优势的当代美国动画产业国际竞争力研究[D].杭州:浙江大学,2009.

电影产业投融资可以说是"控制风险的艺术",对于中国电影产业的发展来说,如何在快速变化的中国电影市场环境中修炼和提升投融资风险控制的能力,系统认识电影产业投融资风险、分析电影产业投融资风险,对于中国电影产业投融资机制的建构和完善是一个需要长期研究并且不断深化的产业发展命题。

二、中国电影产业化进程中的投融资风险分析

电影产业的投融资风险可以分为两种类型,即电影产业内部风险和电影产业市场风险,这两种风险都是分布在电影的制片、发行、放映三个产业环节之中的(图4-8)。产业内部风险是指由于产业内部的各项机制发展不够完善而导致的在电影进入市场前的投融资风险,产业市场风险就是电影进入市场后在市场竞争过程中可能遇到的各种投融资风险。产业内部风险是由于产业化发展水平的不完善而产生的,并且可能会直接导致产业市场风险的产生,而产业市场风险则是由市场竞争而产生的,是电影产品需要面对的最终风险。

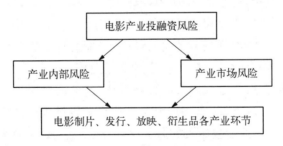

图4-8　电影产业投融资风险结构

在中国电影产业化的进程中,由于电影产业的产业化成熟程度有限,电影产业的每一个环节都存在着较大的投融资风险,如果不能很好地识别和认识这些风险,就可能直接导致电影投融资风险的发生。

对中国电影产业化发展过程中风险的认识和分析是实现风险控制的重要步骤,中国电影产业的投融资风险可以从电影产业的产业链

环节结构入手进行分类,电影产业投融资的风险可以分为4个电影产业环节的投融资风险:电影生产制片产业环节投融资风险、电影发行产业环节投融资风险、电影放映产业环节投融资风险和电影衍生品产业环节投融资风险,电影产业的全部投融资风险都是分布在电影产业生产制片、发行、放映、电影衍生产品这4个核心的产业链条和环节中的。

(一)中国电影产业化进程中电影生产制片阶段的投融资风险

在中国电影产业化进程中,电影投融资在生产制片阶段主要存在着4个方面的投融资风险:首先是进行单一电影投融资存在较高风险,其次是电影IP选择直接影响着电影投融资的风险水平,再次是电影生产制片管理过程的高风险,最后是中国电影生产制片的国际化合作风险。这4个方面的投融资风险是中国电影产业在生产制片阶段必须应对和处理的。

1. 单部电影的投融资风险高于组合投资多部电影

通过对中国电影产业近几年市场票房的数据分析,我们发现中国电影的票房集中度在不断提高,这一趋势让中国电影在生产制片阶段的投融资风险进一步增加,票房不断往少数电影集聚,发行成功则赚得盆满钵满,而失败了则血本无归,这就意味着进行单部电影投融资存在着极高的风险。

通过对中国电影产业市场数据的系统整理和分析,如"2013—2015年中国电影票房分布"(表4-3)所示,票房在5亿元以上的国产片所占的市场份额从2013年到2015年连年攀升,2015年16部票房超过5亿元的电影,共创造了163.53亿元票房,占国产片总票房的60.26%;票房在1亿—5亿元之间和票房在1亿元以下的国产片市场份额则都出现了下滑,尤其是票房在1亿元以下的国产片,2015年其上映的数量较2014年多出了15部,但总票房仅为21.94亿元,较2014年减少了4.44亿元,此区间单部电影2015年的平均票房较2014年下降了21.19%。[①] 这样的中国电影市场票房现状既体

① 范玉刚.中国电影产业可持续发展的思考[J].江苏行政学院学报,2013(3):65—67.

现了中国电影产业市场已经在逐步走向成熟,高质量的商业电影在占有市场资源时的优势明显,同时可以发现中国电影市场票房的集中度情况存在明显走高的趋势。这一趋势一方面说明中国电影市场的票房规模在不断地增长,同时也说明中国电影市场的竞争越来越激烈,由于电影市场总体空间的限制,对单一电影投资的风险在中国电影市场持续提高,电影投融资的风险进一步加大,电影市场对电影产品的质量提出了更高的要求。

表 4-3 2013—2015 年中国电影票房分布

票 房 分 布	2013 年	2014 年	2015 年
票房 5 亿元以上国产片数量(部)	7	10	16
票房 5 亿元以上国产片总票房(亿元)	48.8	72.4	163.53
票房 5 亿元以上国产片占国产片市场份额	38.22%	44.82%	60.26%
票房 1 亿—5 亿元国产片数量(部)	25	27	32
票房 1 亿—5 亿元国产片总票房(亿元)	52.25	62.77	85.89
票房 1 亿—5 亿元国产片占国产片市场份额	40.93%	38.85%	31.65%
票房 1 亿元以下国产片数量(部)	241	271	286
票房 1 亿元以下国产片总票房(亿元)	26.62	26.38	21.94
票房 1 亿元以下国产片占国产片市场份额	20.85%	16.33%	8.09%

少数电影占据大量电影市场票房收入是电影产业成熟发展的标志和电影产业发展的基本趋势,即便世界上最成功的好莱坞电影业,在全球性盈利渠道得到充分开拓的情况下,10 部电影中能取得盈利的也不过两三部。对于电影票房集中度提高的特征,比较有效的风险对抗方式有两种:一是提高电影产品生产制片质量,降低进入电影市

场的产品风险；二是进行规模化投资多个电影产品，用投资组合的方式分散投资风险，"不要把鸡蛋装在一个篮子里"。保持长期稳定经营的电影公司往往都是能实现规模化投资生产的公司，靠少数成功影片来填补投资其他影片的损失，这样进行电影投融资操作的方式也充分说明了进行单部电影投融资是高风险的。对于不断涌入电影产业的行业外部资本而言，当下中国电影产业在电影生产制片产业环节孤注一掷投入巨资在单部电影上已成为一项几乎不可能成功的赌博，寻求参与投资由成熟电影公司主控的项目将是一种更好的选择，同时电影企业间的协同合作能整合更多的产业资源，有效提高了抗风险的能力。

2. IP选择直接影响电影投融资的风险水平

IP(Intellectual Property)作为电影产业发展的稀缺文化资源一直是电影产业投融资对象中的焦点，同时IP也是电影产业生产制片环节进行风险控制的有效手段。[①] 拥有具备电影产业价值的IP将极大地降低电影的投融资风险，因为IP固有的受众将会天然成为电影的潜在受众，越是优质的IP越是可以带来众多忠实的电影受众，显然IP作为一种电影的内容标签将帮助电影产业投融资进一步降低风险获得投融资成功。

近几年来，"IP热"在中国电影产业愈演愈烈，这种热是电影产业进一步实现自身风险控制的一种产业共识和努力。比较有知名度的文学作品、网络小说、动漫等都被影视公司抢购一空，准备改编成电影，如华谊兄弟总裁王中磊所说："中国前100名的文学IP几乎都已经名花有主，华谊只抢到了几个。"就连原本看上去与电影毫不搭界的经典老歌也被开发成电影，《同桌的你》和《栀子花开》之后，《一生有你》《睡在我上铺的兄弟》《她来听我的演唱会》等都要被搬上大银幕。[②] 与此同时IP的价格也在哄抢中迅速攀升，根据媒体报道，现在一部热门网络小说的电影改编版权在200万—500万元不等，一些

[①] 赵宜.建构新媒体时代的中国电影产业阐释模型[J].电影新作，2015(1)：213—215.
[②] 刘利成.支持文化创意产业发展的财政政策研究[D].北京：财政部财政科学研究所，2011.

点击率较高的网络小说甚至能卖到上千万元,现在同一部小说的改编权的价格跟3年前相比,价格已经涨了四五倍。但是中国电影产业对IP的疯狂追捧也产生了很多值得警惕的投融资风险问题。

IP是一种拥有广泛电影受众的内容稀缺资源和降低电影产业投融资风险的重要手段,但对于电影产业投融资而言,应关注IP而不应迷信IP,避免"拍脑门"式的决策,应借助数据分析和调研等手段相对准确地评估IP的影响力、改编价值和产业链延展的空间,对IP进行合理的价值投资。同时电影产业投融资更应该注意到IP是一把产业发展的双刃剑,它既可以帮助电影降低投融资风险显然也要求电影本身必须对IP进行娴熟的驾驭,否则不但不能获得预期的投资收益,反而会进一步加大电影产业在生产制片阶段的投融资风险。

3. 电影生产制片管理过程是电影投融资的高风险环节

电影生产制片过程是电影投融资的核心环节,同时也是电影投资风险最高的阶段,电影投融资过程中的绝大部分资金是直接投入了电影生产制片这一环节中,这个过程的管理是否合理且符合电影产业的发展规律,将在很大程度上决定着电影投融资最后的风险程度,因为电影产品的各项市场竞争能力和指标都是在这一过程中完成的。在电影生产制片的过程中,3个关键节点直接决定着电影投融资风险控制的水平,首先,电影能否按照生产制片计划顺利完成拍摄生产的全部过程,其次,电影的生产制片成本是否会出现超额支出的情况,最后,电影制片的质量能否满足电影市场的需求。

电影能否按照生产计划完成制片的全部过程是电影投融资行为中最为直接的风险,电影能否按照生产制片计划如期完成生产和后期制作,直接决定了电影的投资是否能够转化为电影产品进入电影市场,电影只有顺利完成制片才能够正式进入电影市场。然而电影的生产制片是一个相当复杂的过程,需要进行周密的拍摄计划和严格的制片管理,各种突发的情况经常发生,人员的工作管理更是难上加难。因此电影的生产制片是电影投融资最大的风险点,无法通过这一环节,电影是根本没有机会进入市场参与竞争的,科学的制片管

理是电影投融资的重要保障,是对电影制片过程的全面控制。

在好莱坞,由于电影产业的市场化导向和资本要求,电影的生产制片风险必须被降到最低,在这样的过程中,好莱坞为了控制电影生产制片过程中的风险就逐步建立起电影工业化的生产体系,用工业管理的方式降低电影生产制片的成本、消除生产制片过程中的风险并实现大批量的电影生产。而中国电影正处在电影产业化发展的进程中,电影产业还没有建立充分的产业工业体系,因此在中国电影产业化进程中电影的生产制片风险是非常高的,电影烂尾的情况随处可见。在近年中国每年生产出的600多部电影中,仍有7成的影片无法在大银幕上出现。电影筹备期急功近利、拍摄阶段生产制片管理混乱、遭遇资金断裂、立项遇挫,这些情形成为造成"烂尾"或疑似"烂尾"电影的主要因素。① 烂尾电影不仅有小成本电影,更有大牌云集、大投入的大片,前期宣传做足、发布宣传片海报,甚至亮相电影节做宣传,但电影却随着时间的推移而销声匿迹了。电影烂尾直接造成了电影投融资的风险和失败,也对社会资源造成了很大的浪费,因此电影的生产制片过程是电影投融资的核心风险。

电影在制片过程中按照计划完成全部生产,可以说电影投融资度过了第一个高风险点,但是此时电影是否具备市场竞争能力,还需考察电影生产制片在成本方面是否超支,是否按照计划的制片成本完成电影,以及电影的制片质量是否满足电影市场的需求。② 如果电影生产制片过程没有得到有效的管理和控制,电影的成本可能会出现超支的情况,在这样的情形下,电影的投融资风险实际上是进一步被推高了,电影在市场上将会承受更大的投资回收压力。最后电影的制片品质将直接决定电影潜在的票房收入,而电影的制片质量又直接和电影的生产制片过程相关,因此电影生产制片过程是进行电

① 厉无畏.文化创意产业的投融资与风险控制[J].毛泽东邓小平理论研究,2011(2):77—81.
② 张胜利.基于"互联网+"视角的华莱坞电影产业链创新发展业态试析[J].浙江艺术职业学院学报,2015(2):31—35.

影产业投融资风险控制的重要阶段。

4. 在国际生产制片合作中的投融资风险

国际制片合作是中国电影产业化发展的必然趋势和方向,随着中国电影产业市场的不断成长,中国电影市场不仅对于中国电影资本充满了诱惑力,也对国外的电影资本产生了强大的吸引力,越来越多的国外电影资本想要进入中国电影市场。与此同时,在中国本土电影市场不断发展的推动下,中国电影产业的国际化发展也进入了新的阶段,中国电影产业参与国际市场开发的愿望日趋强烈,以降低投融资风险和增加投融资回收渠道、提高中国电影产业的国际影响力为目的的中国电影国际化制片合作将逐步成为中国电影产业发展的常态,然而在蕴含机遇的国际化的产业合作中也同样充满了投融资风险,看似美好的国际化产业合作前景也需要谨慎对待。

在中国电影产业市场规模迅猛增长的同时,中国电影企业的实力也获得了大幅度的提升,已不满足局限于国内市场,开始大举在国际电影产业的版图上开疆拓土。根据"2015 年中国电影企业国际化合作的主要内容"(表 4-4)中的分析,2015 年中国主要的电影公司与海外电影资本展开了多种方式的合作,模式从过去的合拍、协拍等基本的项目合作进化到了成立合资公司、共同投资电影等在股权、资本层面的合作,而这也给在国际化初级阶段的中国电影产业带来了很多新的挑战。

表 4-4　2015 年中国电影企业国际化合作的主要内容

电影公司	国际化合作的主要行动
华谊兄弟	2015 年 4 月,与美国 STX 公司签署协议,在 2017 年 12 月 31 日前,双方将联合投资、拍摄、发行不少于 18 部合作影片
博纳影业	2015 年 11 月,以 2.35 亿美元投资美国 TSG 娱乐金融,后者是二十世纪福克斯长期的融资合作伙伴,与福克斯此前已签署拼盘融资的协议

续 表

电影公司	国际化合作的主要行动
电广传媒	2015年2月,与狮门影业达成合作,电广传媒可在狮门未来3年内投拍的电影中投资25%,并获得狮门每年4部影片的国内代理销售权。狮门则协助电广传媒主导的合拍片的制作和海外发行
万达影业	2015年11月,以22.46亿元完成收购澳大利亚第二大电影院线运营商Hoyts;2016年1月,宣布以不超过35亿美元现金收购美国传奇影业公司
乐视影业	2015年11月,宣布与好莱坞达成12部电影项目合作,合作伙伴包括狮门影业、黑马漫画公司、《狮子王》导演罗伯特·明可夫等
阿里影业	2015年6月,宣布与美国派拉蒙影业签署合作协议,投资好莱坞大片《碟中谍5》
华策影视	2015年11月,与福斯国际、极光影业和《蝙蝠侠》系列制片人迈克尔·奥斯兰有多部影片的合作计划
华人文化产业基金	2015年9月,宣布与华纳兄弟合资成立"旗舰影业"

来源:中国电影集团公司。

很多中国电影公司都开始参与投资好莱坞电影并参与收益分享,而这过程中往往要面对好莱坞作为世界电影霸主的强势态度以及复杂的谈判过程。在国际制片合作中,好莱坞电影资本拥有更为成熟的电影项目运营经验和方法,中国电影产业在国际合作中存在生产制片和发行放映两个阶段的国际制片合作投融资风险。

其一是电影生产制片阶段的合作风险。这一阶段的风险主要集中在电影生产阶段合作双方是否可以按照协定的制片生产计划进行电影的生产拍摄和后期制作等完成电影的生产制片流程。电影生产制片阶段是电影投资风险控制的核心阶段,在电影制作的理念、工业流程、制作方式上中国电影和国外还存在着较大的差距,非常容易由于理念不同而产生制片生产上的矛盾和冲突,这将直接影响电影生

产制片的质量,进而产生电影产业投融资风险。例如在合同文件中所隐藏的财务技巧和法律陷阱,这些都将可能直接导致电影的国际合作中的投融资风险。

其二是电影发行放映阶段的投融资风险。电影国际合作过程在进入发行放映阶段可能存在着较大的风险。电影在生产制片完成后进入电影市场取得电影发行放映收入并进行收益分配的过程,尽管好莱坞大片能够创造可观的收益,但这些电影在好莱坞电影公司的账面上却通常是亏损的,这是好莱坞电影公司在电影运营方面投机性的运营技巧。好莱坞大制片厂常常会为它们生产的每一部电影成立一家"壳"公司,而这家公司是被专门设计用来"亏钱"的,电影产生的收益会被大制片厂以各种名目收走。好莱坞的收益分配中,有版权总收入分成、票房毛收入分成、票房净收益分成、票房扣除发行成本后的分成等各种形式,在狡猾的会计技巧运作下,一部原本大卖的电影可能也被算成亏损,那些参与净收益分成的投资者可能会血本无归。即便是好莱坞的资深制片人,也常常不能在与好莱坞制片公司的博弈中尝到甜头,中国电影企业若是没有充分的准备,没有熟悉美国财务、金融、法律的专业人才和团队,恐怕会在与好莱坞看似美好的合作中陷于被动。

因此,中国电影产业在国际化的合作中存在较大的投融资风险,如果不能在国际合作中对投融资风险进行充分的准备工作,将会进一步加大电影投融资的合作风险,同时我们更应该理性看待国际合作中的机遇和风险,避免由于忽略国际合作中的风险导致的盲目进行电影投融资国际合作。

(二)中国电影产业化进程中电影发行阶段的投融资风险

1. 由电影发行资源的垄断造成的电影发行风险

电影完成了生产制片阶段的生产工作,成为完整的电影产品就需要对电影进行发行,通过电影的发行进入电影市场来完成最后的投资回收,这一环节也是电影又一个投融资风险极高的环境,电影如果不能顺利进行发行,将直接导致电影投融资风险的产生,

在这一阶段典型的风险是由于电影发行资源的垄断造成的电影发行风险。

由于电影发行资源垄断而造成的电影发行风险是指大的电影发行公司占据了大量的电影发行资源并拥有较强的电影发行能力,最终对电影的市场发行形成干预而导致电影无法进行正常发行的风险。[①] 这一电影市场风险是电影在发行阶段的竞争风险,是大的电影发行公司为了保障自己所发行的电影的市场利益而进行的市场竞争行为,因此对于电影的这一种发行风险最佳的规避办法就是电影投融资在进入生产制片阶段之前就进行发行布局,尽可能通过与潜在造成风险的电影发行企业进行产业利益合作而规避这一风险(图4-9)。

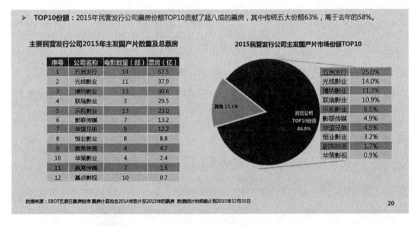

图4-9 2015年主要民营电影发行公司数据
(来源:艺恩咨询管理公司)

在这个环节的典型风险案例就是由华谊兄弟公司投资的动画电影《摇滚藏獒》的市场发行。《摇滚藏獒》是由中国著名摇滚歌手郑钧导演,聘请好莱坞动画制作团队耗资4亿元打造的全新中国动画电影,电影于2016年7月上映。但是由于电影投资方华谊兄弟的高管

① 吴婧.文化事业单位转企改制中的企业制度设计[D].北京:北京大学,2008.

叶宁是原万达院线的重要管理人员,万达院线对该部电影采取了封杀的态度,直接导致这部质量尚可的电影在万达院线几乎没有获得正常的排片,最终市场票房惨败,电影投融资遭到了严重的损失。这一案例充分说明了在竞争激烈的中国电影市场,电影发行是中国电影产业投融资过程中重要的风险节点。

2. 互联网企业的票补行为造成的电影发行风险

票补并不完全是中国电影产业的新现象,在电影产业还在线下售票时期,制片方就会拿出一部分预算做促销、贴票补,但一般片方补贴的力度不会太大。随着互联网企业的加入,电影产业票补也出现了巨大的变化,现在常听到一部电影票补 500 万元到 1 000 万元这样惊人的数字。

电影票补就是电影制片方和互联网电影票分销企业共同针对电影票零售进行的销售价格补贴,简单说也就是电商和片方在"掏钱请观众看电影"。互联网公司进入后,电影票市场迅速复制了打车、外卖等市场拓展的"烧钱"模式(图 4 - 10)。影片不同,互联网公司和片方的补贴方式会有所不同。补贴可能是 1∶1,即协议 30 元票价,如果促销价 9 元,那么补贴的 21 元,片方和互联网公司各出一半。以票房预售 5 000 万元为例,协议票价 35 元,如果活动定价 20 元,

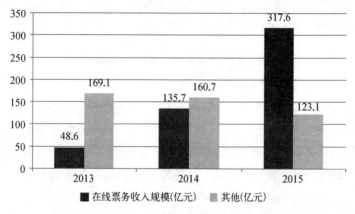

图 4 - 10 2013—2015 年电影产业在线票务数据

那么补贴是 15 元,仅预售补贴投入就将达到 2 000 多万元。如果加上上映后的促销,随便一部电影做促销票补规模都是千万元级别(图 4 - 11)。①

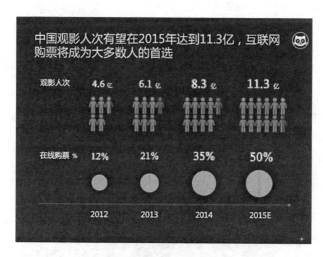

图 4 - 11 2012—2015 年中国观影人次数据
(来源:华谊兄弟研究院)

从 2010 年的《阿凡达》开始,观众就可以从网上买到比影院前台更便宜的票了。但是当时电影制片方和平台都没有补贴,是由购票平台向影院批发电影票,再卖给观众,当时的低价票大多在 40 元左右。随着互联网团购模式的兴起,格瓦拉、猫眼电影、时光网、豆瓣电影、网票网、卖座网等同一批第三方平台之间的价格竞争越来越激烈(图 4 - 12)。为了吸引更多新用户,从《变形金刚 4》开始,格瓦拉、猫眼电影等几家大平台开始掏钱做补贴。"在当时的情况下,各家平台都很惶恐,也很不理性。竞争对手都在做票补,你不补,观众就不从你的网站上买票。"在《心花路放》上映之前,猫眼在平台上分别以 9.9 元和 19.9 元进行提前预售,低价和档期产生化学反应,前两个星期

① 数据来源:中国电影发行放映协会。

共卖出 1 亿元票房。这大概是市场第一次认识到票补的威力。到了 2015 年春节档,大年初一当天《天将雄师》《狼图腾》等 7 部影片混战,各家购票平台的补贴集中爆发。根据媒体报道《天将雄师》上映 3 天,仅猫眼一家已为其买单 5 000 余万元。一位在线购票平台负责人表示:"最早期是片方与平台按照 1∶1 的比例对贴,片方先把钱给到平台,但比如说像《心花》和《天将》这种大片,一般都是平台先垫付,不过平台进行资金垫付是有回收条件的,双方之间会签订对赌协议。"①比较明显的案例是淘宝电影与《小时代 4》之间的合作。淘宝电影承诺保证《小时代 4》前 3 天票房达到 2.5 亿元。如果这一目标达成,淘宝电影为《小时代 4》投入的票补将作为宣发费用收回,如果完不成,这笔费用可能全部"打水漂"。

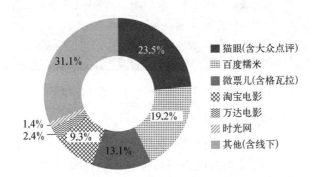

图 4-12　2015 年第四季度中国在线电影票务平台出票量
（来源：华谊兄弟研究院）

在线购票平台的出现改变了电影发行方式,让传统发行工作由原来的 2B 变成 2B 和 2C 两条线,票补的出现更加速了这种转变。2015 年开始,低价票的预售和排场数据已经成为影院经理排片的重要依据。有观点认为 2015 年 440 亿元电影票房中,可能有 30 亿到 50 亿元来自票补。与直接砸钱"买票房"相比,票补确实拉动观众走进影院观影,发生了实实在在的消费行为,也培养了观众观影习惯。但通过

① 刘庆振.中国电影产业转型中的金融资本研究[J].新闻界,2016(1):132—136.

票补操控票房也成为中国电影产业在电影发行环节的重要风险。

事实上,票补的出现在拉动票房的同时,也极大地破坏了电影发行的规则。从商业逻辑上看,票补的做法本质上属于营销手段中的价格战。在一般领域,价格战分为促销和倾销两种方式,根据《反不正当竞争法》,只要低于成本价格的销售就是不正当竞争。但由于电影在下线之前无法确定观影人次,也就没办法计算单张电影票的票价是否低于成本,虽然不违法,但票补确实放大了大片和小片的票房差距。互联网企业和电影大片的制片方通过票补的手段对电影的发行市场和放映资源进行进一步的控制与占有,票补在一定程度上成为高投资电影的发行营销策略,在推高自身投融资风险的同时也拉高了其他电影在发行阶段的投融资风险。随着中国电影发行市场的发展,片方和平台之间关于票补的对赌条件也越来越苛刻,对于一些大片来说,由互联网公司前期垫付的资金,平台基本都收不回来或者不要求回收,但对于一些小片来说,平台方面的补贴可能越来越少,这让本就在中国电影市场难以找到位置的中小成本电影,在发行阶段更加雪上加霜。

(三)中国电影产业化进程中电影放映阶段的投融资风险

1. 中国电影院的投融资风险正在逐步提高

在电影放映产业环节的电影院投资一直是电影产业资本青睐的一个热点。作为电影产业的基础设施,影院发展的数量和质量直接决定着中国电影产业市场票房的规模与产业发展质量,中国电影票房纪录的一次次刷新与中国影院投资建设的不断发展息息相关。中国电影产业影院投资的发展较电影产业化改革的初期已发生了巨大的变化,2015年中国全年新增银幕8 035块,平均每天增长22块,全国银幕总数已达31 627块,增长幅度全球首屈一指。① 截至2018年底,全国共拥有银幕数60 079块,较2017年增加9 303块,同比增速

① 迟树功.将文化产业培育成支柱性产业的政策体系研究[J].理论学刊,2011(1):178—182.

18.3%,增速比 2017 年放缓了 5 个百分点。整体看来,2018 年我国电影银幕终端仍维持较快扩张。但随着行业竞争的加剧和部分资本的退出,2019 年银幕增速有所放缓。2019 年新增银幕 9 708 块,全国银幕总数达到 69 787 块,银幕总数稳居全球领先的地位。

中国城市化的发展极大地推动了电影院的投资和建设,现代多厅电影院数量的增加又同步加快了中国电影产业市场规模。电影院投资存在前期投资大、回收周期长、市场竞争激烈等投资风险,因此进行电影院投资应根据电影院发展的现状,进行充分的考虑和研究,根据电影院的发展规律进行投资以减少对电影院投资造成的投融资风险。

其一,随着中国经济和城镇化的发展,中国电影影院业仍有巨大的增量空间,业内一些观点认为参照美国 4 万块左右的银幕总量,中国的影院增长将很快到达天花板,这种判断并不科学,因为中国有着数倍于美国的人口,而这意味着巨大的消费潜力。美国每百万人口拥有 125 块银幕,以 2015 年为例,中国城镇常住人口 7.7 亿人,每百万人口拥有 41 块银幕,相当于美国的 1/3。算上中国的农村人口,那么每百万人口仅拥有 23 块银幕,相当于美国的 1/5 左右。如果参照美国的标准,那么中国能容纳的银幕数应在 10 万至 16 万块之间。① 但要实现这一目标仍需中国电影产业市场进一步激发和培养中国观众的观影习惯,目前中国观众的年均观影次数仍只有 1 次左右,尽管每年都有明显增长,但离美国观众年均 4 次的观影频率仍有很大差距。

其二,电影产业内普遍认为未来的影院增长将从一二线城市向三四五线城市转移,数据的确显示出这种趋势。2015 年前三季度新建影院分布中,一线城市新建影院占比仅为 5.4%,三四线城市占比近 40%,而五线城市的占比达到了 32%。② 然而一二线城市的影院增长空间并非已消耗殆尽。以北京为例,截至 2015 年底共有影院

① 张玲.万达电影之路对我国电影产业发展的启示[J].当代电影,2014(5):43—51.
② 牛林杰,刘宝全.韩国发展报告[M].北京:社会科学文献出版社,2010:211—234.

158家,银幕972块,人均观影次数3.3次。① 如参照美国的标准,在人均年观影4次的情况下,大约8 000—10 000人可养活一块银幕,那么在北京的常住人口保持相对稳定的情况下,银幕数量有望达到2 000块以上,显然目前并未到达增长的天花板。当然,一二线城市的影院市场竞争相对已比较激烈,这对影院的经营能力提出了更高的要求,需要从目前的粗放式经营走向更加精细化的经营,并开拓影院餐饮、电影衍生品销售等市场空间,才能保持利润率。

目前,在一线城市的一些热门商圈,的确已出现影院数量过多导致恶性竞争,部分粗放经营的影院难以为继的局面,这也是很多电影院投资者将目光投向三线以下城市的原因,这些城市大部分此前都没有现代化影院,因此竞争并不激烈,但这并不意味着投资风险降低。一个4个厅的县级影院建设成本约为400万—500万元,回收成本的时间少则三四年,多则遥遥无期,因为这些地区的观众的电影消费习惯往往需要较长时间从头培养。因此电影院投资者要有充分的耐心和准备,部分对回报周期要求较短的资本可能并不适合进行此类电影院的投资。

2. 电影院的经济选址和布局是重要的投融资风险

对于中国的影院投资而言,不论是一二线城市还是三四五线城市,都仍有较大的市场机遇,但关键在于根据自身的资本特点和经营能力、根据电影院的产业运行规律等因素选择投资区域和进行投资管理,而不应盲从市场潮流,导致在电影产业放映环节发生投融资风险。

就电影院投融资的风险而言,符合电影产业放映环节发展规律的经济布局选址是最为关键的,因为如果电影院的选址不符合电影产业的发展规律,电影院将很难获得电影消费者的关注,无法实现良好的运行,产生电影院的投融资风险。因此在对电影院进行投融资以前,必须要根据系统的市场调研和经济布局选址,确保电影院的建

① 马小勇.现代经济学原理[M].兰州:西北大学出版社,2007:21—52.

设选址是满足电影产业放映环节发展规律的,最大限度地降低电影院投融资的风险。一般而言,人流密集的商业综合体是电影院的最佳选址。电影院投融资的第二个风险就是能否进行有序的运营管理,因为电影院的硬件建设一旦完成,电影院将进入长期的运营过程,在这一过程中能否获得良好的片源、能否进行设备的良好维护管理、能否进行高水平的影院营销都直接影响着电影院的投资回收和运营风险。

电影院是电影产业的终端环节,是最后形成电影产业基础利润的形成环节,对电影产业的整体发展是极其重要的,因此对电影院的投融资风险控制对于中国电影产业化的持续发展至关重要。

(四)中国电影产业化进程中电影衍生产品阶段的投融资风险

电影衍生产品也叫电影后产品,是指在电影发行上映之后根据电影版权而开发的产品。电影衍生产品市场是电影产业非常重要的市场,在电影产业发展高度成熟的美国好莱坞,电影衍生产品才是产业利益链条中的核心,美国好莱坞的电影火车头理论[1]就是以电影衍生产品为中心建构的理论,电影产品只是作为电影产业链的火车头,其拉动整个电影产业链条的前进,而电影衍生产品才是电影产业链及利润的终端环节。事实上美国好莱坞电影大量的产业利润并不是来源于电影票房,而是电影的衍生产品。大量的电影衍生产品得到了专业的开发并及时进入电影后产品市场,让电影消费者完成了观影体验后马上可以再进入电影衍生产品的消费市场,最终实现了极高的电影产业利润。因此,随着中国电影产业市场规模的不断扩大,电影衍生产品投融资具有广阔的产业市场前景和利润空间。

在具备广阔产业前景的同时,基于电影衍生产品的投融资也是存在高风险的。在中国电影产业化的发展进程中,存在大量电影衍生产品开发不成功的案例,电影衍生产品质量也是参差不齐,导致了

[1] 李峤雪.电影制作与电影运营的共振——中美合拍模式与中国电影产业发展[J].当代电影,2012(1):112—119.

极高的电影衍生产品投融资风险,因此对于电影衍生产品的开发能否进行准确定位,找到与电影版权相适应的衍生产品方向是这一环节的风险控制核心。如果准确找到适合电影版权开发的电影衍生产品方向,电影后产品将会更加顺畅地进入电影衍生产品市场,获得预期的产业利润,否则将会面临电影产业衍生产品的投融资风险。什么样的电影适合进行电影衍生产品开发,怎样的衍生产品与电影的版权内容结合更为有效?怎样将电影的版权内容进行更大范围的电影衍生产品开发生产?这些问题的是否解决直接决定着电影产业衍生产品投融资的风险大小。另外,电影衍生产品投融资的风险也取决于能否找到正确的电影衍生产品销售渠道,有好的电影衍生产品,但是没有适合的销售渠道,就可能造成产品积压无法实现预期的产业利润。目前美国好莱坞最为成功的电影后产品开发就是著名的迪士尼乐园,迪士尼乐园利用迪士尼电影公司的各种电影版权持续地帮助美国迪士尼公司创造着产业利润。

针对电影衍生产品的投融资既要符合电影的规律也需要符合零售商品的产业规律,相对于美国电影衍生产品的成熟发展,中国电影衍生产品市场拥有更为巨大的市场潜力,是中国电影产业未来发展中最为重要的领域,但是中国电影衍生产品的发展也伴随着巨大的投融资风险。

本章对中国电影产业化进程中投融资发展现状进行了全面的分析研究,首先从中国电影产业投融资发展的基本现状入手,对中国电影产业投融资发展整体情况进行总结和梳理,明确中国电影产业化发展的基本状态;其次以 PEST 模型分析为手段对中国电影产业投融资发展的产业环境进行全面解析,通过政治法律环境、产业经济环境、社会文化环境、电影技术环境 4 个层次对中国电影发展的产业环境进行具体解析,以了解可能对中国电影产业化发展产生影响的各种环境要素;最后对中国电影投融资风险的分析是本章现状研究的重点,因为控制投融资风险是电影产业投融资机制建构的目标,要想控制风险就需要先了解风险,在对电影投融资的风险进行全面掌握

之后,才能够有针对性地建构中国电影产业投融资机制。

中国电影产业化进程中投融资发展的基本现状是市场化、产业化已经成为中国电影发展不可逆转的现状和方向,政府不断加强对电影产业化发展的引导和扶植,中国电影产业整体的投融资产业环境和投融资水平获得了极大的改善与提高,市场化、产业化的电影产业投融资渠道和手段已经基本建立,但是与产业化发展可以相匹配的投融资机制还没有建构完成。随着中国电影产业市场规模的不断扩大和成熟,迫切需要建立功能完善的中国电影产业投融资机制,实现对电影产业投融资发展的引导和规范,这是中国电影产业投融资发展最为显著的现状特征。

对中国电影产业发展现状的研究是进行电影产业投融资机制建构理论研究的重要准备阶段,只有深刻地认识中国电影产业发展的现状和电影产业投融资发展的产业需求,才能够建构可以满足中国电影产业化发展需要的投融资的机构和制度。

第五章　中国电影产业投融资机制的基础投融资模式

想要深度了解中国电影产业投融资的发展情况,就必须对中国电影产业化进程中投融资模式的发展进行全面研究。投融资模式是资本进入中国电影产业的入口,对于中国电影产业投融资模式的研究,可以说是对中国电影产业发展现状更深一步的研究,因为电影产业的投融资模式与中国电影产业资本进入的现实发展是直接相关的。电影产业的投融资双方经过慎重的考虑和接洽,最终是要通过具体的投融资模式确定双方在电影产业的合作关系的。可以说,中国电影产业发展的现状在很大程度上就是中国电影产业多种投融资模式发展的现状,在具体的电影投融资过程中投融资双方的权利和义务是通过具体的投融资模式固定下来的,最终通过电影产品在电影产业市场上的价值表现实现双方的共赢或者亏损。明确投融资模式中存在的风险和投融资模式的产业资本服务需求是进行中国电影产业投融资机制建构的前提,因此,对中国电影产业投融资模式的研究是进行机制建构的必要准备,在产业资本服务的保障下,投融资发展和创新将不断带动新的产业资本加入中国电影产业之中,推动中国电影产业化发展进程的不断深入,带动中国电影产业投融资的发展。

第一节　中国电影产业的基本投融资模式

在中国电影产业化发展的进程中,随着电影产业投融资环境的

逐步改善,在产业利益的推动下,电影产业投融资模式也获得了自身的进化发展。电影产业的发展需要资本的进入,资本需要更为合理和多样的方式参与到中国电影产业的利润追逐中,于是中国电影产业的投融资模式成为电影投融资双方关注的焦点,多种电影投融资模式呈现在中国电影产业的发展中,每一种电影投融资模式都是基于利益共赢而建立的产业伙伴关系。而电影投融资模式的发展进一步对电影产业的投融资风险控制提出了要求,新的投融资模式的出现和发展必须建立在对电影产业投融资风险更高水平的控制之上,电影投融资模式对电影产业投融资机制的建构产生了自身的需求,进而推动了电影产业投融资机制建构和完善,最终拉动了中国电影产业化的现实发展。

随着中国电影产业市场规模的不断扩大,中国电影产业化发展的进程中,已经进化产生了8种基本的投融资模式,包括政府电影产业扶植融资模式、银行电影贷款投融资模式、电影产业私募股权基金和信托计划投融资模式、电影企业 IPO/新三板上市投融资模式、电影版权预售投融资模式、电影植入广告投融资模式、电影社会资本投融资、众筹投融资模式,这些投融资模式都是基于中国电影产业自身发展需要而出现并发展的,可以说以上8种基本的投融资模式把大量支持中国电影产业的资本带入了中国电影产业,这些资本在寻求电影产业利润的同时实现了中国电影产业市场规模的不断扩大和电影产业的巨大发展,对这些投融资模式进行系统研究让我们对于中国电影产业投融资机制的功能建构将更加清晰和明确(图 5-1)。

一、政府电影产业扶植投融资模式分析

政府电影扶植投融资模式是指通过向政府申请电影资助的方式进行的一种电影投融资行为。电影作为一种重要的意识形态,世界各国政府长久以来始终积极进行基于本国文化保护和推广的电影资助活动。政府基于意识形态保护的原因主动积极地对电影进行资助,同时作为推动本国电影产业有序发展的一种手段,政府扶植资助

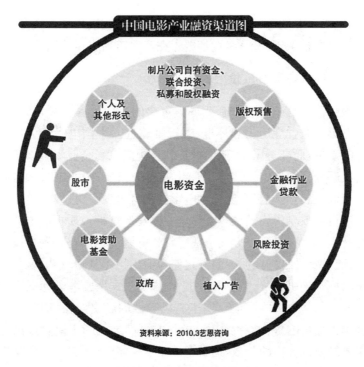

图5-1 中国电影产业融资渠道（来源：艺恩咨询管理公司）

具有直接的针对性和产业推动作用。政府的扶植资金是政府直接推动电影产业发展的一种手段和方式，也是电影的重要融资方式。电影企业通过向政府管理部门提交资助的申请文件积极获取政府资助，政府对符合资助条件的电影公司或电影项目进行直接的资金支持和帮助。[①]

在中国政府的电影产业扶植资助体系中，通过设立电影事业发展专项基金、电影精品专项基金、农村电影资助项目等渠道对电影企业、电影项目等给予直接的资金支持和帮助推动中国电影产业的有序发展。政府通过这种方式促进中国电影产业化进程的发展和繁

① 钱志中.电影产业国际竞争力的影响因素分析[J].南京艺术学院学报：音乐与表演版，2007(4)：56—63.

荣,而电影企业则可以借由这些项目直接获得政府的电影资金支持,以降低电影投融资的风险,增加电影在产业市场成功的把握。

二、银行电影贷款投融资模式分析

银行信贷是中国电影企业最为重要的行业外融资渠道,基于特定的电影产业发展历史和环境,银行贷款进入中国电影产业还是近几年的事情,而在美国,商业银行贷款是构成电影企业资金来源的重要组成部分。随着中国电影产业化进程的深入,商业银行参与中国电影产业发展,为电影企业提供电影贷款也出现了明显增长的势头。

银行贷款融资模式是指电影企业以资产抵押或质押的方式获得银行资金的一种投融资方式。银行贷款融资的本质是一种债权融资方式,通过资产抵押或质押的方式作为信用担保从银行获取资金,从融资的成本来讲,银行贷款相比其他融资方式是成本最为低廉的融资方式。但是由于电影项目属于高风险性的融资对象,银行一般都会有较为严格的贷款审批流程,并要求提供足额的担保物或第三方担保才能获得银行的贷款,因此除了具备一定资产实力的大电影公司外,中小型电影公司很难从银行获得电影贷款。

银行贷款作为一种常规的电影企业融资方式,在全球范围内都被纳入各国的电影产业投融资体系中,在知识产权保护较为完善的美国或欧洲,电影企业是可以通过影视作品版权质押获得银行贷款的,而在中国,由于知识产权保护体系的不完善,银行很难认定电影版权是可以作为贷款的抵押或质押物。同时在国外,电影企业通过电影预售合同或市场合作合同也是可以由专业的保险公司或担保公司作为担保方而获得银行贷款的,由于中国电影产业缺乏相应的电影金融服务机构或具备相关业务处理能力的担保、保险公司,导致这一点在中国目前还无法普遍实现。

随着中国电影产业市场的迅猛发展,银行信贷在商业利益的驱动下已经逐步开始面向更广泛的电影项目。中国的商业银行虽然已经开始尝试向电影企业发放贷款,然而从目前成功获得贷款的案例

来看,中国商业银行的贷款仍然集中在中影集团、华谊、博纳等大型国有、民营电影企业,小型电影公司仍难以从商业银行获得资金支持。① 基于中国电影产业化发展的现状,银行依然是中国电影产业投融资体系里的重要环节,电影产业投融资机制的逐步建立和完善将会让更多的资本服务机构参与到电影产业的投融资中来,帮助电影企业跨过银行的门槛。随着中国电影产业投融资机制的不断完善,越来越多的中国电影企业将有机会获得银行的电影贷款,银行也将为中国电影产业的发展提供重要的资金来源。

三、电影产业私募股权基金和信托计划投融资模式分析

(一) 私募股权基金

私募股权基金(Private Equity,PE),是指以非公开的方式向少数机构投资者和个人投资者进行募集资金,主要向未上市企业进行权益性投资,最终通过电影企业上市、并购或管理层回购等方式退出而获利的一种投资基金。私募股权基金也被称为私人股权基金,私人其一是指募集方式的非公开性,即向特定的机构投资者或个人投资者募集资金,而不通过向广大投资者募集资金的方式,以区别于公募投资基金;② 其二是指投资对象的非公开性,一般指投资于未上市公司的股权和商业项目的股权,而不投资于证券市场上市公司已公开发行的股票,以区别于证券投资资金。广义上,私募股权投资基金投资于企业未上市以前的各个阶段,在企业初创期和种子期的风险投资基金或创业投资基金也是私募股权投资基金的范畴。

私募股权基金是一种现代金融产品,是电影企业产业化发展重要的投融资渠道,努力获得私募股权投资基金的投资是电影融资的重要方式。作为全球经济发展最快的国家之一,美国的私募股权基

① 中国电影家协会产业研究院.2009中国电影产业研究报告[M].北京:中国电影出版社,2009.
② 姚连军.中国电影产业投融资问题研究[D].重庆:西南石油大学,2013.

金已成为对经济和企业发展举足轻重的金融产业,私募股权基金更是已经成为美国好莱坞重要的行业外资金来源。近年来中国电影产业以惊人的增长速度和广阔的发展前景吸引了大量的行业外资金进入其中,以追求高利润为目标的私募股权基金也开始进入中国电影产业。中国私募股权基金以两种方式参与中国电影产业化的发展进程,一种方式是直接对电影企业进行投资,2007年中国最大的民营电影发行企业博纳影业就获得了红杉资本中国基金和SIG海纳亚洲创投基金1 000万美元的第一轮融资,到2010年2月博纳影业在美国纳斯达克上市,博纳影业共进行了两轮私募股权融资,融资金额超过1亿元人民币,大大增强了自身的资本实力,为成功上市打下了良好的资金基础。另外一种方式就是私募股权基金通过直接参与电影的投资或者参与具体电影项目的发行以获得电影项目权益的方式进入中国电影产业。例如中影集团和IDG(美国国际数据集团)设立的IDG中国媒体基金,约定与中影集团合作5—10部电影项目的投资。① 对于投资电影项目的私募基金,它的基金性质不属于证券类和股权投资类基金,是其他类基金;基金运作方式包括契约型和有限合伙型;在收益设计上包括固定收益类、浮动收益类、固定收益+浮动收益3种方式;根据私募基金投资电影的阶段可以分为电影制片基金和宣发基金;投资方式也可以分为单项投资和组合投资。电影项目的投融资双方在进行基金对接时,需要关注资金到位时间、收益分配、新投资方加入、投资权益转让、项目版权、募集不成功的解决办法和资金募集合法性等关键点,以确保私募基金成为有效的电影投融资方式和渠道。

电影金融化运作促进了电影产业的专业性与金融资本的市场性之间更紧密的结合,电影私募股权投资基金凭借其成熟的股权结构设计和严格缜密的风险控制流程,以及合理化的收益分享机制,使电

① 张银枝.中国电影营销分析——全球化背景下的中国电影产业发展之路[J].文艺争鸣,2010(12):199—203.

影产业的专业性与金融资本的市场性有机结合在一起。其主要实现和操作方式包括两个层面：一是在投资过程中的风险控制，即PE的管理者在对电影项目进行评估和实际操作的过程中会运用多元化的投资方法和恰当的金融工具来规避风险，包括发行预售、完片担保、投资组合理论等；二是在具体操作上通常由私募基金以高收益债、低收益债和优先股等不同品种的金融产品吸引风险承受能力不同的投资者来完成，有效地在预期收益和风险偏好上做到平衡。

（二）信托融资计划

信托融资计划是间接融资的一种形式，是通过金融机构作为融资媒介进行的投融资活动。信托是一种"受人之托、代人理财"的财产管理制度形式，即信托公司作为受托人向社会投资者发行信托计划产品，为需要资金的企业募集资金，信托公司将其募集资金投入需要资金的企业，需要资金的企业再将融入的资金投入相应的项目中，由其产生的利润（现金流）支付投资者信托本金及其红利（利息），需特别注意的是根据《信托法》规定，设立信托必须有确定的信托财产，并且该信托财产必须是委托人合法所有的财产。

与其他融资方式比较，信托融资方式具有以下特点：一是融资速度快。信托产品筹资周期较短，与银行和证券的评估、审核等流程所花时间成本相比，信托融资时间由委托人和受托人自主商定，发行速度快，短的不到3个月即可。二是融资可控性强。按照中国法律要求设立信托之时，信托财产必须与受托人和委托人的自有资产相分离，这使得信托资产与融资企业的整体信用以及破产风险相分离，具有局部信用保证和风险控制机制。银行信贷和证券发行都直接影响企业的资产负债状况，其信用风险只能通过企业内部的财务管理来防范控制。三是融资规模可以灵活调节。信托融资的规模往往可以根据融资企业的需求进行设定，这一特点与电影企业的融资需求相吻合。由于经营范围和参与电影的投融资规模不同，电影企业对融通资金的需求量是不确定的，因此资金募集的水平可以根据电影企业的融资需求进行相应规划，信托的成本对于电影企业来讲也属于可以接

受的范围。

从为中国电影产业的发展提供融资支持的角度看,中国经济处于下行周期中,很多行业面临产能过剩和经营亏损,但是电影行业却是一枝独秀。2019年全国票房超过627亿元,并有可能在未来超过北美成为全球第一大票仓。中国电影产业虽然前景可观,并成为资本竞相追逐的对象,但电影投资本身却具有高风险、高收益的特点。作为融资方的普通电影公司本身一般实力较弱,而传统银行业金融机构在风险控制上注重抵质押担保,轻资产的影视投资公司要从银行获得信贷资金支持是非常困难的。与银行只能放贷款不同,信托公司资金运用方式灵活,既可以用于发放贷款,又可以进行股权投资,还可以提供夹层资金支持,信托公司可以根据电影投资阶段的不同,组合利用股权、债权等多种方式来满足电影产业的融资需求。信托公司作为金融机构介入电影项目的整体操作流程当中,一方面可以监管信托资金的使用从而保障信托资金的安全,另一方面也为影视行业在管理、财务、人力等多方面树立了规范,为中国电影产业向更加健康、规范的方向发展奠定了基础。

信托金融参与中国电影产业的典型案例就是电影《美人鱼》的成功发行。除了导演周星驰的个人品牌和电影的高品质以外,电影的核心市场运作方禾和影业(原"和和影业")是非常值得注意的,禾和影业把信托资金利用到了电影项目的投资中,信托作为一种重要的投融资模式进入了中国电影产业的投融资实践中。

禾和影业成立于2013年7月10日,注册资本3 000万元,其中五矿信托出资2 700万元,于2014年开始投资运营。虽然成立时间不长,但其有两个明显的特点:投资速度快;金融背景深厚,擅长金融运作。根据注册资本的结构可以看出,五矿信托通过"影视投资基金结构化集合资金信托计划"一期子信托持有禾和影业90%股权。根据五矿信托的官方网站数据,五矿信托曾于2014年发行"影视投资基金结构化集合资金信托计划",该信托计划预计总规模为6亿元。其中"影视投资基金结构化集合资金信托计划"一期子信托于

2014年7月23日募集成功,募集规模为4 400万元。[①]"影视投资基金结构化集合资金信托计划"一期子信托交易结构为债权加股权形式。具体为五矿信托将募集资金中的2 700万元用于对禾和影业进行增资,剩余资金用于向禾和影业发放信托贷款。该一期子信托为投资类信托计划,并未设置保障措施。根据以上信息和分析,可见五矿信托影视投资基金运作项目的平台公司正是禾和影业,信托资金通过股权和债权的形式投入禾和影业中,信托计划持有投资平台公司约90%的股权,再由禾和影业投入具体影视项目。通过信托的平台公司对信托资金进行掌控这种方式,在项目运作中作为投资方的五矿信托在项目管理话语权和风险控制决策权方面可以得到有效的提高。

信托融资计划是一种非常重要的电影投融资产品和渠道,可以通过利用信托融资计划的金融特性和中国电影产业高成长的特点进行科学的设计与规划。采用信托方式进行电影投融资可以为电影投资人提供一个更加安全可靠的投资渠道,也可以将影视行业的资金使用、制作等方面阳光化。信托公司作为信托计划的受托人和电影项目的监管人,可以将信托计划和电影项目运行当中的重要环节、重要进度和事项向投资人进行披露,大大地增加了资金投资的透明度,可以避免投资人将资金进行直接投资后却不了解电影项目的后续的情况发生,有效控制电影投融资的风险。信托计划可以作为一种重要的中国电影产业投融资模式参与到中国电影产业的发展中来,进一步拓宽了中国电影产业投融资模式的种类,同时通过中国电影产业投融资机制的建构和完善为信托融资计划的电影产业发展创造更好的产业环境。

四、电影企业IPO/新三板上市投融资模式分析

(一)IPO上市融资

IPO上市融资是电影公司公开发行股票进行融资的模式,指电

① 聂洲.试论我国电影产业的市场运营战略[J].经济问题,2013(1):34—37.

影企业进行股份化改革,最终通过证券市场股票上市的方式对公众进行股票发售以获得资金募集,补充企业资金的融资方式。作为中国电影产业经济中一种重要的融资模式,IPO上市融资具有很多明显的优点,包括所筹集的资金没有到期日,无须偿还,没有固定的利息负担,能够提升公司的信用水平和知名度等。

 由于长期以来中国电影采用事业体制的管理方法,所以电影企业之前一直无法参与到股票上市融资的行列中来。2002年政府提出文化体制改革,明确了市场化、产业化的改革方向,国有电影机构都纷纷开始了从经营性文化事业单位到电影企业再到股份制改革的转变,民营电影企业也获得了前所未有的产业化发展机会。华谊兄弟是国内首家在内地上市的文化娱乐企业,在经过数轮的私募融资之后,2009年9月27日,华谊兄弟顺利通过证监会创业板股票发行委员会的审核,获准在A股证券市场公开发行股票,发行市盈率达到了69.71倍,实际募集资金总额达到了12亿元,远远超过预期的6.2亿元。另一家大型民营电影企业博纳影业在2009年6月完成了第二次融资,并于2010年12月9日在美国纳斯达克股票交易所成功上市,募集资金大约9 950万美元。①

 对于国有电影企业的IPO上市发展,2010年1月国务院办公厅颁布的《国务院办公厅关于促进电影产业繁荣发展的指导意见》中提出,要加大对电影产业投融资的政策支持,并明确指出积极推动符合条件的国有或国有控股电影企业重组上市。中影集团早在10多年前就开始规划上市,但实践的道路却是困难重重。2004年,中影集团尝试赴港上市,但因政策限制,上市搁浅。2010年,中影集团联合央广传媒、江苏广电等7家公司共同出资成立中国电影股份有限公司,中影集团控股超过90%,注册资本高达14亿元,中影股份成立之初就肩负着上市的使命。而此时,华谊兄弟已率先登陆A股创业

① 刘利成.支持文化创意产业发展的财政政策研究[D].北京:财政部财政科学研究所,2011.

板,摘下了"中国影视第一股"的称号。2012年12月,中影进入IPO初审名单,2014年发布招股书。但在2015年2月,中影股份却因申请材料不齐被中止审查。同年6月更新预披露信息后,上市之路正式明确,并于一个月后通过发审会。但发审委员会也对中影提出了询问问题,包括充分披露进口片管理政策的风险、说明与中影集团旗下几家单位是否存在同业竞争等。2016年7月,证监会终于发布公告,核准了中国电影股份有限公司的首发申请。2016年8月9日,中国电影股份有限公司登陆A股市场,正式在上海证券交易所挂牌上市。首个交易日中影股份就上涨43.95%开盘即涨停,公司总市值冲至240亿元。高涨的股价背后,说明资本市场对整个中国电影产业的信心十足。此次中影股份的上市之所以获得非同一般的关注,在于它不仅意味着又一家电影企业进入了资本市场,使得中国电影产业的市场化、金融化程度得到进一步提高;更重要的是,作为国有电影第一股,它代表着国有文化企业改革获得的不菲成就,比起募资输血,用市场机制深化改革、激发中国电影产业的活力,似乎才是中影集团更重要的使命。上市,并不意味着国有文化企业改革就此安全着陆,更不意味着中影达到产业化、市场化发展的终点,而是中国电影深度产业化发展的刚刚开始,也意味着中国电影国家队正式进入资本市场迎接更艰巨的考验。

2020年对电影产业发展和电影资本市场是雪上加霜的一年,还没从资本寒冬里爬起来,又遇上新冠疫情。资金链危机叠加业绩亏损已经成为普遍现象,就IPO上市公司来看,整个国内影视行业总共约20家上市公司触及政策红线不得不面临退市的风险。2019年,一家叫DMG印纪传媒的公司已经退市,其曾因参与出品《钢铁侠3》《环形使者》而名噪一时。可能还会继续退市几家,其中风险最大的是长城影视和当代东方。另外,中南文化、鼎龙文化、欢瑞世纪、北京文化等公司也面临危机。从2020年前三季度财报来看,欢瑞世纪、北京文化、长城影视3家公司净利润为负,且营收低于1亿元。另外,还有"1元退市"的交易类指标,即如果连续20个交易日每日股票

收盘价均低于人民币1元/股,就会被退市,此前被退市的DMG印纪传媒就是触发了此指标,长城影视的股价已经连续5个交易日低于1元/股,当代东方的股价为1.20元/股,已经往1元/股靠近。新文化的股价为2.85元/股,鼎龙文化的股价为2.58元/股,欢瑞世纪的股价为2.22元/股,文投控股的股价为2.04元/股,中南文化的股价为1.88元/股,都是低于3元/股的超低价股,在注册制大背景下,如果不能用业绩证明实力,被加速抛弃的可能性就很大。总结来看,长城影视很可能很快就会触发交易类指标被退市,当代东方同时面临"1元退市"风险及被*ST的风险,中南文化、欢瑞世纪、北京文化等面临被*ST的风险。

整个影视行业上市公司的经营状况转折是从2018年开始的。2016年、2017年,20家影视上市公司的净利润合计分别为86.55亿元、87.17亿元,2018年变为−68.12亿元,2019年变为−154.18亿元,这虽然也有巨额商誉减值的影响,但主营业务亏损也是实打实的。2020年前三季度,20家影视IPO上市公司的净利润合计为−58.87亿元。20家公司中,除了4家微盈利,其余16家都是亏损的。其中盈利最多的是华策影视,净利润为2亿元;亏损最多的是万达电影,净利润为−20.15亿元;唯一一家在近几年里的经营中没有亏损过的公司是光线传媒。电影产业IPO上市公司的业绩发展一定程度上可以反映产业投融资发展的现状和电影产业投融资机制的不健全的现实,就如在2020金鸡影展期间举办的中国电影投资大会高峰论坛上,光线总裁王长田感叹影视行业这两年进入了资本寒冬,很多影片没有钱去投了,很多电影公司也没有人去投了。他觉得原因是影视行业之前对资本太不友好了,导致整个行业遇到了资本危机,影视行业从业人员应该吸取教训建立一种观念,就是感谢资本和善待资本,要懂得给资本以信用和增值,要想着从市场上赚钱,而不是想着赚资本的钱。

IPO是重要的电影产业投融资模式,虽然目前对中国的大多数电影企业来说还很难达到IPO企业股票上市融资的要求,即使已经完成IPO上市的电影企业也存在着基于资本市场巨大的运营压力,

但在政府的产业鼓励政策推动下,中国电影产业市场的规模不断扩大,相信会有越来越多的中国电影企业有机会进行IPO上市融资,已上市的公司也将有机会更好地利用资本市场拉动电影产业的发展,实现中国电影更深层次的产业化发展。

(二)新三板上市融资

新三板是指由中国证监会、科技部发起和组织并经国务院批准设立的专为国家级科技园区的非上市科技公司提供的代办股份转让平台,即非上市股份有限公司代办股份报价转让系统,在未扩容的情况下仅指中关村科技园区的非上市股份有限公司代办股份报价转让系统,于2006年1月23日设立。随着新三板的扩容,新三板规模迅猛发展,截至2月20日,新三板企业共挂牌646家,总市场价值超792亿元,总股本达216亿元,挂牌企业总市值过亿元的有182家。新三板的设立有助于中国形成主板、创业板和新三板(场外交易市场)等多层次资本市场发展的需要,可以预见,新三板就是中国未来的OTC场外交易市场,是中国未来的纳斯达克市场。由于门槛较低,未来通过新三板获得融资将是中国电影企业成长的重要途径之一。

电影企业申请新三板门槛低,经营存续满2年,业务明确,并具有持续经营能力就可以申请了。与主板、创业板相比,企业申请在新三板挂牌转让的费用一般在120万元左右,挂牌后运作成本每年不到3万元。同时,企业还可申请改制资助,每家企业支持20万元,企业进入股份报价转让系统挂牌的可获得50万元资金支持。根据《上海证券报》的数据显示,在76家新三板影视公司中,有八成公司在2015年实现了盈利。35家净利润同比增长在1倍以上,其中部分公司因2014年盈利基数较低而在2015年取得数十倍增长。截至2016年1月14日,新三板挂牌影视传媒类公司接近60家,其中在2015年挂牌上市的影视传媒类公司35家左右。[①]

通过观察电影公司在新三板的挂牌节奏,我们可以明显地看到

① 王宇琼.电影产业投融资机制创新的模式研究[J].当代电影,2014(9):211—215.

在2015年尤其是下半年,很多市场上知名的电影公司都先后在新三板挂牌,乃至出现了抱团挂牌的现象。出现这一情况的主要有原因以下几个方面:第一,集中挂牌受益于整个电影产业的大发展。2015年不仅是电影市场的大年,同样也是网络剧、网络电影集中爆发的一年,越来越多的年轻电影公司和PGC内容团队开始兴起并拥有优质的团队与作品。随着线上线下销售渠道端格局的逐渐固定,以"院线+网络视频"为主体的播放渠道对影视内容的需求开始增多,影视内容公司迎来良好的市场局面,电影公司在资本市场上的地位也在不断上升。第二,电影公司对资金的需求量进一步加大。随着电影产业市场竞争的日益激烈,电影公司围绕IP、人才等核心资源的争夺日趋白热化,2015年IP的大热使得IP的版权价格水涨船高,知名IP的版权价格甚至炒到了千万元以上,同时电影的制片成本也在不断攀升,一些优质的网络剧制作成本已经超过每集500万元。这些市场局势的变化都迫使电影公司需要寻找更多的资金投入业务运营中来,而挂牌上市则能够进一步增加公司的融资能力,解决电影企业资金的需求。第三,新三板是电影公司谋求上市的新渠道。与主板和创业板相比,公司申请在新三板挂牌转让的费用要低得多,加之新三板市场门槛不高,对电影公司盈利的要求也不如主板那么严格,很容易登陆成功。比如能量传播和海润影视便是在IPO和借壳上市失败后转而投向新三板市场的。

2020年3月,证监会发布《关于全国中小企业股份转让系统挂牌公司转板上市的指导意见》并向社会公开征求意见,其最核心的一条是:连续在新三板精选层一年以上的挂牌公司,符合转入板块上市条件的,可以直接申请转板到科创板或创业板上市。这意味着只要符合条件的新三板企业,不用走IPO流程就可以直接完成上市,这对于苦苦挣扎于IPO的众多影视企业来说,无疑是巨大的利好。新三板是中国多层次资本市场建设的重要一环,对于包括电影企业在内的广大中小微电影企业而言,新三板为其提供了一个便利的融资平台。电影公司要想获得更加长远的发展,通过新三板是一个绝佳的

选择,有助于电影公司扩展融资渠道,从而解决资金瓶颈,扩大市场规模,获得更大的竞争力。

五、电影版权预售投融资模式分析

版权预售投融资模式是指电影公司通过提前销售电影未来版权的方式获得电影生产资金的一种融资方式。版权投融资模式事实上是基于电影作为文化产品所具有的版权特性进行的一种提前交易,这种交易的本质是对电影特定版权价值的提前出卖和占有,是电影产业内部较为成熟的电影融资方式。

版权投融资模式的关键是电影制片商通过一些必要的营销手段建立版权的电影文化价值,以至于可以通过预先销售的方式从电影发行商或电影放映商手中获得电影的生产制片资金。成功的版权融资需要具备两个基本的前提条件:其一是有一个较为完善的版权保护环境,以便于降低由于版权交易的预先性带来的版权交易风险;其二就是电影产品的质量,具备可以被市场认可和接受的高品质的电影产品才有进行版权预先销售的价值,否则版权将很难完成预售融资。

在美国,好莱坞在具备了版权预售合同之后,美国的完片担保公司才介入。好莱坞的版权预售是电影投融资过程中的通行模式,在电影还未投拍的情况下将版权预售给发行商,以此来筹资并降低资金风险。[1] 由于好莱坞的电影是向全球发售,所以一般他们会将海外发行版权通过预售形式卖给各地区的发行商。在中国电影产业化的发展进程中,电影产品的市场主要还是立足于本土,再加上国内电影产业版权保护环境发展不充分,除了极个别的影片或小部分文艺片可以拿到海外预售,绝大部分影片很难通过版权预售的投融资模式获得融资。比较典型的中国电影实现版权预售融资的案例是吴宇森

[1] 胡正荣,李继东.我们离电影强国有多远——兼论新媒介环境下美国电影产业的发展策略[J].电影艺术,2010(3):121—124.

导演的《赤壁》,在电影上映前成本就已经基本收回,德国、意大利、英国、法国、澳大利亚、西班牙、韩国等国家和中国香港地区的版权在电影拍摄完成之前就已经预售完成,这也为《赤壁》获得美国电影融资担保公司的完片担保创造了可能。

六、电影植入广告投融资模式分析

植入广告投融资模式是利用电影作为媒体的传媒特性和传播效应进行的电影投融资,也可以理解为是对电影内广告的销售收入。植入广告投融资模式是电影业内被普遍认可并广泛实践的电影投融资方式,同时植入广告可以分为显性植入和隐性植入,显性植入即直接以广告贴片的形式出现在电影里,隐性植入是将广告与电影剧情进行巧妙结合,以隐性的方式出现在电影中进行广告传播。植入广告既是一种电影投融资的方式,也是一种有效降低电影投融资风险的手段,通过植入广告可以提前实现部分电影生产制片投资资金的回收。

中国著名导演冯小刚是运用电影植入广告的先行者,早在1997年《甲方乙方》的拍摄中电影就对骆驼牌香烟进行了广告植入,在电影《没完没了》中,中国银行的广告巧妙出现在了电影中主人公的车上,实现了良好的电影隐性广告运用。近年来,导演宁浩、张建亚、刘仪伟、徐克等中国导演也都成功在各自的电影作品中实现了隐性植入广告的电影融资实践,多个商品品牌被植入到电影中。[1] 作为一种电影投融资模式,植入广告也帮助这些电影大大降低了电影的投资成本和风险,植入广告成为一种低成本、可行的中国电影产业投融资模式。

但从整个中国电影产业市场发展的角度来看,植入广告作为电影生产制片阶段的一种投融资模式还是有难度的,如何在保证电影

[1] 许进,何群.风险投资对于中国电影产业的催化作用与机制分析[J].电影艺术,2009(6):43—46.

质量的前提下扩大电影植入广告的使用,使植入广告成为电影产业稳定可靠、有效的资金来源仍需要进一步探索。

七、电影社会资本和众筹投融资模式分析

(一) 社会资本投融资模式分析

社会资本投融资模式是指电影公司在政府的电影产业资金准入政策原则允许的社会范围内进行的电影产业投融资的方式。在社会资本投融资模式下,电影公司可以向民间资本机构、外国资本机构以及个人投资者进行电影融资。电影社会资本投融资模式可以分为社会资本股权投融资和社会资本债权投融资,同时社会资本电影投融资模式包括直接投资和间接投资两种方式,社会资本直接将资金投资给电影公司就是直接投资,而通过一定的金融机构将资本投资给电影公司的方式就是间接投资。

社会资本股权投融资模式是指电影公司以公司股权或电影项目经营收益权为标的进行的电影社会资本投融资,在这种投融资模式下社会资本将成为电影公司或电影项目的股东,享受电影公司或电影项目的投资权益,同时承担电影公司或电影项目的投资风险。在社会资本股权投融资模式下,融资获得的资金不需要返还投资者,但是投资者享有股东的各项权益,可按照投融资的约定对电影公司或电影项目进行必要的监管以确保自身的投资权益。电影作为一种高风险、高回报的投资项目,通过股权进行融资在很大程度上是放弃了获得高收益的权利和机会,是按照对电影投资风险进行销售的分散原理进行的一种社会资本融资。

社会资本债权融资模式是指电影公司以一定比例的利息作为投资回报获得资金的投融资模式。在社会资本债权投融资模式下,电影公司需要按照约定的时间和利率向电影公司或电影项目的投资者支付本金和投资利息,参与投资电影的社会资本不承担电影公司或电影项目的投资风险,只享受投资约定的债权收益,不参与电影的收益分享,电影社会资本债权投融资模式是一种短期性的电影投融资

方式。电影投资是高风险、高回报的投资项目,由于种种产业特性,决定了电影投资具有非常高的不确定性,因此社会资本的债权投融资模式无法完成对电影投资风险的分担,电影公司或电影项目无法通过该种方式释放、分散和销售电影投资风险。因此,电影社会资本的债权投融资模式对于电影公司而言是一种低成本但高风险的融资方式。

近年来,随着中国电影产业的高速发展,越来越多的社会资本被吸引进入中国电影产业,社会资本参与了电影生产制片、发行和放映几乎全产业链的投融资,例如中国最大的房地产公司万达集团通过对电影放映业的直接投资建立了中国最大的院线公司——万达电影院线,这就是社会资本参与电影产业投融资的典型案例,可以说属于行业外部来源的社会资本已经成为中国电影产业化发展的重要资金来源。

(二)电影众筹投融资模式分析

众筹投融资是一种伴随着互联网经济发展而出现的投融资方式,众筹,顾名思义就是集众人的力量进行投资,通过互联网或媒体针对大众的投资需求而进行资金筹集、投资的投融资方式。①

众筹投融资模式可以分为债权众筹投融资和风险性众筹投融资,风险性众筹投资必须要承担投资的风险并获取约定的投资收益,而债权性众筹则不用承担投资风险,融资方必须按照约定还本付息。综合电影投融资的高风险性和收益的不确定性,电影债权众筹投融资模式对于电影投融资双方都是高风险的,因为电影公司一旦采用债权众筹的融资方式进行电影融资,那么无论电影投资成功还是失败都要向投资者支付投资本金和利息,一旦电影投资失败,投资风险无法得到转移,电影公司将会承受巨大的兑付压力,同时由于参与投资的人数众多,一旦无法兑付将可能导致严重的后果。同样电影债权众筹融资的投资者将可能面对无法得到及时兑付的投资风险,而

① 张达.中国电影投融资现象分析[D].上海:上海交通大学,2009.

参与众筹的投资者大多数都不具备足够的投资风险承担能力,因此,对于电影投融资双方,债权众筹融资模式都是高风险的,需要慎重地进行投融资模式决策。

众筹是随着互联网经济出现的以互联网传播为基础,互联网技术为手段,针对特定的投融资项目发起,以集大众力量为理念的一种投融资方式,是社会资本参与电影投融资的全新渠道。由于电影众筹以集众投资为特点,所以一般来说众筹参与人数众多,但总的投融资规模相对有限,在电影的投融资发展中,利用众筹受众广泛的传播特点,常常被作为一种电影营销手段来配合电影的推广和市场销售。

第二节 中国电影产业投融资模式的发展趋势

伴随着中国电影产业市场规模的急剧增长,中国电影产业的发展吸引了越来越多的资本目光,更多资本开始考虑搭上中国电影产业高速成长的顺风车以获取巨大的电影产业利润和收益。由于电影产业市场具有投资周期短、产业利润高、具备高效的信息传播效率等媒体特性,多种形式的资本正在涌入中国电影产业,成为推动中国电影产业高速发展的新动力。在这样的态势下,中国电影产业的投融资模式也出现了与资本热情相适应的新发展趋势,这些新的电影产业投融资模式代表了电影产业的发展趋势,对中国电影产业投融资机制的建构和完善提出了更高的要求。

一、保底发行是资本参与中国电影产业发展的全新方式

在当下中国电影产业化发展的进程中,保底发行受到了业界前所未有的关注,成功而神秘的《美人鱼》、引起轩然大波的《叶问3》以及冯小刚电影《我不是潘金莲》都采用了保底发行的方式。保底发行这种全新电影发行模式的突显,显然和近年来中国电影产业迅速增

长的票房和不断扩大的市场规模是分不开的。中国电影产业市场规模的不断扩大,吸引了越来越多资本市场的注意力,基于对于产业利润的渴望,保底发行成为资本迅速切入中国电影产业的重要手段。

(一)保底发行的定义

保底发行就是电影发行方为了获得电影发行的权利,和电影制片方在电影上映前通过合约确认一个双方都可以接受的电影票房金额作为获取电影发行权的代价。电影进入市场影院上映后,即使电影票房没有达到约定的金额,发行方也要按照保底发行合约中约定的票房金额向电影制片方支付保底发行费用,如果实际票房收入高于约定的保底金额,电影发行方就可以分得比常规发行更多的分账收入。

简单来说,在这样的发行模式下电影生产制片方的电影投资风险就被全部转移了,电影投资方也稳赚不赔,在电影上映前就将票房压力转移给了电影发行方,发行方虽然承担了来自市场的压力,但是也有机会享受到额外的票房收益。对于电影发行方而言,保底发行就像一次赌博,电影本来就是高风险的产品,保底发行相当于为一部电影的票房做担保,风险加倍。周星驰的《美人鱼》以及引起轩然大波的《叶问3》,都属于超过10亿元的巨额保底项目,能够有这么多的资金进入电影发行阶段的直接原因就是金融资本对电影产业的介入。因此当前中国电影产业的保底发行在很大程度上就是金融资本进入电影产业的直接结果。

(二)保底发行的运行方式

保底一词最早来自西方,在海外电影生产制片过程中,一般会有保险公司的介入,担保影片在一定成本范围内按时完成生产制片,而目前国内的保底发行是对完片后票房收益进行保底,担保的是电影制片完成后的票房收益权。在电影上映前,发行保底方会按照保底合同预期的票房收益提前向电影制片方支付现金分成,相当于电影生产制片方提前锁定了收益并控制了风险,但同时也放弃了可能获得更高收益的机会,而保底发行方则拥有更大的电

影发行收益权限。①

与传统的发行相比,保底发行主要有两大特点:一是投资方在电影上映后就能回收原本在电影下映一年后才能拿到的票房分账款;二是电影项目风险由投资方转嫁到发行方,因而要求保底发行参与者要对电影的票房有更为精准的预期。2013年华谊兄弟曾为周星驰导演的《西游降魔篇》保底3亿元,票房超出3亿元的部分华谊兄弟分成为70%;此后博纳影业也为韩寒导演的《后会无期》保底3.5亿元,票房超出3.5亿元的部分博纳按40%分成。这两部电影都获得了不错的保底发行收益,但它们都没有《心花路放》在保底发行方面更有影响力。2014年中影与北京摩天轮公司向《心花路放》投资方支付1.25亿元,保底5亿元发行,电影最终票房是11.7亿元,保底发行方获得了发行的巨大成功。此后越来越多的电影开始采用这种方式进行发行,比如乐视影业为导演吴宇森的两部《太平轮》保底8亿元,剧角映画为《栀子花开》保底4.3亿元。

随着电影生产制片的成本不断提高,保底发行金额的门槛也在不断提高,这时一家公司买断发行权的风险越来越大,一旦失败可能给保底发行公司带来严重的业绩亏损。保底发行放大了电影发行环节的风险,尽管如此,依然有众多的冒险者乐此不疲,这与当下中国电影产业市场规模不断扩大、电影市场产品供不应求的产业环境密切相关。

(三)保底发行对中国电影产业化发展进程的影响

保底发行作为一种在中国电影产业化发展进程中逐步出现的全新电影发行方式,对中国电影产业化的进程产生了深刻的影响。目前中国银幕数量以每年30%的速度增长,2015年底中国电影银幕数量已超过30 000块,2019年中国电影银幕总数达到68 922块。② 这样快速成长的放映规模给电影产业创造了一个不断成长的巨大市

① 李怀亮.国际电影贸易格局与中国电影产业对策[J].文艺研究,2002(5):225—229.
② 高红岩.融合与共生:电影产业的文化创意战略选择[J].当代电影,2014(7):78—82.

场,同时也吸引了大量的资本进入电影产业,这一资本广泛参与过程对中国电影产业化进程产生了深刻的影响。

1. 保底发行成为行业外金融资本进入中国电影产业的入口

电影产业作为专业的投资领域,存在着较高的投融资风险。一部电影产品的创作、生产、发行准备需要较长的周期,同时电影的生产制片阶段是电影投融资风险最大的一个环节,在电影生产制片完成以前有可能还会出现很多的变化,甚至直接导致电影的生产制片无法完成。而行业外金融资本进入电影产业是被快速成长的电影市场规模所吸引,资本进入电影产业具有很大的投机性,因此在资本没有耐心进行系统的产业化准备的情况下,保底发行就成为行业外金融资本快速切入中国电影产业的主要通道。

金融资本选择保底发行的方式进入中国电影产业,最为主要的原因就是快,其一,保底发行跳过了电影漫长的生产制片周期,其二,电影产业从发行准备到进入市场再到完成发行确定票房收入形成业绩,这些流程在获得电影发行权后是可以在非常短的时间内完成的,这种短的市场周期是由电影产品的特性决定的,这样的市场实效性更进一步加强了电影市场对于金融资本的吸引力,满足了资本快速投机追逐产业利益的本性和需求。

2. 保底发行将直接催生大量导演脱离电影公司成立工作室

大多数电影项目的生产制片周期为1年至3年,在这个时间跨度中票房分账是电影投资方的主要收入来源,这意味着电影制片方要从头到尾承担电影投资的风险。而保底发行相当于在这个流程中开了一刀,这意味着电影制片方前期投资已经基本安全退出了,这种方式让电影生产制片的投资实现了快速回收和风险规避。在这样的外部产业环境刺激下出现了大量的中小公司,特别是独立导演工作室,这些导演开始意识到自己在市场中的价值,他们不愿再为任何公司充当嫁衣,越来越多的优质项目将可能从大公司开始集中到独立导演工作室。独立导演制片公司在创作上的把控能力更强,可以更好地保证电影产品的质量,这些导演工作室在保底发行出现后更愿

意用保底发行的方式进行投资回收,这样他们可以更加集中精力进行电影产品的创作。

电影产业具有高风险的投资特征,在大量资金以保底发行的方式进入电影产业后,优质的电影作品和导演就呈现出更大的稀缺性。保底发行给具备产业市场资源稀缺性、有高水平创作质量的导演开辟了新的进入市场的机会和途径,原有的电影分账收益模式带来的压力由电影制片方转移到了电影发行方,保底发行模式让投资方与发行方"权利倒置",投资方的回款周期大大缩短,同时影片的投资风险也转移到了发行环节。保底发行的特性让很多具有优秀创作能力的导演看到了获得更大收益的空间和希望。

3. 保底发行可能会进一步拉高中国电影生产制片成本

保底发行的直接结果就是让充裕的资金流入中国电影产业,这对拉动中国电影产业化发展具有非常重要的作用。但同时我们也必须看到这一行为的负面影响,就是由此产生的成本泡沫可能会扰乱中国电影产业化发展的秩序,电影生产制片的成本被进一步推高了。比如版权价格和一线演员的片酬已经在不断地被推高,这种推高是由于短期大量资本进入电影产业追逐产业收益所引起的。由于保底发行的出现改变了原有的电影产品销售流程,为了获得短期由保底发行带来的买断收益,在电影产业市场上就会出现短期性的资源配置行为,其结果就是进一步拉高电影生产制片的成本,从中国电影产业长远的产业化进程来看,这是非常有害的,成本的推高将会进一步加大中国电影产业投融资的风险。

(四)保底发行是高风险的发行方式

保底发行确实成了当下中国电影产业化进程中跨界资本以及电影新贵切入整个中国电影产业的一条捷径,《美人鱼》《心花路放》就成功让禾和影业、北京文投成功地走到了电影产业发展的前台。但是保底发行这条进入电影产业的快车道也不是一路平坦的,甚至充满了荆棘,在近几年电影保底发行的案例中,失败远多于成功,保底发行是高风险的电影发行模式。

比较典型的保底发行失败案例就是福建恒业,这家公司刚完成新三板上市前的定增,包括北京文投集团在内的几家基金都成了恒业的新股东,并且这一轮估值达到了30亿元。福建恒业以3亿元票房为基础保底发行《梦想合伙人》,《梦想合伙人》由姚晨、郭富城、李晨等人主演,并由乐华文化、恒大影视、向上影业、春秋时代、微影时代、华夏电影等多家公司联合出品,在上映后票房不足8 000万元,按照3亿元的保底票房计算,相当于恒业已经提前向出品方支付了9 000多万的票房分账款,这就意味着福建恒业这次保底发行中的损失大概在7 000万元左右。① 福建恒业这次的保底发行失败,其原因是企业为了在新三板上市盲目地想要通过保底发行推高公司业绩,在考虑金融资本发展规律的同时忽略了电影产业自身的规律,以及电影的市场需求和制片水准,从电影的剧作阶段就失去了客观的判断,最终导致错误地判断了电影票房导致保底发行惨败。

另一个在保底发行高风险上较为典型的案例是剧角映画公司。该公司成立于2009年6月,以社会化电影营销起家,后来逐步涉足电影投资、发行及影院经营。2013年剧角映画拿到了同创伟业2 000万元的A轮融资,2014年又获得了天星资本和同创伟业领投的6 000万元B轮融资,2015年公司进行了C轮和C+轮的融资,奥飞动漫和天风证券进场,融资后估值达到了10亿元,并打算冲击新三板上市。2015年剧角映画保底的3部电影全部失败。2015年暑期档为《栀子花开》保底4.3亿元,但最终票房只有3.8亿元,此后为小成本电影《恋爱中的城市》保底6 000万元,但这部电影的最终票房只有5 300万元,为徐浩峰导演的《师父》1.5亿元保底也以失败告终。以高价保底的激进方式拿到一些不错的影片,应该是剧角映画为了上市而做的业绩准备,但最终却陷入了保底失败的泥潭,至此搁置了新三板的上市计划。

保底发行作为一种全新的电影发行方式,让更多电影产业外的

① 胡惠林.文化政策学[M].北京:书海出版社,2006:145—166.

金融资本有机会直接参与到中国电影产业中,但是金融资本在中国电影产业的运行要想获得成功就必须尊重和遵守电影产业的运行规律,按照电影产业的发展规律发挥金融资本的价值才能获得金融资本和电影产业发展的共赢,否则金融资本无法获得预期的资本收益,电影产业的发展也将受到严重的影响。

二、跨市场运作策略让资本重新审视中国电影产业

在中国电影产业蓬勃发展的当下,快速增长的电影产业利润吸引了越来越多的金融资本和上市公司进入中国电影产业。在传统的电影产业发展观念下,电影市场是很难与股票二级市场产生任何联系的,只有在电影公司IPO或定向增发时才能够和股票二级市场产生关联,但如今,中国电影产业市场的高速增长让一切都发生了改变。

电影产品在经过了漫长的生产制片阶段后将进入电影发行阶段,准备接受产业市场的检验和洗礼,在完片之后,电影可以说是度过了第一个风险期。与电影生产制片阶段不同,电影一旦进入发行销售期,其市场结果将是快速显现的,基本上根据电影上映的前三天票房成绩就能确定该电影的投融资是否成功。正是这种快速的电影产业市场决战特征极大地刺激了金融资本和上市公司的参与热情。①

(一)电影《港囧》正式开启了中国电影跨市场运作策略

跟着电影炒股票这一现象最初引发人们的关注始于2012年冯小刚电影《1942》的上映,因上映后票房未达到预期,华谊兄弟股价于电影上映次日跌停。2013年春节档期华谊兄弟投资的周星驰电影《西游降魔篇》大卖,华谊兄弟也趁势大涨8.58%。比高集团的大股东是《西游降魔篇》的导演周星驰,由于市场看好该片的票房,上映前2个月比高集团的股价涨幅就高达82%。将这一话题推向高潮的则是低成本电影《泰囧》的逆袭。2012年底徐峥导演的电影《泰囧》上

① 王玉明.观众为本:中国电影产业亟待市场细分[J].东岳论丛,2011(3):141—147.

映后票房大卖,投资方光线传媒的股价在 10 个交易日内出现 9 次涨停,2013 年《致青春》的热映,光线传媒更是在 10 个交易日内股价涨幅超过 50%。①

中国电影产业市场和金融资本市场的一系列互动,让金融资本进一步看到了电影产业的市场价值和电影产业所具备的其他产业无法比拟的媒体传播价值,优质电影创作资源和成熟的金融资本逐步开始了系统化的合作。在这样的中国电影产业化进程发展的背景下,导演徐峥在继《泰囧》电影市场成功后,再一次通过电影《港囧》开启了中国电影产业跨市场运作的大门,在创造高票房奇迹的同时,也开创了电影跨市场运作的先河。

电影《港囧》的主要投资方是导演徐峥的全资公司真乐道电影公司,在电影《港囧》上映以前,2015 年 9 月 28 日,作为电影第一出品方的北京真乐道电影公司与香港上市公司 21 世纪控股达成合作并签订协议,后者以 1.5 亿元的价格向北京真乐道电影公司购买即将上映的《港囧》47.5% 的票房净收入(扣除发行成本)。这意味着,《港囧》还没上映,作为导演兼投资方的徐峥,就已经锁定了 1.5 亿元的收益。而就在 2015 年 5 月 13 日香港上市公司 21 世纪控股发布公告称将向 9 名认购方发行约 17 亿股(平均每股 0.4 港元)的定增②,认购价总额约 6.8 亿港元,其中导演宁浩和导演徐峥将分别以 1.75 亿港元认购 21 世纪控股扩大股本后的各 19% 股份,并列第二大股东,同时出任非执行董事。电影《港囧》进入电影放映市场票房大卖之后,其优秀的票房表现大幅度拉动了 21 世纪控股的股价,从徐峥认购时的股价每股 0.4 港元一度飙升至 3.67 港元,很显然如果徐峥在这之前如果没有抛售股票,徐峥将坐收 917% 的股价涨幅,也就是说电影《港囧》使得徐峥的身价暴涨 20 亿港元,同时作为《港囧》的投资方和 21 世纪控股的股东,导演徐峥既获得了电影《港囧》的产业投

① 宁克强,李亚宏.中国电影市场化运作模式分析[J].市场现代化,2007(9 上).
② 李忠.中国电影产业投融资机制问题研究[D].西安:长安大学,2008.

资收益,同时也获得了资本股票市场的资本溢价收益,电影《港囧》跨市场运作的成功,被业界人士称为资本市场和电影产业相互借力的经典之作。

在《港囧》成功开启电影跨市场运作的大门之后,金融资本开始更加广泛地关注和参与到中国电影产业的发展。例如2016年春节档期的周星驰电影《美人鱼》,票房的大卖带来了多家参与该电影投资的上市公司股价大幅度高涨。比高集团是《美人鱼》的主要出品方,其是中国香港的电影公司,在电影《美人鱼》上映后,随着票房的不断突破,比高集团股票连续大涨,2016年2月股价累计涨幅为15.69%。光线传媒作为《美人鱼》的发行方,不仅拿到了不错的发行收益,同时公司市值也得到巨大刺激,仅从春节后的第一个股票交易日来看,光线传媒涨幅一度上涨至8%,最后收盘涨幅5.85%,截至2016年2月19日,光线传媒市值增长25.67亿元。阿里影业(HK1060)是阿里巴巴集团的控股企业,作为电影《美人鱼》的出品方,在香港上市的阿里影业在春节后的5个交易日中上涨了10.46%。2020年遭遇新冠疫情春节档期影片全部撤档的情况下,欢喜传媒出品、徐峥导演的电影《囧妈》与字节跳动达成收购协议,后者以6.3亿元买断《囧妈》的电影发行权,并采用在字节跳动流媒体平台线上免费放映的方式实现电影的最终发行,欢喜传媒将直接获得2亿元左右的保底发行制片利润,受这一消息影响,欢喜传媒港股市场大涨逾40%。

(二)电影跨市场运作策略的原理分析

电影跨市场运作策略的本质原理是利用产业市场业绩拉动资本市场的收益,通过电影在产业市场票房的优秀表现实现在产业市场和资本市场的共赢,这是金融资本参与中国电影产业化谋求发展的基本原理,通过这一原理可以分析当前中国电影产业化进程中的各种现象,把握当下资本参与电影产业发展的本质。

电影市场之所以可以进行跨市场运作,是因为电影作为一种大众娱乐方式,具有先天的娱乐媒体特性,会吸引大量的市场关注,在

当前国内还不太健全的股票市场里,很多时候投资者是靠各路消息拉升和做空股市。电影和上市公司结合在一起给投资者提供了一个很好的传播炒作题材,电影具备了一定的传播炒作要素,如果有一个比较受关注的电影项目出现,各方面的传媒资源都会向这个项目倾斜,比如通过媒体报道、预测分析等进一步放大,这些都会和上市公司的收益挂钩。

电影的不确定性恰好和股票的特性契合,给投资人带来很大的想象空间,而且电影票房收益会分阶段体现出来,比如首映当天票房过亿元,又过多少天票房突破10亿元,这些都和投资人的利益密切相关。在股票市场上反映出的则是投资者对于收益前景的一个预期过程。这就让原本只在电影产业内部流行的保底发行通过跨市场运作的方式最终演变成了更大范围的上市公司乃至全民的"保底"行为。电影和股市挂钩后,最后就是由上市公司来兜这个底,如果票房不好,上市公司的股票就会往下掉,所以必须要把票房做上去,这种条件下就衍生出了很多电影产业市场上的乱象,其中"幽灵场"就是保底发行方为了确保其跨市场运作的成功和资本市场的收益必须拉高票房而进行的违规虚假排片。

(三)电影跨市场运作策略的风险

电影的跨市场运作策略是指中国电影产业市场通过借助电影题材和业绩拉升股票,然后减持造就了一个又一个的"票股双赢的奇迹"。但是我们必须看到这一市场操作策略必须在满足金融资本市场发展规律的前提下,还要满足电影产业市场的发展规律,如果不能满足其一,电影的跨市场运作策略将面临巨大的风险和市场压力。事实上电影产业市场上能够获得票房成功的电影和整个电影市场投资项目相比只占到非常小的比例,而且成功的跨市场操作是不可能覆盖到整个电影产业的。

1. 电影无法满足电影创作的市场规律将直接导致跨市场运作风险

《王朝的女人杨贵妃》是典型的电影资本跨市场运作策略的反面案例。电影《王朝的女人杨贵妃》总投资1.25亿元,作为新三板上市

公司的出品方春秋鸿的子公司春秋恒泰投资6 550万元,按照电影上映后获得收益的50.84%获得回报。① 但《王朝的女人杨贵妃》实际的拍摄成本和周期都超出了预算,再加上电影上映延期,以及电影本身的拍摄质量无法达到电影市场需求的标准,最终票房只有1.34亿元,电影上映1个月后春秋公司市值从9亿元下降至2.32亿元,最后股权全部质押的春秋鸿已经更名为"ST春秋",成为第一家带上ST帽子的新三板上市公司。

通过电影《王朝的女人杨贵妃》跨市场运作的失败,我们可以很清晰地看到跨市场运作的基础是电影产品的品质必须满足电影产业市场的需求和电影的创作规律。如果电影的创作品质无法满足电影市场的基本需求,那么电影本身将很难在电影产业市场上获得成功,也就更加无法获得在资本市场上的拉动效应,同时电影的投资是要上映后才能得到主要回报的。春秋鸿的案例有很多导致失败的因素,尽管投资前有进行预测,但无法做出准确的判断,因此,成功健康的跨市场操作必须首先满足电影产业市场的创作规律来最大限度地降低跨市场运作风险。

2. 电影跨市场运作策略存在道德风险和操纵市场的嫌疑

证券市场的操作行为是指行为人以不正当手段影响证券交易价格或者证券交易量扰乱证券市场秩序的行为。电影市场和股票二级市场的联动效应很容易受到人为因素的影响。在电影拍摄之前买入股票,电影上映后把票房炒上去,然后再把顺势拉升的股票卖出去赚取差价,这种行为有跨市场操纵股票价格的嫌疑,目前这一情况还处于国家法律监管的灰色地带,但已经引起了国家证券监管部门的关注。

为了实现双重套利,以"左手倒右手"的方式进行的电影跨市场运作,明显存在有诱发道德风险的可能性,甚至有触犯法律的风险。快鹿集团投资电影《叶问3》的资本运作结构就具有典型的"左手倒右

① 支菲娜.2015年中国电影产业研究报告[J].电影新作,2016(2):43—48.

手"的特征,2016年2月23日,十方控股与合禾影视订立电影投资协议,以约1.1亿元收购《叶问3》内地55%的票房收益权;2016年2月24日神开股份公告,拟出资4 900万元认购《叶问3》票房收益权投资基金,投资基金管理公司为上海中海投金融控股集团有限公司。神开股份和十方控股都是快鹿系上市公司,如果从资金链条来看,快鹿集团投资认购了上市公司的股权,而上市公司又投资了快鹿集团投拍的电影,通过自己的电影公司炒热电影的票房,快鹿在电影市场和二级市场双重获益。在这样的情况下,快鹿集团就必须要把电影的票房做上去,包场、票补等主动的票房拉动行为就会出现,当人为干预到了一定程度,比如通过虚假排场等手段提高票房收益,从而抬高股市或恶意做空的道德风险就变成了法律风险。《叶问3》的票房造假事件一度引发十方控股股价蒸发逾80%。当电影市场上的"幽灵场""票房数据造假"等虚假票房行为严重到足以影响股价,而且电影投资的操盘手或投资人故意利用了该虚假和不真实的信息买卖关联上市公司的股票,实际上就涉嫌进行了《证券市场操作行为认定指引》规定的蛊惑交易操纵,有被证券监督管理机构认定操纵证券市场的风险,将面临高额的经济处罚甚至可能触犯刑法。①

三、电影的制片投资+保底发行一体化投融资策略

在电影产业的链条中,电影的生产制片阶段是电影投融资风险最高的环节,如何规避这一产业环节的投融资风险是电影产业资本参与电影投资必须解决的问题。控制电影投融资风险并且实现电影利润的最大化关系着进入电影产业资本的核心利益,电影的制片+保底发行一体化投融资策略就是电影产业资本对于这一问题的回应和实践。

(一)电影的制片+保底发行一体化投融资策略的概念和原理

电影的制片+保底发行一体化策略是一种高利润高风险的电影

① 孙春生,陈振英.发展我国电影产业的政策建议[J].电影评价,2008(11):141—144.

投融资策略,以具有市场竞争力的稀缺电影资源作为投资对象,在参与电影项目生产制片阶段投资的同时以保底发行的方式参与电影的发行,对电影进行生产发行一体化投资追求电影投融资收益最大化,以充分利用稀缺电影资源广泛拉动资本参与电影投融资为手段,通过多层次的电影资本布局和专业电影制片发行实践,最终实现电影投融资各方的共赢和产业利益的最大化。

电影生产制片和发行放映是电影产业链条的重要环节,电影资本必须解决的问题是在获得最大化的产业利润的同时又要降低电影产业投融资风险,加强对电影产业过程的控制能力是电影资本对抗电影投融资风险的重要手段,电影的制片+保底发行一体化投融资策略就是通过加强对电影生产和发行过程的控制来实现资本投融资收益最大化的电影资本投融资策略。中国电影产业资本的一体化投融资策略的产生首先是源自对中国电影产业投融资实践的总结,而这一策略也是在电影资本对投融资收益最大化的追求下产生的。

电影的制片+保底发行一体化投融资策略是以电影资本同时参与电影生产制片和保底发行两个阶段为前提,并进行一体化投融资操作的策略。在电影的投融资实践中,具有市场竞争力的电影项目特别是参与电影保底发行的权利往往是稀缺资源,因此为了获得电影发行的权利、占有具有市场稀缺性的电影资源,参与电影制片阶段的投资会更有利。[①] 在得到电影保底发行的权利后,再通过电影的市场资源稀缺性以投资基金的方式进行保底发行资金的募集,同时作为电影的投资方主导保底发行也会给参与保底发行的其他投资方带来更强的投资信心。

电影资本通过保底发行资金的募集在确保作为电影投资方收回投资成本并获取一定收益的前提下更降低了参与保底发行的资金成本,同时为了获取电影在资本市场的投资收益,在正式保底发行前还需要在资本市场进行投资布局,以确保电影投融资收益的最大化,最

① 李蕙凤.经济学原理[M].北京:北京邮电大学出版社,2007:23—31.

后通过专业的电影宣传和发行组织推动电影高票房的实现。总之,电影制片投资+保底发行一体化策略是一种高风险的电影投融资模式,可能会获取最大化的电影投融资收益,也可能承担巨大的电影投资失败风险。

(二)电影《美人鱼》的制片投资+保底发行一体化的策略分析

由禾和影业主导,香港导演周星驰的电影《美人鱼》可以说是开创了电影制片投资+保底发行一体化投融资策略实践的先河,并且以电影《美人鱼》的成功发行对这一策略进行了市场实践的验证,根据国家广电总局电影资金办的数据,猴年春节内地《美人鱼》电影票房总量突破了 30 亿元,达到 36 亿元。如此成功的电影票房使得《美人鱼》的投融资模式和策略更加值得研究和分析。

在深入分析之前,让我们先回顾一下《美人鱼》的票房成长过程。距离影片正式上映还有 8 小时,《美人鱼》首日预售便已经突破 1 亿元,创下华语电影最高预售纪录;首映当天拿下 2.8 亿元票房,随后更是连续日均票房收入超 2.3 亿元,成功超过《港囧》,取得华语片单日最高成绩;2016 年 2 月 15 日 20 点 30 分,《美人鱼》猴年春节内地电影票房总量突破了 30 亿元,最终以 36 亿元收官。可以说,2016 年的春节电影档期必将因《美人鱼》而载入中国电影的史册。

《美人鱼》有如此高的票房成绩,电影的品质是最为基础的保障,导演周星驰无疑是电影品质背后最大的推手:高达 4 亿元的投资成本、筹备 3 年之作,加上"人人都欠星爷一张电影票"的怀旧引爆点,让《美人鱼》的票房获得了最大的保障。周星驰也再一次证明了自己是喜剧之王,跻身"20 亿票房俱乐部"一线导演之列。但单单从《美人鱼》最后的得利情况来看,最大的赢家可能并不是周星驰,而是《美人鱼》商业运作背后的资本方禾和影业,其是《美人鱼》成功进行市场运作的关键角色。

之所以说禾和影业是电影《美人鱼》市场成功的关键角色,是因为禾和影业既是《美人鱼》的投资出品方同时又是《美人鱼》的主保底发行方,既参与了电影制片投资,又主导了电影的保底发行。禾和影

业同招商银行的金融机构合作发起成立了《美人鱼》电影的专项发行基金来运作保底发行,并最终通过禾和(上海)影业有限公司、光线传媒和龙腾艺都(北京)影视传媒股份有限公司共同为《美人鱼》承担20亿元的保底发行金额,并成功挤走有意开出15亿元保底票房外加分红的竞争方博纳影业,值得注意的是,保底方龙腾艺都是2015年12月底才刚刚在新三板挂牌的一家上市公司。在具体的保底发行执行过程中,光线传媒作为电影发行企业并没有参与此次《美人鱼》的实际发行工作,而只是作为发行基金的认购方参与电影,其他保底公司也都是这支基金的认购方,保底金额由禾和影业负责全部保底资金的筹划支付。

对于电影《美人鱼》的成功发行过程可以做如下总结:首先禾和影业通过前期与导演周星驰的多次合作,成功参与了电影《美人鱼》的投资,成为重要的出品方;其次利用作为《美人鱼》出品方的优势,成功挤走博纳影业成为主保底发行商;最后通过发行保底基金成功整合发行资源,其在为保底发行做好了资金准备的同时,以专业分工协作为理念,导入专业的电影营销公司和电影发行公司成功进行了《美人鱼》市场发行。

禾和影业的制片投资+保底发行一体化策略成功实现了产业市场和资本市场的共赢发展,通过保底发行,电影的多家投资方都获得了可观的投资收益,而作为保底发行方的光线传媒和龙腾艺都在完成保底发行的金额后都在获得预期投资收益的同时,作为上市公司股价都获得了大幅度的增长,不仅获得了产业投资的收益,还获得了资本市场的投资收益。而禾和影业作为电影的主保底发行方和投资方实现了电影《美人鱼》最大化的投融资收益。

(三)电影制片投资+保底发行一体化投融资策略的总结

电影《美人鱼》由禾和影业进行了一次成功的制片投资+保底发行一体化投融资策略实践,在中国电影产业化进程中是一次创新的投融资实践,在获得巨大投融资收益的同时,让电影《美人鱼》成为中国电影历史上票房靠前的电影,对中国电影产业投融资模式的发展和创新有

着重要的意义,因此电影《美人鱼》的投融资经验是非常值得研究的。

1. 参与电影投资出品,深度了解电影产品,掌握发行的主动权和早期准备

禾和影业在参与电影《美人鱼》的投资出品的过程中,从电影生产制片早期就参与到了电影项目中,作为电影的投资方对电影本身有着深度的了解,同时与电影其他的投资方进行了必要的磨合,这为电影完成生产制片后获得电影的保底发行权创造了主动权。

2. 获取保底发行权,实现对生产制片阶段的投资保障,提前回收电影出品投资

在获得电影保底发行权后,作为电影投资出品方,禾和影业就提前收回了对电影的前期投资,实现了作为电影投资方的基本权益,成功地完成了电影第一阶段的投融资收益,同时回收的电影投资可再次用于保底发行,这在很大程度上也降低了禾和影业对电影进行保底发行的资金成本,为保底发行创造了良好的基础条件。[①]

3. 利用金融产品募集保底发行资金,分散投资风险

作为保底发行方,禾和影业并没有利用自有资金进行独立发行,而是通过发行金融产品的方式利用保底发行基金,同招商银行等金融机构合作对发行资金进行募集,在确保主保底发行方地位的同时,利用金融产品进行保底发行融资的方式分散了保底发行资金成本和投资风险。

4. 专业分工和科学规划,资金、营销、院线发行独立运行,实现电影票房奇迹

禾和影业以专业分工和科学规划的方式进行电影的营销宣传和发行工作,在电影发行的整个过程中禾和影业根据专业分工的原则和规划,只负责发行资金的筹集和发行过程中的协调工作,而把电影的宣传和发行都交给更为专业的公司负责,以保障专业的执行效果,通过资金+营销+发行的专业合作模式最终保障了电影的成功发行。

[①] 肖云端,彭怡茂.整合营销:中国电影产业的出路[J].经济师,2004(9):23—26.

5. 提前进行资本市场布局,实现双市场共赢的局面

为了获取最大化的电影投融资收益,在保底发行前禾和影业就开始了在资本市场的提前布局,当电影产业市场实现票房不断提高的同时,资本市场涉及电影的上市公司股票价格也获得了大幅度的增长,实现了产业市场和资本市场共赢的局面。电影《美人鱼》制片投资+保底发行投融资策略的成功,为中国电影产业化的投融资模式发展和创新开启了全新的局面。

四、中国电影产业投融资证券化发展的风险分析

金融资本参与到中国电影产业的发展中,是中国电影产业市场规模达到一定水平后的必然结果。金融资本除了要直接进行产业投资获取产业利润外,更重要的参与方式是对电影产业的票房收益进行资产证券化,利用资金杠杆获取电影产业在资本市场上的产业价值收益。对电影收益的金融证券化操作,就是把电影的票房收入转换成为不同类型的金融产品,让电影的预期收益变成金融产品进入资本市场。一部票房预期10亿元的电影可能会撬动几十亿元甚至百亿元的资金进入电影产业,然而这一个过程中充满了电影产业投融资证券化发展的风险。

(一)电影产业投融资收益的资产证券化的概念

电影产业投融资证券化是指通过对电影的预期票房收益和其他电影收益进行评估规划并转换成为电影金融产品进行电影项目投资的过程。电影产业投融资证券化的核心是将电影的预期收益设计成为可以进行资本导入的电影投融资金融产品,利用金融产品的融资特性和电影高利润的产业特性进行投融资,当电影的票房收益和其他收益被转换为金融投资产品进入资本市场,电影产业投融资的证券化就基本完成了,当电影金融产品完成在资本市场的销售,电影项目投融资证券化就实现了。

(二)电影产业投融资收益的资产证券化风险

将电影产业的预期收益进行资产证券化操作对于中国电影在产

业化进程中的投融资来讲是一个全新的渠道和方式,但是电影产业除了具有高利润的产业特征之外,还存在着高投入和高风险的特征,因此中国电影产业投融资收益的资产证券化操作存在着非常高的电影投融资风险。

1.电影项目高风险性和收益的不确定性将进一步提高电影资产证券化风险

电影产业投融资存在着较高的投融资风险,包括电影的产业风险和电影的市场风险。由于电影投融资其有高风险的特点,电影进入市场后的收益实际是不确定的,电影有获得高票房、高收益的可能性,也很有可能无法获得预期的收益。而电影资产证券化的重要手段就是以电影的预期收益为基础的,一旦电影无法获得预期的收益,电影资产证券化的高风险性将会凸显,因此电影实际收入的不确定性是电影资产证券化的核心风险点,一旦风险出现,电影金融产品就会出现无法兑付的情况,参与电影产业投融资证券化的各方都将受到损失。

2.电影的投融资风险无法通过债权获得最后的风险转移

无论进行怎样的投融资风险预防和控制,电影产业投融资的风险始终是存在的。电影投融资金融产品的本质特征是通过对风险分散化的分担机制来实现对产业投融资风险的规避,电影投融资金融产品可以分为风险性金融产品和债权性金融产品。债权性电影投融资金融产品是无法进行风险分担和风险转移的,因为债权性电影投融资金融产品本质是一种借贷关系,对电影产业的投融资风险没有分担义务,因此债权性电影产业投融资金融产品无法进行电影投融资风险的转移,无论电影是否获得预期收益,电影债权投融资产品在电影上映之后都要进行兑付,一旦无法及时兑付,电影投融资证券化的风险将逐步凸显。①

① 胡燕.全球化背景下华谊兄弟传媒公司电影产业链模式研究[D].南京:南京财经大学,2015.

3. 电影项目投资一旦失败可能会引发参与电影证券化投融资机构的挤兑现象

当电影完成资金的准备,最后以电影产品的形式进入电影产业市场,电影投融资的结果将很快展现出来。一旦电影的票房无法达到预期,电影的投资将以失败告终,但是不同于传统行业的投资失败,由于电影本身就是重要的传媒和载体,同时电影也会被新闻媒体广泛地关注和影响,电影的投资失败很可能会被广泛地传播,这很可能会导致普通投资者的恐慌和对参与电影投融资的金融机构的信心丧失,引发参与电影投融资证券化操作金融机构的挤兑现象,直接对金融机构的运行产生影响。这是由电影的传媒特性所造成的,电影投资失败的信息很可能引起广泛的传播并造成对参与电影证券化金融机构的负面影响。

(三)电影《叶问3》投融资证券化的产业风险分析

1. 提前进行全方位的资本市场布局

电影《叶问3》背后,是金融+电影的复杂的资本运作,其涉及了电影发行公司、上市公司、金融机构等多家公司:包括融资方上海合禾影视投资有限公司,基金管理人上海宇鸿资产经营管理有限公司,私募基金合禾影视基金,两家上市公司十方控股、神开股份,担保方东虹桥公司、快鹿集团,以及作为通道方的众多融资平台等。2016年,十方控股与合禾影视签订电影投资协议,以1.1亿元收购《叶问3》中国票房净收入的55%。同期,神开股份拟以自有资金出资4 900万元认购上海规高有限合伙的份额;并且神开股份还与中海投签署战略合作框架协议,中海投成为规高有限合伙的执行合伙人。值得注意的是中海投为该基金兜底,该基金的投资标的是《叶问3》的票房收益权。同时很明显无论是十方控股还是神开股份,都与上海快鹿集团存在一定的关联关系。中海投为该电影提供10亿元的票房保底承诺,根据有关协议约定,扣除认购费用、债务、税收等各类应支出费用后的净额,若基金净收益小于或等于0,由普通合伙人补足有限合伙人本金及预期收益,所以因快鹿集团、十方控股、神

开股份、中海投、规高投资之间复杂的关系,快鹿集团对《叶问3》的投资资金的回收路径也相对复杂,不过很显然《叶问3》的票房规模将是投资回收的关键。

2. 多渠道、多层次进行电影资金募集

电影《叶问3》在前期电影投融资阶段进行了系统的电影资金募集和资本布局,利用电影资产证券化的方式通过多个互联网渠道进行了众筹资金募集,同时利用传统的金融机构作为投融资通道发行了基于电影《叶问3》的理财产品。为了实现双市场盈利的策略,提前对两家上市公司进行了资产布局,并通过收购票房净收益和投资电影保底发行基金的方式实现了与电影《叶问3》的投资关联,通过一系列的电影资金募集手段和资本的布局,电影《叶问3》顺利地完成了电影制片发行资金的募集,甚至可能出现了超额募资的情况,并且参与电影投融资的机构大多数都是快鹿集团的关联企业。这在一定程度上加大了电影《叶问3》投融资风险,因为一旦电影无法实现预期的电影票房,相互关联的电影投融资机构可能无法实现对前期融资的兑付。

3. 为保证电影票房收入达到预期进行虚假票房营销

电影《叶问3》在完成了系统的电影投资布局之后,为了顺利实现一系列的电影市场预期收益,就必须实现高票房,通过电影的高票房撬动资本市场的巨大利益。很显然电影虽然有不错的质量,但是对于预期票房的实现依旧是有困难的,在这样的情况下,电影的发行方铤而走险进行了电影的虚假票房营销,就是进行了所谓的"买票房"行为。这样操作的目的有三:一是为了捆绑第三方开展的票务促销以及线上营销,通过买票锁定场次排片,对同期上映的影片的空间进行挤压;其二是资本层面为了带动投资方背后的股票、基金等金融资本市场的利益;第三是为了通过票房获得知名度并置换更多的资源。但是随着电影制造"幽灵场"的消息发布,电影《叶问3》的投融资危机彻底爆发。[①]

① 刘正山,侯光明.电影产业指数及国际比较研究(2009—2014)[J].当代电影,2016(1): 123—127.

4. 电影票房出现违规操作，参与前期电影投融资的金融机构出现大面积挤兑

电影《叶问3》进入上映阶段以后，票房能否达到预期，成了电影市场关注的重点，电影拍摄的质量确实得到了市场一定程度的认可，票房自电影上映后一路上升，但是由于电影采用了保底发行的方式进行发行，而保底发行方设定的高达10亿元的票房目标对参与电影投融资的各方都形成了巨大的压力。要想实现预期的投融资收益，电影票房就必须要超过10亿元甚至更高，果然电影的票房保持了持续的增长，然而电影出现"幽灵场"的消息很快吸引了媒体的广泛关注，同时也引起了国家广电总局的重视。经过调查，电影的发行方为了确保电影票房达到预期，进行了一系列票房操作行为，除了跟互联网电商合作进行票补占领电影发行首周的排片以外，还直接通过跟院线、影院进行了"幽灵场"的虚假票房交易和操作。最终电影没有达到预期的10亿元票房，直接引发了电影在前期投融资阶段埋下的金融风险。

电影《叶问3》的票房收入最终无法实现预期的投融资收益，由于电影的媒体特性，这一信息被快速放大了。由于电影《叶问3》在前期进行了复杂的电影资产证券化融资，包括发行基于电影《叶问3》的短期理财产品和债权众筹产品，而融资对象大都抗风险能力有限，电影无法达到预期票房的信息一经传播就引起了投资者的恐慌和挤兑。同时电影《叶问3》投资失败直接导致投资者对快鹿集团丧失信心，快鹿集团旗下的各金融公司和机构都迅速陷入了兑付危机，最终电影《叶问3》的资产证券化风险直接引发了快鹿集团的崩盘。

（四）电影产业投融资证券化的风险边界分析

电影《叶问3》在电影投融资方面没有获得成功，甚至对其核心出品方快鹿集团造成了严重的金融后果和投资损失。作为中国电影产业化进程中的一个典型案例，电影《叶问3》的投资证券化操作还是非常值得我们去研究和思考的。换个角度看，如果电影按照预期实现

票房收益的话,其电影+互联网+金融的模式可能会直接影响中国电影产业投融资的发展进程,当然我们从电影《叶问3》的失败中也看到了电影产业投融资证券化的风险边界。

1. 电影产业投融资证券化的金融产品必须合规

电影《叶问3》未达到预期的票房收益,其前期采用的电影投融资证券化融资方式对其产生了严重的金融投融资后果,也让人们对电影+互联网+金融这种电影的投融资模式未来的发展产生了信心的缺失。但归根到底,我们发现电影投融资金融风险的产生不是出现在电影投融资证券化本身,而是出现在此次电影投融资证券化金融产品的合规性上。

通过对快鹿集团一系列问题的分析,我们发现快鹿集团在针对电影《叶问3》的一系列金融产品的操作中可能存在着重复担保、超额募资、相关企业进行关联操作等不合规的金融产品操作行为,这些行为是直接导致最后快鹿集团无法进行投资兑付的关键原因。也就是说,其电影资产投融资证券化的操作并没有满足基本的金融证券产品要求,金融产品本身所包含的风控机制完全失灵了,当高风险的电影无法实现预期的收益时,金融产品的不合规又导致其无法进行风险处理,最后就会直接导致金融机构信用危机的发生。

2. 电影的媒体特性是一把双刃剑,处理不当将会直接触发信用风险

电影产业之所以会受到金融资本的青睐,除了电影具有高利润的市场操作空间之外,还有一个很重要的特征就是电影的媒体特性。由于电影本身就是一个媒体,同时作为大众文化娱乐产品,电影又会直接拉动其他媒体的关注,因此电影具有极强的媒体传播能力。而这种能力在电影票房成功的情况下,会迅速把电影的成功进行广泛传播,并对资本市场的投资者产生直接的影响,拉动电影在资本市场的收益;而电影一旦失败,基于电影传播的广泛性和金融产品的特性也会对投资者的信心产生直接的影响,甚至引发大规模的挤兑和金融危机。快鹿集团在电影《叶问3》的不合规操作显然被媒体放大了,

这对快鹿集团的信用造成了严重的影响。① 因此电影资产的证券化操作必须考虑合理控制电影的媒体特性,避免不当的信息传播对电影金融产品和金融机构造成更为严重的伤害。②

3. 电影产业投融资证券化操作的规模要与电影的风险匹配

在进行电影资产证券化的投融资操作时,首先其融资规模必须是合理的,不能出现超额募集的违规情况,否则一旦出现投融资风险,电影的融资方可能无法进行及时兑付,这将进一步加大电影投融资双方的损失。同时电影的融资方在进行电影资产的证券化操作时必须考虑金融产品的类型是否与电影风险匹配,经过对电影《叶问3》的解析,我们发现债权性的金融产品是无法对电影投融资的高风险进行风险分担的,而正是债权众筹、保底理财等债权性金融产品出现挤兑的情况,才直接导致快鹿集团的崩盘。因此,电影的资产证券化操作必须充分考虑电影投资的风险性,选择与电影风险相匹配的电影金融产品和融资规模。

4. 电影资产证券化操作的前提是必须符合电影产业的发展规律

电影的资产证券化投融资是对电影产业价值的深度开发,是中国电影产业化进程中一种全新的电影投融资模式。这一投融资模式的产业实践要实现良好的投融资效果就必须满足两个条件,其一是必须满足金融产业对于金融产品的规范,其二最为核心的是要符合电影产业的发展规律。以电影《叶问3》为例,电影本身是一部高质量的中国功夫类型电影,但是这种类型的电影在中国电影产业市场的票房历史表现上从来没有达到过超高票房的情况,而近几年中国电影票房冠军一直被喜剧电影所占据,因此,对电影《叶问3》过高的票房预期是不符合中国电影产业发展规律的。所以电影《叶问3》投资失败的另一个重要的原因就是进行了错误的票房预期。

电影资产证券化投融资模式是一种随着中国电影产业规模不断

① 张学艳.新制度经济学研究[M].沈阳:白山出版社,2006:79—81.
② 贾磊磊.中国电影产业的类型重组与价值整合[J].电影艺术,2016(1):23—29.

扩大而出现的电影投融资模式，这种投融资模式在中国电影产业实践当中，必须满足金融产业发展规律，同时还要同时满足电影产业的发展规律，才能够实现电影资产证券化投融资的成功和有序发展。

5. 互联网作为电影资产证券化的渠道和工具需要合规的电影金融产品

简单讲，互联网+金融+电影的电影投融资发展模式就是利用电影产品高利润、高回报、高影响力的特点将电影产品的未来收益进行金融资产设计，把电影转变成为金融产品进入金融资本市场进行销售融资，再利用互联网和电影具有受众重合性特点和广泛媒体影响力，对电影金融产品进行分销融资，实现电影投融资的商业模式。这种商业投融资模式能否成功最终是以电影的市场表现为基础的，因此复合的风险控制解决方案是互联网电影金融产品获得成功运作的关键。

互联网作为电影资产证券化的重要融资产品销售渠道和工具，对于电影产业投融资的创新发展是非常重要的。互联网金融作为一种在互联网经济条件下的全新金融模式，是对社会金融资源的二次整合，在很大程度上将提高传统金融产业的效率，对于电影产业而言，互联网金融和电影产业有着天然的发展结合点，可以说互联网+金融+电影是一种全新的产业运营模式和投融资模式。在规范化运作的条件下，这种全新的产业运营模式可以对电影产业资源进行更高程度的整合和挖掘，可能在很大程度上降低电影产业投融资的风险。但是如果不能对互联网金融进行规范运作，将可能对中国电影产业造成严重的伤害。因此利用互联网金融进行电影资产证券化的投融资，必须保证电影金融产品符合金融产业的规范和要求，否则互联网金融的优势和特点将无法得到正确的发挥，并很有可能对电影资产投融资证券化发展产生负面影响。

综上所述，对中国电影产业投融资模式进行研究的目的其一是对电影产业发展的现状进行更为深刻的认识，通过解析在电影产业投融资实践过程中投融资各方的利益关系，实现对中国电影产业发

展现状更为准确的把握。其二通过对中国电影产业投融资模式深入研究,进一步掌握投融资模式对于建构电影产业投融资机制的需求,以电影产业投融资模式发展的需求为依据,建构有利于投融资模式不断进化的电影产业投融资机制,让电影产业投融资模式有机会带动更多的资本进入中国电影产业。

在中国电影产业化发展的进程中,已经形成了较为成熟的7种基本投融资模式,包括政府扶植投融资模式、银行贷款投融资模式、信托计划和私募基金投融资模式、IPO/新三板上市投融资模式、版权预售投融资模式、植入广告投融资模式、社会资本和众筹投融资模式,它们支持和推动着中国电影产业的发展,大量的产业资本通过这些投融资模式进入电影产业,电影产业投融资双方可以根据自身能力通过适合的投融资模式参与到中国电影的产业化发展。

随着中国电影产业市场规模的不断扩大,资本市场对电影产业的兴趣更为浓厚,大量的资本摩拳擦掌,多种创新的电影产业投融资模式由此产生,保底发行、跨市场运作、制片投资+保底发行一体化投融资策略以及电影投融资的证券化发展都成为带动资本进入中国电影产业和推动中国电影产业高速发展的创新动力。

第六章 中国电影产业化投融资机制的分层建构

对中国电影产业投融资机制进行研究的核心目的就是为了进行中国电影产业投融资机制的建构以提高中国电影产业化发展的水平。通过前五章对电影产业化发展的规律、中国电影产业投融资机制的历史沿革和进化发展以及中国电影产业发展的现状和基本投融资模式进行的多角度系统研究,我们对中国电影产业投融资及其发展规律已经有了更为深刻的认识和理论准备,以此为基础就可以进行中国电影产业投融资机制的分层构建研究了。

对于中国电影产业投融资机制的分层建构,我们首先需要明确机制建构的意义和原则,逐步梳理建构的规范和原理,最后分层次进行机制建构和功能实现,以电影投融资风险控制为目标,在政府产业体制的引导下以市场的方式实现中国电影产业投融资机制的有序构建。中国电影产业化发展进程中投融资机制建构是一个系统的产业发展成长过程,是以电影市场为导向逐步完成建构和完善的。

第一节 中国电影产业化投融资机制建构的意义和原则

中国电影产业投融资机制建构的意义与原则是进行投融资机制建构的基础,只有明确和厘清电影投融资机制建构的意义与原则才能实现中国电影产业投融资机制的有效建构。电影产业投融资机制

建构是一个复杂的系统工程,为了保证投融资机制建构的合理性和有效性,就必须先要弄清楚建构的意义和方向,在明确指导思想之后以进一步对投融资机制建构的合理性进行保障。与此同时还需对建构的原则进行系统把握,因为只有遵循合理的投融资机制建构原则,才能确保中国电影产业投融资机制建构的有效性。

进行中国电影产业投融资机制建构的第一步是保持投融资机制建构过程的合理性和有效性,即明确建构的意义是保证中国电影产业化进程的有序发展和实现中国电影产业化进程中投融资多方共赢的基本原则。

一、中国电影产业化进程中投融资机制建构的意义

中国电影产业化进程是一个漫长的产业发展过程,在这一过程中国电影产业的投融资机制将逐步建立和优化。对于中国电影产业化发展而言这是一个充满了里程碑意义的过程,特别是在这一过程里中国电影产业投融资机制基本功能的建构将真正确立和发展电影产业的市场导向并提升资本的产业价值。以电影产业市场为中心的电影投融资必将把中国电影真正推入产业化发展的轨道和路径中来,这也是中国电影产业自身不断完善和发展的一个过程,这一产业化过程就是中国电影产业投融资机制的建构过程。

(一)中国电影产业投融资机制的建构是形成电影产业投融资机制生态的基础

中国电影产业化进程中投融资机制建构的发展目标就是建立不断进化和发展的电影产业投融资机制生态。中国电影产业投融资机制生态的本质就是实现由市场主导的电影产业投融资机制的进化发展。中国电影产业各种投融资服务机构是依据一定的产业市场生态原则建立的,是可以不断进化发展的中国电影产业投融资环境。在良好的电影产业投融资生态环境下,各种组成电影产业投融资机制的业态运营上相互依存、相互支持、协同发展,最终通过各自的产业生态能力维护中国电影产业生态环境的平衡,保持中国电影产业的

可持续发展能力。

中国电影产业投融资生态体系是一个系统概念,是以产业利润为中心建立起来的、由电影产业投融资服务机构组成的、按照市场化规则维护中国电影产业秩序和产业生态平衡的系统。进化和发展是电影投融资机制生态的方向,电影产业投融资机制中的机构和制度是在电影产业市场规律的引导下逐步衍生和发展的。可以说每一个服务于电影产业发展的投融资机构就是一个中国电影产业投融资机制生态的物种,随着电影产业投融资发展的需要,新的服务于电影产业投融资的物种得以诞生和成长,这些电影产业投融资机制生态物种共同维护着产业投融资发展的生态平衡。①

在中国电影产业投融资生态进化过程中破坏中国电影产业投融资生态平衡、不能满足中国电影产业发展需要和偏离电影产业发展方向的投融资服务机构与制度将逐步被淘汰,新的电影产业投融资服务机构将会被进化,最后,新的服务供给将满足中国电影产业投融资的发展,实现中国电影产业投融资生态发展的平衡和繁荣。

(二)中国电影产业投融资机制的建构是提高电影工业化水平的路径

中国电影产业投融资机制的建构就是中国电影产业投融资生态不断进化的过程,在这一过程中电影是电影产业投融资的基本主体,因此如何保障电影的质量并对电影的制片生产过程进行有序控制就成为的电影资本对于参与电影产业投融资的基本要求,电影工业化就是资本对于电影在生产制片阶段投融资风险控制的进化要求。

电影工业化的目的是对电影生产制片阶段进行有效的风险控制、节约成本和提高电影生产制片质量,同样这也是电影投融资的基本诉求。因此推动电影工业化的发展是电影产业投融资机制构建的重要环节,推动中国电影产业工业化水平的进一步提高也是中国电

① 龚史伟.论中国电影产业化形势下中小成本电影的市场出路[D].上海:上海师范大学,2007.

影产业投融资机制构建的重要成果和意义。

目前,中国电影产业的工业化发展水平还是相当有限的,和高度电影产业工业化发展的美国好莱坞相比,中国的电影产业甚至都没有建立基本的中国电影产业工业标准,更不必说电影的高水平工业化生产了。这种现状无疑会加大中国电影产业投融资的风险,由于资本对于风险的谨慎和对风险控制的要求,必然会对电影产业的工业化提出更高的要求,以实现更低的成本控制和投融资风险,因此,中国电影产业投融资机制的建构将推动中国电影产业工业化水平的进一步提高。

(三)中国电影产业投融资机制的建构是电影产业制片质量的保障

随着中国电影产业规模的不断扩大和电影产业投融资的深化发展,中国电影产业生产制片的能力和电影的制片质量将会越来越受到资本和市场的关注与重视。因为电影产业发展的基础是电影的制片质量,没有好的电影满足电影产业市场发展的需要,中国电影产业就无法获得预期的产业发展空间和规模,因此电影产业投融资最大的风险就是电影的生产制片质量,电影产品的生产制片质量能否满足日益增长的中国电影产业市场的需要,以及资本对于电影生产制片过程中风险控制的管理要求,将直接影响中国电影产业的发展。正是这种资本和市场的内在需要,在中国电影产业投融资机制的建构过程中会对电影产业生产制片的质量提出更高的要求,这一建构过程恰恰就会帮助中国电影产业提高电影生产制片的质量和能力。

(四)中国电影产业投融资机制的建构是广泛吸引资本进入电影产业的手段

中国电影正处于产业化发展的进程中,如何吸引资本参与到中国电影产业化发展的过程中是中国电影产业投融资机制建构的重要意义。资本在进入中国电影产业之前存在产业间资本竞争的情况,在国家经济体制整体改革的背景下,多个产业基于自身发展的需求都需要吸引资本进入产业中来,参与产业的建设和发展,在这种情况下,哪个产业对资本的保护更为完善,投融资的风险更低,资本基于

避险的本能就越可能参与到哪个产业中来。因此,中国电影产业投融资机制的建构正是以降低电影产业投融资风险为目的,将其作为吸引资本进入中国电影产业的手段,这也是提高中国电影产业的资本竞争能力的重要方式。

(五)中国电影产业投融资机制的建构是电影产业投融资可持续发展的保证

中国电影产业要想获得可持续发展的能力、长久地保持在产业间对资本的优势地位,就必须获得资本的长期投融资热情和关注。短期内中国电影产业急剧扩大的市场规模和巨大的产业利润必然会吸引资本的关注,并且带动大量的资本采用投资或投机的方式进入中国电影产业,追逐中国电影产业的产业利润和成长机会,并带动中国电影产业的进一步发展。但从电影产业长远可持续发展的角度来看,如果中国电影产业自身没有完善的投融资机制,在资本进入的同时必然会引起更高的投融资风险,这种风险既有来自电影产业内部的,也有来自电影产业市场的。如果这些投融资风险不能得到有效的控制,资本就无法获取预期的投融资收益,长期发展下去,资本就会失去对电影产业投融资的信心,就会离开电影产业进入其他更具投资吸引力的产业,并对其他资本进入电影产业的愿望产生影响,这就直接影响到了电影产业的可持续发展。因此,建构中国电影产业投融资机制,利用投融资机制对电影产业投融资风险进行及时合理的控制,保证电影产业投融资发展的秩序,并通过持续的机制运行保证电影产业对资本长期的吸引力,是实现中国电影产业可持续发展的保障。

二、中国电影产业化进程中投融资机制建构的原则

中国电影产业化进程中投融资机制的建构需要充分考虑电影产业的产业内部风险和市场风险,以规避电影产业投融资风险和提高电影生产制片质量为基本方向,重视电影产业投融资过程中对资本利益的保护和规范,以便形成多层次、多机构共同协作的投融资机

制,具体的建构包括以下5个基本原则:

(一)降低电影生产制片阶段产业内部风险的建构原则

中国电影产业投融资机制构建的基本原则是降低电影生产制片阶段的风险,因为中国电影正处在产业化的发展进程中,电影的工业化生产体系发展还不够完善,在电影生产制片阶段存在着较高的电影投融资高风险,而电影的生产制片是电影投融资的核心,通过电影的生产制片阶段才能够完成电影基本的产品生产,才能进入电影的发行放映阶段。[1] 如果电影在生产制片阶段就遇到风险,不能通过这一环节,电影投融资将产生重大风险,也就失去了电影产业投融资机制建构的意义。因此有效的中国电影产业投融资机制建构必须对电影生产制片阶段的产业内部风险进行有效控制,以降低电影生产制片阶段产业内部风险为建构的原则。

(二)确保电影市场化导向降低产业市场风险的建构原则

中国电影产业投融资的最大风险就是电影产品无法达到电影产业市场的要求,不被电影市场认可,最终出现电影投融资各方无法通过电影产业市场进行投资回收。在中国电影产业化的进程中这种情况比比皆是,大量通过电影投融资行为完成的电影由于不满足中国电影市场的需求和标准,无法进入院线进行投资的市场回收,最终导致投资血本无归,甚至导致投融资双方由于电影投资失败产生严重的经济纠纷,所以中国电影产业投融资机制的建构必须以确保电影的产业市场导向为原则,引导电影投融资面向市场、面向电影消费者,最大限度降低电影的产业市场风险,让电影的艺术创作不能偏离市场的方向和需求,最大程度降低电影投融资风险,保障电影的投融资成本顺利实现市场回收。

(三)对参与电影投融资的产业资本进行规范和保护的建构原则

电影产业投融资机制的本质就是对参与电影产业投融资的资本进行规范和保护,让资本尽可能规避投融资的风险,以实现良好的电

[1] 缪玉林,何涛.微观经济学[M].北京:科学出版社,2005:71—87.

影产业投融资秩序,吸引更多的资本进入电影产业。资本进入电影产业的市场动力是为了实现投融资的产业利润,基于这一目的在电影产业的投融资过程中资本会出现两种潜在的风险倾向,其一是资本基于短期利益的考虑,不能够按照电影产业发展规律进行电影投融资,其二是资本无法完成对电影产业内部风险的克服。这两种风险倾向都有可能会导致电影产生投融资风险,因此必须通过电影产业投融资机制对资本的短期利益倾向进行规范,并针对产业内部风险的环境对资本进行保护,以实现电影产业投融资的有序运行。为资本营造规范的产业投融资环境,将会对资本的进入形成强大的吸引力。

(四)推动和提高中国电影工业化发展水平的建构原则

电影工业化是电影产业高水平发展的标志,中国电影产业正处于由计划事业发展向市场产业化发展转变的过程中,由于种种原因,中国电影始终没有建立工业化的发展体系,甚至缺乏工业化发展的基本标准,计划事业发展阶段的种种非市场化管理的痕迹依然深刻地影响着中国电影产业化发展的进程,电影工业化发展水平低的现状直接推高了电影产业投融资的风险,电影的工业化对电影产业化发展进程的影响是系统的。

电影工业化的过程就是实现电影投融资的风险控制的过程,电影工业化本身就是提高电影生产制片质量和降低电影投融资成本的手段。因此必须以推动和提高中国电影工业化发展水平为中国电影产业投融资机制建构的原则,逐步通过电影工业化提高中国电影产业化的发展深度,实现对电影产业投融资机制的建构。

(五)促进电影投融资模式创新、分散投融资风险的建构原则

电影投融资模式是资本参与电影产业投融资的具体方式,电影的投融资模式在很大程度上影响着电影投融资的风险。在多方共同参与的电影投融资模式下,由于电影投融资涉及各方的利益,因此参与电影投融资的各方都会对可能出现的投融资风险进行应对和规避,这种共同的风险规避行为对于电影投融资的风险控制是非常有

帮助的。也就是说多方参与的电影投融资模式,利用分散的投融资风险的原则,通过多层次的风险分担更有助于有效地控制电影产业投融资风险。

电影投融资模式的创新是有效进行投融资风险控制的重要手段,所以在建构电影产业投融资机制的过程中,必须以促进电影投融资模式创新为基本的建构原则。中国电影产业投融资机制的建构对于中国电影产业形成产业间的资本竞争能力、推动中国电影产业化进程的发展和提高中国电影产业的发展质量与国际产业竞争力都具有举足轻重的作用。

第二节 中国电影产业化进程中投融资机制分层建构的规范

中国电影产业化进程中投融资机制的建构是一个系统的过程,在明确了电影产业投融资机制建构的意义和原则之后,就要开始另一项重要的分层建构准备工作,就是对投融资机制建构的规范进行系统研究。对于中国电影产业投融资机制分层建构规范的研究包括两个部分内容:其一需要明确中国电影产业化进程中投融资机制建构的机制定位,把握投融资机制建构在电影产业发展中的基本位置;其二以定位为基础研究确定中国电影产业投融资机制的系统结构,为具体的机制建构明确投融资机制的功能范围和机制作用。

一、中国电影产业化进程中投融资机制建构的机制定位

(一)推动中国电影产业化进程,深化电影产业链条发展

中国电影产业投融资机制建构的核心定位是中国电影产业化进程的推动者和服务者,就是发挥对电影产业资本的引导和服务功能,推动中国电影产业化发展的进程,提高产业化发展的质量,由资本的避险需求和逐利动力推动中国电影产业链条深度发展,控制中国电

影在产业化进程中的各种风险,形成多层次、多结构、多样发展的中国电影产业链条,提升中国电影产业化发展的核心竞争力。

(二)促进电影产业投融资的模式发展,广泛引导资本参与中国电影产业

资本的参与是中国电影产业化进程中不断深入的市场动力,缺乏资本的加入中国电影产业将失去产业化发展的动力,同时中国电影产业化发展的进程无论在产业规模上还是在产业发展质量上都将面临停滞不前的局面,因此中国电影产业投融资机制的建构必须以促进更为广泛的资本参与为投融资机制的基本定位,同时促进电影产业投融资模式的不断发展来实现更多元化的资本参与中国电影产业投融资的通道,带动多样的市场主体进入中国电影产业,提高中国电影产业对于资本的产业吸引力。

(三)完善中国电影投融资风险控制的产业资本服务链条,降低电影产业投融资风险

降低中国电影产业投融资风险是一个系统控制的过程,这一过程必须经过一系列专业机构的相互制约、相互支持才能够实现较为有效的电影投融资风险控制。而这些专业机构就是电影产业投融资风险控制的服务机构,这些机构运营同样是以市场为中心、产业利润为驱动的。中国电影产业投融资机制建构的重要定位就是有效建构这些产业风险服务机构,形成对产业风险控制的服务链条的完善,最终实现对中国产业投融资风险的有效控制,实现中国电影全产业链的共赢发展,推动中国电影产业化进程的深度发展。

(四)通过多方共同分担电影投融资风险的原则,实现对电影产业化进程的市场风险规避

中国电影产业投融资机制建构的风险控制定位就是把单一的投融资双方关系,转变为在投融资机制中的多方关系,以这种多方的产业发展共赢实现对电影投融资风险的有效控制。在对电影产业风险的控制中,电影金融保障体系是多方风险共担的重要方式,电影金融机构以多种形式直接介入,对电影的市场风险进行评估,导入对电影

投融风险可以进行有效控制的金融产品,如电影保险、完片担保,让参与电影投融资的各方共同对电影风险控制提出要求,最终通过专业的风险控制管理降低电影产业投融资的风险,提高电影投资成功的概率。电影产业化程度的不断提升将导致中国电影产业链发展的不断细化,正是这种导向推动着中国电影产业化进程的不断深化。

（五）建立功能全面、服务高效的电影产业投融资风险控制服务平台

中国电影产业投融资机制的建构目的就是帮助电影产业提高投融资的效率,引导更多的资本进入中国电影产业,以推动中国电影产业实现更高水平的产业化发展,因此建立更为全面的电影产业投融资服务平台是投融资机制建构的基本定位。电影产业投融资机制的本质就是实现投融资双方进行资本链接的平台,是帮助电影产业实现投融资风险控制的重要环节,这一过程包括从电影行业协会的建立再到互联网电影投融资平台的发展,其核心目的就是为了实现更为高效的电影产业投融资服务,对电影产业的发展形成支撑。①

二、中国电影产业化进程中投融资机制分层建构的阶段分析

中国电影产业化进程中投融资机制的建构需要从投融资机制发展的3个基本层次入手(图6-1):

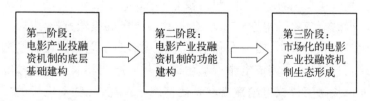

图6-1　中国电影产业投融资机制建构的基本路径

① 周雯,王卓明.数字格局中电影产业的战略处境和策略选择[J].当代电影,2008(1):91—97.

首先,中国电影产业投融资机制必须建立基本的机制结构,这一基本的机制结构是机制建构的基本导向,是决定中国电影产业投融资机制性质的重要环节,明确市场经济环境和电影工业化导向前提是中国电影产业投融资机制建构的重要特征。

其次,中国电影产业投融资机制的功能结构是否完善将直接影响中国电影产业投融资机制的效率,因此中国电影产业投融资机制的功能建构必须系统全面,这样才能够保持中国电影产业投融资机制的有效性。

最后,中国电影产业投融资生态的建立是中国电影产业投融资机制建构成熟的标志,是保障中国电影产业投融资机制进化和发展的关键。当中国电影产业投融资机制建构成熟之后,投融资机制的功能就会在产业利润的驱动下形成对资本的保护和对电影的产业化发展要求。在这一过程中,电影产业投融资机制的功能模块就会不断地进化发展,随着中国电影产业化发展的深入,形成电影产业投融资机制内部的优胜劣汰,这就是中国电影产业投融资机制生态的形成和完善。在电影产业化发展和机制生态进化的环境下,中国电影产业投融资机制将实现进一步的自我完善和发展。

(一)中国电影产业投融资机制的底层基础建构

中国电影产业投融资机制建构的基本模型包括电影、资本、投融资机制3个要素,以产业利润为核心,电影是投融资的方向,代表最后投融资成果和电影融资方,资本代表电影的投资方,是电影产业再生产的核心动力,当资本和电影连接就形成了电影产业的投融资项目,目的是为了完成电影产品生产和获取产业利润。资本和电影在通过投融资模式单独建立联系的情况下,双方无法对电影的投融资风险进行有效的控制;并且会由于信息不对称,投融资双方往往无法有效地找到彼此;同时作为一个专业的高风险投资领域,资本往往难对电影融资方实现有效的控制,导致电影投融资风险进一步升高,这时模型中的第三个元素投融资机制就被导入了,投融资机制通过

一系列权利和义务的分担制度与服务机构的相互作用,帮助电影投融资双方更有效地找到对方,并对电影投融资双方进行保护和约束,最终通过电影产品的制片质量在电影市场获得产业利润和回报。投融资机制是对投融资双方利益的保障,是投融资双方之间的纽带和桥梁(图6-2)。

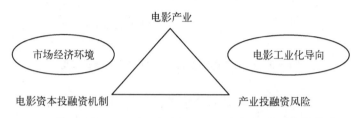

图6-2 中国电影产业投融资机制的底层基础建构

(二)中国电影产业投融资机制建构的功能结构模型

中国电影产业投融资机制建构的结构模型是建构中国电影产业投融资机制的基本结构,但是要实现中国电影产业投融资机制具体的机制功能,就需要对投融资机制进行功能结构的建构。通过对中国电影产业投融资机制的建构进行研究,我们认为投融资机制的功能结构模型包含着7个底层结构模块和2个应用层功能模块,每一个模块都是对电影投融资风险进行控制的必要手段。电影产业投融资机制的本质就是对投融资的风险进行控制,通过7个底层功能模块为从不同的角度进行电影投融资的风险控制奠定基础,再通过2个应用层的模块和方法对电影投融资风险进行具体控制,实现对电影产业投融资机制的分层建构(图6-3)。

中国电影产业投融资机制建构的基本方式是以分层建构为原则,通过底层基础框架的建构为电影产业投融资机制的发展建立基础的功能支撑,通过政府政策支撑、法律支持保障、电影的工业化、资本服务平台、金融保障体系、产业管理咨询和人才储备孵化7个产业发展基础功能实现对投融资机制应用功能层的支持,投融资机制底层功能建构和发展的完善程度直接决定了中国电影产业投融资机制

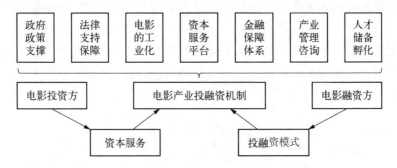

图 6-3 中国电影产业投融资机制功能结构模型

的发展水平。① 应用功能层的建构是实现中国电影产业投融资机制功能的直接渠道,应用功能层以底层基础架构为依托,通过投融资模式和产业资本服务两项应用功能完成对中国电影产业投融资与中国电影产业的服务支持,推动中国电影的产业化发展进程。

电影产业投融资机制的建构是电影产业自身发展的必然,是在中国电影产业化过程中逐步建立和完善的。当前中国电影的市场规模不断扩大,加大了各种资本进入中国电影产业的热情,但是随之也增大了电影产业投融资的风险,中国电影产业投融资机制的建构是对电影产业化发展的完善和深化,其目的是提高中国电影生产制片质量和工业化发展水平,同时通过多种方式让更多的资本参与到中国电影产业中来,并通过对电影产业投融资的产业资本服务实现对投融资风险的合理控制。

(三)中国电影产业投融资机制生态的模型建构

中国电影产业投融资机制的建构,本质是建构中国电影产业优质的投融资发展环境,而中国电影产业投融资机制的建构完成将为中国电影产业发展创造良好的投融资环境。随着中国电影产业的发展,以市场为中心建立的中国电影产业投融资机制必然要实现自身

① 单禹.产业漂移与经济博弈:电影产业全球化视域下美国影视基地的机遇与窘境[J].当代电影,2011(10):131—133.

同步的进化发展和优胜劣汰,这就是中国电影产业投融资机制生态的形成(图6-4)。中国电影产业投融资机制生态逐步建立和形成,意味着中国电影进入高水平的产业化发展阶段。

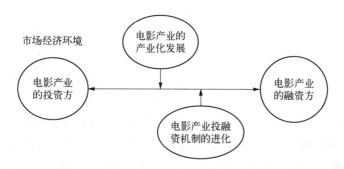

图6-4 中国电影产业投融资机制生态模型

中国电影产业投融资机制生态是一个更为先进和融合的中国电影产业投融资的发展概念。生态可以直观地理解为生物进化和淘汰活动的状态,生物之间存在着相互依存、互为因果的发展关系,这一概念表达的核心是像环境进化和淘汰的动态发展过程一样,中国电影产业投融资机制要在中国电影产业投融资环境的发展中实现内在结构的不断进化和淘汰。

在中国电影产业投融资机制生态的发展进化中,电影产业市场和产业利润是中国电影产业投融资机制生态的发展导向与内在动力,在这一导向下,电影产业的投融资机构和制度都随着电影产业的市场发展不断地进化与创新,不符合电影产业发展方向的投融资机构和制度将逐步被淘汰,满足电影产业市场发展的新的投融资机构和制度将逐步进化出现,这就是以产业市场为中心建构的电影产业投融资机制,市场经济优胜劣汰的发展特征决定电影产业投融资机制生态的进化方向。也就是说,在完成中国电影产业投融资机制的基本建构后,基于资本和市场发展的内在需求,中国电影产业投融资机制还将会继续进化和完善,直到其达到和中国电影产业发展完全匹配的程度。

第三节 中国电影产业投融资机制基础框架层的建构

按照分层建构的中国电影产业投融资机制建构原则,对底层基础框架的搭建是投融资机制建构的核心阶段,确保底层框架搭建的合理性才能实现对中国电影产业投融资机制的有效建构。就像盖楼,地基永远是高楼大厦建设的根基,地基打不好,楼是很难建得高的,而投融资机制的底层基础框架建构就是中国电影产业化进程中投融资机制建构的地基,搭建好系统、全面的底层基础框架才能为投融资机制应用功能层的良好运转奠定基础。[①]

对中国电影产业投融资机制底层基础框架的搭建是进行机制建构的第一步,基于对中国电影产业发展现状和投融资机制完善发展的要求,投融资机制的底层基础框架应包含9个基础框架功能模块,分别是政府产业管理体制、电影产业的市场主体和产业动力、产业服务平台支持体系、人才支撑体系、法律保障体系、电影工业化体系、电影产业管理咨询体系、金融服务体系和创新发展体系。只有保证在底层基础框架层的9个功能模块完善和协调运转,中国电影产业的投融资机制才能有效地进行机制功能输出。

一、建构与中国电影产业投融资发展相适应的政府产业管理体制

(一)政府管理体制和政策在电影产业投融资发展中的角色

政府的管理体制和政策直接决定着中国电影产业发展方向,电影作为一种意识形态和精神文化产品,具备外部性和意识形态载体的特征,因此电影的发展必然会受到政府管理体制和政策的影响,可以说电影的发展方式完全是由政府文化管理体制决定的,政府的文

① 李芸.基于战略消费者的制片商发行策略理论研究[D].北京:北京外国语大学,2015.

化管理政策也直接会影响电影产业的发展进程。

1. 中国电影产业化发展和政府管理体制的关系

在计划经济体制下,电影按照文化事业的管理方式发展,电影企业都是国有企业,由国家投入电影生产制片所需要的资金并按照国家计划组织发行放映,在电影事业管理体制下是没有电影投融资发展的空间的,电影的事业管理政策注重扶植电影创作艺术水准的提高和国家资源利用效率的提高,不考虑电影的市场票房和利润,电影作为一种意识形态和民族文化的宣传工具,国家按照计划体制的政策要求发展文化电影事业。

随着中国经济改革开放,国家经济体制从计划经济转向市场经济,政府的电影管理体制也开始由电影事业管理向电影产业管理转型,政府的电影政策开始由事业管理政策转向电影产业管理政策,电影产业化的发展方向开始确定。政府管理体制的改变直接导致电影投融资需求的产生,电影生产制片的资金不再由国家投入,而是由电影企业通过投融资的方式获得,电影要通过电影的发行放映市场完成资金回收和创造产业利润,政府的产业政策开始初步鼓励和扶植多元化的市场主体参与中国电影的产业化进程,促进电影的产业化发展程度逐步提高。

综上所述,政府产业管理体制和政策直接决定着电影的发展方式,同时电影的产业化发展在很大程度上依赖于政府的管理体制和政策给予正确的发展导向。

2. 政府管理体制和政策对电影产业投融资的导向作用

政府的产业管理体制和产业政策对于中国电影产业投融资发挥着直接的导向作用。在政府确定经济体制由计划向市场转变之后,中国电影产业化发展的方向才得以确定,中国电影才开始有了产业化发展的活力。政府的产业管理政策直接调节着中国电影产业投融资的发展进程。当政府进一步放宽资本进入电影产业发展的门槛时,多元的资本发展才出现在了中国电影的产业化进程中。政府管理体制和政策直接影响着电影产业投融资的成本与风险水平,对电

影审查制度标准的进一步具体化,大大降低了进入电影市场的投融资风险。

中国电影产业投融资机制的建构需要政府进行必要的宏观调控,以保证中国电影产业投融资的整体发展方向,抑制在电影产业化发展过程中出现的错误势头,确保电影产业以市场化为中心的基本发展原则。电影的外部性特征和电影产业化发展中的负面经济影响都需要政府管理体制与政策的调节、把控。所以政府的产业体制和政策目的是建立电影产业发展的基本方向,加速或减缓电影产业化进程中的各个环节,中国的电影产业投融资必须遵循这个导向,由此保证产业电影投融资的健康发展。

(二)构建满足中国电影产业投融资发展的政府管理体制和产业政策环境

政府对文化产业的管理体制和产业政策直接影响着中国电影产业化的进程和发展水平,电影产业化发展的政府导向和对电影产业的政策扶持与制度保障都有利于中国电影的产业化发展进程。对电影知识产权的保护、电影审查制度的完善、电影的分级制改革都将为中国电影发展提供重要的产业环境保障。

1. 构建完善的中国电影知识产权保护法律制度

电影产业版权保护制度的根源在于国家知识产权法律体系的建立和完善,知识产权法律保护体系的缺失和不完善将在很大程度上制约中国电影产业投融资的发展,提高电影产业投融资的风险。因此,政府在电影版权保护方面的法律建设是中国电影产业投融资机制建构的重要方面,电影产业投融资的权益需要得到更为完备的法律保护。长期以来,中国电影产业的发展深受盗版的影响,每年各种形式的盗版对中国电影产业发展带来的损失高达数十亿元,这对于中国电影产业化发展的进程是极为不利的。[1] 因此,政府必须加强电影版权保护的知识产权法律建设,逐步推进电影产业的立法,为电影

[1] 芮明杰.产业经济学[M].上海:上海财经大学出版社,2005:134—154.

的知识产权保护建立有利的法律环境,推动中国电影产业化进程中的电影投融资的发展。

2. 中国电影产业的审查管理制度需要进一步的完善

1997年1月,中国广播电影电视部(现国家广电总局)发布了《电影审查规定》,规定了9类电影中禁止的内容和6类需要删减、修改的内容。2006年5月,国家广播电影电视总局颁布了《电影剧本(梗概)备案、电影片管理规定》,规定了10类影片中禁止的内容和9类需要删减、修改的内容。

这2个版本的电影审查规定,在审查规定的详细程度上有了一定的提高,从制度设计的角度讲这是一种进步,但是2006年版本的审查规定依然多为原则性规定,如电影不能含有"扰乱社会秩序、破坏社会稳定、危害社会公德、诋毁优秀民族文化等内容",必须删除"夹杂淫秽色情和庸俗低级"的内容,对于这些审查内容的规定,标准过于宽泛,在认定一部电影是否存在这些内容时存在很大的弹性,从而使得电影审查结果存在很大的不确定性,加大了电影投融资的风险。

中国电影产业的审查制度的进一步完善有利于电影审查效率的提高,对于电影投融资在内容选择方面可以给予明确的指导,是非常重要的降低电影产业投融资风险的手段。特别是目前电影审查制度中对于审查内容的模糊地带,由于缺乏审查标准的明确性,电影审查制度直接推高了电影产业投融资的风险,一旦电影内容不能通过审查进入电影市场,电影巨额的投资将付之东流。因此,通过进一步细化电影审查的细节和规定,减少禁止内容和非禁止内容之间的边界,用更为明确有效的电影审查规定对电影生产制片内容进行指导和规范,将给予电影产业进一步的投融资信心。

3. 电影分级制改革对于中国电影产业投融资的影响

电影分级制度是相对于电影审查制度的电影市场准入制度,电影审查制度诞生于计划经济体制时期,而电影分级制度是电影产业化发展市场经济体制下的市场准入方式。电影分级制是指电影管理

当局或电影行业组织根据一定的原则,把电影按其内容划分成若干级,给每一级电影规定好其允许面对的观众。电影分级制度只对观众起到提示作用,把选择权交给了观众,由观众实行自我保护,目前执行电影分级制度的国家很多,其目的是保护电影创作的自由和繁荣的同时保护少年儿童的身心健康,并对一般观众观影的选择进行指导。

美国电影产业的电影分级制度是最为成熟的电影产业化分级制度,美国电影协会按电影内容对其进行了详细的等级划分,这就给观众传达了明确的观影信息,避免少年儿童接触到不适宜的电影画面影响其身心发展,同时又在很大程度上保证了电影创作者的创作自由,确保那些因电影叙事需要而拍摄的暴力、情色镜头得以合理保留,也为电影产业提供了宽泛的市场准入条件,降低了电影产业投融资在市场准入方面的风险。

在中国电影产业化发展的进程中,中国电影由政府电影审查制度向政府主导的电影分级制度的进化,对于中国电影产业化投融资的发展是至关重要的。随着电影产业化进程的逐步深入,电影市场的需求日趋多元,电影市场的细分成为电影产业化进程的必然要求,但在缺乏电影分级制的情况下,电影生产者的电影创作将在很大程度上受到制约,电影观众的需要也无法进行细分和满足,这样的情况更加不利于对青少年进行心理保护。因此,电影分级制是政府进行电影市场准入重要的管理手段和产业政策,我们认为,随着中国电影产业化发展的深入,政府主导的电影分级制将代替政府电影审查制度,成为中国产业市场政府管理政策的进化方向。

(三)完善针对中国电影产业投融资的政策措施

政府针对中国电影产业投融资的税收优惠和资助补贴政策对推动中国电影产业化发展已经起到了至关重要的推动作用,同时要想进一步提高政府产业政策对中国电影产业化发展的推动效率,就需要进一步从产业税收政策的优化和政府产业资助制度的改善入手,真正让政府政策对中国电影产业投融资的发展产生更为明显的调控

作用。

1. 税收优惠政策对于电影产业投融资的推动作用

在2009年的国家政治协商会议上,中国著名导演冯小刚提交了给予中国电影产业更多税收优惠政策的提案,希望让电影企业享受到高新技术企业15%的所得税。这一提案可以说是电影产业化发展对国家税收政策提出的直接要求,电影产业作为文化产业的重要组成部分,具有朝阳产业和无烟产业的特点,符合国家产业结构升级的战略部署,享受高新技术企业相同待遇是有充分理由的。在中国电影产业化发展的进程中,税负过重将直接影响电影产业发展投融资主体的产业活力,同时税收负担的水平也会直接影响资本对于中国电影产业的参与,因此税收直接调节着资本在电影产业投融资的收益水平,给予以电影产业为投资对象的电影企业、私募股权基金以及社会资本更加优惠的税收政策,将极大地刺激各种资本参与到电影产业中。①

2. 政府对电影产业的资助补贴制度需要进一步完善

政府对于中国电影产业的补贴是推动电影产业化发展的重要手段,但是政府资助补贴的效率如果无法满足电影产业化发展的需要,也就会失去产业补贴带动电影产业化发展的效果。当政府部门不具备良好的补贴项目甄别能力时,将直接导致资金分配的无效率,因此改善和优化资助补贴评估体系将有助于提高电影产业补贴制度的合理性和完善。

在中国电影产业化发展的进程中,经常可以看到获得电影事业专项发展基金和电影精品专项资金资助的电影根本无缘在电影院线上映,即使上映后也无法引起任何市场反响,中国电影产业财政资助资金的配置效率并不高。因此基于提高中国电影产业政府产业资助和补贴制度的效率,应考虑从两个方面进行制度优化:其一应该建立公正、公平、公开的资助申请程序,明确可以申请财政资助的条件,

① 饶曙光."供给侧改革"与中国电影产业发展[J].四川戏剧,2016(4):71—77.

然后通过专业的评审专业团队进行审核,以确保将产业财政补贴资金给予最需要、最能产生社会影响的电影项目。其二应学习法国、意大利等国家的自动资助模式,即根据电影的票房收入水平和比例给予资助对象资金补贴,为他们的下一部电影提供资助,而票房收入很差的项目将不再获得资助,对电影产业的资助和补贴形成一定程度的激励,优化、提高政府资助和补贴在中国电影产业化进程中的作用与价值。

二、培育满足中国电影产业投融资多元发展的市场主体

(一)中国电影产业投融资的市场主体和产业动力

中国电影产业动力是指各个电影市场主体在对其经济利益的追求过程中形成的促动机制,这种追求是在市场经济体制时期电影产业化发展的条件下形成的。电影产业动力机制的形成基础是电影投融资的产业经济利益,因此,电影产业经济利益和产业利润是电影产业市场得以运行的原动力,是电影产业化发展市场运行机制的核心。

具体讲电影产业动力按照动力的来源可分为3种:首先,产业利益是电影产业市场运行的原动力。其次,电影产业的竞争刺激是电影产业市场运行的重要推动力。由于电影产业市场竞争的优胜劣汰机制作用,电影企业要生存、发展,就必须始终保持旺盛的活力,使电影企业自身不断得到优化。最后,政府的介入是电影产业市场运行的外部动力。政府的产业宏观调控机构通过电影产业政策的引导,对电影产业市场利益关系进行调整,使各电影产业市场主体选择有利于实现电影产业宏观经济目标的决策。电影产业市场动力是电影市场主体活力的中心环节。中国电影产业市场动力机制的不断完善,将使中国电影产业化发展的进程呈现勃勃生机。

中国电影产业动力的基础是电影产业的市场主体,电影产业市场主体的多元化发展是中国电影产业化的重要标志,同时中国电影产业市场主体的进一步发展和创新将给中国电影产业带来全新的产业动力与多元化的产业竞争,从而推动中国电影投融资的进一步发

展。在这一过程中,随着中国电影产业投融资机制的发展和完善,特别是对于电影资本风险控制服务能力的提高,将会催生和刺激更多市场主体参与到中国电影产业中来,形成中国电影产业新的产业动力。

(二)中国电影产业投融资机制的基本市场主体分析

在中国电影产业化化发展的进程中,参与电影产业投融资的基本市场主体包括以下6个:政府、电影企业、商业银行、信托和私募投资基金、植入广告商、社会资本。[①]

1. 政府

政府是主导中国电影产业化发展的调控者,中国电影产业化发展的每一个进程都与政府密切相关,政府对于电影产业的管理体制和政策直接影响着电影投融资的风险。在电影产业化发展的进程中,政府通过产业政策调节电影产业的发展方向,通过税收和产业补贴这样具体的手段推动与调整电影产业的发展方向及电影投融资,政府的产业管理在很大程度上影响着电影投融资的风险水平和电影产业投融资的发展进程,因此,政府是电影产业重要的市场主体。

2. 电影企业

电影企业是电影产业的市场主体,也是电影产业投融资关系的核心,中国电影产业的发展就是由电影企业的发展来体现和推动的。在电影产业化发展的过程中,电影企业既可能参与电影的投资,也可能参与电影的融资,电影企业可以说是电影产业化进程中的基本要素。电影企业担负着在电影产业化发展进程中将资本转换为电影产品的重要任务,以及将电影产品推向电影市场并完成电影产业循环的责任,这一过程中,电影企业既要控制电影投融资的产业内部风险,又要面对电影的市场风险,总之,电影企业是电影产业投融资机制中最为重要的主体。

3. 商业银行

商业银行是电影产业重要的资金来源,是电影产业投融资的重

① 孟赞彦.论中国电影产业的文化环境与运行模式[D].上海:上海师范大学,2010.

要资金融通机构,也是电影产业投融资中主要的市场主体。商业银行既为电影产业直接提供资金,也为电影企业的投融资提供金融服务,由于中国电影产业的知识产权保护体系不够完善,电影版权的评估和流转体系未充分建立,电影版权尚不可成为银行信贷的抵押或质押品,目前参与中国电影产业发展的银行主体仍较为有限。为推进商业银行信贷在电影产业的发展,需要进一步完善中国电影产业的版权保护、评估和流转的体系建设,拉动更多的商业银行进入中国电影产业,共同参与中国电影的产业化发展进程。

4. 信托和私募投资基金

信托和私募投资基金是电影产业重要的资金来源,也是中国电影产业投融资的重要市场主体。在一定范围内进行信托和私募投资基金的资金募集,将对电影产业有投资意向的资本进行集中,最终通过专门的管理和渠道对电影产业进行专业投资。信托和私募投资基金是更为高效的电影产业投融资市场主体,随着中国电影产业发展规模的不断扩大,金融化的电影投融资操作也越来越普遍,信托和私募投资基金可以从不同阶段灵活多样地参与电影产业的投融资,极大地推动了中国电影产业投融资的发展,为中国电影产业化发展增添了市场活力。

5. 植入广告商

电影植入广告商是在电影生产制片阶段参与电影投融资的市场主体,是电影产业内部的市场主体。电影植入广告商通过资金的投入获取电影中植入广告的权利,其参与电影投融资不仅会降低电影产业投融资的风险,还有利于其他市场主体参与电影产业投融资。植入广告商通过多种形式的广告植入优化着电影的投融资风险,是电影产业发展的重要市场主体。

6. 社会资本

社会资本是计划直接参与电影投融资的民间资本和各种行业外资本,是电影产业发展最为广泛的市场主体。社会资本包括国内资本和国外资本,是中国电影产业发展的基本动力。从中国电影开始

产业化发展,政府逐步开放社会资本参与电影产业投融资的资格,社会资本就开始广泛地进行电影投融资,社会资本的参与直接推动了电影产业化的进程,创造了电影产业发展的活力。随着电影产业投融资机制的进一步完善,更多的社会资本作为电影投融资的市场主体将会以更多的形式参与到中国电影产业化的进程中来。

(三) 产业资本的供求关系是中国电影产业投融资机制发展的核心动力

中国电影产业投融资机制的建构目的是保证中国电影产业的健康发展,通过投融资模式的发展和创新让更多的资本以合理的方式参与到电影产业中来。投融资模式的发展和创新是资本供求关系发展的结果,资本的供求关系是通过电影投融资模式来实现进入电影产业的,再通过电影产业投融资机制的产业资本服务对资本进行支持和规范,降低电影投融资的风险,最终实现电影产业投融资的健康发展。在投融资机制发生作用的过程中,产业资本的供求关系是催生电影产业投融资机制发展的核心动力,正是由于产业资本供给和需求的出现,才形成了电影产业的投融资行为,同时电影投融资双方对于风险的规避需求又进一步形成了对电影产业投融资风险的控制体系,最终推动中国电影产业投融资机制的形成和发展,而电影产业资本供求关系的不断深入将成为中国电影产业投融资机制发展的中心动力。[1]

三、中国电影产业投融资机制平台化发展是提高机制效率的必要途径

中国电影产业投融资机制平台化发展是指为了提高电影产业投融资机制的运作效率,更好地实现电影产业资本的导入和投融资风险控制而建立的由多个电影产业投融资机制主体共同参与的沟通交

[1] 刘藩.产业政策杠杆撬动中国电影强国梦——兼论"国办9号文件"[J].电影艺术,2010(4):132—136.

流联系机制。

对于电影产业投融资机制的发展,自身运行效率的提高是发挥更大价值的关键,在电影产业投融资发展的过程中,由于信息不对称导致的投融资失败比比皆是,电影投融资双方不能准确地找到对方,最终无法成功地实现电影投融资合作或进行了错误的投融资合作。同样在电影产业投融资过程中,由于信息不对称,投融资双方无法及时与提供电影投融资风险控制服务机构建立联系,对投融资的风险采取有效的应对,导致其未使用适合的投融资模式进行电影产业投融资,也未能用有效的办法降低产业内部风险和产业市场风险,电影投融资的质量很难保证,因此中国的电影产业投融资机制的平台化发展对于提高电影产业投融资的效率和质量是非常重要的方式。

中国电影产业投融资平台化发展的本质是建立一个公开透明的电影产业投融资机制发展的交流沟通机制和平台,以减少电影产业投融资过程中的信息不对称,实现更好更快的电影产业资本供给和需求的对接,提高电影产业投融资的效率和质量。电影产业投融资机制的平台在不同环境条件下可以呈现为不同的组织形式,在传统的电影产业发展环境下,电影的行业协会在一定程度上承担着电影产业投融资机制平台的作用,同时电影产业投融资市场、电影节都在很大程度上扮演着电影产业投融资机制平台的角色。而进入互联网时代,移动互联网技术的成熟为互联网化的中国电影产业投融资机制平台的建立创造了良好的技术条件,电影产业投融资机制平台化发展是电影产业投融资机制发展的创新和完善阶段,中国电影产业服务平台的建立对于加速电影产业的发展有着重要的意义。

四、跨行业的复合人才培养是中国电影产业投融资机制建构的必备支撑

中国电影产业化的发展带动了金融资本进入电影产业投融资的热情,同时440亿元的巨大电影产业票房市场呼唤更多的优秀电影产品进入电影市场,也进一步持续推高电影放映市场的规模。然而

电影作为一个高度专业性的产业市场领域,要想实现更为系统的产业化,首先需要的是电影产业化发展的人才,没有满足产业化发展要求的人才,将无法实现电影产业的进一步深度发展。中国电影产业当前的人才孵化还远远没有跟上电影市场规模成长的节奏,如果没有产业化发展的人才储备和系统的培养,人才将成为中国电影产业发展的又一个瓶颈,所以人才培养是构建中国电影产业投融资机制的必要准备。

专业人才不够,会是中国电影发展不得不面临的阵痛,中国电影产业需要进行两方面人才的培养,其一是电影的创作人才,其二是既懂得电影创作规律又懂得金融资本规律的跨行业人才。这两方面人才的培养和储备将进一步降低电影产业投融资的风险,提高中国电影产业的产业竞争能力。

电影产品的基础是电影创作,高水平的电影创作是电影产业市场竞争的核心,如果没有高品质的电影产品,电影产业的投融资风险将会空前加大,就如华谊兄弟 CEO 叶宁讲的:"我们缺少好的故事、好的编剧、好的导演,一切都缺,这是最大的问题和挑战,但在好莱坞有非常专业的人才。"[①]我们当前的本土人才培养机制已经无法适应中国电影产业发展的要求,只有北京电影学院、上海电影学院、中央电影学院和上海戏剧学院这样少数高等院校的人才培养规模是远远无法满足一年 400 亿元票房的需要的。同时我们基于艺术电影的电影教育系统导致我们缺少可以专业拍摄生产商业电影的导演和制片人,人才培养缺乏系统的培育,而市场需要创作能力更为全面、更为擅长商业电影创作的人才,因为中国电影仍需探索更为稳定、成熟的故事表达和内容核心。让作品来说话,让电影产品的市场竞争能力提升都需要加强人才的培养。

在金融资本开始广泛参与中国电影产业投融资的背景下,跨行

① 马跃如,白勇,程伟波.基于 SFA 的我国文化产业效率及影响因素分析[J]. 统计与决策,2012(8):54—57.

业人才的培养对于中国电影产业投融资机制的建构就变得更加重要了。电影是高风险、高回报的投资项目,特别是其高风险体现在电影产品创作的高专业度以及电影产品市场的不确定性上,同时电影产品的开发需要大量的资本,这种产品生产的专业性、不确定的投资前景和大量的资本投入就构成了电影高风险性。当金融资本进入电影产业中的时候势必会按照金融市场的规律进行相关市场操作,但是要想实现良好的操作效果就必须考虑电影产业的基本运行规律,很好地将金融市场和电影市场结合起来,才能获得最佳的市场效果,并且处于最低的投融资风险状态。因此当前中国电影产业发展迫切需要大量跨行业人才出现,他们应该既懂得电影产业的运营规律,同时也懂得金融市场的运营规律。反之,如果当下中国电影产业的发展缺乏跨行业的人才为金融资本在电影产业发展保驾护航,金融资本的投资风险不断加大,将会极大地打击金融资本对于电影产业的参与热情。

总之,跨行业电影专业人才的培养和孵化是中国电影产业投融资机制建构的必要准备,只有保障了电影产业专业人才的供应,中国电影产业才能在当下巨大的电影产业市场中获得强大的竞争能力。

五、电影产业的法制环境是中国电影产业投融资机制建构的基本保障

中国电影产业发展迅速,电影票房从 2003 年的 217.69 亿元,增长至 2014 年的 296 亿元,年均增长率超过 36%,到 2015,全年电影票房达到 440 亿元。但中国电影市场规模高速成长的另一方面,是中国电影产业知识产权法律体系的不完善,诸如缺乏细致的产业知识产权规范和有效机制,电影法律人才匮乏,电影偷、漏票房违规问题层出不穷等,困扰着中国电影产业市场的进一步发展。随着中国电影产业市场的进口份额于 2017 年至 2018 年进一步放开,中国电影面临的竞争更为激烈。中国电影产业的发展迫切需要建立知识产权的法律保障体系并实现电影产业的立法,形成更为规范的电影产

业知识产权保护环境。①

(一)电影产业的立法发展是中国电影产业投融资机制发展的必然要求

从中国电影产业长远发展看,资本问题依然是最大的产业瓶颈。当文化产业成为经济发展新动力,而电影又成为文化产业中具有代表性的一个行业时,如果想进一步做大做强中国电影业,提升国际竞争力,就需要国家通过电影产业立法,在政策层面上给予更大支持和激励,在法律层面给予更大的制度保障。推动更多的社会资本进入中国电影产业,拓宽融资渠道,用法律杠杆调节整个产业链中的各个环节。随着国家着力进行经济转型和大力倡导文化产业在国民经济中的支柱作用,中国电影产业将获得更好的法律保障环境,这也是中国电影产业投融资机制建构和发展的必然要求。

但是中国电影产业的立法要经过一个漫长的发展过程,这是因为电影是中国的一个特定的文化行业,而文化行业在我国又具有一定的特殊性。在我国逐步推进文化体制改革的进程中,电影行业体制也在不断调整,它并不很稳定。尤其在中国电影产业化发展的进程中,电影产业的发展也面临诸如互联网等复杂的环境,因此,中国电影产业的立法会是一个漫长的过程。经过12年的准备和发展,2015年9月1日,国务院常务会议通过了《中华人民共和国电影产业促进法(草案)》,并由李克强总理正式提请全国人大常委会审议。②对于这部电影业界期待了12年的《电影产业促进法》,学者和业内专家一致认为,其最大的意义在于从国务院"条例"变成国家之"法",电影行业的制度升级了、有法可依了。

《中华人民共和国电影产业促进法》将在4个方面影响中国电影产业的发展:提高电影产业档次,将电影产业纳入国民经济和社会

① 褚凌云.基于钻石模型分析中国电影产业竞争力影响因素[D].上海:上海师范大学,2012.

② 第十二届全国人大常委会第十七次会议.中华人民共和国电影产业促进法(草案)[Z].2015-11-09.

发展规划,县级及以上政府都要重视发展电影产业,并予以相应的政策、资金扶持;简政放权,降低电影拍摄准入门槛,不再要求从事电影摄制业务的企业"有符合国务院广播电影电视行政部门认定的主办单位及其主管机构",对社会资本投资电影摄制等业务不做限制;制度支持,建立并利用电影专项基金来扶持各类电影业务,并立体地在财政、税收、金融、用地等方面进行扶持及补贴;加强监管,将对偷漏瞒报票房、贴片广告进行监管,进一步明确电影审查标准,对于"公映许可证"的管理也将进一步加强,并且对于电影产业发展的监管和规范还将扩展到音像出版和互联网等信息网络领域。

(二)电影产业投融资法律服务机构的发展是建立电影产业法律保障的基础

电影作为以版权为中心的产业,知识产权的保护和电影生产制片过程中的一系列行为的规范需要通过法律的手段进行保障。电影投融资从投资方和融资方的合作意向确立开始,就需要签订法律合同。可以说电影作为一种文化精神产品,在没有实体产品的情况下,法律就是进行电影产品权利保证的核心手段,电影产品的每一阶段的发展和产业利润实现都必须以法律合同为基础,因此电影知识产权及电影合同的法律保障机制是重要的电影投融资支撑服务。

在中国电影产业投融资发展过程中,为了保证投融资双方的利益,确保在电影投融资的过程中双方可以按照协定计划进行电影的生产、发行和放映,就必须通过法律合同和各种法律的方式对这一过程进行规范,这一规范的过程既要符合法律流程又必须满足中国电影产业化发展的规律。[1] 因此,专业电影法律服务机构的出现是电影投融资发展的基本需求,是对电影投融资过程中法律服务的承担主体,通过电影法律服务机构的广泛专业参与将会推动中国电影工业化的发展。对于电影投融资双方而言,法律的保障和服务是投融资权益实现的基础,而对于中国电影产业投融资发展和投融资机制的

[1] 杨帆.浅析电影产业促进中的境外资本准入[J].电影艺术,2013(3):177—182.

完善,法律的保障和法律服务是保证电影产业投融资秩序的关键。

六、电影工业化是中国电影产业投融资机制建构的内在需求

电影工业化体系是中国电影产业投融资机制建构的基础条件,中国电影产业工业化的本质是提高电影产品制片质量,降低电影生产成本,缩短电影生产周期,通过对电影产业工业化水平的提高来降低中国电影产业投融资的风险。

电影工业化体系建立的目的是为了实现电影产业发展的标准化,通过电影的标准化程度的提高来降低电影生产制片过程中的不可控性,从电影的投资风险和资金有效使用为基本介入点,把电影的投融资风险降到最低。当前中国电影产业的工业化发展水平还较低,电影生产制片管理发展水平基本还处于手工作坊模式,具体可以从以下几个问题看出:

(一) 未实现系统的制片人中心制

制片人中心制是电影工业化发展的基本标志,中国电影生产一直延续着计划经济发展时期的导演中心制,这一核心电影机制未实现系统化的转变是中国电影未实现工业化的重要原因。好莱坞是系统的制片人中心制,确保了影片剧本创作、摄制、发行放映、商业开发都在制片人的主导下从电影风险的角度入手统一协调和控制,将电影的生产过程置于成熟的流水线下,风险可控度高。而在中国的电影摄制流程里,导演的话语权太强,导演既负责艺术创作又负责剧组日常事务的情况很常见,因此随意性大,无法确保各个拍摄流程按计划和步骤有序开展,电影投融资无法对导演实现全面的管理控制,导致电影投融资风险居高不下。

(二) 电影从业人员标准化意识低

标准化的电影生产是电影工业化的基本要求,按照工业生产标准化流程进行电影生产要求电影从业人员必须严格执行标准,但在这一点上中国电影产业当前还无法做到。由于美国电影产业化成熟度高,电影从业人员自觉自愿地接受标准化管理,对休息时间和拍摄

时间是有严格限制的,包括场地和吃住行,都有细致要求。而当前中国电影产业的实际情况是从制片人、导演到基层电影工作人员都缺乏工业化、标准化流程管理的意识,不愿意接受第三方监管,影片超期、超预算时无法进行替换,这些情况都表明中国电影产业工业化还处于较低的发展水平。[1]

（三）电影项目资金使用缺乏监控

在电影产业的工业化发展体系中,资金的有效监管是必不可少的,财务管理的规范化是体现电影工业化发展水平的重要指标。在美国好莱坞的专业电影财务管理公司,制片方通过专门的监管账户进出资金,确保财务安全并加强财务资金监管。而国内剧组的财务管理是比较随意的,剧组"打白条"是常有的事,资金监管更多依靠自律,而非第三方监管,尤其是国内电影投资存在很多的"跟投方",其对于项目的财务过程是无法实现过程监管的。

（四）电影制片标准化程度低

中国电影产业制片生产的流程标准化程度低,没有建立自己的工业化标准体系,无法按照统一的流程和进度对电影生产制片实现有效控制。在美国,大家在学校教育阶段就使用相同的软件写剧本,"美国标准"是剧本一页纸,银幕一分钟。因此剧本拿到手,就可以依据统一的标准来计算主要演员、戏份、场景、特效等,据此来估算总预算费用和每场戏的拍摄用时,如此一来,整个拍摄费用和进度变得可以预计和控制。与此相比,以剧本为例,中国的剧本没有统一的制片标注,格式五花八门,标准不一,需要多少费用和多长的拍摄周期全凭导演的个人经验,根本无法实现标准的管理和评估。

电影工业化体系的建立就是从电影投融资风险控制的角度出发而建立的。中国电影产业工业化发展水平低,必须从提高中国电影

[1] 张荣梅.票房分账制度下中国电影产业纵向一体化研究[D].大连：东北财经大学,2016.

制片的标准化程度入手,建立透明的财务监管体系,把电影生产制片的全部过程在以市场化为导向的前提下由制片方的单一控制转变为投融资多方监管的方式,以此实现标准化的电影工业生产,不断提高中国电影产业的工业化水平。

七、产业管理咨询服务是中国电影产业投融资机制必需的风险控制手段

电影资本的产业管理咨询体系是建构中国电影产业投融资机制的重要环节。中国电影产业投融资机制建构的核心目的是对电影资本进行保护和服务,帮助投融资双方有效进行风险控制,对投融资双方进行约束,以保证电影实现有效的投融资,电影产品在电影市场上获得成功。在高风险的市场环境下,电影投融资是需要系统的产业管理咨询服务的,这种产业管理咨询服务是由资本的自我保护而催生的一种需求,在产业化的市场环境下,中国电影产业管理咨询也是市场化的产品,通过对电影投资方的服务购买最终帮助降低电影产业投融资中的风险。

(一)电影行业协会的产业化管理咨询服务

电影行业协会和电影工会的管理咨询服务,在很大程度会帮助电影投融资降低和控制风险。在美国好莱坞电影产业的发展过程中,电影行业协会是重要的美国电影产业投融资管理咨询服务主体。例如美国制片人工会,美国的完片担保公司一般会和当地具有行业约束力的制片人工会等合作,如果制片方在制作过程中出现逾期、超支等现象,在沟通督促无效的情况下,可以撤换原来的导演或制片人,由美国制片人工会鼎力支持,从工会里调换新的导演、制片人等进行"补仓"。而中国电影的发展正处于产业化的发展过程中,国内的行业工会或协会基本由政府主导设立而非市场发展的必然产物,带有半官方性质,行政色彩浓厚,很难从产业服务的角度对电影产业投融资给予协助和支持。因此中国电影产业投融资服务支持体系的建构中,建立符合产业化发展方向、能够为电影产业直接提供市场化

产业管理咨询服务的电影产业行业协会对于提高电影投融资服务效率是非常有意义的,而在政府主导下的传统行业协会的改革发展是中国电影产业化进程中必经的过程。

(二)电影投融资的咨询管理服务

电影是一种高专业性和高风险的投融资项目,在无法正确认知风险的情况下,投融资风险将会极大提高。同时电影作为一个专业的文化艺术领域项目,其产品的创作必须既满足电影的创作规律,又要满足电影的市场规律,这无疑是非常有难度的商业投资决策。因此用市场化的方式由专门的咨询服务机构对电影投融资者提供电影投融资咨询服务是必要的,通过对电影风险的分析咨询,投融资者决定是否进行电影投融资。电影投融资咨询可以分为电影项目立项咨询、电影制片生产咨询、电影发行咨询、电影放映排片咨询和电影后产品开发咨询。

电影投融资管理咨询服务是建构中国电影产业投融资机制重要的服务支撑,这一服务的核心目的是帮助电影投融资方进行风险认知和风险控制,通过咨询,规避电影投融资的风险,把风险控制在项目的早期,提高电影项目投融资的成功率。[①]

(三)电影制片生产的监制管理咨询服务

电影投融资最大的风险在电影生产制片过程中,当资本投入电影项目后,能否按照投资计划有序地完成电影生产将直接影响电影项目的投资风险程度,因此作为投资方是需要对电影生产过程进行监制管理的,以保证电影的资金使用和生产计划都能符合规范。电影生产制片监制管理咨询就是由专业的监制管理公司向电影投资方提供电影监制管理服务,从控制电影投资风险的角度对电影的拍摄进度和资金成本的支出进行监管,让电影的艺术创作和电影的生产制片全面按照计划规范进行,避免发生偏离计划的投融资风险。

[①] 张帆.文化产业与文化创新[M].南京:江苏大学出版社,2011:98—109.

（四）知识产权法律保护体系是电影产业投融资机制建构的环境保障

电影作为重要的精神文化产品，是电影生产者的智力成果，其所有权和收益权应该属于生产者，同时电影版权权益是电影的核心权益，电影产业资本进入电影产业进行投融资后最终产生的核心投融资权益就是电影的知识产权——电影版权。电影投融资的一切收益都依赖于电影的版权，如果中国电影产业市场无法对电影的知识产权进行有效保护的话，电影产业的投融资风险将会大大提高。

根据美国电影协会公布的调查数据，中国电影市场每年因盗版而受到的损失达 26.89 亿元，其中光盘盗版、电视台盗播、互联网盗版是中国电影产业遇到的主要盗版形式，盗版的泛滥不仅伤害了电影版权人的利益，而且破坏了中国电影市场的秩序，影响了整个中国电影产业的健康发展，因此知识产权法律保障体系是电影产业投融资机制建构的重要环境保障。

知识产权保护不足和缺乏版权意识是中国电影产业化进程中遇到的实际问题，而这一问题产生的根源在于中国电影正处于从计划经济体制向市场经济体制转变的过程中。电影在长期计划经济事业发展过程中，其按照国家计划进行电影事业的发展，电影版权并没有进行市场交易和发展的空间，因此电影版权的意识和保障体系并没有得到系统的建立。进入电影产业化发展阶段，知识产权保护不足问题就逐渐暴露出来了，体制变迁是导致中国电影版权保护水平不尽如人意的重要原因，因此加强知识产权保护的宣传教育，提高全社会对于电影版权的保护意识是改善中国电影产业保护水平的重要举措。

知识产权法律保障体系是中国电影产业投融资机制建构和完善的必然需求和产业环境保障。

八、电影金融服务是实现中国电影产业多层次投融资风险控制的关键

中国电影产业化投融资机制建构的基本目的是帮助电影产业投

融资双方通过有效的资本合作和风险控制实现投融资双方的产业共赢,在中国电影产业投融资机制的产业资本服务的建构中,支持中国电影产业投融资发展的电影金融体系可以说是中国电影产业投融资机制建构的核心环节。通过对电影资本金融服务的完善,有利于实现多层次、多机构的电影产业投融资风险控制,同时通过金融机构对电影产业投融资的参与,直接推动中国电影产业工业化的发展。

中国电影产业投融资机制的金融产品体系基本包括5种类型的金融产品,分别是电影银行贷款、电影保险、完片担保、版权质押融资和电影风险投融资。

(一)电影银行贷款

电影银行贷款是电影投资方通过银行获取资金的方式,是最为常见的电影金融产品。一般而言,银行会要求进行贷款的电影投资方提供必要的抵押或担保才能够对其发放电影贷款。由于电影投资的高风险性,所有银行对于电影贷款的审核流程是非常严格的,在欧美国家制片方向银行申请贷款,银行需要审核影片预售协议,主创人员工作合同等主要协议,以及由完片担保公司出具的第三方担保背书,银行才能发放贷款。

由于国内电影产业工业化程度低,电影企业诚信状况差,中国银行开发电影供应链融资产品时机还不成熟,故而大部分银行还是采用电影版权质押+个人无限担保的传统抵押贷款形式,倾向于和大公司、大导演合作。就连华谊兄弟这样的制作公司申请电影项目的贷款时,还需要冯小刚、王中军把自家房产押上,其他的制片人要申请电影贷款就更加困难。

电影银行贷款是重要的电影投融资方式和渠道,但银行会基于自身运营风险的考虑对融资方提出各种风险预防的条件,中国电影产业要想实现银行作为电影产业的重要融资方,就必须推动电影产业的进一步工业化,加强标准化的管理风险防范,向银行提供更为可靠的还款保障和业务依据。

（二）电影保险

电影保险是对电影投融资风险进行专项保障的金融保险产品，是由保险公司针对电影投融资中的风险进行相应的保险产品设计，电影投资方通过购买保险产品导入保险项目进行电影投资风险分担的一种金融机制。

保险是用金融方式对现实商业项目中风险的一种保障分担机制，电影投融资属于高风险项目，针对电影投融资特别是电影生产制片过程中的风险程度和风险内容，电影基本保险一般分为人员保险和财产设备保险，根据不同的具体内容又分为很多不同的保险项目。

在好莱坞的电影制作中，确认保险是开始一个新项目的第一步。电影企业在寻求高票房发展的同时，生产制片阶段对于情节、动作、特技、效果等视听奇观以及对于大明星和大导演的依赖也变得愈来愈强烈与复杂，由于电影操作过程的复杂性，因此专业的电影保险对于电影项目显得愈来愈重要。《速度与激情7》主演保罗·沃克拍摄途中意外去世，这放在国内电影项目中属于灭顶之灾，然而好莱坞完善的电影保险和完片担保，最终却能奇迹般地确保影片得以顺利完成，实现了对电影投融资风险的规避和对电影投资的保障。在国内，目前和电影投融资相关的电影保险专有产品供应是不足的，保险公司的电影产品无法全面覆盖电影的风险控制节点，同时缺乏既懂保险又懂电影的跨界人才，这与中国电影正处在产业化发展进程之中、电影工业化发展水平不完善是直接相关的。中国电影产业化的发展进程中电影保险的缺少显然不利于电影投融资的发展，因此电影保险产品是至关重要的电影风险控制手段，需要进一步完善和发展。

（三）完片担保

在中国完成一部电影究竟有多难？有关数据显示，中国每年生产的600多部电影中约有7成未能上映，更有不少在拍摄期间遭遇资金断裂、无限期延期拍摄的"烂尾"现象。① 与此同时，"完片担保"

① 邱瑶溪.我国电影产业融资模式的优化研究[D].景德镇：景德镇陶瓷学院，2014.

这个词已然成为近年来中国电影圈最热词条之一,也成为国内国外"各路英雄"逐鹿中国电影产业市场的利器。

被赞誉为电影企业融资利器的完片担保就是由专业担保公司对电影顺利完成生产制片进行的担保,若电影制片方没有按照计划时间完成电影制片,担保公司将会赔偿由此造成的损失;同时在电影接受完片担保之后,完片担保公司将会对电影制片过程进行全程监管以确保影片如期完成,如果由于导演责任或其他电影工作人员影响了电影的生产制片过程,完片担保公司将会进行直接干预和人员更换,以确保电影按计划完成生产制片(图6-5)。

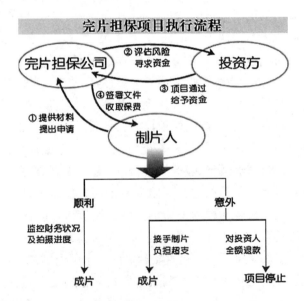

图6-5 完片担保项目执行流程(来源:艺恩咨询管理公司)

完片担保公司一般都会要求电影制片方为电影项目购买了完整的电影保险产品后,才会提供完片担保,同时完片公司可利用再担保分担风险,业务杠杆化,实现对电影风险的分层多机构控制。

完片担保的作用简言之有两项:第一,担保一部电影能够按照剧本预定的时限及预算完成拍摄,并送交发行方。完片担保并不能

保证一部影片的盈利能力,而是担保一部影片能够在预算内完成。如果影片无法按期完成,完片担保公司将接手电影的生产制片并按承诺的保额赔偿给投资人。第二,融资功能。欧美国家电影制片方向银行申请贷款,银行需要审核影片预售协议,主创人员工作合同等主要协议,这些通常由完片担保公司出具第三方保障的背书,银行才能发放贷款。这里,完片担保实际上是代替制片人向银行等金融机构提供信用保证。

完片担保的上述功能的实现建立在以完片担保公司为核心搭建的完片担保公司、投资人、制片人、银行保险等金融机构的多边关系平台之上,故完片担保需要建立在电影工业化程度高度发达、电影工业整体法律和金融监管完善的基础之上。正如一位业内人士所言,无论是美国还是法国,均走过"电影制作工业化——融资模式成熟——小制作公司开始崭露头角——市场需求倒逼完片担保出现"这一大致过程。

中国电影产业在电影票房不断增长、产业规模持续扩大的过程中,也吸引了中国金融企业进行完片担保业务的探索和尝试,而在具体项目上,国内电影人更是不断在借助完片担保,向欧美学习电影工业化流程,以更为国际化的电影生产制片方式将中国电影推向国际。2011年深圳通赢影视完片担保公司为《大唐玄机图》提供完片担保服务,开始了第一单国内金融企业完片担保的尝试。[1] 到2014年6月第17届上海国际电影节,盛万投资和中影国际《如果还能遇见你》与《双重记忆》项目进行完片担保签约,国内完片担保企业正在结合国情摸索前行。2015年1月,全球最大的完片担保公司——美国电影金融公司正式将独资子公司落户上海自贸区,标志着好莱坞完片担保模式正式在中国开疆扩土。

作为一个第三方的保险监管公司,完片担保公司的产业价值在于不干涉创作,保证影片在预算框架内如期完成,这将大大降低电影的投

[1] 叶非.近5年全球主要电影产业国发展情况[J].电影艺术,2011(2):65—69.

融资风险，特别是对于投融资风险最高的电影生产制片阶段。完片担保此时进入中国最大的意义是为快速发展的中国电影业增添一个健康完整的电影投资制片发行的金融保障体系，推动中国电影产业的工业化水平提高并为中国电影产业创造更为国际化的产业发展环境。

（四）版权质押融资

电影版权质押融资是以电影的版权作为质押物，从银行或其他金融机构获取资金的融资方式。和电影银行贷款不同，版权抵押融资强调的是从银行或多种非银行的金融机构和电影企业以版权作为核心质押物进行的贷款。

版权作为一种知识产权，是一种权利的标的物，在市场经济条件下，版权代表着一定的市场收益权利，银行或其他金融机构、电影公司通过对版权市场的价值的评估确定给予版权方信贷额度。版权质押融资要求的外部环境是知识产权得到良好保护的法律市场环境，版权价值可以被持续认可和保护的市场环境，如果版权的知识法律权利无法得到有效保护，版权将失去质押的价值，也将无法给版权持有机构带来信贷信用，因为版权质押融资的信贷风险将直接提高。

（五）电影风险投融资

电影风险投融资是指针对电影项目的运营，电影的融资方获得风险资本进行的电影项目投资。电影风险投资一般是由私募风险投资基金利用电影风险投资组合，同时投资多个电影项目来实现风险的规避和利润的获取，风险投资是针对风险高和利润大的产业项目进行的投资。

电影产业风险投资的资金来源广泛，如投资公司、天使投资人、民营企业闲置资金等，中国电影产业现阶段的风险投资除了来自国内的风险资本，主要还是国外的风险投资资本，并且其已经参与了多个电影项目的投资。国外较为著名的电影风险资本包括 IDG 中国电影媒体基金、A3 国际电影基金、美国韦恩斯坦的"亚洲电影基金"等都有参与中国的电影投资，IDG 中国电影媒体基金对中国导演张艺谋的电影《山楂树》就进行了直接的风险投资。

以上 5 种电影金融产品是电影产业金融服务体系的基本内容，以此为基础，随着中国电影产业投融资模式的发展和创新，还将产生更多的金融服务产品帮助电影产业进行资金融通和风险控制。电影的金融服务体系是中国电影投融资机制建构的核心，基于电影投融资风险控制的需求，电影金融体系对电影产业的直接参与和介入将更为直接地推动中国电影产业的工业化和电影生产制片质量的提高。具有成熟电影产业发展经验的国家，特别是美国好莱坞，其产业成熟的重要特点就是电影金融体系发展的成熟和完善，大量的电影金融机构和电影金融产品参与到好莱坞电影的投融资当中，在金融机构获得自身利益的同时，极大地推动了电影产业的工业化发展和风险控制能力的提高，帮助美国电影产业实现了高水平的生产制片发展。因此，电影金融体系的发展将直接带动中国电影产业发展进程中投融资机制的建构。

九、互联网环境下的产业创新发展是中国电影产业投融资机制的进化动力

（一）中国电影产业投融资机制平台化发展的互联网金融机遇

中国电影产业投融资机制的发展和完善迫切需要建立中国电影产业投融资机制的互联网平台，通过互联网投融资机制平台的建立开拓电影产业投融资的范围，让更多的资本有机会参与电影产业的投融资。与此同时，随着移动互联网技术的日益成熟，互联网金融迅速发展成为重要的融资和金融产品销售通道，这为中国电影产业投融资机制平台的发展创造了难得的机遇。在这样的外部环境下，互联网金融的发展将成为中国电影产业投融资机制平台的重要组成部分，带动电影产业投融资机制的平台化发展。

互联网金融的本质是金融机构进行金融产品销售和融资的渠道，利用互联网辐射广、传播效率高的特点，最大范围地进行金融产业供给和需求的匹配，提高金融产品销售的效率。而将互联网金融融入电影产业投融资机制服务平台中，就直接强化了电影产业投融

资机制平台的功能,并且可以实现更为直接的电影投融资,这对于电影产业投融资机制平台化的发展是难得的机遇。

互联网辐射广泛的特性和电影众多的潜在消费者正好形成了天然的互补组合,电影可以通过互联网进行辐射,更大范围地影响电影投融资机制中的所有市场主体,建立在互联网金融基础之上的电影产业投融资机制平台,将可以更大范围、更高效率地进行电影产业的投融资和产业资本服务。① 目前互联网金融与电影产业投融资直接的结合方式就是电影的互联网众筹和电影金融产品的互联网销售,这两种互联网金融的形式都已经参与到了中国电影产业化的实践中,并明显提高了其在电影投融资过程中的效率,不仅成为电影产业重要的投融资手段,也极大地发挥了电影产业投融资机制的作用,让更多资本进入了中国电影产业。当然互联网金融在发挥对于电影产业投融资的促进作用时也同样存在风险,如果使用不当将会对电影产业投融资造成巨大的风险。

(二) 电影互联网众筹投融资模式

电影互联网众筹投融资模式是以互联网金融为基础,通过互联网渠道针对电影产业的具体项目进行集众投融资的一种电影投融资模式。基于互联网的快速传播特点,电影互联网众筹投融资模式既是一种电影的投融资模式,又是一种电影营销传播的方式。

根据电影互联网众筹的特点,可以把电影产业的互联网众筹投融资分为债权众筹投融资、风险众筹投融资和预售众筹投融资 3 种类型。不同类型众筹的共同特点是可以通过众筹金融产品的传播同步实现对电影的大范围传播辐射,成为电影营销传播的一种方式。电影的债权众筹投融资是指通过互联网众筹的方式针对电影进行的债权投融资,债权众筹的本质是一种集众的借债方式,由于债权众筹并不能够对电影的投资风险进行转移,因此对于电影融资方而言,电影众筹是高风险的融资方式,而债权众筹的投资方不能转移电影的

① 顾翼.电影文化产业融资运作研究[D].苏州:苏州大学,2015.

投融资风险,基于这样的特点,对于电影产业债权众筹的使用应该更加慎重,否则将可能产生较大的电影投融资风险。电影《叶问3》就是一个典型的使用债权众筹进行电影投融资失败的案例。电影风险众筹投融资是指在约定收益的情况下,明确告知参与众筹的投资者要承担电影投融资风险的众筹融资方式,风险众筹对于电影投融资而言是一种较为理想的电影投融资方式,在这种情况下电影的投融资风险被直接分担了,众筹投资者要与电影的融资方一起承担电影投融资的风险。电影预售众筹是指针对电影产品的预先销售而进行的互联网众筹,这种众筹的本质是一种电影预先销售行为,充分利用电影的潜在消费者通过互联网渠道进行的众筹预售活动,它既是一种融资行为也是对电影产品的预先销售行为,不仅降低了电影投融资的风险,还提前实现了电影的产业利润,是最佳的互联网电影投融资模式。

互联网众筹是电影产业投融资的全新模式,是电影产业投融资发展的重要机遇,合理地使用互联网众筹模式进行电影投融资将会以更为高效的方式实现电影投融资双方的连接,充分发挥电影具备广泛潜在市场的特点,降低电影产业投融资的风险。

(三)以电影IP为核心的互联网+电影产业链的建构

互联网作为科技发展的产物已经系统地融入了人们的日常生活,和互联网诞生之初的高技术瓶颈不同,此时的互联网已经成为人们生活工作的基础设施,互联网几乎打通了人们日常生活的全部环节,并且对人们的生活效率进行了重组,让人们有了更为舒适高效的现代生活。互联网+的概念就是让互联网再一次连通人们工作生活的方方面面,让互联网成为人们生活中重要的应用媒介。互联网应用的深度发展使得电影产业的游戏规则也发生了一定程度的改变,所有的资本和电影资源都可以通过互联网介入中国电影产业的发展中来。

以电影IP为核心的互联网+电影产业链的建构利用电影的品牌价值,通过互联网手段进行电影信息的传播,实现基于电影产品供需的快速对接和整合,通过互联网技术实现电影全产业链的价值实现。

2015年票房大卖的电影《港囧》就是互联网+电影产业链建构的典型案例。2015年,电影《港囧》的新闻发布会上,导演徐峥模仿美国苹果公司创始人乔布斯把电影当成科技产品进行推广宣传,这在电影营销创新的前提下还提供了一个互联网发酵话题的机会,并且通过互联网传播取得了良好的宣传效果。随着《港囧》宣传营销的深入,通过互联网的信息反馈,制片方导演徐峥的真乐道公司又开发了一系列以"囧"品牌为核心的不同时期的电影衍生品,并成功地进行了互联网销售,最后电影《港囧》票房突破16亿元。《港囧》这一系列电影IP的信息传播、衍生产品的开发销售都是基于互联网的,也就是说当前的互联网不仅介入了前期IP挖掘,在后期的营销、宣传、发行方面也打通了原有的商业壁垒,让电影的一切更为有效地直接抵达电影的消费者——观众(图6-6)。这一系列的连接直接体现的价值就是互联网+,而基于电影产业链的价值建构会成为未来电影发展的全新方式。①

图6-6 互联网影视产业正在从产业开放向用户全面开放发展
(来源:艺恩咨询管理公司)

① 孔祥鸿.基于SCP范式分析的我国电影产业研究[J].中国市场,2013(40):123—127.

以 IP 为核心的互联网+电影产业链建构就是从前期 IP 的挖掘开始,进行精准的受众定位,到电影资本的募集和预售,再到后端电影信息的获取、购票、衍生品消费这一系列的电影商业活动通过互联网进行了连接,互联网连接了每个人围绕电影的一系列活动,并且在这个产业链条上可以建立和挖掘出更大的商业空间(图 6-7)。

图 6-7 互联网影响电影产业 PEST 分析(来源:易观智库)

第四节 中国电影产业投融资机制应用功能层的建构

中国电影产业投融资机制的核心功能是通过应用功能层的建构实现的。电影产业投融资机制的本质功能是对参与电影产业发展的投融资双方进行供需对接,在一定的市场规则和投融资环境下实现电影产业投融资双方的共赢,因此中国电影产业投融资机制的应用功能层建构实现的基本功能是投融资模式和产业资本服务两大模块。

投融资模式是电影产业投融资双方实现对接的具体方式,对于中国电影产业的发展,投融资模式是电影产业投融资机制把资本导

入电影产业,推动电影产业发展的基本手段。电影产业的发展需要资本的支持和参与,如果没有具体的资本进入电影产业的通路,就无法实现资本和电影产业的对接,因此投融资模式是电影产业投融资机制应用功能层的基本功能,是资本进入中国电影产业的大门和通道。在资本进入电影产业之后,更为重要的电影产业投融资机制应用功能产业资本服务就要开始发挥作用了,产业资本服务是应用功能层建构的核心,其主要功能是实现对电影投融资的风险控制,基于电影产业的发展规律对电影产业投融资双方进行必要的规范和约束,最终实现电影产业投融资双方的产业共赢和电影产业的整体发展。

一、电影产业投融资机制功能实现的关键是应用功能层的建构

在对中国电影产业投融资机制的建构中,首先是要对投融资机制的基础框架层进行建构,在完成基础框架层的搭建之后,最为重要的建构工作就是对应用功能层的建构了。应用功能层是中国电影产业投融资机制完成功能实现的前端,基础框架层9个功能模块是功能应用层搭建的必要准备,在应用功能层,中国电影产业投融资机制实现对基础框架层中各项功能的整合调用,最终解决中国电影产业投融资发展中遇到的各种问题。

投融资模式是应用功能层建构的基础功能,产业资本服务是应用功能层建构的核心。投融资模式和产业资本服务对于中国电影产业投融资机制的功能实现是必不可少且至关重要的,同时投融资模式和产业资本服务两者也是互为依存、互为支持的紧密关系。投融资模式的发展依赖于产业资本服务发展的完善程度,发展较为完善的产业资本服务将为电影投融资模式的创新创造有利的条件,同时也将直接提高电影投融资模式的效率,更有助于电影投融资模式实现资本在电影产业的导入。而产业资本服务的不断完善也需要电影投融资模式不断对产业资本服务提出要求,产业资本服务在满足电影投融资发展需要的同时不断完善自身建构,可以说产业资本服务

的完善程度直接决定了投融资模式的模式类型,电影投融资模式的进化需要得到产业资本服务的不断支持。①

电影产业资本服务的完善程度决定了电影投融资模式的发展水平,电影投融资模式的发展需要又推动了电影产业资本服务的完善和进化。

二、投融资模式是建构电影产业投融资机制应用功能层的基础

中国电影产业投融资机制进行应用功能层建构,首先建构的是应用功能层的基础——投融资模式。中国电影产业发展需要依赖于投融资模式的核心功能即通过具体的投融资方式将资本导入中国电影产业。中国电影产业的发展是需要大量资本参与的,某种程度上资本的参与规模直接决定了中国电影产业的发展规模,正是由于有大量的资本通过多种形式参与到中国电影产业的发展之中,中国电影产业才取得了辉煌的发展和阶段性的成就,因此多种投融资模式的建构是中国电影产业应用功能层搭建的重要环节。

(一)投融资模式功能是中国电影产业投融资的资本入口

投融资模式是中国电影产业投融资机制应用功能层的基础功能,因为电影产业的投融资模式是资本进入中国电影产业的入口,不同的资本通过适合的投融资模式进入中国电影产业并参与中国电影产业投融资的发展。

投融资模式功能的本质是电影产业投融资双方进行风险分担,不同的投融资模式决定了电影的投资方和融资方对电影风险的分担方式与比例不同,多种不同类型的投融资模式将会最大限度地调动不同电影投资者和融资者参与中国电影产业的积极性。但是无论选择怎样具体的投融资模式,其都已经成为资本进入中国电影产业的通道和入口,这是投融资机制推动电影产业投融资发展的基础,只有

① 赵子忠.中国影视投融资的产业透视[M].北京:中国传媒大学出版社,2006:134—141.

大量的资本进入中国电影产业,才能够实现中国电影产业化发展规模的扩大,为中国电影产业工业化发展提供可能。

(二)中国电影产业投融资的发展依赖于投融资模式功能的建构

中国电影产业化发展进程的推动,依赖于中国电影产业投融资的发展,可以说资本的广泛参与和进入是中国电影产业发展的核心动力来源,如果没有资本进入中国电影产业,中国电影的产业化发展进程将停滞不前,如何解决中国电影产业投融资双方的连接问题一直是中国电影产业化发展的关键。

在中国电影产业化进程中,政府每一次的产业化改革重点首先就是从放宽不同类型资本进入中国电影产业开始的,资本是产业发展活力的根源,当新的资本类型获得进入中国电影产业发展的机会时,其必然考虑通过怎样的投融资模式进入中国电影产业之中,这时,投融资模式的入口价值就凸显了出来。显然投融资模式自身的发展和丰富将极大地推动资本进入中国电影产业的速度与效率,存在多种类型的投融资模式是成熟的电影产业化发展标志。

中国电影产业投融资机制应用功能层投融资模式的建构首先要依赖于基础框架层的功能发展和完善,没有充分的产业机制依托,电影产业投融资模式是无法实现自身的发展和完善的。另外,电影产业发展的规模将直接影响投融资模式的进化,丰富的资本类型是投融资模式多样进化的前提,通过投融资模式把资本导入中国电影产业,为中国电影产业化发展奠定基础。

三、中国电影产业投融资模式的发展需要全面的产业资本服务支持

在中国电影产业化的发展进程中,随着电影产业市场规模的不断扩大,越来越多的资本被中国电影产业市场巨大的产业利润所吸引,资本的积极参与导致了不同类型投融资模式的发展,也促使更多资本进入中国电影产业发展。但同时,由于对资本投融资模式的规范和服务能力的不足,中国电影产业投融资面临着更高的投融资风

险,电影投融资的成功率和风险控制水平远低于具有成熟电影产业投融资机制的国家,因此中国电影产业投融资模式的发展和成熟需要获得全面的产业资本服务与风险控制服务。只有在这样的情况下,中国电影产业投融资模式才能够带动更多的产业资本进入中国电影产业中来,推动和支持中国电影的产业化发展进程,同时更多资本的进入将会对电影产业投融资的环境提出更高的要求,要让资本带动电影产业工业化发展不断深入,就要在资本进入电影产业后提供更多的风险控制手段来保护电影资本的投资利益,但同时资本基于利益的短视行为和不符合电影产业发展规律的行为也需要风险控制的机构和制度来平衡和规范,确保电影投融资双方的共同利益是电影产业投融资机制建构的核心目的。

总之,中国电影产业投融资模式的发展需要建立可以满足投融资模式发展的投融资机制对其进行规范和支持,在对投融资模式风险进行控制的同时实现投融资模式下更有效的电影产业资本导入。如果没有完善的与投融资模式相适应的投融资机制,电影投融资模式的发展将会很快遇到瓶颈,投融资模式的风险在投融资双方的利益角逐下将会很快暴露,明显的产业风险和市场风险将会让资本逃离中国电影产业。因此,中国电影产业投融资模式迫切需要对电影产业投融资机制进行保护和规范,电影产业投融资机制要向投融资模式发展提供充分的产业资本服务,以推动电影投融资模式的发展。总之,提供可以满足中国电影产业投融资模式发展需要的产业资本服务是中国电影产业投融资机制建构的重点。

四、中国电影产业投融资模式对产业资本服务的需求分析

在明确了中国电影产业投融资模式自身发展和完善需要获得全面的产业资本服务之后,需要更进一步明确中国电影产业投融资模式对投融资机制建构的需求,以便于建构出可以满足中国电影产业投融资模式发展的产业资本服务机构和制度。

(一) 建立中国电影产业的工业标准实现对投融资双方利益的规范和平衡

在中国电影产业化的发展进程中,产业利润是电影产业投融资双方共同追逐的投融资目标,然而在对产业利润的追逐过程中,投融资双方很可能会由于对各自利益的考虑而忽略或牺牲对方的投融资利益。在这个过程中如果投融资双方各执一词将无法实现对投融资双方利益的平衡,在这样的情况下,为了保证投融资双方在电影产业投融资过程中实现共赢,就必须建立满足中国电影产业发展的产业标准和制度。

中国电影产业工业化标准的建立和工业化生产体系的完善无疑将降低电影投融资的风险,提高中国电影产业投融资风险控制的水平,同时电影产业工业标准的建立将规范和均衡投融资双方的利益,降低电影投融资过程中的产业风险,减少双方在投融资过程中的分歧,有利于实现中国电影产业投融资双方的共赢。因此建立中国电影产业的工业化体系,形成更为科学的电影工业化发展标准,是电影产业投融资模式对产业投融资机制建构的基本需求。

(二) 对电影产业投融资风险可以进行系统的管理咨询和风险评估

中国电影产业的投融资模式是资本进入中国电影产业的通道,资本参与电影产业投融资之前是进行投资模式选择的阶段。为了降低中国电影产业投融资的风险,资本在决策之前是需要获得系统的风险评估和产业咨询服务的,这将在很大程度上降低电影产业的投融资风险,帮助资本进行合理的投融资决策,引导资本和适合的电影产业投融资模式相结合,提高电影产业投融资模式的发展质量,实现电影产业投融资的良性发展。[1]

针对中国电影产业的投融资风险建立电影产业咨询和风险评估

[1] 刘军.数字电影:中国电影产业在数媒经济时代的机会[J].北京电影学院学报,2003(1):134—138.

服务是源于电影产业投融资模式发展对风险控制的需求,电影产业投融资模式的发展质量在很大程度上跟参与资本的抗风险能力相关,资本经过产业管理咨询和风险评估后可以更加理性地对电影投融资模式进行选择,实现与电影产业投融资模式最大匹配度的结合,提前对电影产业的投融资风险进行控制。

(三)用法律制度保障电影产业投融资双方的利益

通过电影产业的投融资发展,最终形成的电影产品是典型的文化艺术产品,其产品利益的核心是电影的知识产权,即版权。中国电影产业化进程中的知识产权保护必须通过系统的法律手段来进行,如果中国电影产业的知识产权无法获得到来自法律的充分保护,那么以版权为核心的电影产业利益将面临巨大的风险,资本的投融资风险也将会极大提高。因为电影投融资的核心就是电影产品的版权,版权是电影产品的知识产权和专有权利,如果这一权利无法得到来自法律的充分保护,市场盗版横行,那这对中国电影产业的发展是极其有害的,电影投融资的市场回收将会失去可行的市场渠道,电影产业的投融资模式也就失去了意义,所以电影的知识产权是电影产业投融资双方利益的核心,需要通过法律的方式实现对知识产权的保障和维护。

法律作为一种重要的国家强制行为规范,也是国家进行电影产业调控和规范的重要手段,基于对中国电影产业投融资发展的保护和推动,进行更为系统的法律保障和服务建构,是电影产业投融资模式对于投融资机制建构的重要需求。通过完善电影产业各项法律制度规范整个电影产业投融资过程中的各项风险和争议,抵御来自电影产业市场外部的知识产权侵害,保障中国电影产业投融资双方的共同利益是完善电影产业投融资模式发展的必要环节。

(四)为中国电影产业投融资模式发展提供全面的电影金融服务支持

中国电影产业投融资机制发展成熟的标志就是金融服务和金融产品全面参与到中国电影产业的投融资模式发展中来,这将极大地

提升各种资本进入中国电影产业的水平,提高中国电影产业投融资的规模和质量。

金融机构基于对风险的控制和要求,对于参与高投资风险的电影产业发展是非常谨慎的,这样的前提直接导致了金融机构和资本参与电影产业发展是要依赖于电影产业投融资机制发展的成熟程度的。而金融服务一旦参与到中国电影产业的发展中来,势必将带动更多的资本进入该产业,同时金融服务将对电影产业投融资机制的风险控制提出更高的建设标准和要求,会直接推动电影产业投融资机制的完善。特别是金融服务对电影产业的参与将带动更多的产业机构进入电影产业投融资机制的建构中来,通过市场化、多层次的电影产业风险控制机构参与来更好地实现电影产业投融资的风险控制。① 因此电影投融资模式的发展需要全面的电影金融服务,金融服务参与到中国电影产业的投融资模式中来不仅有利于更多资本对中国电影产业投融资的参与,同时也是重要的电影产业投融资风险控制的手段,中国电影产业投融资模式的发展和创新需要电影金融服务的全面参与。

(五)通过跨专业电影人才的培养推动电影产业投融资模式的创新和发展

在中国电影产业投融资模式的发展和创新过程中,跨专业的电影人才培养是保障和基础,如果没有大量优秀的具备电影艺术创造能力并能够进行产业管理的跨专业人才,中国电影产业投融资模式的发展创新将会受到严重的阻碍。

中国电影正处在产业化的进程之中,正处于由事业化管理向产业化发展方向转变的关键阶段,电影作为一门专业性极强的艺术和文化产品,具备很多独特的艺术创作规律,而电影产业化发展的规律和资本的电影产业实践同样是复杂的系统。在这一转变过程中常常会遇到人才的瓶颈,即懂电影的不懂产业,懂产业的不懂电影,因此

① 汪菲菲.中国中小成本电影投融资体制探析[J].东岳论丛,2009(1):65—68.

在中国电影产业化的发展进程中,必须注重跨界产业管理人才和优秀电影创作人才的培养与发现,只有解决了电影产业发展所需人才的问题,才能保障中国电影产业投融资模式的不断发展和创新。

因此,中国电影产业投融资模式的发展需要建构与电影产业化发展相适应的人才培养功能,具备跨专业复合人才培养能力的电影产业投融资机制,才能更好地为中国电影产业投融资模式的发展提供产业资本服务。

五、产业资本服务是电影产业投融资机制应用功能层建构的核心

中国电影产业投融资机制应用功能层建构的核心是对产业资本服务的搭建。产业资本服务是投融资模式广泛拓展的基础,是中国电影产业投融资机制的核心功能,评价中国电影产业投融资机制的发展是否完善,首先就要看电影产业投融资机制应用功能层的产业资本服务功能是否完善。

(一)产业资本服务功能的完善建构有利于电影投融资模式功能的发展

产业资本服务功能是中国电影产业投融资机制功能应用层建构的核心,当资本通过电影产业投融资模式进入产业发展中,如何有效实现资本的电影产业投融资的风险控制将变得尤为重要。产业资本服务功能的核心就是通过多种形式和手段,对由电影投融资模式带来的投融资风险进行规范和控制,保障电影产业投融资顺利进行。[1]

产业资本服务功能的完善建构将有利于电影投融资模式的发展,因为电影产业投融资具有高风险的特性,只有通过投融资机制中产业资本服务的功能作用,把投融资模式中含带的投融资风险控制到可以接受的水平,这种投融资模式才会变得可行,否则这种投融资模式将可能被市场淘汰。所以产业资本服务的完善建构将极大地推

[1] 庞井君.媒介融合背景下中国电影产业发展趋势与战略选择[J].当代电影,2012(12):76—81.

动电影产业投融资模式的发展,通过对风险的控制提高投融资模式的可行性,实现电影产业投融资模式的丰富发展,从而带动更多的资本进入中国电影产业。

(二)产业资本服务功能的不足将直接提高中国电影产业投融资风险

投融资机制发展不完善是中国电影产业化发展的现状,其直接的特征体现就是在电影产业投融资过程中,产业资本服务功能的不足,不能通过多种形式的电影产业投融资产业资本服务对投融资风险进行监控,导致产业化进程中的中国电影产业存在较大的投融资风险。

对于中国电影产业投融资机制的完善建构,核心是对应用功能层的建构,特别是加强对产业资本服务的构建。因为对产业资本服务建构完善的过程中,其一将对推进电影产业投融资机制基础框架层的功能进一步完善,形成对应用层的有力支撑,提升电影产业投融资机制的整体水平。应用功能层机制功能的实现是以解决具体产业投融资问题为基础的,通过对基础框架层的功能具体调用、组合,实现对电影产业投融资风险的控制,基础框架层的功能建构如果不够完善,应用功能层将无法完成相应的功能选择,这将直接导致应用功能层的失灵。因此,产业服务功能的应用需求将直接对投融资机制基础框架层的功能完善产生影响。其二,产业资本服务功能的完善将会直接降低中国电影产业投融资的风险,使中国电影产业投融资发展形成更为良好的产业环境,产业资本服务的本质就是通过多层次的产业资本服务机构的参与和多角度的产业投融资制度的规范实现对电影投融资风险的控制,产业资本服务的完善将进化发展出更多的产业资本服务机制和相应的产业市场制度,以至于可以用更多的手段直接作用于电影产业投融资风险控制。资本的避险需求激发了产业资本服务功能的完善,也促进了电影产业投融资风险控制的发展。

电影产业投融资机制应用功能层的建构和完善是体现中国电影

产业投融资机制产业价值的关键，应用功能层建构的本质是以基础框架层的机制功能为依托，针对具体的电影产业投融资进行资本的导入和产业风险控制，最终实现电影产业投融资双方的产业共赢和中国电影产业化进程的发展。

第五节 中国电影产业化进程中投融资风险的机制控制

对于中国电影产业投融资的风险实现有效控制是中国电影投融资机制建构的基本目标，同时由于在产业化发展环境下电影产业投融资必然存在市场风险，也就催生了电影产业投融资机制建构中对于风险控制的重视。在实践中，任何的风险管理和控制都需要先认知、识别风险才能够进行有效的风险防范，因此中国电影产业投融资机制建构中的风险控制研究是从明确电影产业投融资风险控制的概念和重要性入手的，在系统认识电影产业投融资风险之后，对于风险控制的策略研究将更加有针对性，也有助于开发出更为有效的电影产业投融资风险控制手段。

一、中国电影产业投融资机制建构的基本目标是实现投融资风险控制

（一）中国电影产业投融资风险控制的概念

自2003年深入市场化改革以来，中国电影产业经历了高速的发展，十多年来，中国电影市场年均增幅超过30%，2015年票房达到了440.69亿元，银幕数量超过了31 000块，均位列全球第二位。与高速增长的电影市场如影随形的是电影投融资风险的激增，大量热钱涌入，创造繁荣的同时也催生了泡沫和巨大的电影产业投融资风险。

对电影产业投融资风险的认知可以从产业价值规律和电影产业生产再循环的角度入手。电影产业是在价值规律的指导和规范性下

运行的,价值规律最终指导电影作为产品进入电影市场进行价值交换,实现电影产品的产业价值并创造产业利润,同时确保电影产业实现电影生产的再循环,电影产业生产再循环的实现最终确保电影产业的正常运行发展并不断扩大电影产业生产的再循环规模和有序运转水平。基于以上电影产业再生产过程的要求,在电影产业再生产的过程中电影产品存在生产无法完成产业循环或在电影市场无法完成价值交换和利润实现,最终导致电影产业生产再循环中断,造成电影产业投融资损失的可能性和潜在危险。

在当下中国电影产业化发展的进程中,对电影产业的投融资风险需要进行正确认知,充分认识到电影产业投融资是一个高风险行为,需要对具体的电影产业投融资风险结点进行系统地认识和研究,实现对电影产业投融资风险的高度重视。全球电影产业长期的投融资实践已经充分证明电影产业是一个高投入、高风险、高回报的产业。高昂的制作投入、生产制片的复杂过程、变化不定的观众口味和激烈的市场竞争等因素使得电影产业本身的高风险特征更加凸显,即便是在产业机制高度成熟的好莱坞,电影投融资也处在"没有人知道会发生什么"的焦虑中,而在当下的中国电影产业化发展进程中更是如此。控制和降低电影投融资过程中的风险,成为当下中国电影产业化发展孜孜以求的目标。

(二)风险控制对于中国电影产业投融资发展的意义

在对电影产业投融资的风险有了正确的认知之后,对电影产业投融资的风险控制就显得尤为重要了。要想确保中国电影产业化发展的顺利进行,就必须重视中国电影产业投融资风险的控制,只有减少电影产业投融资过程中的风险才能够确保电影产业再生产的顺利进行,因此对中国电影产业投融资风险的控制就是建构中国电影产业投融资机制的核心环节。通过合理的风险控制手段降低和减少电影产业投融资的风险将进一步提高中国电影产业发展的质量和水准,具体来说,对中国电影产业投融资进行风险控制的意义在于以下8点:

1. 有助于提高电影产业投融资双方的风险意识

电影产业投融资双方风险意识的建立对于电影产业投融资风险控制是至关重要的第一步,风险控制的基本方法就是让投融资双方对电影投融资本身的风险有充分的认知,确保投融资双方可以采用更加严谨科学的方法进行电影项目的投融资和项目管理,最终降低电影投融资的风险并实现一定程度的风险控制。

风险意识是进行电影产业投融资风险控制的前提,充分认识到电影产业投融资的风险性,对电影产业的投融资就会变得更加理性和有序,这也会为中国电影产业化发展奠定良好的资本基础。同时资本对电影产业投融资风险性的认知也会进一步提高其对融资方的产业执行能力的要求,最终通过电影产品品质的提高真正降低电影产业投融资的风险,形成以资本为导向、电影产品质量为基础的中国电影产业化发展模式。

2. 有助于推动中国电影生产制片质量的提高

风险控制的本质就是降低电影作为产品在电影市场的风险,因此从风险控制的角度,就要求电影作为产品在生产制片各个环节首先进行风险控制和品质研究。从电影人才的选择开始,要求中国电影产业的从业人员具备较高的专业素质和素养,真正实现把资本的需求和创作的供给进行有机的结合与优化,按照电影工业化的需要进行电影项目的组织、协调和执行,以此为基础通过风险控制的各种手段对电影的生产、发行、放映各环节提出更高的产业执行要求,以保证电影产品具有市场的竞争能力,最终以高品质的电影产品赢得市场的尊重和关注。对电影产业投融资风险控制的不断加强,将有助于中国电影产业品质的提高。

3. 有助于促进中国电影产业资本服务链条的整体发展

中国电影产业化的发展和强大是大量资本参与电影产业投融资及行业建设的必然结果。在电影产业化发展的初期,电影产业的产业链条并没有全面展开,电影产业发展的服务和支撑框架并没有形成。在电影产业化发展服务链条支撑不充分的情况下,中国电影产

业化发展必然是高风险的,对于电影产业投融资的风险控制必然促使中国电影产业资本服务链条的出现,以改变缺乏有效进行电影产业投融资风险控制的手段和方法的局面。在这种产业背景下,电影的投融资风险控制需求必然会促进和推动中国电影产业资本服务链条的出现与发展,并最终帮助中国电影产业实现较为科学的投融资风险控制。[①]

4. 有助于中国电影产业实现高水平工业化发展

电影产业工业化是电影产业化发展的基础,电影产业的工业化水平直接影响着电影产业投融资风险的高低。发展健全的电影产业工业化体系对电影产品的生产过程、电影技术指标控制、电影生产成本多个方面都具备相当大的控制能力,电影的每一环节都具备工业化的生产特征,这会在很大程度上降低电影产业投融资的电影产品在生产制片过程中的不确定性,直接提高电影的品质,实现电影艺术性和产业化的完美结合,在电影投融资风险控制是非常重要的手段。因此,电影产业投融资风险控制的发展将会进一步推动中国电影产业的工业化发展水平。中国电影工业化水平的提高将会进一步促进中国电影产业化进程中投融资风险控制的实现。

不断加强对中国电影产业投融资风险的控制,最为直接的结果就是推动中国电影产业工业化的发展进程,逐步建立中国电影产业化发展的工业标准和生产体系。电影工业标准的形成是中国电影产业化发展的关键步骤,电影工业生产体系的建立是电影产业化发展的重要标志,通过电影产业工业化标准的建立对电影产品的生产制片进行规范和控制,是降低电影产业投融资风险的重要手段,因为电影工业化发展的目的就是降低生产成本并提高生产效率,毫无疑问,这与电影产业投融资的风险控制是一致的。中国电影产业的发展迫切需求建立相关工业标准和工业生产体系,提高中国电影产业化的发展水平,这也是中国电影产业投资风险控制的重要意义。

① 沈芸.营销:中国电影产业链中的"新贵"[J].当代电影,2008(9):156—163.

5. 有助于中国电影产业的从业人员职业素质和专业能力的职业化发展

电影产业投融资的风险很大程度上取决于电影产品在电影工业各环节的品质,而电影产品的品质在很大程度上是由电影产业从业人员的职业素质和专业能力决定的,就是说电影产业投融资的风险跟中国电影产业从业人员的素质直接相关,拥有高素质的电影产业从业人员将会直接降低中国电影产业投融资的风险。电影产业投融资风险控制意识的不断提高有赖于电影产业从业人员素质的提高,中国电影产业资本的风险控制将会促进中国电影产业从业人员素质和专业能力的提升。中国电影产业的发展需要更多优秀的制片人、电影导演、电影编剧以及电影演员等一系列优秀中国电影人出现,这样中国电影产业投融资的风险控制水平将会直接提高,同时优秀电影人才的出现将会进一步提高中国电影产业的投资融资的发展水平。

6. 有助于对进入中国电影产业的资本形成系统的风险保护

当下中国电影产业化发展需要大量的资本进入,以此不断推动和加深电影产业工业化的发展程度,让中国电影产业链条获得充分的开发和展开,从而进一步挖掘中国电影市场的巨大潜力和惊人的市场空间。从电影产业健康发展的角度而言,以高风险、高投入、高收益为特征的电影产业发展需要资本不断的加入和参与,但是电影产业同时具有高专业性、高技术含量、高不确定性,是完全不同于常规产业的投融资的,因此要实现中国电影产业的健康有序发展就必须要对进入中国电影产业的资本进行产业化的保护,通过产业化的风险控制手段进一步降低电影产业的投资风险,减少电影产业投融资中的投机性,保持资本对于中国电影产业投融资持续的热情,让资本进一步拉动中国电影产业的深度发展。

7. 广泛吸引多元资本进入并参与中国电影的产业化发展

对中国电影产业投融资风险的控制将直接影响资本对于中国电影产业的投融资信心,资本在产业和不同类型的投融资市场之间进

行流动,基于资本避险的本能,资本会选择投融资风险较低的产业进行投融资,而任何产业的发展都是需要资本推动的,资本的大量参与才会推动中国电影产业的成熟和市场规模不断扩大。所以中国电影产业投融资风险控制能力的提高将直接拉动资本更加广泛地参与中国电影产业,由此推动中国电影产业化更高水平的发展,提高中国电影产业对资本的吸引能力,这是中国电影产业投融资机制进行风险控制的重要意义。

8. 提高中国电影产业投融资质量,推动中国电影产业化健康发展

中国电影产业投融资的发展是中国电影产业发展的直接动力,高质量的中国电影产业投融资必然要以高质量的电影投融资风险控制为前提,只有形成良性的资本循环才能够保持中国电影产业的健康发展,否则投融资风险居高不下,资本将会从中国电影产业逃离,导致中国电影产业发展资金不足,无法实现有序的电影产业生产和再生产。因此,提高中国电影产业投融资机制的风险控制能力,将会进一步吸引资本对于中国电影产业的关注,保障中国电影产业的健康发展,提高中国电影产业投融资的质量是中国电影产业投融资风险控制的最大意义。

通过以上分析,当下中国电影产业化发展的进程中,投融资的风险控制对中国电影产业的健康发展是至关重要的,电影投融资风险始终伴随着中国电影产业化发展,在一定程度上,对于电影产业投融资风险的认识将会影响电影产业发展的质量和进程。电影产业投融资的风险控制是确保中国电影产业健康发展的必要手段,其一,投融资风险控制为了保障电影投融资双方的基本权益,必然会对电影产业的投融资过程进行强有力的规范和要求。其二,源于推动产业发展的风险控制需求将进一步推动电影产业工业化的发展,完善电影工业化的产业资本服务链条,让中国电影产业进入更加深度的产业发展阶段。同时,这一过程强化了中国电影产业工业化发展的各项基础,最终推动中国电影产业走上一条健康发展的道路。

二、中国电影产业化进程中投融资风险控制的机制策略

通过中国电影产业投融资机制的建构,逐步建立起对于电影产业投融资风险有效控制的策略,是电影产业健康发展的必然要求,也是进行电影产业投融资风险分析的最终目的。电影产业投融资是一个复杂的过程,深刻理解中国电影产业进行投融资风险控制的意义对最终建立和形成有效的风险控制策略是必不可少的。

如何实现中国电影产业投融资的风险控制,对于中国电影产业化发展来说是一个非常重要的问题,风险永远都是存在的,最大限度地降低中国电影产业的投融资风险是中国电影产业化发展的本质要求,对于中国电影产业投融资风险的控制有以下4个基本策略:

(一)通过提高电影生产制片的质量策略实现对投融资市场风险的基本控制

要实现对中国电影产业投融资风险的基本控制,核心在于不断提高中国电影的生产制片质量,提供可以满足中国电影市场需求的电影产品,用高品质的电影赢得电影市场的消费认可,甚至引导电影市场上的需求获得票房的成功,从根本上规避电影产业的投融资风险。大量的中国电影由于生产制片质量不能满足电影市场的基本需要票房惨败,有的甚至无法进入市场,电影的生产制片质量是影响电影产业投融资风险的重要因素,提高电影的生产制片质量将在很大程度上降低电影的投融资风险。[1]

首先,应理性地认知和识别电影产业市场上的 IP 价值。具备投融资条件的 IP 一般被认为是拥有独特的文化价值和强大的消费号召力,并且具备广泛忠诚受众的 IP。这样的 IP 往往需要时间沉淀,在产业市场中实际数量是很有限的。这些积淀下来的优质 IP 几乎都在近几年被抢购一空,买家们继而将目光投向很多网络上涌现出

[1] 于丽.中国电影专业史研究——电影制片、发行、放映卷[M].北京:中国电影出版社,2006:56—71.

的热门内容,但许多热门内容的热度往往只是昙花一现,并没有持久的吸引力和号召力。更有一些看似热门的 IP 实则没有看上去那般火热,甚至可能是源于数据造假炒作,而一些投资方没有去调研证实就盲目购买,以至于上当受骗。2015 年,就有多部所谓的 IP 电影票房表现惨不忍睹,例如用当年春晚上的热门歌曲为名的电影《时间都去哪了》总票房仅 21 万元,成为笑谈。

其次,即便是在其他领域成功的 IP 内容,当其被改编成电影时也需要经过合理的转化,因为每种媒介的内容都有其不同的特性。简单的内容平移可能会让电影丧失吸引力,甚至损坏原 IP 的口碑。综艺电影是这方面的典型代表,《爸爸去哪儿》将与电视节目无异的内容移到大银幕上,引发业界吐槽,尽管不明真相的广大观众曾为第一部买单,使电影取得了 6.96 亿元高票房,但 2015 年上映的第二部的票房已降至 2.21 亿元。① 类似方式炮制的《极限挑战》电影,尽管有黄渤、孙红雷等演员组成的豪华阵容,但最终票房仅 1.25 亿元。吃一堑长一智的观众已逐渐丧失了对综艺电影的兴趣。IP 改编电影不能只仰仗 IP 的光环,更要练好电影本体的内功,才能发挥出 IP 的价值。

最后,目前中国电影业对于 IP 的开发仍是"浅尝辄止"的,没有形成更多元、更系统化的开发矩阵。利用来自别的领域的优秀作品制作出电影,这只是 IP 开发的初级阶段,其更大的价值在于其他相关领域的延伸开发。好莱坞电影产业之所以能做大,便在于其对 IP 多维度的开发能力,而在中国,虽然每一家稍有规模的电影公司都标榜自己在建构围绕 IP 运营的全产业链结构,但产业价值真正被开发的电影 IP 却少之又少。

(二)通过降低生产制片成本提高电影工业化水平策略实现对产业风险的控制加强

生产制片成本居高不下是电影重要的产业风险,如何在保证电

① 张毅.美国文化产业发展的经验及启示[J]. 商业时代,2011(24).

影艺术创作质量的同时实现对电影生产制片成本的控制是电影投融资风险控制的重要内容。基于对发达电影国家投融资风险控制的研究，我们发现电影工业化是控制生产制片成本的重要手段。

中国电影产业的工业化发展是电影产业实现投融资风险控制的基础环境，电影工业化发展的直接目的就是降低电影的生产制片成本并提高电影的生产效率，通过电影工业标准的建立实现对电影的工业化评价体系，在此基础之上建立工业化的电影生产流程和管理制度，通过控制生产制片周期和生产成本实现对电影产业风险的控制。电影的工业化发展是中国电影产业投融资风险控制的重要路径和基础手段，电影工业化体系的建立将直接加强中国电影产业投融资的抗风险能力，对规避电影生产制片阶段的种种产业风险形成保障。

（三）通过以资本避险为导向的多层次产业资本服务策略实现风险的分担和规避

资本的避险需求是一种市场化的投融资风险控制导向，资本进入任何一个产业市场都是以追逐产业利润为基本诉求的，而实现这一目的必然要经历一系列的风险控制过程，在市场经济体制下这一过程就是通过市场化的多层次资本风险控制服务来实现的，而资本的风险控制服务就是一系列对投融资双方进行规范和支持的机构与制度，正是这些机构和制度从多层次多角度实现了投融资的风险控制。因此我们需要建立市场化的多层次资本服务机构和制度，通过多层次风险分担方式实现对中国电影产业投融资风险的基本控制。

（四）利用电影投融资模式的"组合"策略控制投融资风险

少数电影占据大量电影市场票房收入是电影产业成熟发展的标志和电影产业发展的基本趋势，即便世界上最成功的好莱坞电影业，在全球性盈利渠道得到充分开拓的情况下，10部电影中能取得盈利的也不过2、3部。对于电影票房集中度提高的特征，比较有效的风险对抗方式有两种：一是提高电影产品生产制片质量以降低进入电影市场的产品竞争风险，二是规模化投资多个电影产品，用投资组合

的方式分散投资风险,即"不要把鸡蛋装在一个篮子里"。保持长期稳定经营的电影公司往往都是能实现规模化投资生产的公司,靠少数成功影片来填补其他影片的损失,这样进行电影投融资操作的方式也充分说明了进行单部电影投融资是高风险的。

对于不断涌入电影产业的外部资本而言,在电影生产制片产业环节孤注一掷投入巨资在单部电影上已成为一项几乎不可能成功的赌博,寻求参与投资由成熟电影公司主控的项目将是一种更好的选择,同时电影企业间的协同合作能整合更多的产业资源,有效提高抗风险的能力。利用"组合投资"模式既可以控制风险,也能保障电影产业投融资效率。"组合投资"风险控制有两种基本的模式:其一就是多个投融资项目的组合,其二就是在单一的电影投融资项目中形成一种多层次、多机构共同参与和制衡协作的电影产业投融资风险控制模式。

"组合投资"模式是美国好莱坞大制片公司经常采用的投融资策略,美国电影资本为了降低投资风险在向好莱坞投资时往往采取"打包"方式,即拼盘投资(Slate Financing)。曾有学者跟踪研究了2004—2008年间美国私募基金向好莱坞投资的项目,发现其拼盘投资的电影数量平均在22部左右,投资期限在2—5年间,以达到风险分摊的目的。在中国电影界,比较成功的电影企业也都是能实现规模化分散投资的公司,如光线影业、万达影视、华谊兄弟、福建恒业、博纳影业、华策影业等2015年表现亮眼的电影公司,其投资的电影都在15部以上,较好地化解了投资的风险,以保障投资效率。在中国电影投融资中组合投融资的模式越来越普遍。

为了能更好地控制风险,目前一部电影一般会由几家公司或个人联合投资,在分担成本的同时,也可以调动和整合各自的资源,更好地管控风险。据统计,目前单部影片至少引入4家投资方已成为常态。2015年票房排行前20位的国产电影中,《捉妖记》《寻龙诀》《西游记之大圣归来》《天将雄狮》《狼图腾》《九层妖塔》《滚蛋吧!肿瘤君》《小时代4》《奔跑吧兄弟》《钟馗伏魔》这10部电影的出品方都

在8家以上。① 在联合投资选择合作伙伴时,除了考虑出资能力,还要分析它们能给电影项目带来何种资源,如发行资源、院线资源、电商资源、营销资源、非影院市场资源等。于是,如今的电影投资方已经形成了由"传统的大型电影公司+宣发公司+院线公司+主创及艺人经纪公司+电视及其他媒体公司+特效技术公司+互联网公司+海外电影公司+外部专业投资机构+国家文化部门"共同组成的多元化结构。它们利用各自的资源、渠道、经验、技术和资金共同推进了我国电影产业化的发展。通过电影企业间的合纵连横能整合更多的资源,有效提高电影产业投融资抗风险的能力。

第六节 中国电影产业化进程中投融资机制建构的实现路径

中国电影产业化进程中投融资机制的有效建构需要一个合理的产业路径,这个路径的本质是完善中国电影产业化发展的程度,在一个产业化发展条件较为完备的环境下,电影产业投融资的进行将会更加顺畅,电影投融资的基础风险也将会得到进一步的降低。当前中国电影产业化进程中之所以还没有建立较为完善的电影产业投融资机制,就是因为电影产业化发展的程度还比较低,没有形成完备的电影产业化发展条件,导致原本就已经非常高的电影投融资风险被进一步拉高,让很多渴望进入电影产业发展的资本望而却步,让本该获得融资的电影项目在融资方面难上加难,同时对运行中的电影项目投融资风险难以实现有效地控制,所以建立较为完备的电影产业发展环境和产业基础设施是实现中国电影产业化投融资机制建构的有效路径与渠道。

① 熊斌斌,滕卫兴.电影期待版权资产证券化制度研究——以我国电影产业为视角[J].重庆与世界:学术版,2014(8):71—78.

中国电影产业化投融资机制的建构路径可以概括为以政府产业体制建设为导向,完善电影产业投融资机制的发展环境,创造资本进入电影产业发展的基础机构和制度设施,以产业发展空间和利润为动力吸引资本广泛参与,并推动投融资模式的发展和创新,以风险控制为目标,由资本需求推动电影产业投融资产业资本服务的升级和完善,逐步形成以市场为驱动的中国电影产业的工业化体系和投融资机制生态。

一、通过政府产业管理体制完善建构电影产业投融资机制的发展空间

基于电影作为一种文化产品和意识形态以及电影所具备的外部性等产业特征,任何国家和政府都是要对电影的发展进行必要的管理和控制的。在计划经济体制下,中国的电影是作为电影事业而存在的,其主要的职能在于意识形态的宣传和民族文化的弘扬,电影的文化艺术属性被高度重视,而电影的商品属性在很大程度上被忽略了。在计划经济体制下,电影的生产发行是没有投融资的需求的,由国家主管部门进行统一的规划和匹配,而进入电影产业化发展阶段后,投融资成为电影产业发展的基础和必需,因此政府对于电影的管理体制直接决定了电影的发展方向。

(一)坚定电影产业化发展方向,提高资本对于中国电影产业的投融资信心

产业化的改革发展方向是中国电影产业投融资发展的前提,政府必须坚持产业化的发展改革方向,通过进一步的产业化政策去除计划经济体制电影事业发展时期对电影产业化发展造成的障碍,为资本进入中国电影产业创造良好的政策导向,提高资本对于中国电影产业的投融资信心,为电影产业化发展的市场机构和制度建设创造条件。政府的产业发展体制直接决定了电影的发展方向和方式,坚定电影产业化的发展方向,将直接提高资本对于中国电影产业的发展信心,推动资本参与中国电影产业的投融资热情,为中国电影产

业投融资机制的建构和形成创造良好的外部环境。①

（二）通过完善电影审查制度降低电影产业的审查风险

电影作为文化艺术产品和意识形态，在其产业化发展进程中，政府的审查管理是必不可少的，然而不同的审查制度对于电影产业投融资发展的影响是完全不同的，因为电影审查制度在很大程度上可以理解为电影的市场准入制度，如果电影无法通过政府的审查，将无法进入电影市场，这就对电影的投融资造成了巨大的风险。因此产业化发展的电影审查制度就需要合理地降低电影产业的审查风险，可以说电影的审查制度直接影响着电影投融资的市场风险。

与电影的计划经济体制事业化发展对应的是严格的行政电影拍摄审查制度，其目的是必须保障电影意识形态的正确性、保证电影的政治和宣传方向。在计划经济体制下，由于电影没有来自市场的压力和投融资需求，所以电影的严格审查制度并没有对电影的市场和品质产生影响，甚至在一定程度上有助于提高电影的艺术质量。而在电影产业化发展的体制下，严格的行政电影审查制度对电影产业的发展将会产生一定的阻碍，提高电影的投融资风险，因此在中国电影产业化发展的体制下，电影审查制度的优化和完善将影响电影产业投融资的发展水平。一般认为与电影产业化发展相适应的电影审查制度是分级制，通过电影行业协会的分级指导来让电影有序地进入市场，让市场引导电影产业的发展，使得电影产业获得充分的市场发展。在中国电影产业化发展的进程阶段，电影审查制度还是以行政审查制度为主，但其已经进行了指导电影产业化发展的优化和完善，为保证中国电影产业投融资机制的建构，中国电影产业的审查制度还需要做进一步的完善，明确审查规则，进一步降低电影市场准入的风险，让资本对于中国电影产业保持信心和持续的关注。

① 于平，傅才武.中国文化创新报告[M].北京：社会科学文献出版社，2012：131—145.

(三)优化电影产业发展政策促进市场化的电影产业投融资机制形成

中国电影产业投融资机制的形成必须依靠更加合理和优化的电影产业发展政策对电影产业化的发展进行调节。对于有利于中国电影产业化进程的机构和制度,应进行政策上的鼓励并在经济上直接或间接地进行经济补贴、税收调节,以促进形成中国电影产业链条多层次的产业发展。事实上,在电影产业投融资机制形成的过程中,政府产业政策的引导和鼓励是必不可少的。引导和鼓励符合产业市场需求的电影产业投融资机构和市场制度的完善、提高中国电影产业化的发展水平、明确产业发展方向并吸引产业发展扶植,都将进一步激发中国电影产业化发展的活力。

(四)创造良好的知识产权法律保护环境,为产业发展提供保障

电影作为文化产品,具有文化产品的版权特性,电影的产业化发展是以知识产权为核心的,电影产业化发展的前提是必须进行知识产权的法律保护,因为电影产业发展的全部权益都根源于电影的版权。如果作为知识产权的电影版权无法得到法律的保护和支持,那么盗版现象的产生将直接影响电影产业化发展的进程,提高电影产业投融资过程中的风险,对资本进入中国电影产业的发展必将产生抑制。所以基于对知识产权法律保护的环境建设是政府在推动中国电影产业化进程中必须进行完善和持续进行建设的,力图从多个层次的法律制度建设对电影产业投融资的发展进行制度保障,降低中国电影产业化发展过程中由于知识产权被侵害所产生的法律风险。

二、以产业利润为驱动推进市场化的电影投融资模式创新发展

资本进入中国电影产业的核心动力还是来源于对电影产业利润的追求。随着中国电影产业化发展的基础设施建设的不断完善,中国电影产业的市场规模得到迅速的增长,电影产业利润的增加对资本产生了越来越强的吸引力,中国电影产业引起了产业资本的关注和重视。让资本更加顺畅地进入中国电影产业需要中国电影产业投

融资模式的不断发展和创新,让资本在供求双方的博弈中以适合的方式参与到中国电影产业的投融资中来。投融资模式的发展和创新第一要解决资本的产业进入问题,第二要解决以怎样的方式进入的问题,以实现资本对电影产业化发展的支持和对电影产业的改造升级。同时在电影产业投融资模式的发展中逐步催生电影产业资本服务,降低投融资风险以进一步完善中国电影产业的投融资发展环境,让更多的资本进入中国电影产业,在进行产业利润追逐的同时,继续拓展中国电影产业市场规模和产业利润的空间。

三、由资本避险需求推动电影产业投融资的产业资本服务逐步升级

资本进入中国电影产业的首要目的是获取电影的产业利润,同时规避投融资风险,所以完善资本在中国电影产业化发展进程中的风险控制能力是中国电影产业投融资机制建构必须面对和解决的问题,而资本的避险需求正是推动中国电影产业投融资机制产业资本服务深化发展的动力。在资本追求利润规避风险的过程中,产业市场的需求将会催生一系列对投融资双方进行产业资本服务的机构和制度,这些基于电影投融资风险控制的机构和制度就提供了电影产业投融资机制的产业资本服务功能。作为产业市场发展的需求,产业资本服务将不断地推动和升级,而产业资本服务功能的逐步完善将为中国电影产业投融资的发展创造出巨大的市场空间。产业资本服务能力的完善和升级将直接推动中国电影产业投融资机制的建构和发展。

四、以中国电影市场为驱动的电影产业投融资机制生态的逐步形成

中国电影产业投融资机制的建构和完善是一个逐步发展的过程,这一过程也是中国电影产业链条自身逐步发展和电影产业化发展不断完善的一个过程。通过中国电影产业投融资模式发展和产业

资本服务的不断完善,中国电影产业的工业化水平和工业化体系将逐步形成,中国电影产业工业化体系的建立将对电影投融资机制的构建形成有力的支持。随着投融资模式和产业资本服务的逐步成熟,多种规范的中国电影产业投融资发展的机构和制度将基本建构完成,届时产业化发展和市场化竞争将成为电影产业发展的主导方向,市场经济规律最终成为中国电影产业投融资机制发展的主导动力。

在产业市场不断竞争的背景下,以市场为驱动的中国电影产业投融资价值生态将在产业机构的竞争和优胜劣汰中逐步形成,投融资模式和产业资本服务将不断推陈出新。伴随中国电影产业投融资机制不断的进化,中国电影产业将实现更为有序的发展。

中国电影产业投融资机制的建构和完善,将会在很大程度上提高中国电影产业对于资本的吸引力和其在产业间的竞争能力。随着中国国家市场经济发展体制的建立和完善,产业化发展成为中国经济整体改革和发展的主导方向,资本可以在不同的产业间自由流动参与产业发展,事实上这就形成了产业间对资本的竞争。产业投融资的利润增长空间和风险水平直接决定了资本的流向,因为资本一定会流向存在高利润增长空间和低投资风险水平的产业,而产业化的发展程度直接与资本的进入水平是相关的,产业吸引越多的资本加入产业发展之中,资本就会进一步推动产业化发展的水平。在这样的背景下,中国电影产业投融资机制构建的重要性就更加凸显,完善的中国电影产业投融资机制将会降低资本参与电影产业投融资的风险,扩大电影产业投融资的利润空间,这将会吸引更多的资本进入中国电影产业,直接推动中国电影产业化发展的进程并提高中国电影产业投融资的质量。

综上所述,中国电影产业投融资机制的建构和实现对于中国电影产业化的发展进程是非常重要的,政府建构的电影产业发展体制环境是资本进入中国电影产业的先决条件,而电影产业投融资机制解决的是资本的进入方式和资本的风险控制这样具体的产业投融资

问题。在中国电影产业化的进程中,能否保持产业投融资规模的不断扩大和投融资质量的不断提高关系着中国电影产业是否可以实现可持续的产业化发展,这就要求中国电影产业的投融资机制不断进化和发展,最终形成由市场主导的电影产业投融资机制生态和生态的自我进化。因此建构和实现市场化的中国电影产业投融资机制和形成最终的投融资机制生态是中国电影产业化发展进程中的核心环节。

厘清中国电影产业投融资机制建构的意义和原则是进行正确机制建构的基础,如果不能正确认识中国电影产业投融资机制建构的意义,就可能无法保证进行中国电影产业投融资机制建构的合理性和正确性,甚至因为出现错误的建构方向而失去投融资机制建构的原本意义,同时如果不能理解清楚投融资机制建构的基本原则,将可能无法建构出有效的中国电影产业投融资机制。因此,把握电影产业投融资机制建构的意义和原则是进行中国电影产业投融资机制建构的第一步。

进行中国电影产业投融资机制分层建构规范研究的目的是为了明确机制建构应遵循的具体规范和原则,确保电影产业投融资机制的建构不偏离中国电影产业发展的基本方向,并通过对中国电影产业投融资机制运行原理的深刻理解,对投融资机制建构的规范进行设定,以确保投融资机制建构规范的有效性。分层建构的本质是对电影产业投融资机制进行定向把握的一种思维方式。

基于中国电影产业投融资机制分层建构规范的系统研究,我们就明确了中国电影产业投融资机制的建构过程,按照分层建构的原则从投融资机制的底层基础框架建构开始,逐步进入投融资机制的应用功能层的功能搭建,以底层框架功能为基础,实现投融资机制基本产业的支持功能,为应用功能层的功能实现奠定良好的根基。对投融资机制进行分层建构是中国电影产业投融资机制建构最为核心的环节,先建立中国电影产业投融资机制的底层框架结构作为投融资机制功能实现的基础,9项投融资机制底层框架建构功能的完善

程度直接决定了中国电影产业投融资机制的发展水平。应用功能层的建构就是通过政府的产业政策引导和市场需求的推动为渠道建立的以电影投融资风险控制为目的的产业资本服务功能。以投融资模式为基础,产业资本服务为保障,推动中国电影产业化进程的有序发展。电影产业投融资机制建构的两个层次功能结构通过供给和需求、支持和调用实现有针对性的产业配合,最终实现中国电影产业投融资机制的一系列产业发展功能。

通过投融资机制两大应用功能层完成产业资本服务和投融资模式的功能匹配,是实现中国电影产业投融资更为高效的手段和渠道,继而推动中国电影产业化发展水平的不断提高,最终进入以电影产业市场发展为驱动的中国电影产业投融资机制生态,实现中国电影产业投融资机制自身的不断进化发展。

中国电影产业投融资机制建构的重要初衷和核心目标就是实现对电影产业投融资风险的控制,可以说电影产业投融资的风险是建构电影产业投融资机制的依据,在较为完善的电影产业投融资机制发展的环境下,有什么样的电影投融资风险,就会有什么样的电影投融资风险应对手段,电影产业的发展就是一个克服产业内部风险和应对市场风险的过程。因此,要想实现较为完善的电影投融资机制建构,就必须对电影产业投融资风险进行高度的重视和系统的研究,通过对电影产业投融资风险的认知和分析,确定应对电影产业投融资风险的策略,从而进一步引导投融资机制建构的方向。中国电影产业投融资机制对于投融资风险的控制能力直接体现了电影产业投融资机制建构发展的成熟程度,电影产业的投融资风险控制是投融资机制建构的重要目标。研究电影产业化发展,就不得不探讨电影产业投融资,而电影产业投融资的发展水平和投融资风险控制直接相关,实现有效的电影产业投融资风险控制是中国电影产业投融资机制应具备的核心功能。

中国电影产业投融资机制的实现是一个以政府为引导逐步完善发展的系统的产业过程。产业市场风险和产业利益针锋相对的矛盾

是电影产业投融资机制建构和实现的动力来源,建构多层次、多机构、多制度、多方参与的电影产业化发展模式是实现中国电影产业投融资机制、化解产业发展矛盾的基本方向,在多方利益共同博弈的产业环境里,中国电影产业投融资机制逐步完成建构的实现。

 随着中国电影产业投融资机制完成基本的建构,在市场需求的推动下,中国电影产业投融资机制将逐步向中国电影产业投融资机制生态进化,电影投融资风险将会得到更为有效的控制,中国电影产业对资本的吸引力以及在国际电影产业市场竞争中的能力都将获得长足的进步和发展。

本书的研究结论

对中国电影产业化进程中的投融资机制进行研究的核心目的是建构符合中国电影产业化发展规律的投融资机制,通过对中国电影产业投融资机制的建构实现让更多的资本参与到中国电影产业化的发展中来,由此带动中国电影产业市场规模的不断扩大并推动电影产业化发展程度的不断提高。

通过对国内外相关中国电影产业投融资机制文献的梳理和研究,我们发现目前国内关于中国电影产业投融资机制的研究还没有对中国电影产业投融资机制的概念和原理形成清晰准确的认知,大部分的研究都集中在对电影产业投融资模式探讨和投融资现象的解析上,这些对于投融资机制的研究显然有一定的认知片面性。要实现对中国电影产业投融资机制全面的研究和建构,对投融资机制的概念和运行原理形成清楚的认知是基础且重要的环节。

一、中国电影产业化发展的动力来源于电影产业投融资的发展

在国家确认中国电影的产业化发展方向之后,电影产业的发展和成长就直接和产业资本的参与息息相关,资本成为中国电影产业发展的直接动力。电影产业化发展意味着国家不再直接参与电影的投融资活动,市场引领了电影发展的方向,市场化的资本是推动电影产业发展的直接动力,而电影产业投融资的发展将直接带动资本参与到中国电影产业化的发展中来。因此可以说中国电影产业化发展的动力来源于电影产业投融资的发展,对电影产业充满投资热情的资本可以通过各种电影产业投融资模式加入中国电影产业的发展中

来,在追逐产业利润的同时实现对中国电影产业发展的推动,同时进一步加速中国电影产业市场的成熟。

二、中国电影正处在产业化发展的进程中是投融资机制建构的基本前提

在进行中国电影产业的投融资研究时,首先要了解中国电影的产业发展正处在产业化的进程中,这是一个基本的研究前提。以此前提为基础,必须从3个方面进行研究的基本准备:首先是电影产业的国际环境。通过对国外电影产业投融资发展经验的了解,获取电影产业投融资发展的基本规律并借鉴国外电影产业投融资机制建构的产业经验。其次要通过对中国电影产业历史发展的全面研究,深化对中国电影产业发展历史过程的理解。只有对中国电影产业化发展历史有了深度的了解,才能更好地体会和认识中国电影产业发展的现状。最后还要对中国电影产业投融资发展的现状进行研究。充分认识到中国电影正处于产业化发展的进程中这个基本现状和特点,才能够具备正确认识中国电影产业投融资机制的运行原理和建构的手段。中国电影正处于产业化发展的进程中,这是电影投融资发展的前提和现状。

三、中国电影产业投融资机制是推动投融资发展和风险控制的机构和制度的总和

中国电影产业投融资机制是指通过一系列相互关联的电影产业投融资机构和制度的设置,引导不同类型的资本进入中国电影产业化的发展中来,并对投融资双方的行为进行平衡规范和风险控制的系统,是推动电影产业投融资发展和风险控制的机构与制度的总和。通过对投融资机制的基本定义,我们可以很清晰地看到中国电影产业投融资机制是一系列制度和机构的总和,其核心由两个部分组成,其一是中国电影产业的投融资模式,其功能是将更多的资本导入中国电影产业的发展中来;其二是产业资本服务,其功能是对通过投

融资模式进入中国电影产业的各种资本进行必要的资本服务和风险控制,以实现资本在中国电影产业投融资过程中的良性循环。

四、投融资模式是中国电影产业投融资机制的资本入口

为了保证资本源源不断地进入中国电影产业,推动中国电影产业向前发展,中国电影产业投融资机制首先要通过中国电影产业的投融资模式吸引各种不同类型的资本进入中国电影产业并参与中国电影产业的发展,实现对资本的导入是中国电影产业投融资模式的核心功能。资本进入中国电影产业后,为了保证其在产业内部的良性发展,就必须对进入中国电影产业的投融资双方的行为进行规范以实现对电影产业投融资风险的合理规避,使得电影产业投融资可以合理地面对存在于电影产业投融资过程中的各种风险,最终实现电影产业投融资良性的产业循环。以上就是中国电影产业投融资机制中投融资模式运行的基本原理和功能,在实际的中国电影产业投融资的发展中,投融资模式还要和产业资本服务互相依存,投融资模式自身要想取得不断的发展和创新,必须要获得来自产业资本服务功能的有效支持以及对投融资风险的控制和均衡,才能够更为有效地导入更多的资本参与中国电影产业的发展,投融资模式的发展和创新也依赖于产业资本服务对投融资风险进行规避从而创造更好的电影产业投融资环境。同样,产业资本服务的风险控制水平也随着各种不同类型的投融资模式导入中国电影产业资本的风险防范本能而不断推高和深化。中国电影产业的发展最终通过中国电影产业投融资机制两项基本功能的相互作用来实现资本在中国电影产业的良性运转。

五、产业资本服务是中国电影产业投融资机制建构和完善的核心

对中国电影产业投融资机制概念和运行原理有了正确认知之后,就具备对中国电影产业化进程中投融资机制进行建构的基本条

件了。但是建构之前我们还必须对中国电影产业投融资机制建构的核心和发展现状进行深入了解,这样才能够建构出符合中国电影产业发展规律的投融资机制。

中国电影产业投融资机制发展的基本现状是过于强调中国电影产业发展中投融资模式的价值和创新,缺乏对电影产业的产业资本服务进行系统建设。这样的情况直接导致进入电影产业的资本面临着巨大的产业风险和市场风险,虽然资本的进入推动了中国电影产业市场规模的不断扩大,市场规模的扩容也对资本再次进入形成了吸引力,但是中国电影产业投融资机制在产业资本服务上的不完善一定程度上阻碍了资本以更大规模进入中国电影产业的步伐。因此,中国电影产业投融资机制在投融资模式方面有了很大的发展和创新,但在产业资本服务方面还欠缺完善的建构,没有实现对投融资模式的系统支持,对于产业资本服务功能的完善建构是中国电影产业投融资机制建构的核心,只有这样,中国电影产业才能实现更为系统的产业化发展和产业链条建设,创新的投融资模式才能在完善的产业环境下不断进化和出现。

六、中国电影产业投融资风险包括产业内部风险和市场外部风险

在对中国电影产业投融资机制的运行原理、功能和发展现状都进行了系统的认识之后,就可以开始对中国电影产业化发展的投融资机制进行建构了。中国电影产业投融资机制的产业资本服务功能是建构的核心,有效建构的基础是首先认清电影产业投融资中的风险,才能够进行有针对性的功能框架建构。通过对中国电影产业化进程的研究,我们发现中国电影产业的投融资风险主要分为产业风险和市场风险两个部分。产业风险的来源很大程度上是由于电影产业自身发展的不完善造成的,特别是投融资机制产业资本服务功能的缺失在很大程度上拉高了电影产业投融资的产业风险,产业风险可以通过电影产业投融资机制的完善实现最大程度的规避。市场风

险是任何资本进行电影投融资都必须面对的终极考验,是通过电影投融资完成的电影产品进入电影产业市场所面对的市场考验,市场风险是无法完全规避的,必须通过电影产业整体发展水平的提高和具体电影投融资的个体优化运营来解决。而中国电影产业对产业资本服务能力的提高,将在很大程度上降低电影产业的产业风险和市场风险,提高电影产品投融资质量,现有的投融资模式将会发挥更大的资本带动能力,在完善的投融资环境下,新的投融资模式也将随着新市场主体的出现而出现。通过对中国电影产业投融资机制中产业资本服务的建构和提高,最为直接的作用就是降低电影投融资风险、优化电影投融资个体的产业发展环境,但电影的市场风险不能完全被规避,这需要电影投融资个体从电影产品满足市场需求的角度进行投融资风险的进一步把控。

七、分层建构是中国电影产业投融资机制的基本建构方式

针对中国电影产业投融资所面对的产业风险和市场风险,中国电影产业投融资机制建构的基本方式是分层建构,第一建构中国电影产业投融资机制的基础框架层,保证投融资机制的基本结构;第二再进行投融资机制的功能应用层建构,以最终实现投融资机制对于中国电影产业化发展的拉动功能。基础框架层建构包括满足中国电影产业化发展的政府产业管理体制的建构、中国电影产业投融资的市场主体和动力的建构、中国电影产业人才支撑体系的建构、中国电影产业法律保障支撑体系的建构、中国电影产业投融资产业平台服务体系的建构、中国电影产业投融资管理咨询体系的建构、中国电影产业投融资电影金融服务的建构和电影产业投融资互联网＋创新发展体系的建构8个基础模块。通过框架基础层的建构逐步实现对中国电影产业投融资的发展推动,最终带动中国电影产业链条的完善发展。而应用功能层建构的核心目的是真正实现中国电影产业化发展的资本支持,通过具体的投融资模式和产业资本服务将大量的资本导入,进一步扩大中国电影产业的市场规模,中国电影产业投融资

机制的投融资模式建构是通过对电影产业投融资的市场主体建构和完善来完成的。产业资本服务是通过对资本的保护和投融资风险的控制来建立完善的,中国电影产业工业发展体系在这一过程中逐步建立和完善,从根本上提高了中国电影投融资发展的质量和电影的市场竞争力。

八、电影产业投融资机制生态是中国电影产业投融资发展的方向和未来

根据电影产业的发展规律,电影产业的市场规模决定了电影产业投融资的发展水平,而电影投融资的发展又会进一步促进电影产业市场规模的扩大,当然如果没有完善的电影产业投融资机制对电影投融资风险进行规范和治理,资本也可能逃离电影产业,让电影产业的市场规模不增反减。所以,当中国电影产业面对庞大规模的市场需求时,意味着中国电影产业投融资有巨大的发展空间和产业利润,同时只有中国电影产业投融资机制有效运行和不断完善,逐步形成电影产业投融资机制生态并不断进化,才能保障中国电影产业的良性运转,带动更多的资本关注中国电影产业、进入中国电影产业,推动中国电影产业链建设的不断深化。

中国电影正处于产业化的发展进程中,在这一进程中产业化的改造和升级将是中国电影产业发展的必然趋势,通过对中国电影产业投融资机制的建构和完善,将极大地提高中国电影产业发展过程中其对产业资本的利用能力。在中国电影产业未来的发展中,资本将更为广泛地参与到中国电影产业的发展建设中来,在实现电影产业投融资双方共赢的前提下,中国电影产业化发展和在国际电影产业的竞争能力将被推到全新的高度。

参 考 文 献

一、著作

[1] 陈景艳.信息经济学[M].北京：中国铁道出版社，1995.
[2] 史忠良.产业经济学[M].北京：经济管理出版社，1998.
[3] 徐根兴.资本运营教程[M].北京：中共中央党校出版社，1998.
[4] 邵培仁,刘强.媒介经营管理学[M].杭州：浙江大学出版社，1998.
[5] 于丽.电影市场营销[M].北京：中国广播电视出版社，1999.
[6] 季敏波.中国产业投资基金研究[M].上海：上海财经大学出版社，2000.
[7] 清华大学新闻与传播学院,尹鸿,李彬.全球化与大众传媒[M].北京：清华大学出版社，2002.
[8] 周鸿铎,等.传媒产业资本运营[M].北京：经济管理出版社，2003.
[9] 沃尔特·亚当斯(Walter Adams),詹姆斯·W.布罗克(James W.Brock).美国产业结构[M].封建新,贾毓玲,等译.北京：中国人民大学出版社，2003.
[10] 理查德·E.凯夫斯(RichardE.Caves).创意产业经济学[M].孙绯,等译.北京：新华出版社，2004.
[11] 考林·崔斯金斯,等.全球电视和电影——产业经济学导论[M].刘丰海,译.北京：新华出版社,2004.
[12] 简·莱恩(Jan-ErikLane).新公共管理[M].赵成根,等译.北京：中国青年出版社，2004.
[13] 苏东水.产业经济学[M].北京：高等教育出版社，2005.
[14] 泰勒·考恩(TylerCowen).商业文化礼赞[M].严忠志,译.北京：商务印书馆，2005.
[15] 杨公朴.产业经济学[M].上海：复旦大学出版社，2005.
[16] 沈芸.中国电影产业史[M].北京：中国电影出版社，2005.
[17] 李怀亮.当代国际文化贸易与文化竞争[M].广州：广东人民出版社，2005.
[18] 李道新.中国电影文化史[M].北京：北京大学出版社，2005.
[19] 唐榕,邵培仁.电影经营管理[M].杭州：浙江大学出版社，2005.

[20] 芮明杰.产业经济学[M].上海财经大学出版社,2005.

[21] 周黎明.好莱坞启示录[M].上海:复旦大学出版社,2005.

[22] 王丽娅.企业融资理论与实务[M].北京:中国经济出版社,2005.

[23] 刘吉发,岳红记,陈怀平.文化产业学[M].北京:经济管理出版社,2005.

[24] W.钱·金(W.ChanKim),勒妮·莫博涅(ReneeMauborgne).蓝海战略[M].吉宓,译.北京:商务印书馆,2005.

[25] 巴里·利特曼(BarryR.Litman).大电影产业[M].尹鸿,刘宏宇,肖洁,译.北京:清华大学出版社,2005.

[26] 胡惠林.文化产业概论[M].昆明:云南大学出版社,2005.

[27] 臧旭恒,徐向艺,杨蕙馨.产业经济学[M].北京:经济科学出版社,2005.

[28] 缪玉林,何涛.微观经济学[M].北京:科学出版社,2005.

[29] 宋建武,等.中国媒介经济的发展规律与趋势[M].北京:中国人民大学出版社,2005.

[30] 于丽.中国电影专业史研究——电影制片、发行、放映卷[M].北京:中国电影出版社,2006.

[31] 胡惠林,李康化.文化经济学[M].北京:书海出版社,2006.

[32] 郎劲松.韩国传媒体制创新[M].上海:南方日报出版社,2006.

[33] 何建平.好莱坞电影机制研究[M].上海:上海三联书店,2006.

[34] 谢耘耕.传媒资本运营[M].上海:复旦大学出版社,2006.

[35] 张辉锋.传媒经济学[M].上海:南方日报出版社,2006.

[36] 卢燕,李亦中.聚焦好莱坞:文化与市场对接[M].北京:北京大学出版社,2006.

[37] 赵子忠.中国影视投融资的产业透视[M].北京:中国传媒大学出版社,2006.

[38] 汤莉萍,殷瑜,殷俊.世界文化产业案例选析[M].成都:四川大学出版社,2006.

[39] 张学艳.新制度经济学研究[M].沈阳:白山出版社,2006.

[40] 胡惠林.文化政策学[M].北京:书海出版社,2006.

[41] 厉无畏.创意产业导论[M].北京:学林出版社,2006.

[42] 马小勇.现代经济学原理[M].兰州:西北大学出版社,2007.

[43] 杨春燕,蔡文.可拓工程[M].北京:科学出版社,2007.

[44] 李蕙凤.经济学原理[M].北京:北京邮电大学出版社,2007.

[45] 唐玲玲.电影经济学[M].北京：中国电影出版社,2008.

[46] 黄勇.2009年中国广播电影电视发展报告[M].北京：新华出版社,2009.

[47] 姜锡一,赵五星.韩国文化产业[M].北京：外语教学与研究出版社,2009.

[48] 中国电影家协会产业研究中心.2009中国电影产业研究报告[M].北京：中国电影出版社,2009.

[49] 李思屈,李涛.文化产业概论[M].杭州：浙江大学出版社,2010.

[50] 牛林杰,刘宝全.韩国发展报告[M].北京：社会科学文献出版社,2010.

[51] 西沐.中国艺术品市场概论[M].北京：中国书店出版社,2010.

[52] 刘藩.电影产业经济学[M].北京：文化艺术出版社,2010.

[53] 崔保国.传媒蓝皮书——2011：中国传媒产业报告[M].北京：社会科学文献出版社,2011.

[54] 张帆.文化产业与文化创新[M].南京：江苏大学出版社,2011.

[55] 叶朗.中国文化产业年度发展报告[M].北京：北京大学出版社,2011.

[56] 西沐.中国艺术品市场政策概论[M].北京：中国书店出版社,2011.

[57] 欧阳坚.文化产业政策与文化产业发展研究[M].北京：中国经济出版社,2011.

[58] 胡惠林,肖夏勇.两岸文化产业合作发展报告[M].北京：社会科学文献出版社,2012.

[59] 罗杨.民间艺术的当代传承[M]北京：中国文联出版社,2012.

[60] 于平,傅才武.中国文化创新报告[M].北京：社会科学文献出版社,2012.

[61] 欧阳友权.中国文化品牌发展报告[M].北京：社会科学文献出版社,2012.

[62] 罗杨、冯骥才.2013年度中国民间文艺发展报告[M].北京：中国文联出版社,2014.

[63] 西沐.中国艺术品市场前沿问题研究[M].北京：中国书店出版社,2014.

[64] 中国电影家协会产业研究中心.2014中国电影产业研究报告[M].北京：中国电影出版社,2014.

[65] 中国电影家协会产业研究中心.2015中国电影产业研究报告[M].北京：中国电影出版社,2015.

二、学术期刊

[1] 李艳,马西平.国外电影产业化的成功经验对中国的启示[J].重庆工学院学报,2005(10).

[2] 弘石.关于中国电影产业化发展进程中若干问题的思考[J].当代电影,2006(6).

[3] 唐榕.电影产业国际竞争力:国内现状·国际比较·提升策略[J].当代电影,2006(6).

[4] 金美贤,都东骏,林大根.2005年韩国电影工业全景扫描[J].电影艺术,2006(6).

[5] 彭祝斌,刘凌.中国电影产业投资风险防范的基本策略[J].电影艺术,2006(5).

[6] 张彩虹.归去来兮——对中国电影产业化发展现状的思考[J].当代电影,2006(4).

[7] 黄式宪.中国电影产业背景中的发展思考[J].当代电影,2006(2).

[8] 唐榕.电影投融资:现状透视与体制建设[J].当代电影,2007(5).

[9] 郭鉴.好莱坞电影筹资体系研究[J].决策探索,2007(4下).

[10] 李大武."韩流"的成因及其发展趋势[J].剧作家,2007(4).

[11] 万涓.影响韩国电影发展的政府因素[J].电影评价,2007(10).

[12] 唐榕.电影投融资:现状透视与体制建设[J].当代电影,2007(5).

[13] 高铖.中国电影产业的差异化程度分析[J].广东社会科学,2007(4).

[14] 尹鸿,詹庆生.2006中国电影产业备忘[J].电影艺术,2007(2).

[15] 徐小明.电视频道在电影融资中的角色[J].当代电影,2007(3).

[16] 胡异艳.中国电影产业发展探析[J].科技产业,2007(4).

[17] 张浩,李世亮.试论中国电影分级制[J].发展,2007(5).

[18] 宁克强,李亚宏.中国电影市场化运作模式分析[J].市场现代化,2007(9上).

[19] 高铖.中国电影产业的差异化程度分析[J].广东社会科学,2007(4).

[20] 邓颖波.中国电影产业的消费与被消费[J].商场现代化,2007(32).

[21] 张生祥.全球时代的德国电影产业政策与市场结构[J].当代电影,2007(5).

[22] 杨志生.略论中国电影产业的国际化战略[J].江苏经贸职业技术学院报,2007(4).

[23] 周铁军.电影产业的税法供给[J].电影评价,2007(11).

[24] 尹鸿,詹庆生.2007中国电影备忘[J].电影艺术,2008(2).

[25] 周笑.中国电影视产业的融资创新[J].现代试听,2008(4).

[26] 谢羽,曹飞.突围前的困惑——中国小制作电影现状分析[J].东南传播,2008(9).

［27］黄冶.中国中小成本电影现状综述［J］.艺术评论,2008(3).
［28］张军.揭秘《集结号》融资模式［J］.中国投资,2008(1).
［29］李沛.窦文章.电影制作项目风险管理的探讨［J］.项目管理技术,2008(9).
［30］尹鸿,詹庆生.2007中国电影产业备忘［J］.电影艺术,2008(2).
［31］孙春生,陈振英.发展我国电影产业的政策建议［J］.电影评价,2008(11).
［32］徐文松.中国电影产业认知的误区［J］.电影艺术,2009(6).
［33］汪菲菲.中国中小成本电影投融资体制探析［J］.东岳论丛,2009(1).
［34］唐榕.探寻电影产业与金融机构对接的有效路径［J］.电影艺术,2010(4).
［35］夏青.中国电影产业的"三次售卖"盈利模式［J］.新闻世界,2010(1).
［36］于世利.中国电影产业风险投资的必要性分析［J］.吉林工商学院学报,2010(4).
［37］吴静.中国电影产业投资现状分析［J］.中国商界(下半月),2010(6).
［38］胡梦薇.美国电影投融资体系对完善我国电影投融资体系的启示［J］.中国电影市场,2011(7).
［39］娄孝钦.新世纪以来英国电影产业的发展与政府扶持［J］.北京电影学院报,2011(3).
［40］张毅.美国文化产业发展的经验及启示［J］.商业时代,2011(24).
［41］厉无畏.文化创意产业的投融资与风险控制［J］.毛泽东邓小平理论研究,2011(2).
［42］孙玉芸.美国知识产权战略的实施及其启示［J］.企业经济,2011(2).
［43］迟树功.将文化产业培育成支柱性产业的政策体系研究［J］.理论学刊,2011(1).
［44］宋常,刘司慧.中国企业生命周期阶段划分及其度量研究［J］.商业研究,2011(1).
［45］娄孝钦.新世纪以来美国电影产业的政府扶持［J］.中共成都市党校学报,2011(5).
［46］童家丽,张莺,肖月.后金融危机时代中国电影产业的投融资之路［J］.商业经济,2011(18).
［47］杨武,周致力.中国电影产业的投融资趋势与创新［J］.电影文学,2011(3).
［48］贾慧敏.中国电影产业品牌构建初探——基于传统文化的开发与创新［J］.齐鲁艺苑,2011(2).
［49］李平凡,彭楷涵.3D时代:中国电影产业如何迎接新挑战［J］.电影评介,

2011(22).

[50] 康亚伟,胡守贵.当下中国电影产业现状概述及发展方向拟议[J].电影文学,2011(20).

[51] 杨武,周致力.中国电影产业的投融资趋势与创新[J].电影文学,2011(3).

[52] 陈凤娣.文化产业引入风险投资的机理及对策[J].福建论坛：人文社会科学版,2012(8).

[53] 刘勇,张志强.中国电影产业投融资的现状、问题及对策[J].淮阴师范学院学报：哲学社会科学版,2012(6).

[54] 汤志江,曾珍香.当代中国电影产业融资问题及其对策[J].河北学刊,2012(2).

[55] 饶曙光.中国电影：改革开放30年[J].电影,2008(12).

[56] 马跃如,白勇,程伟波.基于SFA的我国文化产业效率及影响因素分析[J].统计与决策,2012(8).

[57] 李华成.欧美文化产业投融资制度及其对我国的启示[J].科技进步与对策,2012(7).

[58] 郑君君,韩笑,邹祖绪,范文涛.IPO市场中风险投资家策略的演化博弈分析[J].管理科学学报,2012(2).

[59] 谢凤燕.美国知识产权海关保护的执法现状及对我国的影响[J].对外经贸实务,2012(1).

[60] 杭东.中国电影产业盈利模式的思考[J].中国电影市场,2014(5).

[61] 向晶.新媒介语境下的电影营销——以电影《小时代1》为例[J].电影评介,2014(Z1).

三、硕博论文

[1] 陈盛璋.中国电影产业竞争力研究[D].福州：福建师范大学,2006.

[2] 王新红.我国高新技术企业融资效率研究[D].西安：西北大学,2007.

[3] 盛薇.中国电影产业结构政策研究[D].长沙：湖南大学,2008.

[4] 吴婧.文化事业单位转企改制中的企业制度设计[D].北京：北京大学,2008.

[5] 李忠.中国电影产业投融资机制问题研究[D].西安：长安大学,2008.

[6] 严烁.我国民营话剧团经营管理模式研究[D].北京：北京大学,2008.

[7] 张达.中国电影投融资现象分析[D].上海：上海交通大学,2009.

[8] 沈友华.我国企业融资效率及影响因素研究[D].南昌:江西财经大学,2009.

[9] 霍步刚.国外文化产业发展比较研究[D].大连:东北财经大学,2009.

[10] 袁红松.二十世纪三十年代中国电影产业研究[D].长沙:湖南师范大学,2009.

[11] 陈清华.中国文化产业投资机制创新研究[D].南京:南京航空航天大学,2009.

[12] 王建陵.基于创新优势的当代美国动画产业国际竞争力研究[D].杭州:浙江大学,2009.

[13] 欧培彬.产业投资基金支持文化产业发展研究[D].武汉:武汉理工大学,2009.

[14] 张斌.国际文化贸易壁垒研究[D].济南:山东大学,2010.

[15] 钱灿.中国电影制片业投融资研究[D].重庆:西南大学,2010.

[16] 戴琳.中国电影产业投融资研究[D].广州:暨南大学,2010.

[17] 孟赟彦.论中国电影产业的文化环境与运行模式[D].上海:上海师范大学,2010.

[18] 于嘉.2003年以来中国电影产业之产业链发展研究[D].济南:山东大学,2011.

[19] 孟雪.中国电影产业技术政策研究[D].长沙:湖南大学,2011.

[20] 刘利成.支持文化创意产业发展的财政政策研究[D].北京:财政部财政科学研究所,2011.

[21] 李睿杰.中国电影产业发展模式研究[D].西安:西安外国语大学,2012.

[22] 李莹.价值创造视角下的电影融资影响因素研究[D].重庆:西南财经大学,2012.

[23] 褚凌云.基于钻石模型分析中国电影产业竞争力影响因素[D].上海:上海师范大学,2012.

[24] 李波.中国电影产业资本运营策略研究[D].长沙:湖南大学,2013.

[25] 姚连军.中国电影产业投融资问题研究[D].重庆:西南石油大学,2013.

[26] 张宇.中国影片制造商的不同融资模式研究[D].南京:南京大学,2013.

[27] 李波.中国电影产业资本运营策略研究[D].长沙:湖南大学,2013.

[28] 邱瑶溪.我国电影产业融资模式的优化研究[D].景德镇:景德镇陶瓷学院,2014.

[29] 吴逸君.电影业投融资机制的国际比较以及对中国的启示[D].杭州:浙江财经大学,2015.

四、政策性文献

[1] 财政部,海关总署,国家税务总局.关于文化体制改革试点中支持文化产业发展若干税收政策问题的通知[Z].2005-03-29.

[2] 国务院.关于非公有资本进入文化产业的若干决定[Z].2005-04-13.

[3] 文化部,国家广播电影电视总局,新闻出版署,国家发展和改革委员会,商务部.关于文化领域引进外资的若干意见[Z].2005-07-06.

[4] 国家广播电影电视总局,电影管理局.关于调整国产影片分账比例的指导性意见[Z].2008-12-19

[5] 国务院.文化产业振兴规划[Z].2009-07-22.

[6] 财政部,国家税务总局.关于文化体制改革中经营性文化事业单位转制为企业的若干税收优惠政策的通知[Z].2009-03-26.

[7] 财政部,海关总署,国家税务总局.关于支持文化企业发展若干税收政策问题的通知[Z].2009-03-27.

[8] 国务院.关于促进电影产业繁荣发展的指导意见[Z].2010-01-21.

[9] 中央宣传部,中国人民银行,财政部,文化部,广电总局,新闻出版总署,银监会,证监会,保监会.关于金融支持文化产业振兴和发展繁荣的指导意见[Z].2010-03-19.

[10] 中国共产党第十七届中央委员会.中共中央关于深化文化体制改革、推动社会主义文化大发展大繁荣若干重大问题的决定[Z].2010-10-18.

[11] 国务院.中华人民共和国国民经济和社会发展第十二个五年规划纲要[Z].2011-03-16.

[12] 中国共产党第十七届中央委员会第六次全体会议.中共中央关于深化文化体制改革推动社会主义文化大发展大繁荣若干重大问题的决定[Z].2011-11-18.

[13] 国家广播电影电视总局,电影管理局.关于促进电影制片发行上映协调发展的指导意见[Z].2011-11-29.

五、国外文献

[1] Cook, Deborah. The Culture Industry Revisited: Theodor W. Adorno

OnMass Culture[M]. MCA Music Publishing,1996.
[2] Klepper S. Entry, Exit, Growth, and Innovation Over the Product Life Cycle[M]. The American Economist Publishing,1996.
[3] Tony Bennet.Culture: A Reformer's Science[M]. Universal Music Publishing Group,1998.
[4] Molyneux P, N Shamroukh. Financial Innovation [M]. Hay Hous e Publishing,1999.
[5] J Bygrave W D, Timmons J A. Venture Capital at the Crossroads[M]. MCA Music Publishing,2001.
[6] David Throsby. Economics and Culture[M]. Thomas Publishing Company, 2001.
[7] Fee C. E. The Costs of Outside Equity Control: Evidence from Motion Picture Financing Decisions[J]. Journal of Business,2002.
[8] Hallikas, Veli-Matti Virolainen, Markku Tuominen. Risk Analysis and Assessment in Network Environments: A Dyadic Case Study [J]. International Journal of Production Economics,2002 (1).
[9] Kaplan S, Stromberg P. Financial Contracting Theory Meets the Real World: An Empirical Analysis of Venture Capital Contracts[J]. The Review of Economic Studies,2003.
[10] Christian Jansen. The Performance of German Motion Pictures, Profits and Subsidies: Some Empirical Evidence[J]. Journal of Cultural Economics, 2005 (3).
[11] K R Jones, Wills. The Invention of the Park: From the Garden of Eden to Disney's Magic Kingdom[J]. The American Economist,2005(5).
[12] Vinet Mark. Entertainment Industry: The Business of Music, Books, Movies, TV, Radio, Internet, Video Games, Theater, Fashion, Sports, Art, Merchandising, Copyright, Trademarks&Contracts[J]. Journal of Business,2005(8).
[13] Goettler R, Leslie P.Confinancing to Manage Risk in the Motion Picture Industry[J]. Journal of Economics and Management Strategy,2005.
[14] Michael Keane. Exporting Chinese Culture: Industry Financing Models in Film and Television[J]. Westminster Papers in Communication and Culture,

2006.
[15] Miki Malul. A Global Analysis of Culture and Imperfect Competition in Banking Systems[J]. International Journal of Financial Services Management, 2008.
[16] Florida R. The Rise of The Creative Class Revisited[J]. Journal of Business, 2012.

附录　中国电影产业投融资发展大事记

[1] 1919年,犹太裔俄国商人本杰明·布拉斯基在上海设立了中国第一家电影制片公司——亚细亚影戏公司。

[2] 1937年,日本发动全面侵华战争,政治和社会环境的变化直接导致了电影产业格局的改变,电影的商业竞争逐步转向了电影意识形态的竞争。

[3] 1945年日本战败后,中国电影产业市场获得了很大程度的恢复,电影再次作为娱乐产品回归电影市场。

[4] 1949年新中国成立后,电影成为树立国家形象、宣传工农兵美学最为重要的艺术形式,电影进入了计划经济事业化发展阶段。

[5] 1978年中国全面启动改革开放工作,国家经济由计划经济发展模式逐步转向市场经济模式发展,计划发展的电影事业也开始了向产业化发展的电影产业模式的市场化改革。

[6] 1980年文化部以〔1588〕号文件的形式规定,中影公司根据发行需要所印制的拷贝量按一定单价与制片厂结算。

[7] 1984年电影业被固定为企业性质,独立核算自主盈亏,可以通过银行贷款自筹资金实现生产利润并承担纳税的义务,从而进一步增强了电影企业的经济核算意识。

[8] 1991年6月1日,《中华人民共和国著作权法》开始正式实施。

[9] 1993年1月,广电部正式颁布广电字〔3〕号文件,即《关于当前深化电影行业机制改革的若干意见》及其实施细则,将国产故事片由中影公司统一发行改由各制片单位直接与地方发行单位见面,并在原则上放开票价,由此进一步推动了中国电影的市场化改革。

[10] 2002年,党的十六大报告里提到了加快文化体制改革和文化产业发展,明确将中国文化产业纳入国家发展的宏观战略格局中。

[11] 根据2004年11月10日起施行的《电影企业准入资格暂行规定》,国家允许境内公司、企业和其他经济组织(不包括外商)设立电影制片公司。

[12] 根据2004年1月1日起实施的《外商投资电影院暂行规定》,外国公司、企

业和其他经济组织或个人可以同中国境内的公司、企业设立中外合资、合作企业,新建、改造电影院,从事电影放映业务。

[13] 新三板指由中国证监会、科技部发起和组织,并经国务院批准设立的专为国家级科技园区的非上市科技公司提供的代办股份转让平台,即非上市股份有限公司代办股份报价转让系统,于2006年1月23日设立。

[14] 2007年11月,党的十七大报告再次强调了发展文化产业的重要性,正式形成了文化产业国家战略。

[15] 2009年9月27日,华谊兄弟顺利通过中国证监会创业板股票发行委员会的审核,获准在A股证券市场公开发行股票。

[16] 博纳电影公司2009年6月完成了第二次融资,并于2010年12月9日在美国纳斯达克股票交易所成功上市。

[17] 2010年1月,国务院办公厅发布了《关于促进电影产业繁荣发展的指导意见》,为促进电影产业繁荣发展提供了重要指导方针和具体的政策措施,进一步明确了中国电影产业的发展方向和工作任务,明确提出了鼓励和加大对投融资政策的支持,为促进中国电影产业的繁荣发展以及电影产业投融资机制的完善提供了难得的契机和良好条件。

[18] 2016年1月14日,新三板挂牌影视传媒类公司接近60家,其中2015年挂牌上市的影视传媒类公司有35家左右。

[19] 2016年8月9日,中国电影股份有限公司登陆A股市场,正式在上海证券交易所挂牌上市。

[20] 截至2016年2月15日20点30分,《美人鱼》猴年春节内地电影票房总量已经毫无意外地突破了30亿元,最终达到36亿元。同时《美人鱼》刷新了多项内地票房纪录:距离影片正式上映还有8小时,《美人鱼》首日票房预售便已经突破1亿元,创下华语电影最高票房预售纪录;首映当天拿下2.8亿元票房,随后更是连续日均票房收入超2.3亿元,成功超过《港囧》,取得单日最高成绩华语片。

[21] 2017年暑期档,《战狼2》的上映引燃中国电影市场,最终以1.6亿次观影人次和56.82亿元票房刷新了中国影片最高票房收入新纪录。

[22] 2017年全国电影总票房为559.11亿元,同比增长13.45%。2017年全国生产电影总计970部,其中电影故事片798部,全年共有13部国产影片票房超过5亿元,6部国产影片票房超过10亿元。

[23] 2018年,崔永元实名举报范冰冰"阴阳合同"事件发酵后,娱乐圈掀起一场

审查大风暴。整个 A 股影视板块的上市公司因此受到影响,股价集体走弱。和范冰冰曾是签约合作关系的华谊兄弟因股权质押一度面临爆仓风险,市值蒸发了 61.5 亿元,再度引发全行业思考。

[24] 2019 年全国新增银幕 9 708 块,全国银幕总数达到 69 787 块,银幕总数稳居全球领先的地位。

[25] 2019 年在票房方面,《哪吒之魔童降世》以近 50 亿元的票房站稳了全年票房的冠军,《流浪地球》则以 46.18 亿元的票房成为亚军,好莱坞"大片"《复仇者联盟 4:终局之战》则排在第三,票房前 10 的电影中 8 部被国产电影包揽。

[26] 2020 年初新冠疫情暴发,1 月 23 日,《唐探 3》《囧妈》《夺冠》等 7 部影片陆续宣布撤档,疫情对中国电影产业全年的发展产生了深远的影响。

[27] 2020 年 1 月 24 日,欢喜传媒和字节跳动发布联合声明,字节跳动以 6.3 亿元买断《囧妈》发行权,大年初一《囧妈》将在头条系网络流媒体平台进行免费放映。

[28] 2018 年,华谊兄弟公司亏损 10.9 亿元,2019 年华谊兄弟巨亏 39.6 亿元,连续两年亏损,如果 2020 年继续亏损,按照创业板的退市标准,华谊兄弟将退市。

[29] 截至 2020 年 9 月 20 日,华谊兄弟公司出品的电影《八佰》在官微宣布登顶 2020 年度票房全球冠军,累计票房达 28.83 亿元,但华谊兄弟仍面临连续亏损、现金流告急等压力。

[30] 2020 年 11 月 9 日,万达电影披露《非公开发行 A 股股票发行结果暨股份变动公告书》显示,共成功募得资金 29.29 亿元,发行价格为 14.94 元/股。意味着公司年初 4 月发起的定增,历时不到 5 个月就顺利完成,这也是万达电影自 2015 年上市以来规模最大的一次融资,也是 A 股影视上市公司迄今为止 IPO 和再融资中融资规模最大的一次。

后　记

　　对于"机制"概念本身理解的不断深入和发现,是我完成本书主题写作最大的研究乐趣。机制作为一种解决方案,更大的智慧在于对风险的预先控制和把握,而不是在风险发生后的追责和监管。机制的建立和进化本质还是源于对秩序的苛求和不断重塑,是针对发展过程中风险的抑制而形成的有效机构和制度的组合,也是对风险进行管理的过程体现。正是由于风险的存在和对效率的渴望,机制成为实现过程管理和风险控制的有效解决方案,而针对不同管理需求的机制建构也是提高过程效率和实现管理目标的必然选择。同时机制本身的完善需要更多优秀的风险控制方法和技术的出现,特别是基于互联网平台化发展而出现的云计算、大数据、区块链等多种数据驱动技术都将会为机制的进化和可持续发展注入活力。

　　在本书的写作过程中,感谢我在上海大学新闻传播学院的博士后导师郝一民老师的写作指导和帮助,同时也非常感谢我在上海大学上海电影学院攻读博士学位期间给予我无私帮助的博士研究生导师罗杨老师、西沐老师、罗宏才老师,以及在出版过程中上海大学出版社和内蒙古艺术学院的支持。正是在各位导师的教导和机构的帮助下,我才得以完成自己的首部学术专著,这将激励我在学术的道路上不断向前。

　　在本书付梓之际,回想多年来自己在学业和工作上的努力颇为感慨,从当初我在北京科技大学念本科到进入北京电影学院读硕士,再到博士阶段进入上海大学上海电影学院和进行博士后研究进入上

海大学新闻传播学院,目前我在内蒙古艺术学院工作。在积极坚持和努力付出的同时我知道自己无疑是幸运的,最终获得了宝贵的学习和提升的机会,感恩父母和家庭多年来对我的支持与推动,让我始终有动力发现一个更好的自己。

<div style="text-align:right">

张步丞

2021 年 12 月

</div>